유강열과 친구들: 공예의 재구성
Yoo Kangyul and His Friends: Reframing Crafts

일러두기

• 이 책은 『국립현대미술관 출판 지침』(2020)에 따라 편집되었습니다.

• 유강열(劉康烈)에 관한 인명 표기는 작가의 자필이력서와 최측근 인물들이 사용했던 기록에 의거하여
 '유강열(Yoo Kangyul)'로 일괄하였습니다.

• 국립현대미술관 미술연구센터 소장 유강열 아카이브 자료는 장정순, 신영옥 기증 자료입니다.
 단, 편의상 본문에서는 '국립현대미술관 미술연구센터 소장'으로 표기하였음을 밝힙니다.

목차 Contents

006 발간사 — 윤범모
Foreword — Youn Bummo

010 유강열과 친구들: 공예의 재구성 — 윤소림
Curatorial Essay *Yoo Kangyul and His Friends: Reframing Crafts* — Yoon Sorim

016 도판 Plates

176 '공예' 너머, 공예적인 것에 대하여 — 이인범
Craft beyond Craft — Lee Ihnbum

182 유강열의 생애와 조형세계 — 장경희
The Life of Yoo Kangyul and His Plastic Art — Jang Kyung Hee

192 격랑의 조형가 유강열 — 조새미
Yoo Kangyul, a Plastic Artist in Turmoil — Cho Saemi

200 1960, 70년대 한국 '공예계' 지형과 유강열의 위상 — 박남희
The Position of Yoo Kangyul within the Korean Art & Craft Topography of the 1960s and 1970s — Park Namhee

216 구성과 인간: "한 공예미술가의 입장에서" — 유강열
Construction and Humanity: "On the Standpoint from a Craft Artist" — Yoo Kangyul

222 '유강열아카이브' 기증을 회고하며 — 신영옥
Remembering the Donation of 'Yoo Kangyul Archive' — Shin Young-ok

224 유강열 연보
Yoo Kangyul Chronology

250 참여작가 이력
Artists Biography

256 도판목록 List of Plates

발간사

윤범모
국립현대미술관장

국립현대미술관은 염직 공예가이자 국내 1세대 현대 판화가로서 두드러진 작품 활동을 펼쳤던 유강열(劉康烈, 1920-1976) 탄생 100주년을 기념하여 ≪유강열과 친구들: 공예의 재구성≫전을 개최합니다.

이번 전시는 유강열의 삶과 예술을 집중적으로 조명하고 동료, 제자들의 활동을 함께 살펴봄으로써 그동안 소개되지 못했던 1950-1970년대 한국 현대 공예의 태동과 전개를 다양한 각도에서 조망하고자 합니다. 전시내용은 전후 복구 프로젝트로서의 공예, 새로운 사물의 질서를 향하여, 조형이념으로서 구성의 실천 등으로 꾸몄습니다. 여기 유강열 포함 26명의 작품 140여 점과 자료 160여 점이 선보입니다.

교육자이자 예술운동가로서 한국 공예발전의 기초를 닦은 유강열의 예술적 족적을 한자리에 집성한 이번 전시는 여러모로 의의가 깊다하겠습니다. 특히 국립현대미술관의 입장에서 20여 년만에 개최하는 한국 공예사를 조명하는 전시이기 때문에 더욱 소중한 전시라 하겠습니다.

이번 전시를 위해 지원과 협력을 아끼지 않은 유족과 더불어 소중한 작품을 대여해 주신 국립중앙박물관, 경기도자박물관, 홍익대학교박물관, 통영옻칠미술관, 통영시립박물관, 서울공예박물관, 우란문화재단/아트센터나비 미술관, 전혁림미술관, 국립현대미술관 미술연구센터 기증자 그리고 개인 소장가분들께 특별한 감사의 말씀을 드립니다.

Foreword

Youn Bummo
Director, National Museum of Modern
and Contemporary Art, Korea

The National Museum of Modern and Contemporary Art (MMCA) is very pleased to present *Yoo Kangyul and His Friends: Reframing Crafts* in commemoration of the centennial anniversary of the birth of Yoo Kangyul, who created artworks as a dying artisan and first-generation contemporary Korean printmaker.

This exhibition aims to shed light on the often-overlooked origins and development of contemporary Korean craft from the 1950s through the 1970s from different angles by illuminating the life and art of Yoo Kangyul and exploring the activities of his colleagues and protégés. The exhibition consists of three sections: I. Crafts as a Medium for Post-war Restoration; II. Towards a New Order for Objects; and III. The Practice of Composition as a Principle of the Plastic Arts. It features 140 artworks by twenty-six artists, including Yoo Kangyul, and 160 archival materials.

This exhibition retracing the artistic achievements of Yoo Kangyul as he laid a foundation for Korean craft development as an educator and an art activist is meaningful in many ways. The exhibition is considered particularly valuable to the MMCA since it means the museum is holding a craft exhibition for the first time in more than two decades.

I would like to express my deepest gratitude to the families of the deceased artists for their support and cooperation. I am also grateful to private collectors, donors from the Art Research Center, MMCA, and several institutions, including the National Museum of Korea, Gyeonggi Ceramic Museum, Hongik University Museum, Ottchil Art Museum in Tongyeong, Tongyeong City Museum, Seoul Museum of Craft Art, art center nabi (Wooran Foundation), and Chun Hyuck Lim Art Museum, all of whom generously loaned their works.

유강열과 친구들: 공예의 재구성

윤소림
국립현대미술관 학예연구사

공예 현상

국립현대미술관은 《유강열과 친구들: 공예의 재구성》전(2020.10.15-2021.2.28)을 개최하였다. 이 전시는 1950년대에서 1970년대를 배경으로 유강열(劉康烈, 1920-1976)과 그와 함께 연대했던 예술인들의 활동을 통해 한국 공예를 조명하는 데 목적을 둔다.[1] 지금으로부터 50-70년 전, 사회는 전쟁, 복구, 산업, 예술 등이 혼돈과 발전을 거듭하며 빠르게 변화하였다. 하지만 이와는 다른 양상으로 디지털, 언택트 과제가 도래한 2020년 현재 이 전시가 성립하게 되는 당위성은 무엇일까? 이에 대한 단서로써 지금의 공예를 어떻게 정의할 수 있느냐에 대한 의문점을 풀어가는 데에서 출발 할 수 있을 것이다. 2015년에 개정된 <공예문화산업진흥법>에 따르면 '공예', '공예품', '공예문화산업'은 다음과 같이 정의되고 있다.

- "공예"란 문화적 요소가 반영된 기법, 기술, 소재, 문양 등을 바탕으로 기능성과 장식성을 추구하며
 수작업(부분적으로 기계적 공정이 가미된 것을 포함한다)으로 물품을 만드는 일 또는 그 능력을 말한다.
- "공예품"이란 공예의 결과물로서 실용적·예술적 가치가 있는 물품을 말하며, 우리 민족 고유의
 전통적인 기술·기법이나 소재 등에 근거하여 제작한 전통공예의 제품과 현대적인 소재나 기술·기법을
 활용하여 제작한 현대공예의 제품을 포함하여 말한다.
- "공예문화산업"이란 공예 또는 공예품(공예를 이용하여 경제적 부가가치를 창출하는 유·무형의 재화·
 서비스 및 그의 복합체를 말한다. 이하 같다)의 개발·창작·제작·유통·전시·소비·활용 등과 이와
 관련된 산업을 말한다.[2]

공예는 '기술', '소재', '기능', '장식', '예술', '전통', '현대', '창작', '소비' 등 광범위한 사회문화적 영역과 맞닿아 있음을 알 수 있다. 글렌 아담슨(Glenn Adamson, 1972-)이 현대 공예(Modern Craft)를 설명하면서 "적어도 용어에서 '공예' 자체는 존재하지 않는다. 그것은 다름을 통해 정의되고 정립되었다"[3]고 특정하였듯이, 공예는 제한된 범위에서 고찰될 수 있는 대상이 아니라 그것이 연계되어 있는 시대, 상황에 따라 이해되는 '현상'으로 볼 수 있다.

이러한 점을 미루어 볼 때 판화, 염색, 디자인, 건축, 예술, 교육을 자유롭게 넘나들었던 유강열과 그의 활동에 동반한 예술인들이 이룬 업적의 상관관계는 현시대 다각적인 문화 현상 속에서 개별적이고 주체적인 인간상을 설정하는 데 하나의 모델이 될 수 있다. 이들이 시대에 조응하며 각 장르, 영역들을 유기적으로 연계시키는 과정을 통해 우리는 더욱 확장된 상상력의 기반을 다지는 단서를 축적시켜 나갈 수 있을 것이다.

전후 복구 프로젝트로서의 공예

유강열은 1950년 흥남철수를 계기로 부산으로 피난하기까지 근대 공예 교육을 받고 공예연구소에서 염색을 사사받아 염직공예가로서의 발판을 마련하였다. 남하 이후 그가 공예가로서 대외적으로 시작한 활동은 나전칠기장인 김봉룡(1902-1994)과 함께 통영에서 경상남도나전칠기기술원강습소(1951)를 설립한 것이다. 이 기관이 성립할 수 있었던 이유는 한국전쟁이라는 상황이 크게 작용하였다. 수도가 서울에서 부산으로 이동됨에 따라 문화, 교육의 중심지가 남쪽으로 집중되었고, 당시 미군이나 주요 인사들에게 나전칠기 공예품은 한국을 대표하는 인기 선물 품목이었다. 더군다나 많은 지역민들은 전쟁으로 인해 안정된 생활 터전을 잃어 문화와 경제가 피폐해진 상태여서 교육의 기회도 적었다. 이러한 필요에 따라 설립된 경상남도나전칠기기술원강습소는 공예 교육기관이자 상품 개발의 발판으로써 도립으로 운영되었다.

강습소의 교육기간은 2년이며 정원은 40명, 초등학교 졸업 이상을 입학자격으로 한 무상교육이었다. 당시의 수업 과목을 살펴보면 크게 조형교육과 기술교육으로 구분할 수 있다.[4] 주목할 지점은 이러한 커리큘럼은 나전칠기 문양에 활용되는 자연물을 직접 채집하여 이를 묘사하고 문양으로 변형하기까지 제작하는 사람의 창작과 응용의 힘을 길러주기 위한 목적으로 개발되었다는 점이다. 이는 이전까지의 도제식 교육방식이 아닌 현대적 공방 교육의 시도라고 할 수 있다.

공예는 그것의 제작 목적이나 과정에서 시대의 요구가 반영되며 물건의 제작 요건이 한정되어 있는 전쟁시기에는 더욱 그 특성이 잘 드러난다. 특히 제2차 세계대전 이후 각 국가가 당면한 실업과 빈곤 속에서의 공예를 통한 사회재건의 움직임은 당시의 제작 기술, 정체성, 발전방향이 집약되어 제시된다.[5] 이러한 관점에서 경상남도나전칠기기술원강습소는 전후 사회 복구의 목적에 따르면서도 현대적인 디자인 역량을 지닌 나전칠기 제품의 수준 향상에 이바지 했다.[6]

한편, 1950년대의 유강열은 한묵(1914-2016), 이중섭(1916-1956), 김환기(1913-1974), 박고석(1917-2002), 장욱진(1917-1990), 최순우(1916-1984), 정규(1923-1971) 등 모더니즘을 지향하는 예술인들과 활발하게 교류하며 작업

세계를 펼쳤다. 이들과의 관계는 이후 유강열이 서구조형세계를 받아들이거나 공예가이면서 동시에 판화가로 활동할 수 있는 발판을 마련해주었다. 복구사회에서 판화와 공예는 새로운 시각매체 기술로써 공통의 속성을 가졌지만 미술계와 접속하면서부터 각각의 장르로 구분되었다. 유강열은 이들과 장르에 따라 연대하여 국내외 미술 활동을 펼치며 판화와 공예, 양립된 작품세계를 확립하였다.

전후 복구 프로젝트로서 또 다르게 주목할 점은 서울 수복 후 국립박물관 부설 한국조형문화연구소(1954)의 설립과 운영이다. '한국공예의 중흥과 판화미술의 발전'을 목표로 한 이 기관은 유강열이 염색과 판화를, 정규가 도자 부분을 담당하고 연구 발표회를 진행하며 작품 개발에 힘썼다.7) 정규는 현대도자운동을 펼치면서 "고대도자기를 그대로 재현시키자는 것이 아니고 그러한 과거의 전통을 반영하면서 새로운 한 개의 현대한국도자기를 만들어 내고자 하고 있는 것"이라고 언급하기도 했다.8) 비록 이 기관은 오랜 기간 지속되어 현대공예의 축을 형성하는 데 큰 기여를 했다고 보기 어렵지만 이들의 노력은 전쟁으로 손실된 문화를 공예의 대중화로 활성화 하고 이전의 재현 위주의 감상용 공예생산에서 새 시대에 적합한 방향성을 추구하였다는 점에서 의의가 있다.

새로운 사물의 질서를 향하여

한국전쟁이 휴전으로 이어지며 대한민국은 숨 가쁘게 정치, 사회, 문화를 새롭게 세워나가며 국내외 활발한 교류활동을 펼쳐나갔다. 이에 따라 미국 록펠러재단과 미국무성의 지원으로 유학프로그램이 마련되었고, 유강열, 정규를 비롯하여 권순형(1929-2017), 배만실(1923-2018), 김익영(1935-), 원대정(1921-2007) 등은 해외 유학의 기회를 제공받았다. 이들은 귀국 이후 1960년대부터 국내의 각 대학에서 신설된 공예과의 교수진으로 활동하며 대학공예 교육의 기초를 다지고 현대공예의 정체성을 세워나갔다. 급변화하는 사회 여건 속에서 예술인들은 새로운 조형 세계를 경험하고 이를 바탕으로 시대에 조응하는 창작 질서를 만들어 나간 것이다.

유강열은 뉴욕대학과 프랫인스티튜트 그래픽 아트센터(Pratt-Contemporaries Graphic Art Centre)에서 수학하며 실기 위주의 자율적 워크숍 프로그램을 경험하였다. 에칭, 실크스크린, 석판화 등 다양한 매체 인쇄 기술을 습득하였고, 이 시기에 제작된 그의 작품들은 목판화가 주류를 이루었던 한국 판화의 영역이 현대미술의 한 분야로 전환되는 중요한 출발점으로 작용하였다. 또한 그는 당대 현대미술의 정점인 뉴욕에서 피카소(Pablo Picasso, 1881-1973), 칸딘스키(Wassily Kandinsky, 1866-1944), 달리(Salvador Dalí, 1904-1989), 폴록(Jackson Pollock, 1912-1956) 등의 전시와 작품을 통해 국제적인 시각예술의 판단기준을 정립하였다. 유강열은 한국전쟁 이후 처음으로 해외에 한국미술을 소개하는 《한국현대미술전》(뉴욕 월드하우스갤러리)이나, 동양인으로서는 유일하게 작가로 선정되어 참여한 《미국현대판화가 100인전》(뉴욕 리버사이드미술관) 등 활발한 해외 미술활동을 펼친다. 목판화에서 보여주었던 자연물의 수묵화적 표현 대신 새로운 판화기법을 활용하여 기하학적 요소와 소재의 질감을 추상적으로 화면 속에 다루었다.

귀국 후 유강열은 1960년 홍익대학교 공예학과 교수로 부임하여 공예학부, 산업미술대학원을 개설하였다. 그의 공예 교육관은 일찍이 일본 유학시절 니혼미술학교(日本美術學校) 도안과와 사이토공예연구소(佐藤工藝研究所) 시절의 경험, 서구의 현대 예술교육 체험에서 비롯된다. 따라서 그가 시도한 교육 체계는 장인들의 기술을 중요시하면서도 서구 시각예술에서 영향 받은 표현 기법과 창작 과정에 기초하였다. 경상남도나전칠기기술원강습소 1회 졸업생이자 이후 홍익대학교 전임강사로 활동했던 김성수(1935-)는 공예학과의 상급반 목칠공예 전공생들에게 나전칠기 기술을 전수시켜 한국 대학 교육에 나전칠기 실습 강의가 최초로 도입되도록 이끌었다.9) 그런가 하면 국내 무형문화재 제도를 추진했던 예용해의 전통 이론 수업은 학생들로 하여금 전통을 재해석하는 능력을 향상시키는 데 목적을 두었다. 한편 공예과에 판화수업을 도입한다거나 레터링, 색채학 등 디자인의 기초개념을 확립하는 수업을 개설했던 유강열의 교육적 실천에서 공예 영역을 확장하고자 하는 의도를 확인할 수 있다.

이 시기 급속한 산업화와 수출 증대의 중요성이 강조되는 가운데, 한국 고유의 생산품에 대한 수요로 인한 디자인 진흥 프로젝트들이 국가 주도로 생겨났다. 1966년 상공부 주최로 《대한민국상공미술전람회(이하 '상공미전')》가 시작되었고, 《한국무역전람회》, 한국디자인포장센터(1970)가 발족되었다. 유강열은 이러한 움직임 속에서 개인 디자이너, 작가이기보다 심사위원, 이사직을 수행하며 디자인 기구, 단체의 설립이나 전시 기획을 주도하였다. 하지만 그 중에서도 《상공미전》 초대작가로 출품했던 <내프킨>[p. 88]이나 <산업직물 샘플>[p. 126]은 그의 판화 속 조형적 언어를 차용하여 공예가로서 산업적 접근 방향을 염두하였다는 것을 알 수 있다. 한편 1세대 현대 목공예가이자 유강열의 제자인 최승천(1934-)은 한국디자인포장센터 실장직을 수행하며 <신규 토산품 디자인 연구개발>(1975)[p. 102]을 위한 제품을 디자인하였다. 그 중 <촛대>[p. 102]는 2000년대에 제작된 실물로 새, 꽃, 태극문양 등 한국 정서를 반영하는 모

티브가 사용되었다. 이는 수출진흥을 목표로 한국디자인포장센터의 취지에 맞는 디자인과 공예작가로서의 정체성을 함께 담은 작품이다. 백태원(1923-2008)의 나전칠기 <장식장>[p. 98]은 1960년대 전통공예의 현대화와 가구의 디자인적 접근을 시도한 대표적인 작품이다. 특히 건물 내부 공간과 어우러지는 가구 제작으로 1970년대 청와대, 호텔 등의 실내 인테리어 개선작업을 주도적으로 이끌었다는 점에서 그의 가구작업은 실내장식의 시작점으로 해석할 수 있다.

　　이처럼 예술 문화계에서 1960년대는 전후 복구의 노력에 이어 순수미술, 디자인, 한국성과 서구의 조형성이 상호 조응되면서 새로운 문화기반 제도가 성립되고 대학 공예 교육의 시스템이 마련되기 시작하였다. 이들 요소는 이후 교차적으로 조율되어 새로운 사물의 질서를 스스로 형성하는 시기라고 볼 수 있다.

조형이념으로서의 구성의 실천

　　급속한 산업화와 경제 발전으로 미래 지향적인 생산 시스템이 구축되면서도 고미술품의 존재는 예술가에게 문화적 정체성을 제공해주었다. 김환기, 이봉상(1916-1970) 등이 조선 백자 항아리를 화폭에 담아 자신 내면의 미의식으로 담은 것처럼 전통으로의 현대적 회귀는 예술의 모티브로 작동되었다. 유강열은 1960년대에 시작하여 1970년대에 본격적으로 인사동과 전국 각지에서 고미술품을 수집하였다. 신라, 가야시대의 토기, 토우에서부터 조선 민화와 분청사기, 백자, 목가구는 물론 광복이후 제작된 떡살, 자수 등 생활 오브제까지 다양한 수집 범위를 보여주었다. 유강열은 이경성(1919-2009), 최순우, 김기창(1913-2001) 등과 함께 그들이 수집한 민화를 모아 전시한 《한국민화걸작전》(1972)에 참여하는데 이는 당대 예술가들이 옛것에 대한 미의식을 공유하고 있음을 알려준다. 이처럼 문화인들에게 전통에 대한 관심이 증폭되었던 이유는 서구 모더니즘의 수용을 포함하여 일제 강점기와 한국 전쟁을 겪으면서 정체되어 온 한국 예술의 지속성과 발전방향을 고미술품을 통해 찾기 위함으로 보인다. 다른 한편 수출 정책 및 개념에 대한 사회적 시각 변화에도 주목해볼 필요가 있다. 종래까지 수입의 대상이었던 전자기기, 자동차 등의 국내 생산이 활성화 되는 상황에서 '미술수출'에 대한 입장은 변화를 거듭한다. 즉 관광 상품을 넘어 '우리 것'으로서의 확고한 정체성과 상징성이 확립된 미술수출품 개발의 필요가 작동하였던 것이다.

　　유강열의 수집품들은 그가 진행했던 판화와 섬유 작업, 그리고 건축 장식을 통해서 다양한 모습으로 재발견된다. 민화의 활기차고 원색적인 색채 조합, 도자 기물에 드러난 자연문양의 상징성, 청동이나 나전칠기 등 재질마다 발전된 특수한 제작기법이 모티브가 되어 그의 작품에서 현대적인 조형성으로 드러난다. 이러한 한국 전통에 대한 다양한 층위의 접근 방식은 그의 제자들에게도 직간접적인 영향이 되고 이후 한국 공예의 큰 성격으로 자리 잡게 된다.

　　그는 김수근(1931-1986), 김중업(1922-1988) 등 당대 국가주도 건축프로젝트에서 활약한 건축가들과 협력하여 국립박물관, 국회의사당, 어린이대공원 등의 실내 장식 프로젝트를 진행하였다. 남철균(1943-), 정담순(1934-), 곽대웅(1941-) 등 여러 제자들과 함께 타일, 대리석, 조명, 가구와 같이 다양한 공예 장르들을 망라하였으며, 건축 설계의 목적을 고려한 재질과 문양을 적용시켜 장식물의 성격을 드러냈다.

　　유강열은 이처럼 한 분야에만 천착되지 않고 다양한 인간관계와 사회망 속에서 활동하였다. 그의 유고「구성과 인간」은 그가 실천하려고 했던 조형인으로서의 융합적 태도가 무엇인지 확인시켜준다.

> 상상력은 결여의 의식이라고 볼 수 있으며 그러한 결여를 채워보려는 노력이 뒤따르기 때문에
> 강력한 실천력을 유발한다.10)
> 구성력이란 원래 능동적인 추세를 뜻하며, 인간적 응답으로서의 도전의 자세를 뜻한다. 그것은 상징력에의
> 일깨움이고, 강력한 회의(懷疑)와 실천을 전제로 하는 인간 생명에의 유기적인 접근을 지향한다.11)

　　그에게 '구성'이란 단지 기술만이 아니라 상상력을 유기적으로 조화시키는 예술행위를 일컫는다. 더불어 예술가들의 실천력은 인간성, 즉 휴머니즘에서 출발하여 인간의 상상력으로 주체적인 사회를 형성하는 요소가 된다.

예술의 가능성

　　1928년 한국인 최초로 도쿄미술학교(東京美術學校) 도안과를 졸업한 임숙재(1899-1937)는 공예를 '공업이 예술의 위대한 힘을 빌어'낸 것이라고 정의하였다.12) 또한 공예품 제작을 위한 도안 작도 시에는 '자기 두뇌에 착상되는 형상과 문양과 색채 등을 어떠한 기물상에 표현 시킬 것'이라며 디자인 개념에 대해 언급하기도 했다.13) 산업과 예술, 디자인이 종합된 분야로서의 공예라는 근대적인 관념이 싹튼 것은 20세기에 들어서의 일이다.

　　이처럼 공예는 한 작가의 작품세계나 하나의 오브제로 그 속성을 드러내기는 쉽지 않다. 유강열이 활동했던 시기는 한국전쟁과 그 폐허를 딛고 새로운 문화, 산업, 교육 체제를 마련하고 부흥시켜 나간 때이다. 이러한 소용돌이 속

에서 그는 시대와 조응하며 다양한 분야의 예술인들과 함께 상호 조응하고 협업하는 조형인의 모습을 보여주었다. 유강열이 작고한 지 45여 년이 지나 다시금 그를 소환하는 이유는 그를 비롯한 문화예술인들의 노력으로 지금의 현대 예술이 다양한 매체, 다양한 예술 가치의 생산을 지향하는 데 기여한 본보기가 되기 때문이다. 뿐만 아니라 지금 우리가 사물과 사회의 관계를 해석하는 데 있어 현 시점보다도 장르의 경계를 자유롭게 넘나들었던 포용적인 예술의 가능성을 살펴보는 일은 확장된 가치를 설정하는 데 키워드를 던져줄 수 있을 것이다.

1) 유강열에 관련된 기사, 자료, 연구에서 작가 성명은 '유강열' 또는 '유강렬'로 표기되었다.
 이 전시에서는 작가의 자필이력서와 최측근 인물들이 사용했던 기록에 따라 '유강열'로 일괄하였다.
2) http://www.law.go.kr/lsInfoP.do?lsiSeq=171102&efYd=20151119#0000[접속일: 2020년 10월 15일]
3) Glenn Adamson (ed.), *Craft Reader* (BERG, 2010), p. 5.
4) 한국공예·디자인문화진흥원, 「경상남도나전칠기기술원양성소 연구」 보고서(2012.3.30), p. 15.
5) 미국의 퇴역 군인 갱생 프로그램(G.I. Bill)이나 영국 버나드 리치의 도자스튜디오는
 이들의 사회적 재생 작용에 적극 공예 생산 시장을 활용하였다.
6) 한국공예·디자인문화진흥원, 「경상남도나전칠기기술원양성소 연구」 보고서, p. 9.
7) 최순우, 「인간 유강열」, 「유강열작품집」(삼화인쇄주식회사, 1981), p. 6.
8) 정규, 「한국 현대 도자공예 운동 서설」, 「경희대 논문집」, 6권(1969), p. 240.
9) 한국공예·디자인문화진흥원, 「경상남도나전칠기기술원양성소 연구」 보고서, p. 31.
10) 유강열 유고, 「구성과 인간: "한 공예미술가의 입장에서"」, 연도 미상 (국립현대미술관 미술연구센터, 과천), 제4장.
11) 유강열 유고, 「구성과 인간: "한 공예미술가의 입장에서"」, 제3장.
12) 임숙재, 「공예와 도안」, 「동아일보」(1928.8.16), 3면.
13) 임숙재, 「공예와 도안」, 3면.

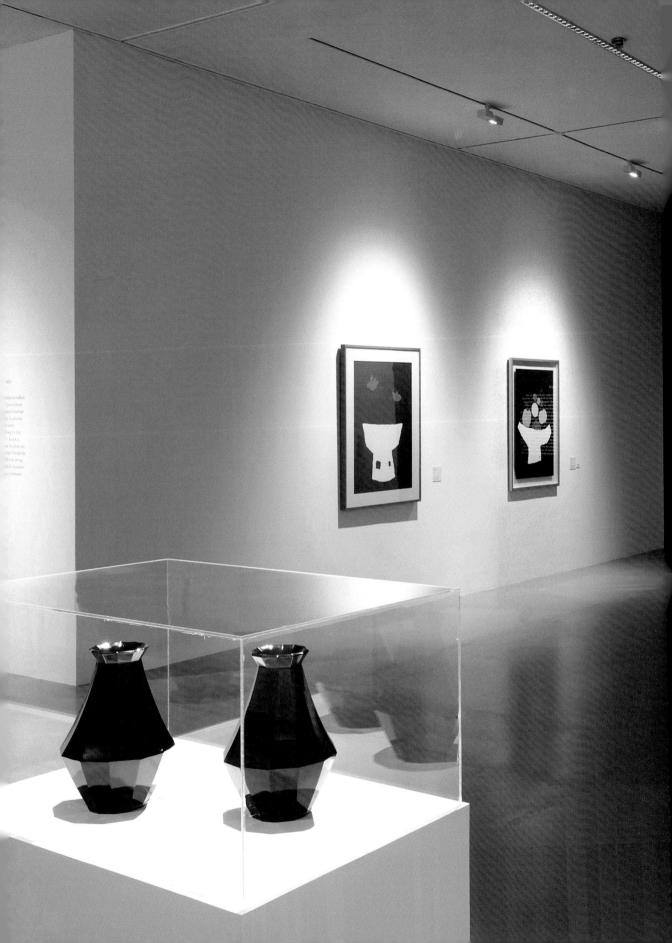

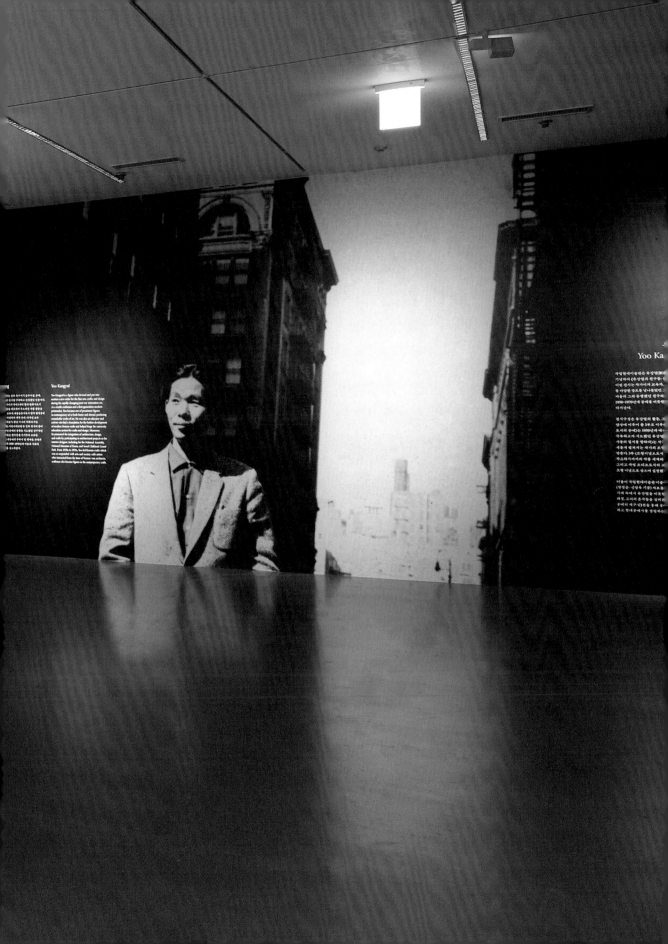

유강열, <학과 항아리>, 1950, 천에 납염, 32 × 22 cm. 국립중앙박물관 소장(故 유강열 교수 기증).
Yoo Kangyul, *Crane and Jar*, 1950, Batik on fabric, 32 × 22 cm.
National Museum of Korea collection (Prof. Yoo Kangyul's donation).

유강열, <정물>, 1953, 종이에 목판, 30 × 45cm. 국립중앙박물관 소장(故 유강열 교수 기증).
Yoo Kangyul, *Still Object*, 1953, Woodcut on paper, 30 × 45cm.
National Museum of Korea collection (Prof. Yoo Kangyul's donation).

유강열, <가을>, 1953, 아플리케, 200(h)cm.
Yoo Kangyul, *Autumn*, 1953, Appliqué, 200(h)cm.

유강열, <향문도>, 1954, 천에 납염, 사이즈 미상.
Yoo Kangyul, *Fragrant Patterns*, 1954, Batik on fabric, Measurements unknown.

유강열, <연>, 1954, 한지에 목판, 수채, 55.5 × 38.5cm. 개인 소장(1972년 소장가에게 증정).
Yoo Kangyul, *Lotus*, 1954, Woodcut, watercolor on Korean paper, 55.5 × 38.5cm.
Private collection (Gifted to the collector in 1972).

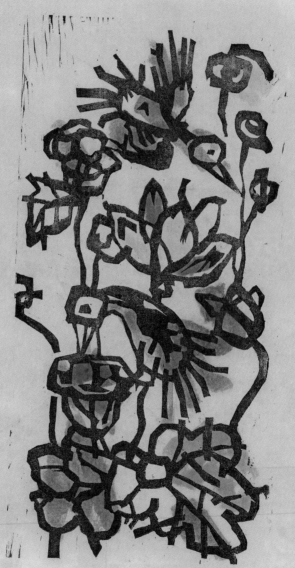

go. me. Eage. 1 899. *aayuto*

1954년 작, 목판 (통영시대 작품)
1972년 1월 1일 처음 찍음을 갚으시고 새해 밝의탄 날, 새해갚으로 받다 嘉松

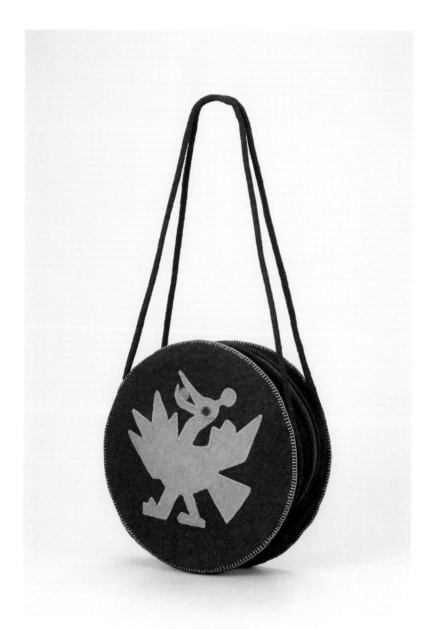

유강열, <가방>, 1950년대, 천, 47 × 24 × 5 cm. 국립현대미술관 미술연구센터 소장.
Yoo Kangyul, *Handbag*, 1950s, Fabric, 47 × 24 × 5 cm. MMCA Art Research Center collection.

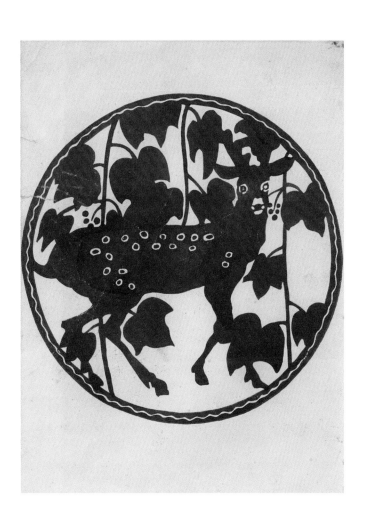

임숙재, <사슴>, 1928, 종이에 채색, 26 × 19 cm. 국립현대미술관 소장.
Lim Sook Jae, *Deer*, 1928, Color on paper, 26 × 19 cm. MMCA collection.

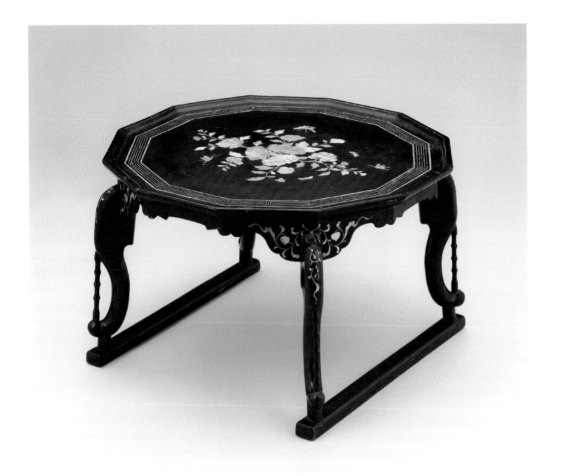

임숙재, <목단문 나전칠소판>, 1920, 나무, 옻칠, 자개, 30 × 51 × 51 cm. 국립현대미술관 소장.
Lim Sook Jae, *An Inlaid Lacquer Small Dining Table*, 1920, Wood, lacquer, mother-of-pearl, 30 × 51 × 51 cm.
MMCA collection.

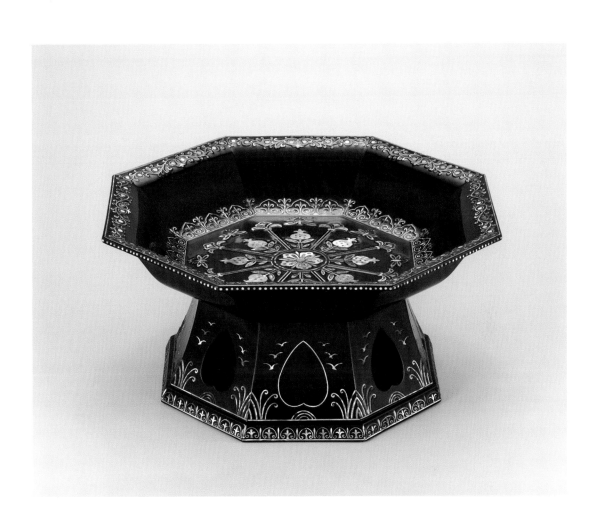

김봉룡, <나전칠기 일주반>, 광복 이후, 나무, 옻칠, 자개, 17.8 × 36.5 × 36.5 cm. 통영시립박물관 소장.
Kim Bong-ryong, *Black lacquered Single-legged Small Table with Mother-of-Pearl Inlay*, After Korea's liberation, Wood, lacquer, mother-of-pearl, 17.8 × 36.5 × 36.5 cm. Tongyeong City Museum collection.

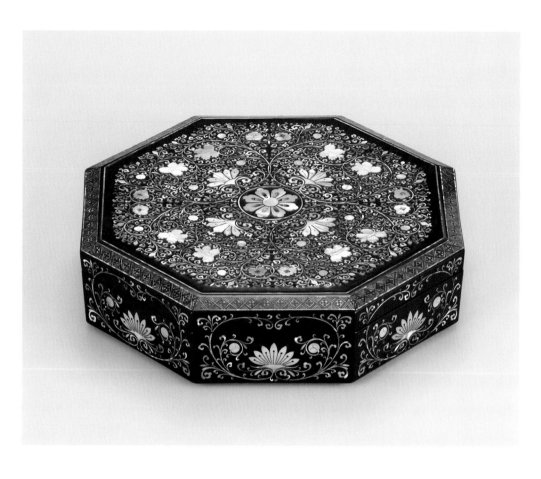

김봉룡, <당초나전구절반>, 광복 이후, 나무, 옻칠, 자개, 7.8 × 31.5 × 31.5cm. 통영시립박물관 소장.
Kim Bong-ryong, *Lacquered Gujeolpan with Floral Scroll Design Inlaid with Mother-of-Pearl Inlay*, After Korea's liberation,
Wood, lacquer, mother-of-pearl, 7.8 × 31.5 × 31.5cm. Tongyeong City Museum collection.

김봉룡, <나전 도안>, 광복 이후, 종이에 펜, 37 × 46 cm. 통영시립박물관 소장.
Kim Bong-ryong, *Design for Mother-of-Pearl*, After Korea's liberation, Pen on paper, 37 × 46 cm.
Tongyeong City Museum collection.

김봉룡, <주름질 올리기>, 광복 이후, 종이에 자개, 13.5 × 13 cm. 통영시립박물관 소장.
Kim Bong-ryong, *Jureumjil*, After Korea's liberation, Mother-of-pearl on paper, 13.5 × 13 cm.
Tongyeong City Museum collection.

김성수, <타발문 상자>, 1973, 목심(홍송), 옻칠, 자개, 8.5 × 55 × 18 cm. 통영옻칠미술관 소장.
Kim Sung soo, *Case with Tabal Pattern*, 1973, Wood, lacquer, mother-of-pearl, 8.5 × 55 × 18 cm.
Ottchil Art Museum collection.

작가 미상, <비녀>, 연도 미상, 뿔각, 3 × 12 × 6, 2.5 × 11 × 5 cm. 국립현대미술관 미술연구센터 소장.
Artist unknown, *Hairpin*, Unknown date, Horn, 3 × 12 × 6, 2.5 × 11 × 5 cm. MMCA Art Research Center collection.

작가 미상, <물고기 담뱃대>, 연도 미상, 뿔각, 4 × 10 × 3 cm (3). 국립현대미술관 미술연구센터 소장.
Artist unknown, *Fish-shaped Pipe*, Unknown date, Horn, 4 × 10 × 3 cm (3). MMCA Art Research Center collection.

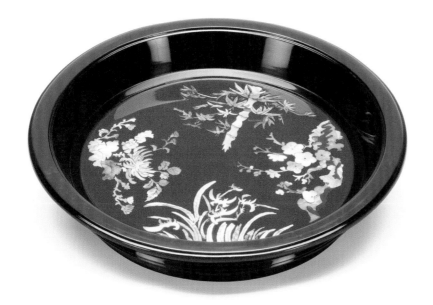

강창원, <건칠쟁반>, 1974, 건칠, 자개, 7.3 × 39 × 39 cm. 국립현대미술관 소장.
Kang Chang-Won, *Lacquered Tray*, 1974, Lacquer, mother-of-pearl, 7.3 × 39 × 39 cm. MMCA collection.

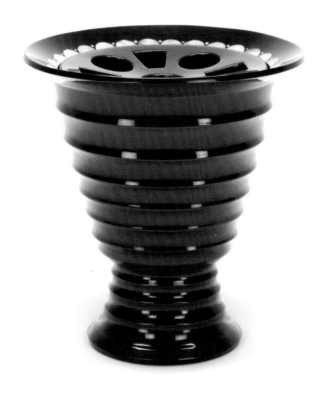

강창원, <작품11(건칠화병)>, 1974, 건칠, 자개, 25.8 × 24 × 24cm. 국립현대미술관 소장.
Kang Chang-Won, *Work11 (A Pair of Lacquered Vase)*, 1974, Lacquer, mother-of-pearl, 25.8 × 24 × 24cm. MMCA collection.

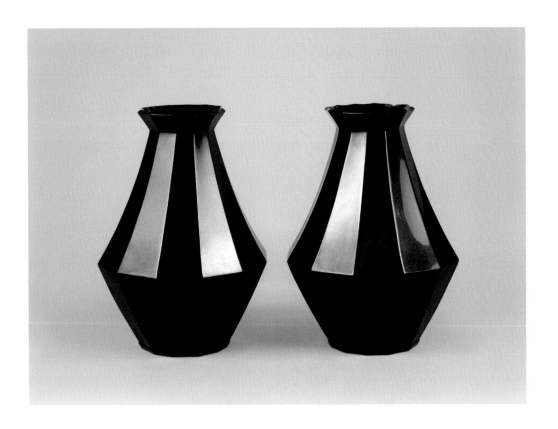

강창원, <12각 건칠화병(쌍)>, 1977, 건칠, 34 × 25 × 25 cm (2). 국립현대미술관 소장.
Kang Chang-Won, *Lacquerware Vases(Pair)*, 1977, Dried lacquer, 34 × 25 × 25 cm (2). MMCA collection.

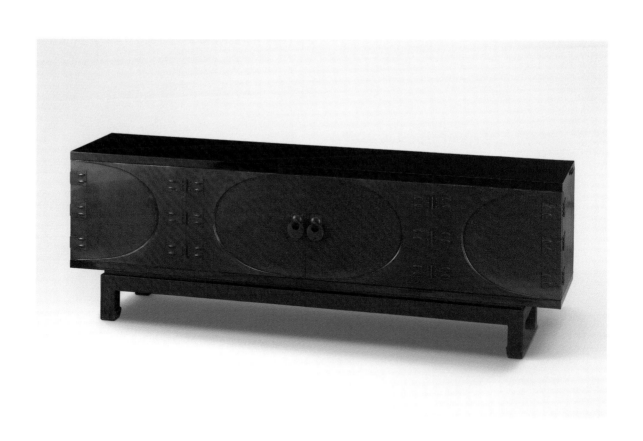

김성수, <음양>, 1965, 괴목, 옻칠, 주석, 55.5 × 167 × 38 cm. 통영옻칠미술관 소장.
Kim Sung soo, *Yin and Yang*, 1965, Wood, lacquer, tin, 55.5 × 167 × 38 cm. Ottchil Art Museum collection.

임응식, <유강열 인물>, 1961, 인화지에 사진, 33 × 25.8 cm. 국립현대미술관 소장.
Limb Eungsik, *Portrait of Yoo Kangyul*, 1961, Gelatin silver print, 33 × 25.8 cm. MMCA collection.

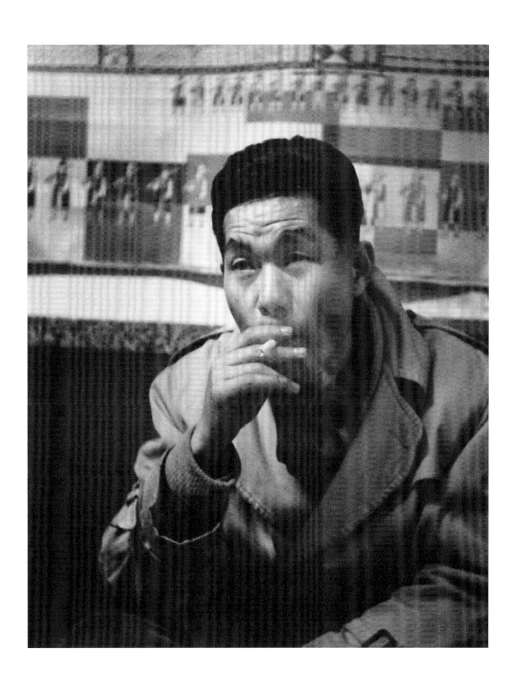

한묵, <태양의 都市-낙조>, 1958, 캔버스에 유채, 72 × 59 cm. 국립현대미술관 소장.
Han Mook, *City of the Sun-Glow of Sunset,* 1958, Oil on canvas, 72 × 59 cm. MMCA collection.

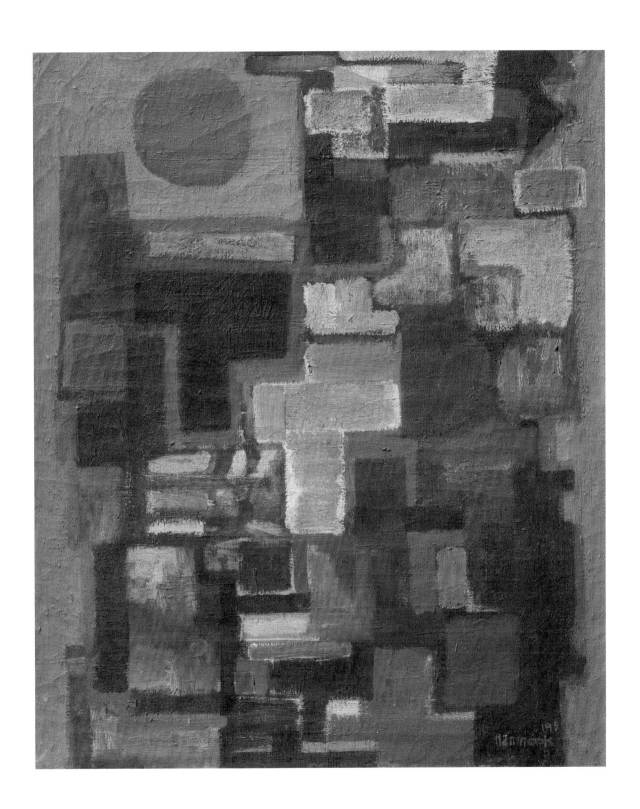

이중섭, <가족>, 연도 미상, 은지에 새김, 유채, 8.5 × 15 cm. 국립현대미술관 소장.
Lee Jungseob, *Family*, Unknown date, Oil on tinfoil, 8.5 × 15 cm. MMCA collection.

이중섭, <아이들>, 연도 미상, 은지에 새김, 유채, 9 × 15.1 cm. 국립현대미술관 소장.
Lee Jungseob, *Children*, Unknown date, Oil on tinfoil, 9 × 15.1 cm. MMCA collection.

박고석, <소>, 1958, 캔버스에 유채, 44.2 × 52.2 cm. 국립현대미술관 소장.
Park Kosuk, Cow, 1958, Oil on canvas, 44.2 × 52.2 cm. MMCA collection.

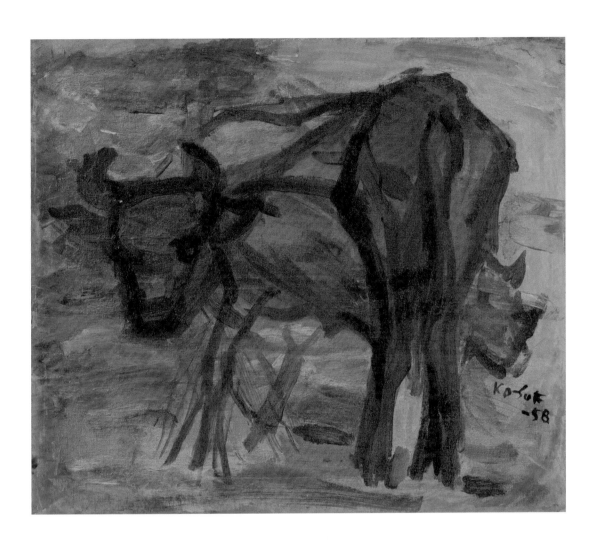

한홍택, <도안>, 1958, 종이에 채색, 23.5 × 18.5 cm. 국립현대미술관 소장.
Han Hongtaik, *Design*, 1958, Color on paper, 23.5 × 18.5 cm. MMCA collection.

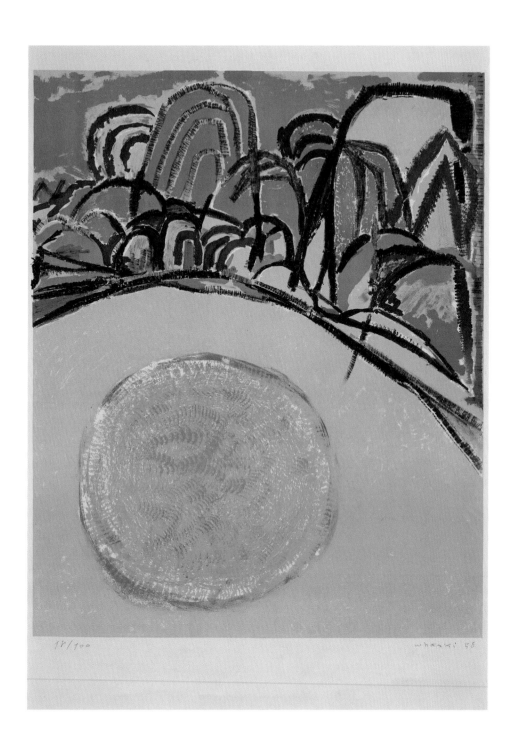

김환기, 제목 미상, 1958, 종이에 석판, 72.5 × 53 cm. 국립현대미술관 미술연구센터 소장. ⓒ 환기재단·환기미술관
Kim Whanki, *no title*, 1958, Lithograph on paper, 72.5 × 53 cm. MMCA Art Research Center collection.
ⓒ Whanki Foundation·Whanki Museum

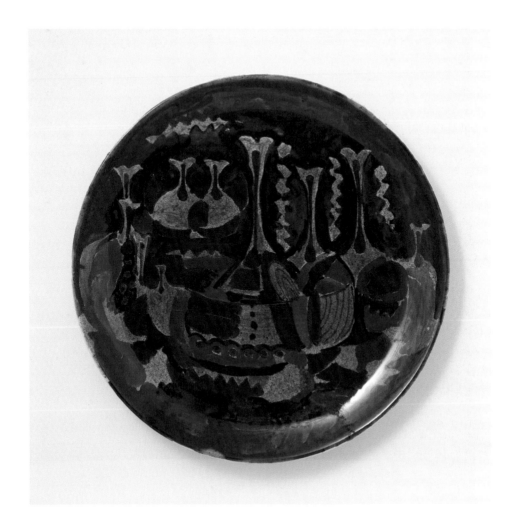

전혁림, <푸른 도자기>, 1962, 도기에 채색, 27 × 27 × 5cm. 전혁림미술관 소장.
Chun Hyuck Lim, *Blue Earthenware*, 1962, Painted earthenware, 27 × 27 × 5 cm.
Chun Hyuck Lim Art Museum collection.

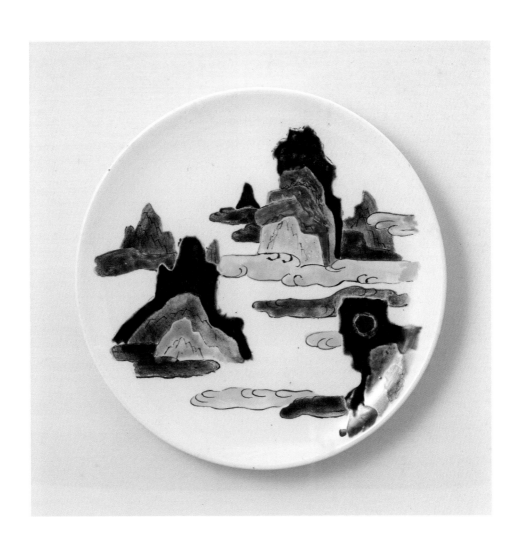

전혁림, <산수>, 1965, 도기에 채색, 26 × 26 × 5 cm. 전혁림미술관 소장.
Chun Hyuck Lim, *Landscape*, 1965, Painted on earthenware, 26 × 26 × 5 cm.
Chun Hyuck Lim Art Museum collection.

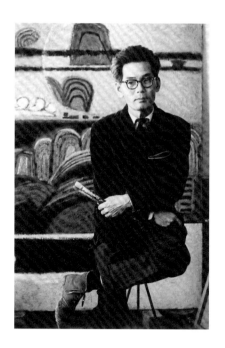

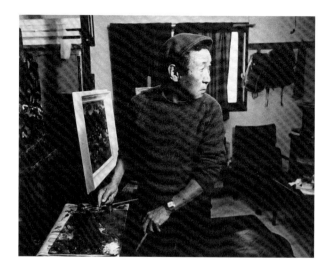

임응식, <강창원 인물>, 1971, 인화지에 사진, 33 × 26 cm. 국립현대미술관 소장.
Limb Eungsik, *Portrait of Kang Chang-Won*, 1971, Gelatin silver print, 33 × 26 cm. MMCA collection.

임응식, <김봉룡 인물>, 1980, 인화지에 사진, 33 × 26 cm. 국립현대미술관 소장.
Limb Eungsik, *Portrait of Kim Bong-ryong*, 1980, Gelatin silver print, 33 × 26 cm. MMCA collection.

임응식, <김재원 인물>, 1981, 인화지에 사진, 33 × 25.7 cm. 국립현대미술관 소장.
Limb Eungsik, *Portrait of Kim Jae-Won*, 1981, Gelatin silver print, 33 × 25.7 cm. MMCA collection.

임응식, <김중업 인물>, 1981, 인화지에 사진, 33.1 × 26 cm. 국립현대미술관 소장.
Limb Eungsik, *Portrait of Kim Chung-Up*, 1981, Gelatin silver print, 33.1 × 26 cm. MMCA collection.

임응식, <김환기 인물>, 1961, 인화지에 사진, 33 × 22 cm. 국립현대미술관 소장.
Limb Eungsik, *Portrait of Kim Whanki*, 1961, Gelatin silver print, 33 × 22 cm. MMCA collection.

임응식, <박고석 인물>, 1981, 인화지에 사진, 26 × 33 cm. 국립현대미술관 소장.
Limb Eungsik, *Portrait of Park Kosuk*, 1981, Gelatin silver print, 26 × 33 cm. MMCA collection.

임응식, <백태원 인물>, 1977, 인화지에 사진, 33 × 26cm. 국립현대미술관 소장.
Limb Eungsik, *Portrait of Paik Tae-Won*, 1977, Gelatin silver print, 33 × 26cm. MMCA collection.

임응식, <이경성 인물>, 1980, 인화지에 사진, 33 × 26cm. 국립현대미술관 소장.
Limb Eungsik, *Portrait of Lee Kyung-Sung*, 1980, Gelatin silver print, 33 × 26cm. MMCA collection.

임응식, <정규 인물>, 1955, 인화지에 사진, 33 × 25.7cm. 국립현대미술관 소장.
Limb Eungsik, *Portrait of Chung Kyu*, 1955, Gelatin silver print, 33 × 25.7cm. MMCA collection.

임응식, <천경자 인물>, 1969, 인화지에 사진, 25.5 × 33cm. 국립현대미술관 소장.
Limb Eungsik, *Portrait of Chun Kyung-Ja*, 1969, Gelatin silver print, 25.5 × 33cm. MMCA collection.

임응식, <최순우 인물>, 1981, 인화지에 사진, 25.5 × 33cm. 국립현대미술관 소장.
Limb Eungsik, *Portrait of Choi Soon-Woo*, 1981, Gelatin silver print, 25.5 × 33cm. MMCA collection.

임응식, <한묵 인물>, 1954, 인화지에 사진, 33 × 23cm. 국립현대미술관 소장.
Limb Eungsik, *Portrait of Han Mook*, 1954, Gelatin silver print, 33 × 23cm. MMCA collection.

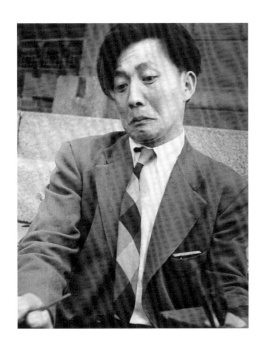

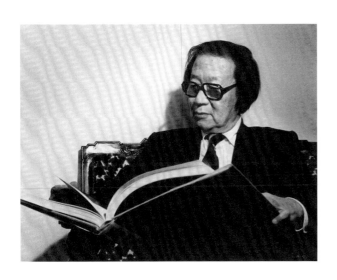

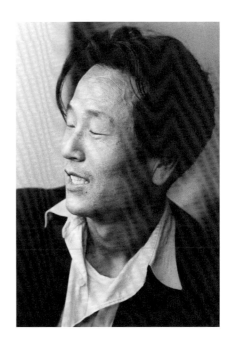

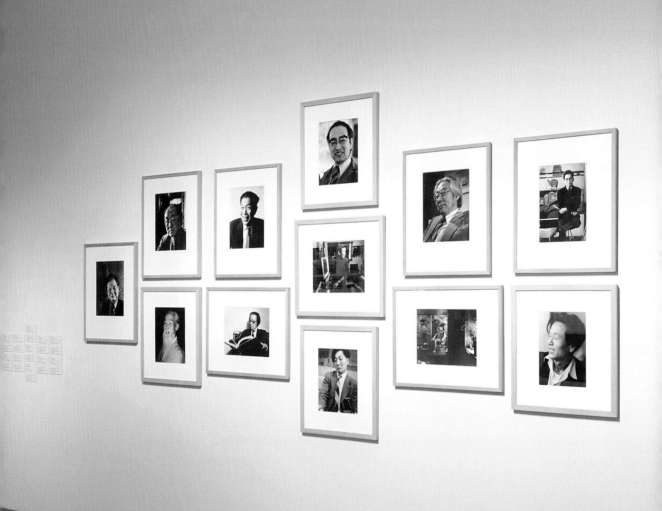

유강열, <한국조형문화연구소 포스터 문자도안>, 연도 미상, 종이에 펜,
9 × 40, 10.3 × 38.5, 9 × 40cm. 국립중앙박물관 소장(故 유강열 교수 기증).
Yoo Kangyul, *Letter Design of The Korean Plastic Arts Research Institute*,
Unknown date, Pen on paper, 9 × 40, 10.3 × 38.5, 9 × 40cm.
National Museum of Korea collection (Prof. Yoo Kangyul's donation).

유강열, <극락조>, 1950년대, 종이에 목판, 60 × 40 cm. 국립현대미술관 소장.
Yoo Kangyul, *Birds-of-Paradise*, 1950s, Woodcut on paper, 60 × 40 cm. MMCA collection.

유강열, 제목 미상, 1955, 한지에 목판, 25 × 19.5 cm (5). 국립현대미술관 미술연구센터 소장.
Yoo Kangyul, *no title*, 1955, Woodcut on Korean paper, 25 × 19.5 cm (5). MMCA Art Research Center collection.

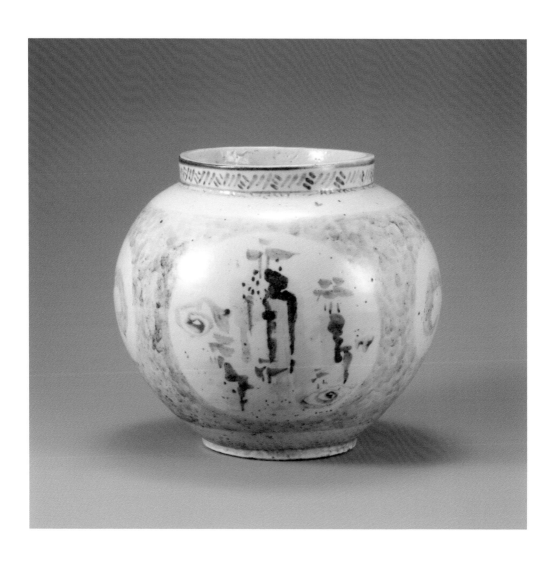

유강열, <백자 청화문 항아리>, 1950년대, 도자, 21.7 × 15 × 15 cm. 경기도자박물관 소장.
Yoo Kangyul, *Blue & White Porcelain Jar*, 1950s, Ceramics, 21.7 × 15 × 15 cm. Gyeonggi Ceramic Museum collection.

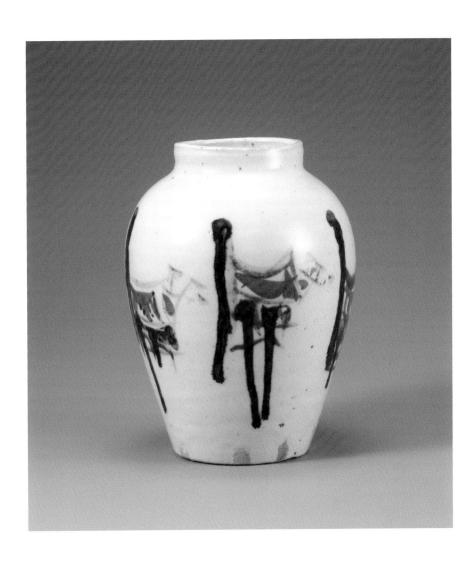

정규, <백자철화청화 진사문 항아리>, 1950년대, 도자, 21 × 7.7 × 7.7 cm. 경기도자박물관 소장.
Chung Kyu, *White Porcelain Jar*, 1950s, Ceramics, 21 × 7.7 × 7.7 cm. Gyeonggi Ceramic Museum collection.

정규, <곡예>, 1956, 종이에 목판, 35.5 × 22 cm. 국립현대미술관 소장.
Chung Kyu, *Circus*, 1956, Woodcut on paper, 35.5 × 22 cm. MMCA collection.

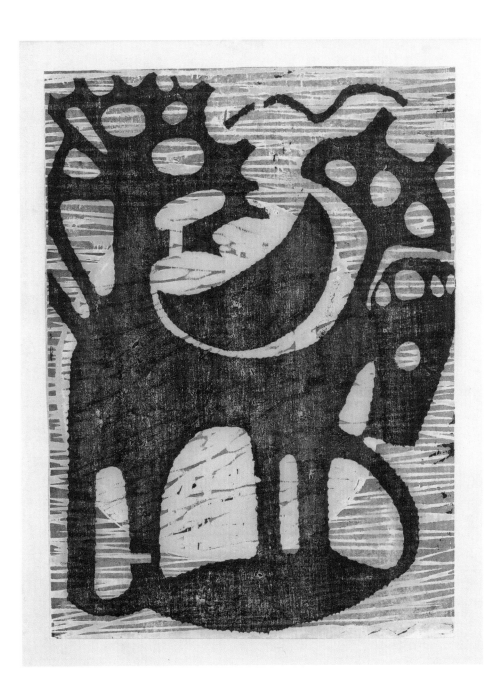

정규, <무제>, 1950년대, 종이에 목판, 40 × 30 cm. 국립현대미술관 소장.
Chung Kyu, *Untitled*, 1950s, Woodcut on paper, 40 × 30 cm. MMCA collection.

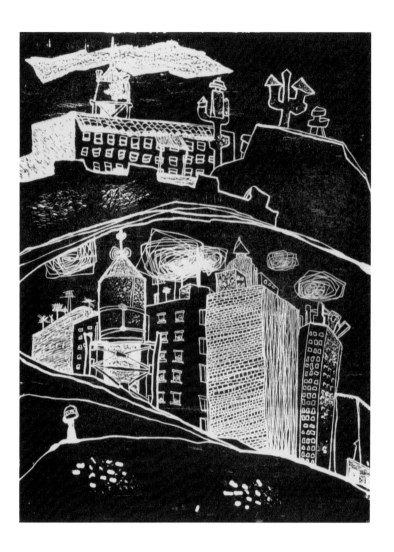

유강열, <도시풍경>, 1958, 종이에 에칭, 30.4 × 22.6 cm. 국립중앙박물관 소장(故 유강열 교수 기증).
Yoo Kangyul, *Urban Landscape*, 1958, Etching on paper, 30.4 × 22.6 cm.
National Museum of Korea collection (Prof. Yoo Kangyul's donation).

유강열, <풍경>, 1958, 종이에 에칭, 44.5 × 30 cm. 국립중앙박물관 소장(故 유강열 교수 기증).
Yoo Kangyul, *Landscape*, 1958, Etching on paper, 44.5 × 30 cm.
National Museum of Korea collection (Prof. Yoo Kangyul's donation).

유강열, <풍경>, 1959, 종이에 에칭, 31 × 45.5cm. 개인 소장.
Yoo Kangyul, *Landscape*, 1959, Etching on paper, 31 × 45.5cm. Private collection.

유강열, <봄>, 1960, 종이에 아쿠아틴트, 47 × 31 cm. 홍익대학교박물관 소장.
Yoo Kangyul, *Spring*, 1960, Aquatint on paper, 47 × 31 cm. Hongik University Museum collection.

유강열, <산수(나무 밑 물고기)>, 1959, 종이에 목판, 실크스크린, 39 × 35.5 cm. 국립현대미술관 미술연구센터 소장.
Yoo Kangyul, *Landscape (Fish under Tree)*, 1959, Woodcut, screen print on paper, 39 × 35.5 cm.
MMCA Art Research Center collection.

1 9 7 9　　　Kang yul yoo

유강열, <풍경>, 1959, 종이에 목판, 50.5 × 38 cm. 개인 소장.
Yoo Kangyul, *Landscape*, 1959, Woodcut on paper, 50.5 × 38 cm. Private collection.

유강열, <밤풍경>, 1959, 종이에 석판, 65 × 50 cm. 국립중앙박물관 소장(故 유강열 교수 기증).
Yoo Kangyul, *Night Landscape*, 1959, Lithograph on paper, 65 × 50 cm.
National Museum of Korea collection (Prof. Yoo Kangyul's donation).

유강열, <구성>, 1962, 종이에 석판, 59.5 × 43cm. 개인 소장.
Yoo Kangyul, *Composition*, 1962, Lithograph on paper, 59.5 × 43cm. Private collection.

유강열, <꽃과 나비>, 1962, 천에 납염, 151.5 × 176cm. 우란문화재단/아트센터 나비 소장.
Yoo Kangyul, *Flower and Butterfly*, 1962, Batik on fabric, 151.5 × 176cm. Wooran Foundation/ art center nabi collection.

유강열, <작품(제목 미상)>, 1960년대, 종이에 실크스크린, 88 × 59 cm. 국립중앙박물관 소장(故 유강열 교수 기증).
Yoo Kangyul, *Work (no title)*, 1960s, Screen print on paper, 88 × 59 cm.
National Museum of Korea collection (Prof. Yoo Kangyul's donation).

유강열, <작품>, 1963, 종이에 실크스크린, 79 × 53.5 cm. 국립현대미술관 소장.
Yoo Kangyul, *Work*, 1963, Screen print on paper, 79 × 53.5 cm. MMCA collection.

유강열, <작품>, 1966, 종이에 목판, 108 × 77 cm. 국립현대미술관 소장.
Yoo Kangyul, *Work*, 1966, Woodcut on paper, 108 × 77 cm. MMCA collection.

유강열, <작품>, 1970, 종이에 실크스크린, 94 × 70 cm. 홍익대학교박물관 소장.
Yoo Kangyul, *Work*, 1970, Screen print on paper, 94 × 70 cm. Hongik University Museum collection.

유강열, <구성>, 1968, 종이에 실크스크린, 75 × 54cm. 국립중앙박물관 소장(故 유강열 교수 기증).
Yoo Kangyul, *Composition*, 1968, Screen print on paper, 75 × 54cm.
National Museum of Korea collection (Prof. Yoo Kangyul's donation).

유강열, <작품(제목 미상)>, 1968, 종이에 실크스크린, 76 × 54.5cm. 국립중앙박물관 소장(故 유강열 교수 기증).
Yoo Kangyul, *Work (no title)*, 1968, Screen print on paper, 76 × 54.5 cm.
National Museum of Korea collection (Prof. Yoo Kangyul's donation).

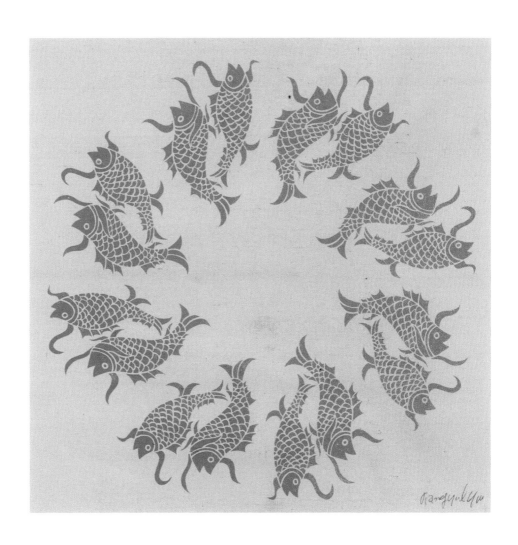

유강열, <내프킨>, 1971/ 2000 재프린트, 마직포에 날염, 47 × 47 cm (2). 국립현대미술관 미술연구센터 소장.
Yoo Kangyul, *Napkin*, 1971/ printed in 2000, Screen print on hemp cloth, 47 × 47 cm.
MMCA Art Research Center collection.

유강열, <구성>, 1974, 마직포에 날염, 83 × 83cm. 개인 소장.
Yoo Kangyul, *Composition*, 1974, Silk print on hemp cloth, 83 × 83cm. Private collection.

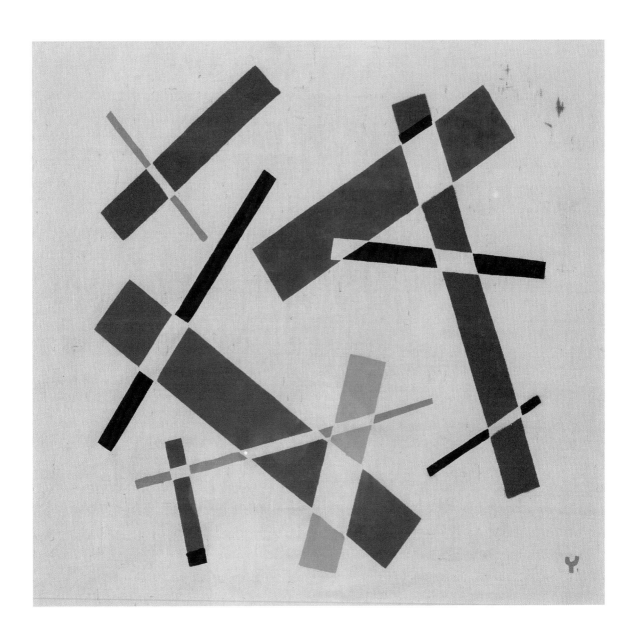

유강열, <새와 나비>, 1975, 마직포에 날염, 83 × 83cm. 개인 소장.
Yoo Kangyul, *Bird and Butterfly*, 1975, Screen print on hemp cloth, 83 × 83cm. Private collection.

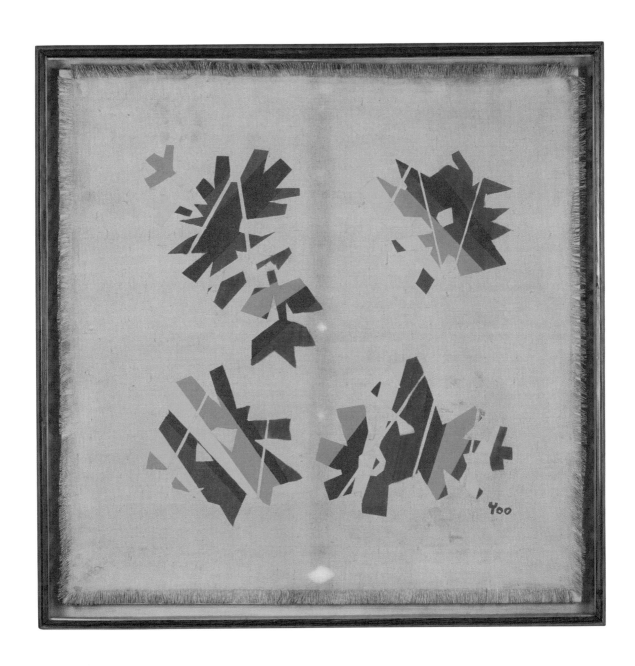

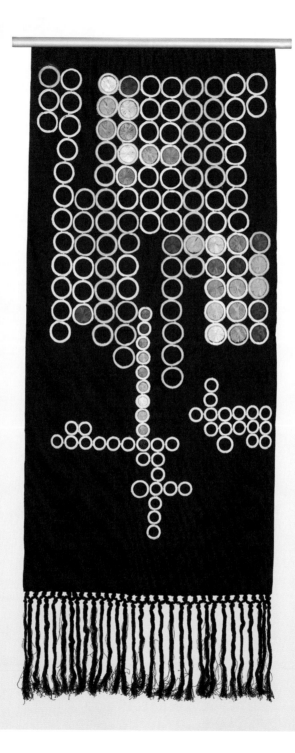

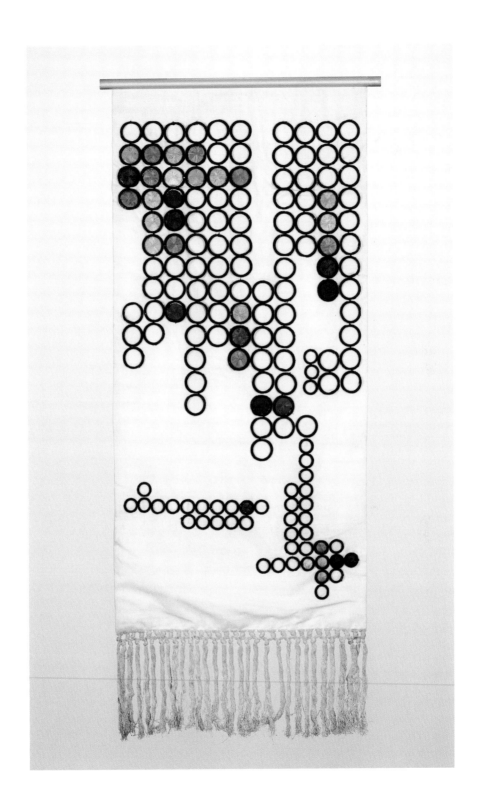

이영순, <자수걸게>, 1967, 비단실, 금속원형, 130 × 51 cm (2). 작가 소장.
Lee Youngsoon, *Knit, Sewing Hanger*, 1967, Ring-shape, silk threads, 130 × 51 cm (2). Courtesy of the artist.

신영옥, <발 A>, 1974, 마사, 대나무 직조, 스티치, 리노, 152 × 80 cm. 작가 소장.
Shin Young-ok, *Bamboo-blind A*, 1974, Linen, bamboo loom weaving, stitch, lino, 152 × 80 cm. Courtesy of the artist.

신영옥, <칸막이 B>, 1977, 마사, 면사, 대나무 직조, 묶기, 165 × 90 cm. 작가 소장.
Shin Young-ok, *Space-divider B*, 1977, Linen, cotton threads, bamboo loom weaving, binding, 165 × 90 cm.
Courtesy of the artist.

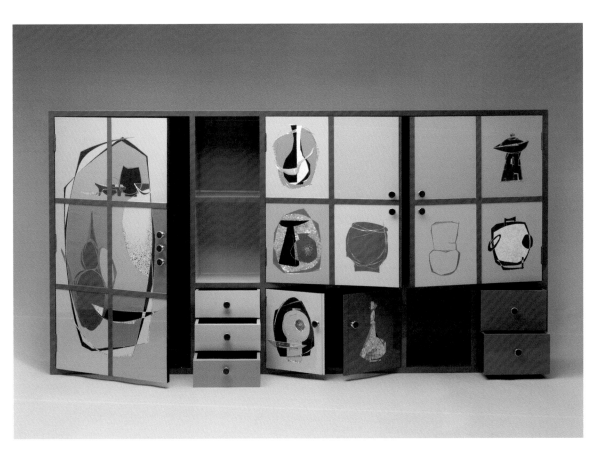

백태원, <장식장>, 1960, 나무, 나전, 난각, 99.7 × 154 × 29 cm. 국립현대미술관 소장.
Paik Tae-Won, *Cabinet*, 1960, Wood, mother-of-pearl, egg shell, 99.7 × 154 × 29 cm. MMCA collection.

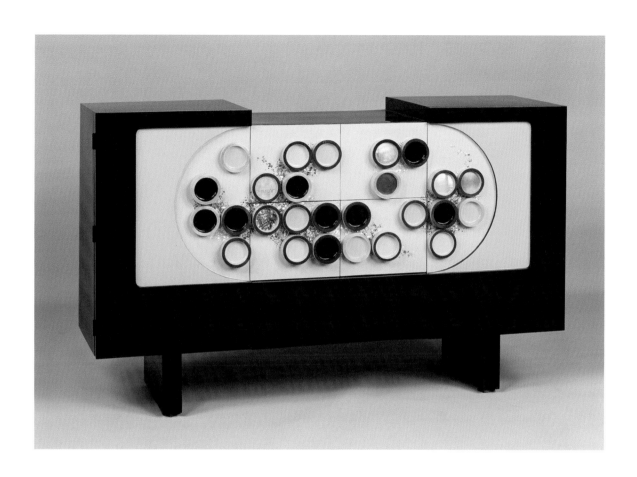

백태원, <머릿장>, 1967, 나무, 나전, 칠, 78 × 128 × 40cm. 국립현대미술관 소장.
Paik Tae-Won, *Chest of Drawer*, 1967, Wood, mother-of-pearl, lacquer, 78 × 128 × 40cm. MMCA collection.

원대정, <백자호>, 1962, 도자, 60 × 37 × 37cm. 국립현대미술관 소장.
Won Dai Chung, *White Porcelain Jar*, 1962, Ceramics, 60 × 37 × 37cm. MMCA collection.

원대정, <메아리>, 1974, 백토에 진사유 채색, 60 × 26 × 26 cm. 국립현대미술관 소장.
Won Dai Chung, *Echo*, 1974, Painted in underglaze copper on white clay, 60 × 26 × 26 cm. MMCA collection.

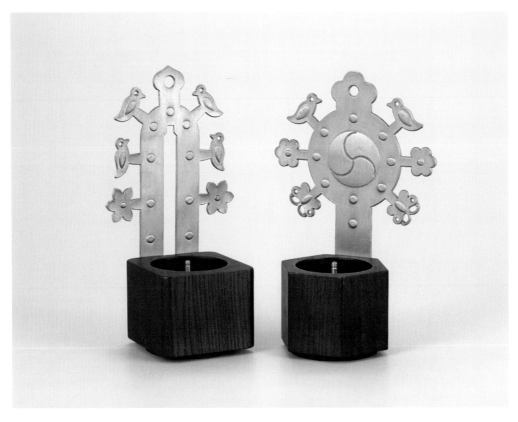

최승천, <촛대>, 1975 디자인/ 2000년대 제작, 주석, 괴목, 21 × 8 × 8 cm (2). 작가 소장.
Choi Seung Chun, *Candlestick*, Designed in 1975/ production in 2000s, tin, wood, 21 × 8 × 8 cm (2).
Courtesy of the artist.

최승천, <신규 토산품 디자인 연구개발>, 1975, 종이에 연필, 57 × 44 cm (2). 서울공예박물관 소장.
Choi Seung Chun, *New Local Product Design*, 1975, Pencil on paper, 57 × 44 cm (2).
Seoul Museum of Craft Art collection.

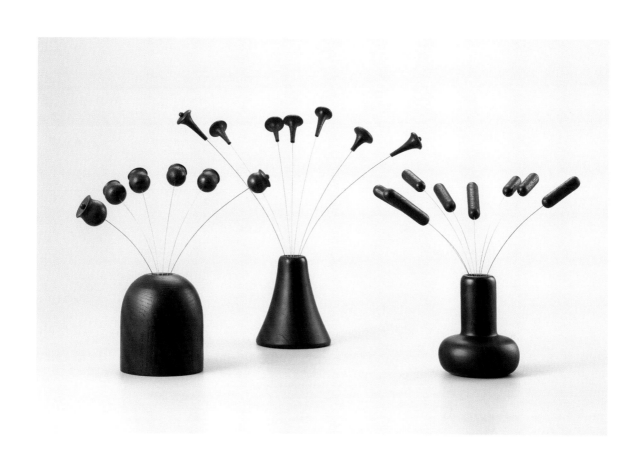

최승천, <모빌>, 1976, 가링, 가변 크기, 작가 소장.
Choi Seung Chun, *Mobile*, 1976, Garing, Variable size, Courtesy of the artist.

최승천, <아동용 목재 완구>, 1976, 단풍나무, 가변 크기, 작가 소장.
Choi Seung Chun, *Wooden Toy for Children*, 1976, Soft maple, Variable size, Courtesy of the artist.

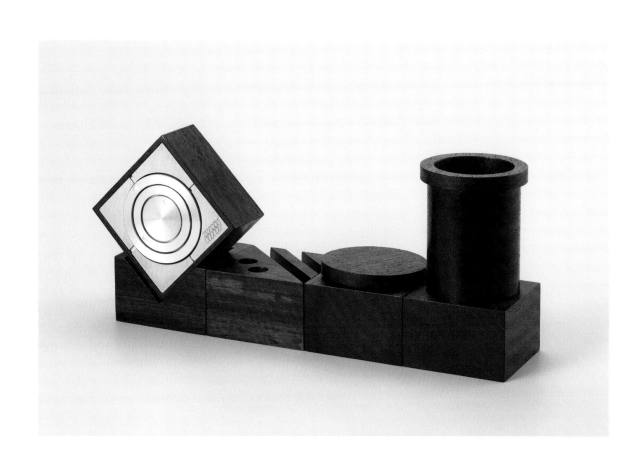

최승천, <탁상용품>, 1970년대, 티크, 혼합 재료, 14 × 34 × 8 cm. 작가 소장.
Choi Seung Chun, *Goods for a Desk*, 1970s, Teak, mixed media, 14 × 34 × 8 cm. Courtesy of the artist.

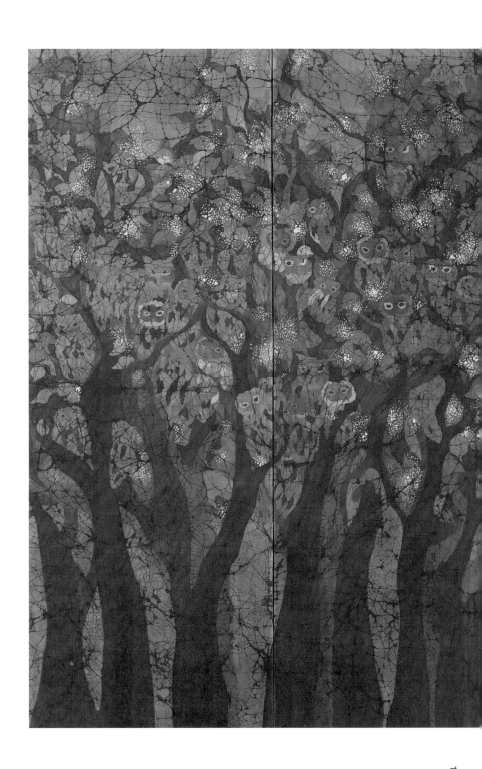

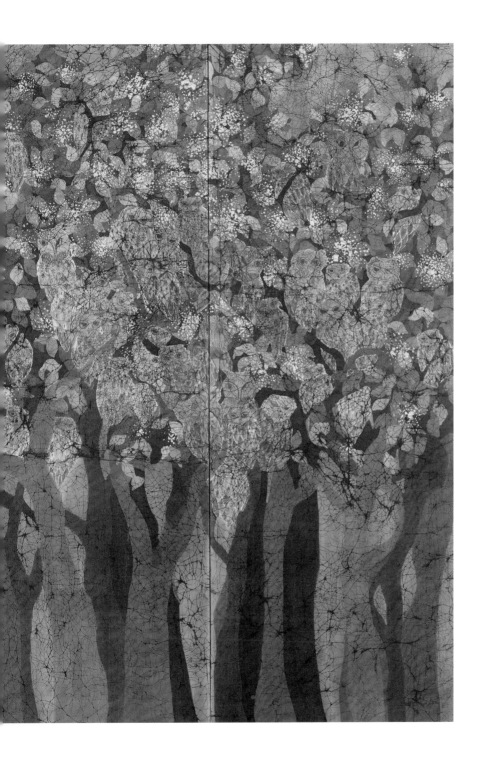

이혜선, <옛이야기 I, II>, 1976, 비단에 염료, 병풍형식, 134 × 90 cm (2). 국립현대미술관 소장.
Lee Hyesun, *Old Story I, II*, 1976, Airbrush on silk, 134 × 90 cm (2). MMCA collection.

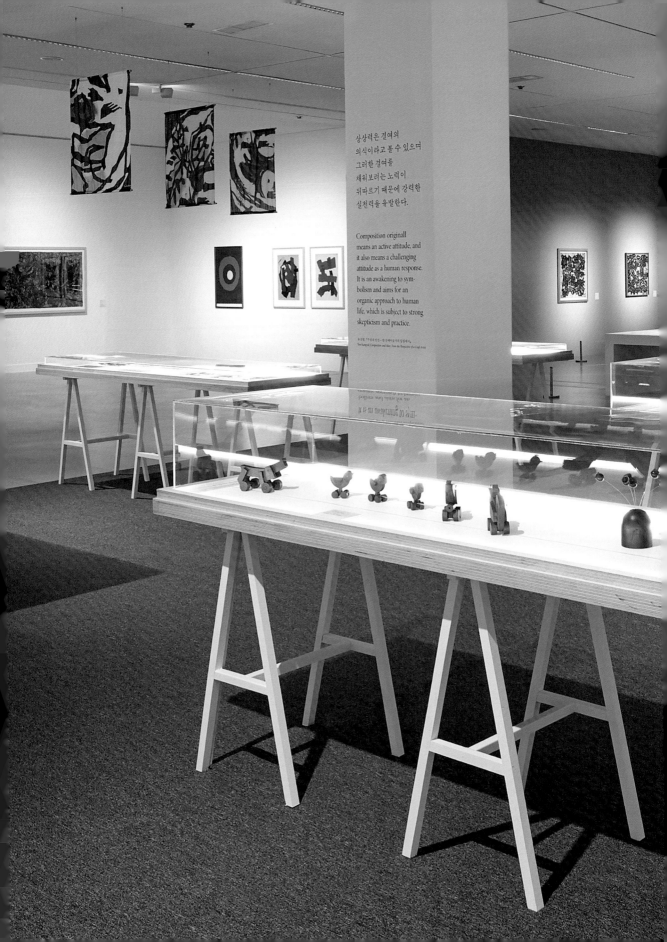

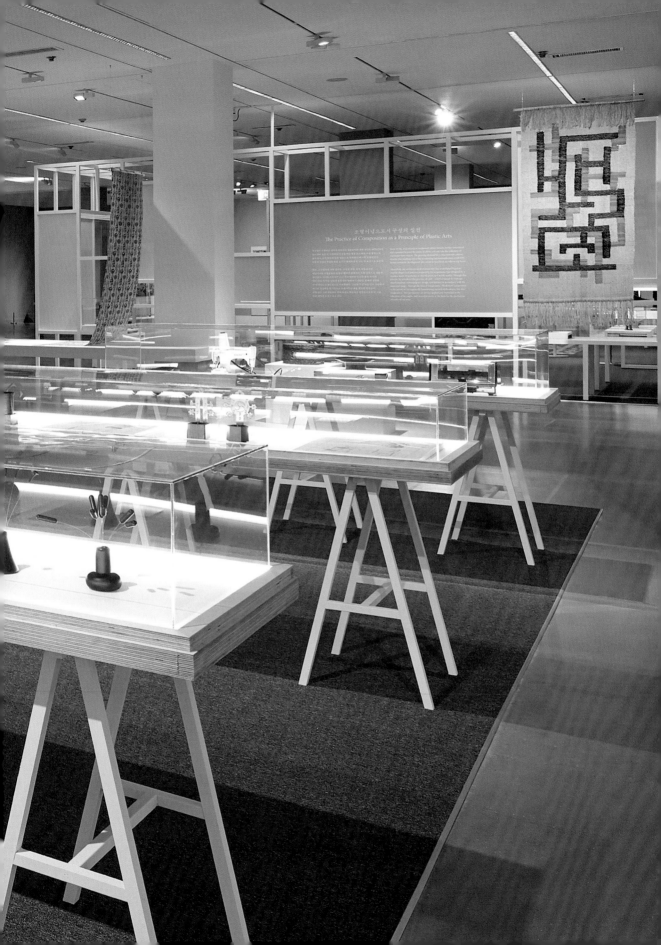

유강열, <작품 B>, 1975, 천에 납염, 80.5 × 80.5cm. 개인 소장.
Yoo Kangyul, *Work B*, 1975, Batik on fabric, 80.5 × 80.5cm. Private collection.

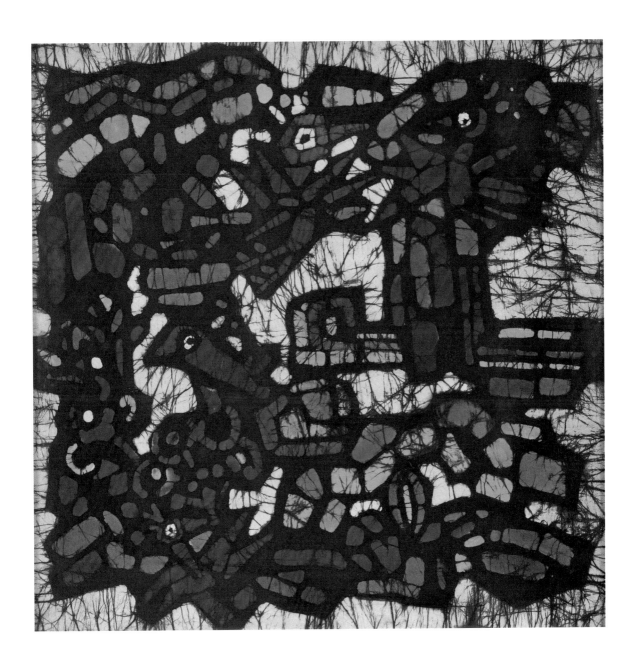

유강열, <작품 A>, 1975, 천에 납염, 79.5 × 79.5cm. 개인 소장.
Yoo Kangyul, *Work A*, 1975, Batik on fabric, 79.5 × 79.5 cm. Private collection.

유강열, <작품>, 1970, 종이에 목판, 지판, 59 × 49cm. 개인 소장.
Yoo Kangyul, *Work*, 1970, Woodcut on paper, paper, 59 × 49cm. Private collection.

work 7 4/5 1970 Gorgulló

유강열, <작품>, 1975, 종이에 목판, 지판, 64 × 49 cm. 개인 소장.
Yoo Kangyul, *Work*, 1975, Woodcut on paper, paper, 64 × 49 cm. Private collection.

A. P. Work 1975 Sang yul Yoo

유강열, <제기정물>, 1975, 카드보드에 실크스크린, 76 × 53.5 cm (7). 국립중앙박물관 소장(故 유강열 교수 기증).
Yoo Kangyul, *Still Life of Jegi*, 1975, Screen print on cardboard, 76 × 53.5 cm (7).
National Museum of Korea collection (Prof. Yoo Kangyul's Donation).

유강열, <정물>, 1969, 지판, 32.5 × 27 cm. 국립현대미술관 미술연구센터 소장.
Yoo Kangyul, *Still Life*, 1969, Paper, 32.5 × 27 cm. MMCA Art Research Center collection.

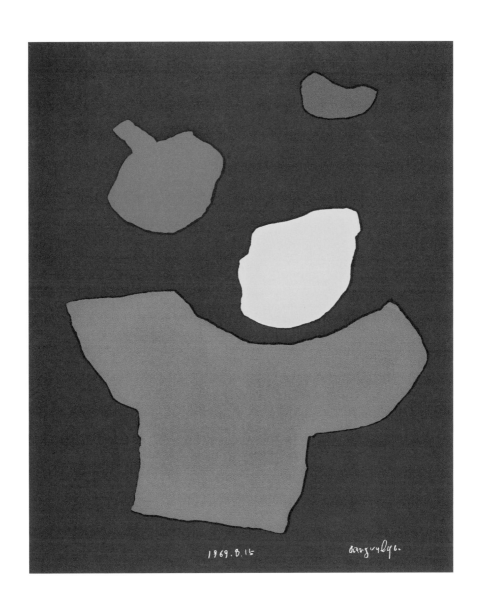

유강열, <작품>, 1976, 카드보드에 실크스크린, 99.5 × 73.5 cm. 국립현대미술관 소장.
Yoo Kangyul, *Work*, 1976, Screen print on cardboard, 99.5 × 73.5 cm. MMCA collection.

유강열, <정물>, 1976, 나무판에 종이 꼴라주, 100 × 70 cm. 국립현대미술관 소장.
Yoo Kangyul, *Still Life*, 1976, Paper collage on panel, 100 × 70 cm. MMCA collection.

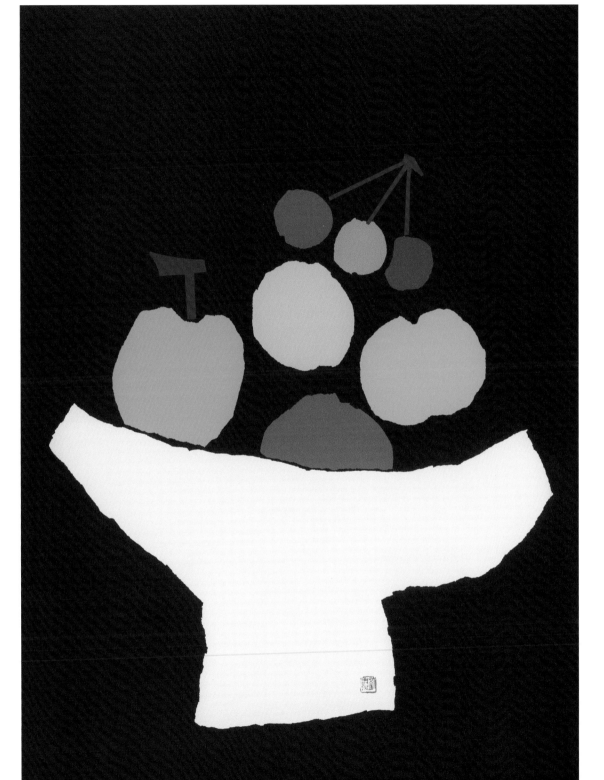

유강열, 제목 미상, 연도 미상, 천에 납염, 93 × 90 cm. 국립중앙박물관 소장(故 유강열 교수 기증).
Yoo Kangyul, *no title*, Unknown date, Batik on fabric, 93 × 90 cm.
National Museum of Korea collection (Prof. Yoo Kangyul's donation).

유강열, <산업직물 샘플>, 연도 미상, 천에 날염, 89 × 264cm. 국립현대미술관 미술연구센터 소장.
Yoo Kangyul, *Sample of Industrial Fabric*, Unknown date, Screen print on fabric, 89 × 264cm.
MMCA Art Research Center collection.

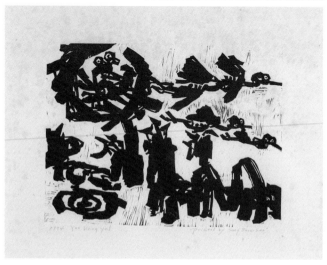

유강열, 송번수 프린트, 제목 미상, 1974, 종이에 목판, 31.5 × 42cm(6). 개인 소장.
Yoo Kangyul, Printed by Song Burnsoo, *no title*, 1974, Woodcut on paper, 31.5 × 42 cm (6). Private collection.

송번수, <화집점 L/X-404>, 1969, 세리그라피, 목판, 110 × 77 cm. 작가 소장.
Song Burnsoo, *Conc No.L/X-404*, 1969, Serigraphy, woodcut, 110 × 77 cm. Courtesy of the artist.

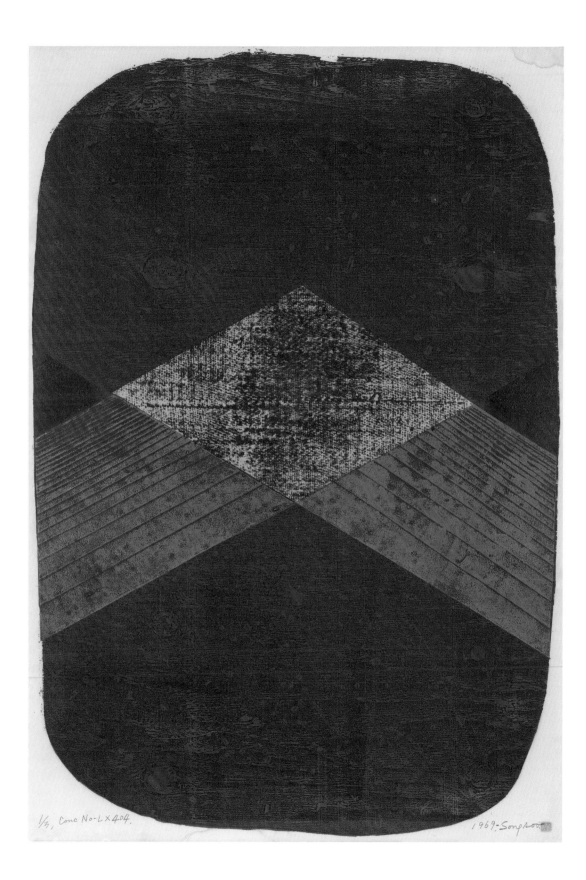

1/7, Conc No-LX404. 1969-SongHoi

유철연, <목격자의 증언>, 1966, 염색, 173 × 166 cm. 국립현대미술관 소장.
You Chul yun, *Testimony of Witness*, 1966, Dyed cotton, 173 × 166 cm. MMCA collection.

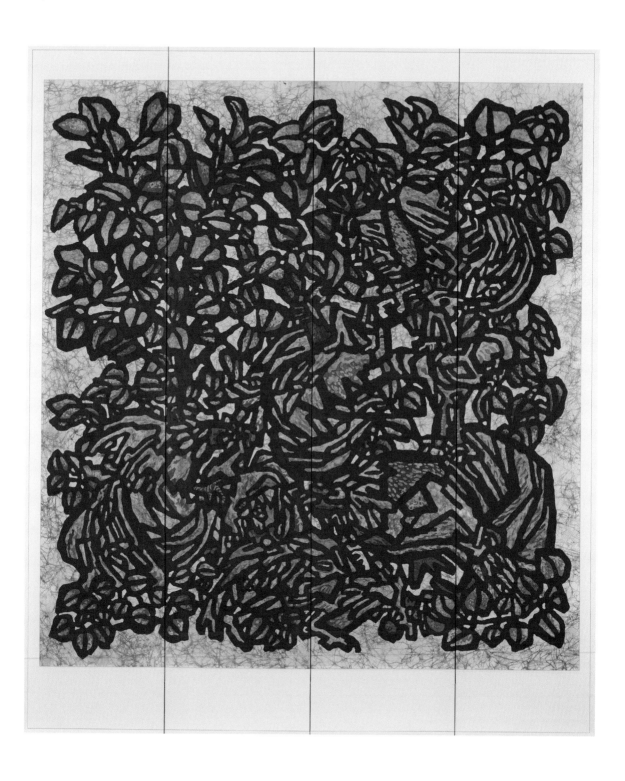

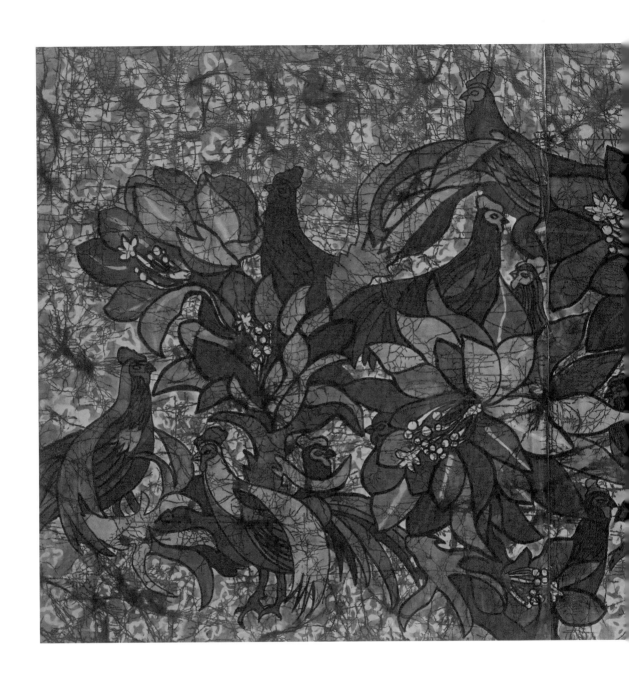

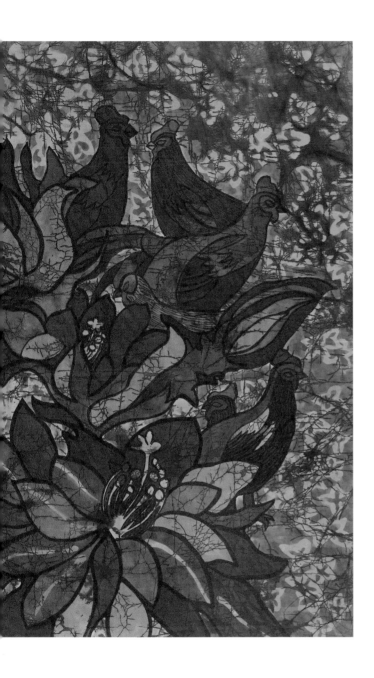

이혜선, 제목 미상, 연도 미상, 천에 납염, 90 × 155 cm. 국립현대미술관 미술연구센터 소장.
Lee Hyesun, *no title*, Unknown date, Batik on fabric, 90 × 155 cm. MMCA Art Research Center collection.

진보의 원동력이 되는 것은 상상력이다.
The driving force of progress is the imagination.

유강열, 「구성과 인간 — 한 공예미술가의 입장에서」
Yoo Kangyul, *Composition and Man: From the Perspective of a Craft Artist*

작가 미상, <굽다리접시>, 신라, 토기, 14.7 × 10.1 × 10.1 cm. 국립중앙박물관 소장(故 유강열 교수 기증).
Artist unknown, *Mounted Dishes*, Silla, Earthenware, 14.7 × 10.1 × 10.1 cm.
National Museum of Korea collection(Prof. Yoo Kangyul's donation).

작가 미상, <분청사기철화당초무늬항아리>, 조선, 분청, 8.3 × 22 × 22 cm. 국립중앙박물관 소장(故 유강열 교수 기증).
Artist unknown, *Buncheong Ware with White Slip Brushed Dressing*, The Joseon Dynasty, Buncheong, 8.3 × 22 × 22 cm.
National Museum of Korea collection (Prof. Yoo Kangyul's donation).

작가 미상, <백자제기>, 조선 19세기, 백자, 5 × 26.8 × 26.8cm. 국립중앙박물관 소장(故 유강열 교수 기증).
Artist unknown, *Ritual Dish with Stand: White Porcelain*, The Joseon Dynasty 19 century,
White porcelain, 5 × 26.8 × 26.8cm. National Museum of Korea collection (Prof. Yoo Kangyul's donation).

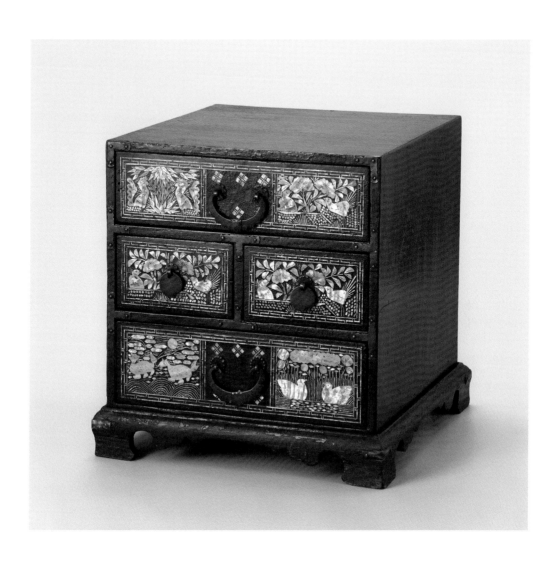

작가 미상, <나전빗접>, 조선 말기, 나무, 자개, 29.6 × 29.6 × 29.6cm. 국립중앙박물관 소장(故 유강열 교수 기증).
Artist unknown, *Comb Box with Mother-of-pearl Inlay*, The late Joseon Dynasty, Wood, mother-of-pearl,
29.6 × 29.6 × 29.6cm. National Museum of Korea collection (Prof. Yoo Kangyul's donation).

작가 미상, <버선본집>, 연도 미상, 비단에 자수, 17 × 17.5 cm. 국립중앙박물관 소장(故 유강열 교수 기증).
Artist unknown, *Beoseon Pattern Pouch*, Unknown date, Embroidered silk, 17 × 17.5 cm.
National Museum of Korea collection (Prof. Yoo Kangyul's donation).

작가 미상, <동제촛대>, 광복 이후, 동, 22 × 7 × 7cm(2). 국립중앙박물관 소장(故 유강열 교수 기증).
Artist unknown, *Copper Candlestick*, After Korea's liberation, Copper, 22 × 7 × 7cm(2).
National Museum of Korea collection(Prof. Yoo Kangyul's donation).

작가 미상, <화조도 병풍>, 조선 말기, 종이에 채색, 8폭 병풍, 60.5 × 32.5 cm(8). 국립중앙박물관 소장(故 유강열 교수 기증).
Artist unknown, *Birds & Flowers Folding Screen*, The late Joseon Dynasty, Color on paper, eight-panel folding screen,
60.5 × 32.5 cm(8). National Museum of Korea collection (Prof. Yoo Kangyul's donation).

최현칠, <무제(과반)>, 1968, 청동, 동, 나무, 11.5 × 35.7 × 35.7 cm. 국립현대미술관 소장.
Choi Hyun Chil, *Untitled*, 1968, Bronze, copper, wood, 11.5 × 35.7 × 35.7 cm. MMCA collection.

최현칠, <필꽂이>, 1978, 은, 12 × 10 × 10 cm. 작가 소장.
Choi Hyun Chil, *Pencil Holder*, 1978, Silver, 12 × 10 × 10 cm. Courtesy of the artist.

곽계정, <완초함>, 1970-1980년대, 완초, 14.3 × 13 × 13cm(2). 개인 소장.
Kwak Keajung, *Wanchoham*, 1970-1980s, Wancho, 14.3 × 13 × 13cm(2). Private collection.

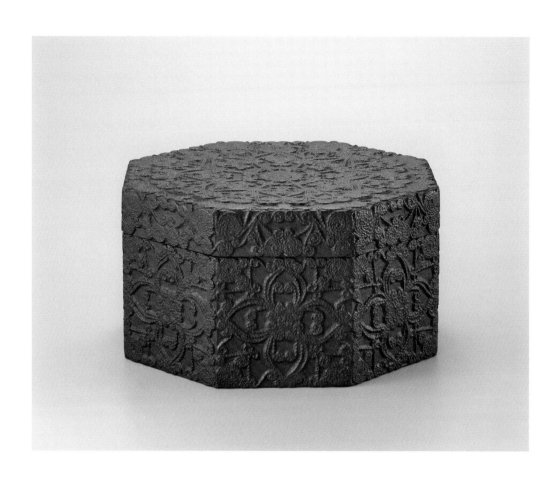

이영순, <팔각함>, 1976, 한지, 비단, 하드보드지, 20 × 38 × 38 cm. 작가 소장.
Lee Youngsoon, *Paper String on Box*, 1976, Korean mulberry paper, silk, hardboard paper, 20 × 38 × 38 cm.
Courtesy of the artist.

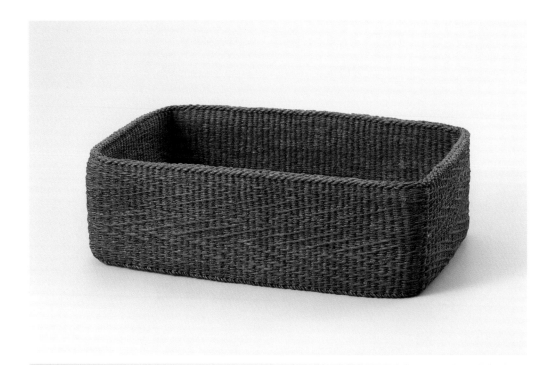

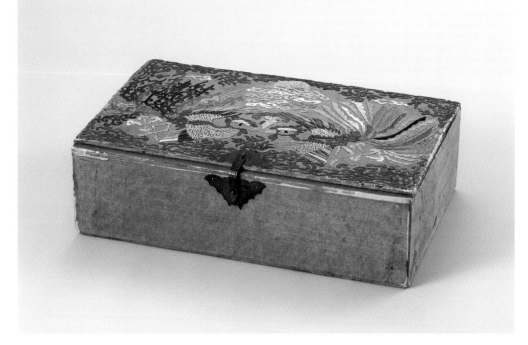

이영순, <지승함>, 1974, 한지, 13 × 36 × 24 cm. 작가 소장.
Lee Youngsoon, *Paper Wooven Basket*, 1974, Korean mulberry paper, 13 × 36 × 24 cm. Courtesy of the artist.

이영순, <실상자>, 1976, 한지, 비단, 하드보드지, 7.5 × 27.5 × 17 cm. 작가 소장.
Lee Youngsoon, *Embroided Sewing Box*, 1976, Korean mulberry paper, silk, hardboard paper, 7.5 × 27.5 × 17 cm.
Courtesy of the artist.

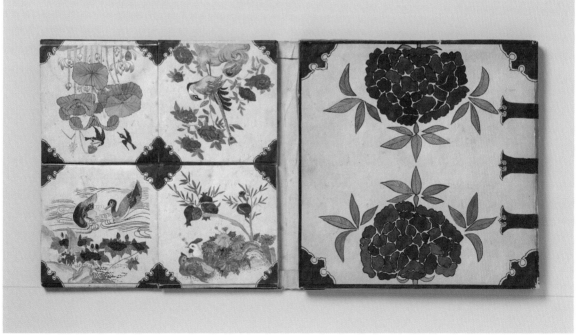

이영순, <실첩>, 1975, 한지, 27 × 27 cm. 작가 소장.
Lee Youngsoon, *Keeping Threads*, 1975, Korean mulberry paper, 27 × 27 cm. Courtesy of the artist.

이영순, <실첩>, 1976, 한지, 27 × 27 cm. 작가 소장.
Lee Youngsoon, *Keeping Threads*, 1976, Korean mulberry paper, 27 × 27 cm. Courtesy of the artist.

신영옥, <벽걸이 C>, 1973, 모사, 아크릴사 직조, 200 × 87 cm. 작가 소장.
Shin Young-ok, *Wall Hanging C*, 1973, Wool, acrylic threads loom weaving, 200 × 87 cm. Courtesy of the artist.

남철균, <결>, 1979, 나무, 15 × 85 × 27 cm. 작가 소장.
Nam Chulkyun, *Grain*, 1979, Wood, 15 × 85 × 27 cm. Courtesy of the artist.

곽계정, <체스트>, 1969, 나무, 127 × 72 × 36 cm. 국립현대미술관 소장.
Kwak Keajung, *Chest*, 1969, Wood, 127 × 72 × 36 cm. MMCA collection.

곽대웅, <부조 도자타일 장식의 탁자>, 1963, 느티나무 판재 짜맞춤, 도자기, 무쇠 단조고리, 47.5 × 100.5 × 50.5 cm. 작가 소장.
Kwak Dae-woong, *Tea Table*, 1963, Zelkova board, ceramic, tile, iron handle, 47.5 × 100.5 × 50.5 cm.
Courtesy of the artist.

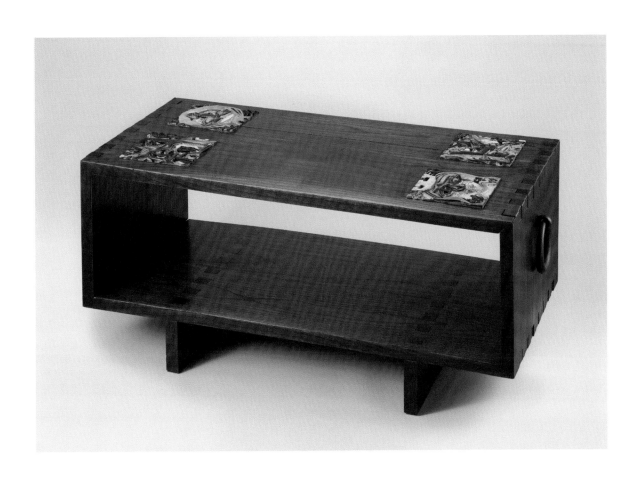

곽대웅, <연초함과 재떨이 세트>, 1962, 느티나무 판재, 짜맞춤, 부조, 투각무늬 주물유기, 5.4 × 12.5 × 12.5 cm (2). 작가 소장.
Kwak Dae-woong, *Cigaret Box and Ash, Cigarette Butt Box*, 1962, Zelkova board, brass, 5.4 × 12.5 × 12.5 cm (2). Courtesy of the artist.

곽대웅, <따사롭게 75-A, B>, 1975, 렌가스, 흑단, 36 × 30 × 15 cm. 작가 소장.
Kwak Dae-woong, *Wormth 75-A, B*, 1975, Rengas, ebony, 36 × 30 × 15 cm. Courtesy of the artist.

서상우, <국립중앙박물관(현 국립민속박물관) 내부 설계 도면>, 1970, 종이에 드로잉, 60 × 88 cm. 작가 소장.
Suh Sang woo, *Blue Print of Interior Design for the National Museum of Korea*, 1970, Drawing on paper, 60 × 88 cm.
Courtesy of the artist.

MAIN HALL 透視圖

4-8

유강열, <국립중앙박물관 실내 바닥 디자인>, 연도 미상, 종이에 채색, 68.5 × 101 cm. 국립중앙박물관 소장(故 유강열 교수 기증).
Yoo Kangyul, *Floor Design for the National Museum of Korea*, Unknown date, Color on paper, 68.5 × 101 cm.
National Museum of Korea collection (Prof. Yoo Kangyul's donation).

유강열, <국립중앙박물관 밑그림>, 연도 미상, 종이에 채색, 69 × 101.5cm. 국립중앙박물관 소장(故 유강열 교수 기증).
Yoo Kangyul, *Sketch for the National Museum of Korea*, Unknown date, Color on paper, 69 × 101.5 cm.
National Museum of Korea collection (Prof. Yoo Kangyul's donation).

유강열, <도자 타일 샘플>, 1971, 도자, 26 × 35, 25 × 30, 15 × 15, 12.5 × 12.5, 12 × 12, 11 × 11, 5 × 10.5 cm.
국립중앙박물관 소장(故 유강열 교수 기증).
Yoo Kangyul, *Sample of Ceramic Tiles*, 1971, Ceramics, 26 × 35, 25 × 30, 15 × 15, 12.5 × 12.5, 12 × 12, 11 × 11, 5 × 10.5 cm.
National Museum of Korea collection (Prof. Yoo Kangyul's donation).

유강열, <십장생(국회의사당 벽화 시안 1)>, 1974, 종이에 채색, 13 × 37cm. 국립중앙박물관 소장(故 유강열 교수 기증).
Yoo Kangyul, *Ten Traditional Symbols of Longevity (Draft 1 for Mural of the National Assembly Building)*,
1974, Color on paper, 13 × 37 cm. National Museum of Korea collection (Prof. Yoo Kangyul's donation).

유강열, <십장생(국회의사당 벽화 시안 2)>, 1974, 종이에 채색, 27 × 69cm. 국립중앙박물관 소장(故 유강열 교수 기증).
Yoo Kangyul, *Ten Traditional Symbols of Longevity (Draft 2 for Mural of the National Assembly Building)*,
1974, Color on paper, 27 × 69 cm. National Museum of Korea collection (Prof. Yoo Kangyul's donation).

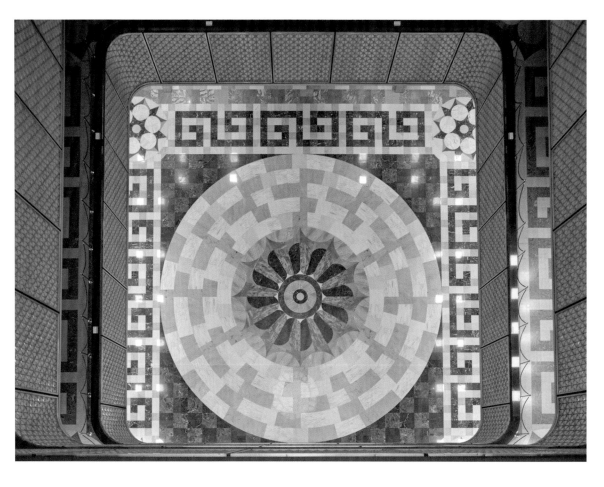

유강열, 남철균 외, <국회의사당 중앙홀 바닥>, 1974, 대리석.
Yoo Kangyul, Nam Chulkyun and others, *Lobby of the National Assembly Building*, 1974, Marble.

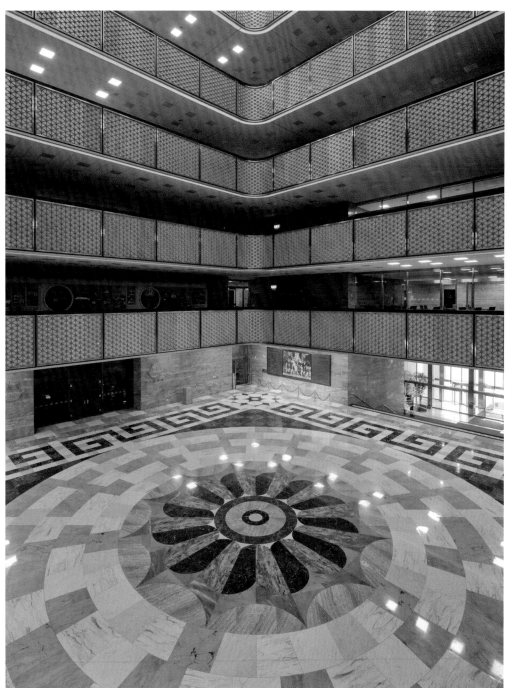

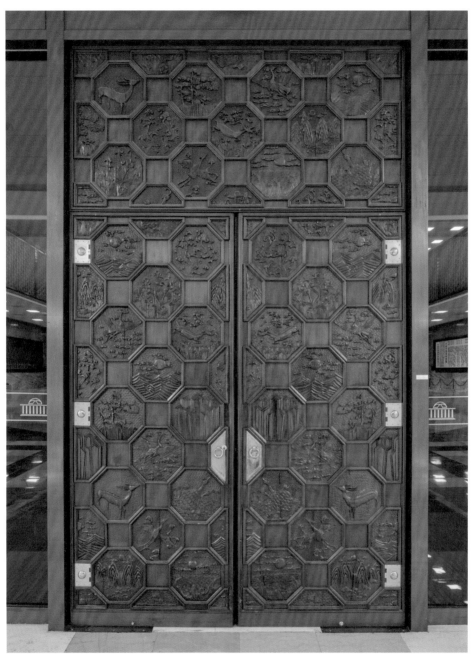

©노경 Roh Kyung

유강열, 남철균 외, <국회의사당 본회의장 현관>, 1974, 나무.
Yoo Kangyul, Nam Chulkyun and others, *Auditorium Door of the National Assembly Building*, 1974, Wood.

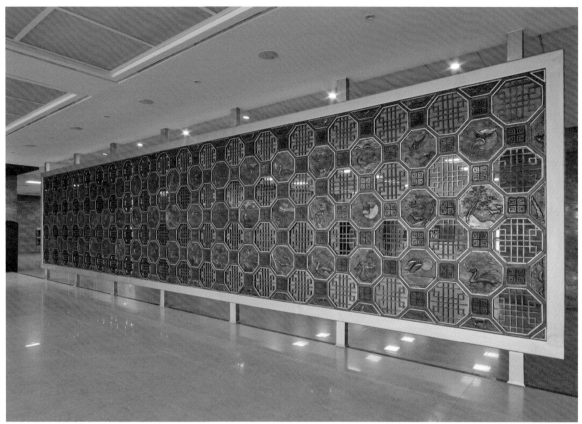

유강열, 남철균 외, <국회의사당 실내 파티션>, 1974, 철재.
Yoo Kangyul, Nam Chulkyun and others, *Indoor Partition of the National Assembly Building*, 1974, Iron.

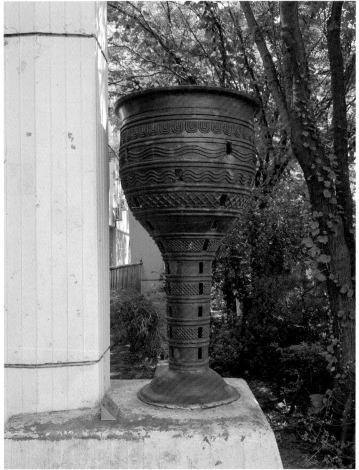

©노경 Roh Kyung

©노경 Roh Kyung

유강열, <감대>, 1971, 철재 주조, 97 × 97 × 180 cm.
Yoo Kangyul, *Gamdae*, 1971, Iron casting, 97 × 97 × 180 cm.

유강열, <삼족오>, 1970, 철재판, 300 × 230 × 8cm.
Yoo Kangyul, *Three-legged Crow*, 1970, Iron panel, 300 × 230 × 8cm.

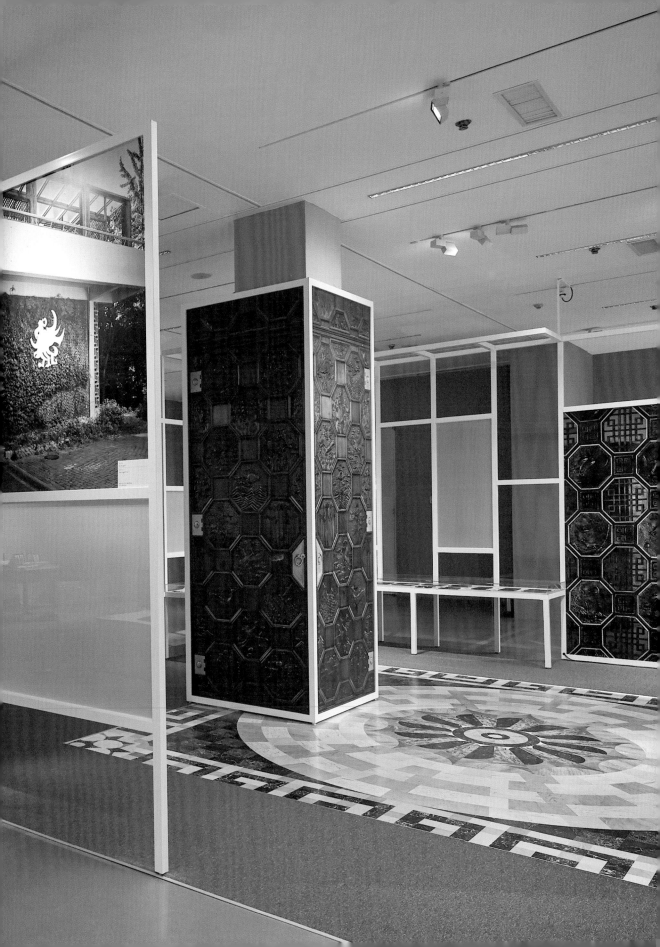

'공예' 너머, 공예적인 것에 대하여

이인범
IBLee Institute 대표,
전 상명대학교 교수

왜 다시 '유강열전'인가?

　《유강열과 친구들: 공예의 재구성》전(2020.10.15-2021.2.28)이 열린다. 국립현대미술관이 개최하는 두 번째 유강열 회고전이다.

　알다시피 유강열은 대한민국 현대 공예사 혹은 판화사에서 입지전적인 인물로 기억되고 있다. 나염 태피스트리 작품 <가을>(1953)을 제2회 《대한민국미술전람회(이하 '국전')》에 출품하여 문교부장관상을 받고, 이듬해 제3회 《국전》에서 <향문도(香紋圖)>(1954)로 국무총리상을 수상하며 화려하게 데뷔한 이래 그는 줄곧 《국전》을 주 무대로 삼아 《대한민국상공미술전람회(이하 '상공미전')》 등 그 밖의 여러 기획전에 염색작업들을 발표하여 공예가의 한 전형으로 평판을 굳혔다. 1951년에는 통영에 경상남도나전칠기기술원강습소(이하 '강습소')를 개소시켜 교육을 바탕으로 그 산업화를 시도하여 성공시킨 우리나라 최초의 역사적 기록을 남겼는가 하면, 1954년부터는 국립박물관 부설 조형예술연구소 주임연구원으로 염색·판화 공방 책임을 맡아 전통적인 기예를 현대화하는 국가적인 프로젝트를 수행했다. 또한 1960년부터는 홍익 미대 공예과 교수로서 우리나라 공예 디자인 교육 시스템을 구축하였다.

　한편, 1950년대 중엽부터는 판화작업에 손을 대어 국내외 주요 전시회에 출품하고 한국판화협회를 창립하는 등 판화운동을 펼치기 시작했다. 1958년 미국 록펠러재단(Rockefeller Foundation) 초청으로 뉴욕 프랫대학 현대그래픽아트센터(Pratt-Contemporaries Graphic Art Centre)에서 공부하고 돌아온 후부터는 다양한 판화기법의 작품들을 중심으로 한국현대미술을 대표하는 작가로서 주요 국내외 전시회에 출품하는가 하면, 1958년에는 한국현대판화협회와 1970년에는 《서울국제판화비엔날레》 창설을 주도하는 등 한국 현대미술사에 크게 기여했다.

　그런 점에서 한국 근현대 조형예술의 역사에서 유강열이 공예가로서 혹은 판화가로서 선명하게 기억되는 것은 자연스런 일이다.

　이번 전시는 탄생 100주년을 기념하여 월남하여 남한에서 활동하기 시작한 한국전쟁 시부터 1976년에 작고하기까지의 시기에 예술가 유강열이 펼친 작품세계를 조명하고, 그와 친구들이 꿈꾼 것이 무엇이며, 어떠한 일들을 도모했는지를 살피는 전시이다. 기대되는 것은 작품 세계만이 아니다. 전시에 출품될 최근 개설된 '유강열 아카이브'에 소장된 그가 주고받은 드로잉이나 편지, 사진기록, 각종 문서, 전시 리플릿과 포스터 등도 눈길을 끈다. 그래서 유강열과 친구들의 꿈과 비전들이 어떻게 사물들과 물질 속에서 '한 시대의 형식'이자 흔적으로 구현되어, "연속적으로 지속하는 일련의 형태학적 문제들"[1]로 우리의 시선을 자극하게 될지 궁금증을 자아낸다.

　유강열은 공예가나 판화가 같은 제작자로서 뿐만 아니라 기획자·행정가로서 전후 복구, 국가체제 정비, 국제화와 산업화라는 과제로 격변하던 시대를 살며 새로운 사물의 체계나 조형질서를 모색하고 실천하는 일에 종사했던 사람이다. 그의 삶은 그가 조형예술가로서 누구보다도 자신이 하는 일에 실존적이고도 진지한 태도를 지녔던 인물이었음을 말해 준다. 그런 점에서 이번 전시를 통해서 우리의 시선을 이제 그의 손길이 닿은 그 밖의 여러 조형예술 분야들에도 진지하게 던져 볼 때이다. 그가 남긴 국립극장 무대막 제작, 프랑스대사관 세라믹 벽화 제작 등을 시작으로 각종 인테리어디자인, 산업디자인, 더 나아가 박람회나 뮤지엄의 전시디자인 같은 업적들은 우리가 간과해 왔지만, 지금 이 시점에서 보면 역사로 편입시키지 않으면 안 될 그 무엇들 아닌가?

'공예' 혹은 '미술' 개념, 근대적 삶의 균열적 지표

　다시 역사로부터 유강열을 소환하는 장소라면, 필자로서 접을 수 없는 더 근본적인 소망이 있다. 유강열이 수행했던 활동이 우리 근현대미술사의 흐름에서 차지하는 위상에도 불구하고, 그 실제와 평가 사이에 일어나는 불일치가 해소될 수 있을까 하는 기대이다. 그에 대한 우리의 기억은 지난 1978년 봄, 작고 2주기를 맞아 당시 국립중앙박물관장 최순우(1916-1984)와 평론가 이경성(1919-2009) 같은 절친들이 이른 타계를 안타까워하며 주선하여 덕수궁 시절 국립현대미술관에서 개최한 《유강열초대유작전》(1978.3.30-4.13)[2], 작고 5주기 기념으로 지인과 제자들이 나서서 발간한 두터운 『유강열작품집』(1981)[참고 도판 1]과 또 한 번의 《유강열초대회고전》(1981.1.27-2.8, 신세계미술관) 등에 신세지고 있음은 두 말할 여지가 없다.

　그런데 흥미롭게도 우리 미술사 속에 예술가로서 유강열의 페르소나는 하나가 아니다. '공예가'와 '판화가'가 각각 제각기의 모습으로 새겨져 있다.

　공예가로서의 정체성은 부산 임시정부청사 건물에 2점의 염색작품을 전시하여 평가를 받고 《국전》에서 문교부장관상과 국무총리상 등 큰 상을 받는 것으로 출발하여 《국전》을 비롯한 《상공미전》 등을 무대로 하여 추천작가나 심사위원으로서 활동하며 염색 작업들을 발표하며 공예가로서 각인되고 있다. 제작자에 그치지 않는다. 공예가로서의 유강열의 위상은 강습소와 조형예술연구소를 설립하여 교사나 연구자로 활동하고, 대학 공예전공 교수로서 대학의 공예

디자인교육 체계를 수립하고, 공예작가동인회를 설립한다든가, ≪상공미전≫, ≪동아창작공예대전≫ 같은 전시회의 창설 운영 등 국민국가 형성기를 살며 여러 공적인 시스템들을 설계하여 오늘날의 우리나라 공예디자인 분야의 토대를 놓는 일을 주도하며 더욱 확고해졌다.[3]

　　한편, 판화가로서 유강열의 길은 공예가로서의 그것과는 별도로 전개되는 듯하다. 1950년대 중반에 목판화 전통에 대한 민예적인 관심에서 판화작업을 시작한다. 그런데 뉴욕 유학을 통해 다양한 경향과 기법을 터득하고 난 뒤엔 다양한 판화기법들을 실험하고 자신의 조형적 관심을 표출하는 장르로 삼아 작품을 발표하며 한국을 대표하는 판화가로서 자리 잡고 있다. 염색 작업들이 주로 ≪국전≫이나 국가 주도 전시들을 통해 발표된 데에 비해, 흥미롭게도 이들 판화 작업들은 한 시대를 풍미했던 진취적인 순수미술 전람회가 발표의 주 무대가 되고 있다. 예컨대, 조선일보 주최 ≪현대작가초대전≫이나 ≪상파울로비엔날레≫(1963) 일본 도쿄국립근대미술관 주최의 ≪한국현대회화전≫(1968), ≪오사카국제박람회특별전≫(1970) 등이 그것들이다. 이러한 전람회들에 판화작업들을 발표하며 한국현대미술의 흐름을 대표하는 김환기(1913-1974), 유영국(1916-2002) 등의 작가들과 동반하고 있다.

　　그런 점에서 대한민국 미술계에서 공예가로서 혹은 판화가로서 유강열의 활동은 동일한 한 작가의 삶이라 하기에는 그것이 펼쳐지는 장소나 전개 과정 등 맥락에서 이원화된 양상을 드러낸다. 그러한 분열적인 양상은 유강열의 예술적 성과에 대한 평가에도 그대로 투영된다. 미술평론가들은 그의 작품세계를 '미술' 개념으로 환원시키는 일에서 접근한다. 하지만 그와 달리 공예의 관점에서 바라보는 이들의 경우는 유강열의 파인아티스트로서의 가능성이나 의미는 간과되기 마련이다. 다시 말해 파인아트 즉, 미술의 맥락에 협소하게 가두거나 아니면 파인아티스트적 측면은 비켜가기 일쑤여서 유강열이 한 시대를 살았던 예술가로서 전체상으로 그려지는 데 한계가 있다. 이러한 분열적인 징후들은 실은 그와 동반했던 이들이 화이트 큐브의 벽에 걸 맞는 1970년대의 평면작품들 중심으로 연 전시들이나 카탈로그 구성에서부터 드러나며, 이후에 이어진 공예가로서 그의 업적을 조명한 여러 편의 글들에서도 어렵지 않게 확인된다.

　　그렇지만 이러한 양상이 비단 유강열 평가에 한정된 문제만은 아니다. 삶의 총체성의 균열은 다름 아니라 서세동점의 문화적 격변과 일제강점기를 거치며 우리의 근현대 예술의 인식 지도에 드리운 문화적 식민주의의 그림자에 다름 아니니 말이다. '미술(fine arts)', 즉 서구 근대기에 '공예'를 부정하며 분가한 파인아트가 하나의 판타지로 떠올랐던 근대기에 바로 그 고착되고 상투화된 미술 개념은 우리의 삶이나 예술의 총체성을 가리고 왜곡시키며 신비화하기 일쑤였다. 그렇다면 이번 ≪유강열과 친구들: 공예의 재구성≫전이야말로 미술과 공예, 공예와 디자인, 한국적 전통과 서구 지향, 대학 미술교육과 미술 현장, 이론과 실천, 행정가/기획자와 작가의 사이를 거침없이 오가며 활동했던 예술가 유강열의 예술세계뿐 아니라 지금도 여전히 작동되는 문화적 식민성의 프레임을 거둬내어 우리 미술을 바라보는 하나의 전환점이 될 수 있지는 않을까?

프린팅인 염직, 판화

　　유강열 예술을 전체상으로 그려내는 일이 하루아침에 가능한 목표인지는 의문이다. 그럼에도 불구하고 그 출발점으로 평생 동안 일관되는 그만의 작가적 태도들을 염직과 판화 작업에서 살펴 볼 수 있다.

　　데뷔작이나 다를 바 없는 <가을>(1953)[p. 20]에서부터 그 싹이 보인다. 활짝 핀 해바라기들 속에 흑염소들이 어우러진 재현적 이미지들로 구성된 작품의 내용보다 부산 구호품 시장에서 구입한 몇 벌의 낙타지 코트를 여러 조각으로 해체하고 염색하고 다시 아플리케 기법의 바느질로 한 땀 한 땀 재조합시킨 그 재료를 인내심 넘치게 다루는 정교한 솜씨와 기법이 시선을 끈다. 전쟁 통에 살아남은 한 작가의 실존적인 태도가 그대로 형식으로 구현된 작품이다. 이러한 태도는 미술계 현안을 논의하고자 평론가, 화가, 건축가들이 함께 한 좌담회에서 무엇보다도 중요한 것이 작가의 태도라며 그는 한편으로는 주체로서 '나'에서 비롯되는 공동체의 전통을 강조하면서 동시에 "미적인 문제를 중심으로 기술적인 것과 미술적인 것"[4]의 조합을 제안하는 데서도 잘 드러난다. 그리고 이러한 태도는 작고하던 해인 1976년의 작품 중 하나인 <정물>(1976)[p. 123]에도 그대로 이어진다. 과반 위에 놓인 과일들을 소재로 지극히 추상화되어 단순한 구성을 보여주는 이 작품은, 얼핏 보기에는 우연의 산물 같아 독일의 다다이스트 한스 아르프(Hans Arp, 1886-1966)의 작품 <무제(우연의 법칙에 따라 배열된 사각형 콜라주)[Untitled(Collage with Squares Arranged according to the Law of Chance)]>(1916-1917)를 연상시킬 정도다. 순도 높은 아름다운 몇 조각의 색지가 판 위에 뿌려진 듯이, 인위적으로 개입하거나 정교하게 다듬은 것 같지 않다. 그런데 실은 이 색지들은 하나하나 기술적으로 프린팅하고 치밀한 장인적 공정을 거쳐 콜라주한 것이다.

　　대부분의 경우, 유강열의 작업은 초지일관 그렇게 재료와 대화하는 일련의 손작업과 공정을 거치며 자신의 생각이나 정서를 여과시키고 절제하는 방식으로 표현된다. 표현적인 작품들이라고 예외가 아니다. 직정적(直情的)으로 정서를

노출시키거나 시각적 이미지 효과 같은 것에는 무심하게 서화에 능숙했으면서도 붓에 의해 오랜 세월 축적된 필획의 에너지들을 끌어들이는 것마저도 마다한다. 그는 비전을 실천하는 데에 누구보다도 단호했으면서도 애써 재료나 물질들과의 씨름을 자처하며, 그것을 다루는 도구나 기법들에 개입하며 우회로를 통해 접근하기를 즐긴다. 이러한 태도들에서 우리는 염직과 판화에 왜 그가 몰입했으며, 공예와 미술이라는 별개의 영역으로 나뉜 두 세계 사이를 왜 가로지르며, 어떠한 예술의욕이 발동했으며, 그가 기대하는 미학적 성취가 어떤 것이었을지 유추해 볼 수 있다.

알다시피, 그가 즐겼던 염직기법들의 기원은 호모파버(Homo-Faber)로서 인간들이 무엇인가를 제작하고 이미지를 만드는 일을 욕망하기 시작했던 시기까지 거슬러 올라간다. 천을 물들여 바느질하는 아플리케 기법이나 프린팅으로 무늬를 만드는 나염(textile printing) 그리고 피륙과 밀납 염료들이 물리적으로 서로 작용하며 천이 물들고 이미지가 생성되는 납염(Batik; wax-resist dyeing)은 인간의 유구한 역사에서 테크네(technê)로서 혹은 매커니컬 아트(Artes mechanicae; mechanical art)로서 누적된 인간 경험의 보물창고다. 판화작업은 그들 중 특히 나염 작업과 여러 면에서 호환된다. 다 같이 프린팅(printing)이라는 또 다른 문화적 기억을 지닌 인간의 유적(類的) 행위 가운데 하나라는 점에서 그렇다. 그런 관점에서 보면, 유강열의 일련의 판화 나염 작업들 예컨대, <정물>(1953)[p. 19], <꽃과 벌>(1956), <구성>(1959)[참고 도판 2], <작품(제목 미상)>(1968)[p. 87], <내프킨>(1971)[p. 88] 등 여러 작품들의 변주 과정에서 그 틈들을 가로지르는 차이와 유사성을 살펴보는 일은 흥미롭다. 시간의 흐름을 타고 감각과 기호, 물질적 · 기술적 조건, 사물의 질서 체계, 더 나아가 국가 공동체의 정치 · 사회 · 경제적 환경 등에 따른 예술의욕의 변주를 느끼는 일이야말로 더할 나위 없는 즐거움이니 말이다. 그런 점에서 프린팅을 천(textile)에 하는가, 종이(paper)에 하는가, 혹은 어떤 목적으로 제작했는가에 따라 결의 차이들이 있지만 유강열의 작가적 정체성을 확인하는 기쁨에서 이만한 것을 찾기 어렵다.

우선 자연과 인위적 사물들에 대한 그의 상상력을 이끌어 내는 드로잉 작업, 장인적 기술과 인내력으로 그 이미지를 판에 새기는 일, 그리고 최종적으로 그 판으로 종이나 천에 프린팅하는 공정을 거치는 일련의 제작 과정에서 묻어나는 몸의 체취가 그렇다. 게다가 이들 프린팅이라는 기법 속에 뿌리깊이 잠복된 문화적인 기억들을 소환해내는 쾌감도 만만치 않다. 그런가 하면 판에 의한 복제성과 다수성으로 반복되는 가운데, 원본과 복제본들 사이에서 확인되는 미묘한 긴장 관계나 차이들은 작가의 촉각이 원본에 얼마나 중요한 미학적 질로 가미되며 그의 체취의 흔적으로 다가서는가의 여부가 그렇다.

그런 점에서 이들 나염이나 판화 작업들에서 기대되는 미학적 성과나 예술학적 효과는 크게 다를 게 없다.5) 이들 프린팅 작업은 유강열의 예술 역정에서 출발점이자, 예술의욕이 실천되고 상상력이 자유롭게 펼쳐지는 장소였다. 목판화에서 시작하여 석판화, 드라이포인트, 아쿠아틴트, 동판화, 실크프린트, 지판화 등으로 번져 갔던 프린팅 작업이 종이나 천의 경계를 그라운드로 삼던 것에서 확장되어 이 세계를 프린팅하듯이 세라믹, 유리, 알루미늄, 철 등의 매체나 부조, 벽화, 실내디자인, 전시 디자인 등 영역의 제한 없이 활동이 펼쳐진 것은 그러한 점에서 매우 그다운 과정이라 할 수 있다. 그는 마치 재료와 기법, 활동 영역을 탐색하는 오디세이아의 여행자 같은 모습으로 살았다. 그 태도는 "아름다움은 이념적인 것의 감각적 현현"이라고 생각하는 관념주의적인 헤겔(G. W. F. Hegel, 1770-1831)에서, 더 나아가 예술은 자연의 불투명성과 대화하며 재료나 기법, 사회경제적 조건의 소산이라고 주장하는 젬퍼(Gottfried Semper, 1803-1879)에 한층 더 가까이 다가가는 것 같다.

공예적인 것에 대하여

유강열은 이 세상을 살며, 혹은 예술로서 미술-공예-디자인 사이의 금 긋기에는 가담한 적이 없다. 강습소 주임교원, 조형예술연구소 연구원, '공예과' 교수를 거쳤지만 공예 자체를 고정된 틀로 정형화하거나 신비화하지도 않았다. 그 대신 그는 인간의 삶의 조건이나 사회경제적 현실에 민감한 조형예술가로서 사물의 새로운 변화와 질서를 찾는 집요한 노력에 종사하고 있다. 그리고 전쟁으로 난파된 나라에서 그는 피난민 조형예술가의 한 사람으로서 단호하게 "인간을 회복해서 새로운 구성적 생명으로서의 인간상을 구현"6)해야겠다고 말한다. 그리고 인간의 삶의 본질과 조형예술을 일궈내는 원리로서 구성에 대해 다음과 같이 강조한다; "구성력이란 원래 능동적인 추세를 뜻하며 인간적 응답으로서 도전의 자세를 뜻한다. 그것은 상징력의 일깨움이고 강력한 회의와 실천을 전제로 하는 인간 생명에의 유기적인 어프로치를 지향한다."7)

그렇다면, 서구 근대에 비롯되는 '파인아트'나 그에 대칭되는 실용예술, 산업화로 일반화된 기계생산 양식에 대칭되는 수공예, 그러한 서구적 공예에 대칭되는 전승공예나 그에 대응되는 미술공예(art and craft) 같은 일련의 역사화 된 '공예' 개념의 파편들을 끌어들여 유강열의 예술적 실천을 말하는 것은 부질없는 일이다. 더더군다나 "공예의 종말 이후의 공예"8)를 향한 그의 조형적 실천 속에서, 근대기 어떤 철학자도 탐구하려 하지 않은 채 다만, "순수예술을 정의하기 위한 토양으로"9)나 삼곤 하던 공예 개념, 게다가 ≪조선미술전람회≫나 ≪경성박람회≫같은 일제 강점기의 각종 통치 방식에서

파생되거나 고착화된 공예 개념은 없다. 다만, 그 공예 개념의 변증법적 부정과 지양과정을 거치며 급속하게 산업화하는 국가공동체의 새로운 질서로 고양되는 새로운 공예가 있을 뿐이다. 그런 점에서 유강열의 실천의 핵심은 새로운 구축을 통한 그 '공예의 재구성'이 있을 뿐이라는 판단은 꽤 설득력이 있다. 조금 더 명료하게 말하자면, 역사적 공예의 상투적인 고착화나 정체화에서 벗어나 살아있는 세계 현실 속에서 '공예적인 것'을 모색하는 실험의 연속 그 자체였다고 할 수 있다.

전시의 의도 중 하나가 단지 유강열의 과거에 대한 기억이 아니라 오늘날의 사회·역사적 조건 속에서 그의 위치를 다시 밝히는 일에 있다면, 그런 점에서 ≪유강열과 친구들: 공예의 재구성≫전이란 타이틀은 적절해 보인다. 한 예술가의 예술적 지향과 실천의 측면에서 이 자리에 다시 소환되는 유강열은 지나간 역사로부터 그 현재적 가능성을 실험하는 일에 다름 아닐 것이다. 미술이든 공예든 그 어떤 것도 역사성을 지니고 변증법적으로 재구성되는 운동이자 과정일 뿐이다. 그렇다면 미술-공예-디자인 그 어느 장르라고 '공예적인 것'을 비껴서 가능할 수 있겠는가?

[참고 도판 1] 유강열작품집발간위원회,
『유강열작품집』(삼화인쇄주식회사, 1981).

[참고 도판 2] 유강열, <구성>, 1959,
종이에 석판, 70.6×57.4cm.

1) George Kubler, *The Shape of Time-Remarks on the History of Things*(New Haven and London: Yale Unversity Press, 1979), p. 9.

2) 《유강열초대유작전》은 그 자체로 국립현대미술관의 발전사에서 주목할 만한 의미를 지닌다. 그해 가을에는 뉴욕에서 작고하여 5주기를 맞은 화가 《김환기회고전》, 이어 그 이듬해엔 《유영국초대전》이 차례로 이어지면서, 한국 모더니즘 미술의 선두에 섰던 작가들의 초대전이 자연스럽게 미술관 전시사업으로 자리 잡게 되는 계기가 되고 있다.

3) 유강열의 예술세계를 조명하기 위해 도쿄에 유학하여 니혼미술학교(日本美術學校) 공예도안과에서 수학하고 사이토공예연구소(佐藤工藝研究所) 조수로서 활동한 이력은 보다 면밀한 조사연구가 필요하지만, 니혼미술학교는 제2차세계대전 시, 전시조치로 폐교 되어 접근이 쉽지 않다. 다만 니혼미술학교에 관한 한 연구논문에 따르면, 1918년 일본 최초로 설립된 남녀공학 미술학교로서 실기학과와 이론학과로 구성되어 "교양을 지닌 미술가 양성"을 목표로 설립된 일본 최초의 학교로서 제국미술학교[현 무사시노미술대학(武藏野美術大學)] 설립에도 큰 영향을 줄 정도로 일본의 공예 디자인 교육을 혁신적으로 현대화한 학교로 평가 받는 학교다. 이름 있는 미술평론가, 소설가, 작가들이 여러 명 배출되었는데, 한국인으로는 유강열 외에 일본 모노하의 선구자로 평가받는 화가 곽인식(1919-1989) 등이 있다. 한편 예술가로서 유강열의 태도로 보아 우리에게도 『동양의 마음과 그림』의 저자로 잘 알려진 교수 긴바라 세이고(金原省吾, 1888-1958), 나토리 다카시(名取堯, 1890-1975) 등의 영향이 적지 않았을 것으로 짐작된다.

西恭子,「日本美術学校について - 公文書にみられる学校運営: 大正7年から 昭和16年」,「東洋大学人間科学総合研究所紀要」, 第14号(2012), pp. 147-158 참조.

4) 「좌담회: 미술인의 당면과제」,『신미술』, 제2호(1956년 11월호), p. 28 참조.

5) Katharina Mayer Haunton, "Prints; Introduction," in: *The Dictionary of Art*, Vol. 25, ed. Jane Tuner (Grove, 1996), 596r.

6) 유강열 유고,「구성과 인간: "한 공예미술가의 입장에서"」, 연도 미상 (국립현대미술관 미술연구센터, 과천), 제1장.

7) 유강열 유고,「구성과 인간: "한 공예미술가의 입장에서"」, 제3장.

8) 이인범,「'공예'의 종말 이후의 공예」,『미학예술학연구』 제39집(한국미학예술학회, 2013), pp. 243-266 참조.

9) Larry Shiner, "The Fate of Craft," in: *Neo Craft: Modernity and the Crafts*, ed. Sandra Alfoldy (Nova Scotia: The Press of the Nova Scotia College of Art and Design, 2007), p. 309.

유강열의 생애와 조형세계

장경희
한서대학교 교수

머리말

2020년은 우리나라 염색공예계, 판화계, 공예교육계의 선구자로 불리는 유강열(1920-1976)의 탄생 100주기에 해당되는 해로서, 본고는 그의 생애와 작품의 조형세계를 분석하여 현대공예사적 의미를 밝혀보고자 한다.

주지하다시피 그는 1920년 함경남도 북청군에서 3남 1녀의 장남으로 태어나, 1933년 고향에서 보통학교를 졸업한 이후 일본으로 건너가 해방 전후기까지 일본에서 수학하였다. 1946년 귀국하였다가 1·4 후퇴 때 남하하여 1953년부터 ≪대한민국미술전람회(이하 '국전')≫에 염색작품을 출품하여 섬유공예계를 주도하였고, 1958년 미국에 가서 판화를 수학하고 이듬해 귀국한 이후 우리 판화의 현대화에 기여하였으며, 1960년 홍익대학교 공예과의 전임교수로 근무하며 공예교육을 일신시키는 등 활발한 활동을 전개하다가 1976년 사망하였다.

이러한 유강열의 활동에 대해서는 그의 사후 2년 뒤 1978년 국립현대미술관에서 ≪유강열초대유작전≫을 개최하면서 그의 생애와 조형세계를 회고하였으며, 이를 토대로 그의 작품을 집대성한 『유강열작품집』(1981)이 출간되기도 하였다. 이경성(1919-2009)은 유강열의 만년 작품을 분석하여 그의 주제는 전통적인 화조나 소나무 및 구름 등 강조해야 할 대상을 검정색의 윤곽 안에 원색을 칠하여 조형적인 효과를 얻었으며 염색이나 판화 모두 표현재료에 차이가 있을 뿐 같은 미학적인 바탕에서 회화적인 표현을 하였다고 보았다.[1] 한편 북한에서 월남하여 비슷한 처지의 최순우(1916-1984)는 유강열과 국립중앙박물관에서 함께 근무했던 인연으로 그의 인간성과 함께 염색과 판화 등 다방면에서 활동한 것을 분석하였다.[2] 유준상이나 이상욱은 공공건물의 실내디자인에 참여했던 유강열을 회고하기도 했다.[3]

사후 5년째인 1981년에 신세계미술관에서는 그의 판화 및 염색작품 45점과 드로잉 20점이 전시된 ≪유강열초대회고전≫이 홍익대학교 미술대학 공예동문을 중심으로 개최되었다.[4] 이를 계기로 1980년대에 들어서 그의 작품 세계는 제자들에 의해 재조명되었다. 유강열의 통영 시절 경상남도나전칠기기술원강습소의 제자였던 김성수(1935-)는 교육자이자 예술가로서 유강열을 분석하면서 한국 고미술에의 심취와 조선조 민화의 재발견을 통해 한국적 미의식을 현대적 조형으로 승화시켰다고 평가하였다.[5] 또한 홍익대학교 시절 공예과의 제자였던 곽대웅(1941-)은 염색공예와 판화 및 공공디자인에서의 그의 역할을 정리하였다.[6] 이를 토대로 이상호와 이혜령은 석사논문을 통해 그의 생애와 시대 상황 및 염색작품을 분석하여 '전통으로의 회귀'라는 결론을 도출하기도 하였다.[7]

하지만 이후 1990년대 공예 분야는 탈장르의 조형에 몰입하던 시기였기에 염색이나 판화 같은 평면적인 작업보다는 공예와 예술의 경계를 뛰어넘어 오브제(object)나 퍼포먼스 및 환경조형 등 실험적이고 자극적인 조형에 주력하였으며, 섬유공예 또한 마찬가지였다.[8] 그러던 중 2000년대 들어 국립중앙박물관에서는 유강열이 생전에 수집 기증하였던 유물에 대한 ≪유강열교수기증문화재≫ 전시회를 개최하였고, 이를 계기로 그의 작품들이 우리 것의 아름다움을 현대화시킨 것이었다는 점에서 다시 주목받게 되었다.[9] 염색분야에서는 이재선이 해방 이후 21세기까지 한국 현대 염색미술의 변화과정을 추적하면서 유강열의 초기 성과를 평가하였고,[10] 판화분야에서는 최선주와 김윤애가 한국 현대 판화사 중 1960년대 판화가로서 유강열의 판화작품을 분석하였다.[11]

따라서 본고에서는 기존의 연구 성과를 토대로 하되, 유강열의 생애를 크게 세 시기로 나누어 각 시기별 대표적인 작품을 통해 그의 조형세계를 분석하려고 한다.[12] 그의 생애 중 1933년부터 해방 이후까지 일본에서 염색 등을 수학하여 남하한 1950년까지는 수습기로 보아 간략하게 다룬다. 1기는 1951년 통영에서부터 1958년 도미하기 전까지, 전통 소재로 납방염을 주로 했던 염색공예가로서 염색 작품을 주로 분석하고, 2기는 1959년 귀국 후 추상적인 판화에 천착했던 판화가로서 판화 작품을 주로 다루며, 3기는 1969년부터 1976년까지 홍익대학교 미술대학에서 염색과 판화를 통합한 공예교육자로서 주로 제작한 실크스크린과 실내디자인 작품을 중심으로 살펴보겠다.

1950년대 유강열의 염색 작품

유강열은 1933년 일본으로 건너가 도쿄 도립 아자부(麻布)중학에서 5년간 수학 후 1938년 일본 조치대학(上智大學) 건축과에 입학하여 이듬해에 수료하였다. 1940년 도쿄 니혼미술학교(日本美術學校) 공예 도안과에 입학하였고, 1941년 ≪일본공예가협회전≫에 염색작품을 출품하여 가작으로 입선했다. 이에 본격적인 염색을 전공하고자 1942년 도쿄의 사이토공예연구소(佐藤工藝研究所)에 들어가 해방 이후까지 탐구하다가 1946년 귀국하였다.[13]

이처럼 그는 1938년부터 1942년까지 일본의 대학에서 건축이나 공예디자인의 여러 분야를 두루 섭렵하였던 것이 주목된다.[14] 그러면서 특히 1942년부터 1946년까지 일본 전통 염색기술을 도제식으로 습득함으로써 염색공예가로서 역량을 보일 기반을 갖게 된 점도 중요하다. 1946년 귀국한 유강열은 고향에서 중학교 교사로 근무하다가 그만두고 1949년 금강산의 온정리에 있는 한묵(1914-2016)의 집에 머물며 이중섭(1916-1956)과 교유하였다.

이후 1951년 1·4 후퇴 때 남하하여 통영에서 정착하였다. 그해 10월 경상남도 도립으로 2년 과정의 '경상남도나

전칠기기술원강습소'가 설립되었고, 유강열은 이곳에서 디자인, 정밀묘사, 설계제도의 주임강사로 근무하였다. 그는 나전 칠기의 제작에 있어 재래식 도제교육을 탈피하여 현대적인 디자인 교육을 실시하였다고 평가된다.[15] 당시 통영에는 도쿄 대학 칠예과를 졸업한 강창원(1906-1977)이나 화가 이중섭, 김용주, 김종식 등이 함께 머물고 있었는데, 그들에게 특강 을 맡겨 조형교육을 강화하기도 하였다.[16] 경상남도나전칠기기술원강습소는 1952년 12월 '나전칠기기술원양성소'로 개 칭하여 인재양성의 목적이 강조되었다. 1955년에는 총 3년 과정으로 확대 개편되면서 기존 나전칠기부 2년의 기본교육과 정에 연구부 1년의 심화과정을 증설하였고, 심화과정은 칠부와 나전부를 분리하여 전문성 강화에 주력하였다. 학생들은 이곳을 수료한 후에는 작품 전시회를 열어 자신들의 작품을 선보일 기회도 가졌다.[17] 유강열은 1955년 서울로 올라간 이 후에도 이곳과 계속 교류를 하여 현대 나전칠기의 발전에 기여를 하였지만,[18] 이 분야는 본고의 논지와 무관하여 다른 기 회에 다루기로 한다.

통영에서 전통 나전칠기 장인들에게 조형교육을 하던 유강열은 숙소 겸 공방 옆 다다미방에서 부인 장정순 여사 와 함께 거주했다.[19] 그는 정규(1923-1971)나 이중섭과 통영의 여기저기를 다니면서 사색을 하고 틈틈이 자연의 생 태를 묘사하며 작품을 구상하였다. 또한 그는 통영에 있을 때 나전칠기의 재료나 도구의 구입 등과 관련된 일로 부산에 출장을 자주 갔는데, 그 때마다 우리 문화재와 자주 접촉했다.[20] 그가 우리의 문화재에 관심을 많이 가졌음을 알 수 있 는 습작품이 <학과 항아리>(1950)와 <호랑이>(1952)이다. <학과 항아리>[p. 18]는 주황색 바탕천 위에 청자의 외곽선과 날아오르는 학을 납으로 방염처리하고, 방염된 안쪽에 검은 먹색으로 고려청자의 형태를 새긴 것이다. 전형적인 한국의 전통 공예품을 납방염으로 표현하고 있다.[21] <호랑이>[참고 도판 1]는 민화나 자수흉배 속에서 흔히 볼 수 있는 친숙한 대 상이다. 눈이 크고 이를 드러내 웃는 모습을 닮은 1쌍의 호랑이는 왼쪽 위부터 오른쪽 아래까지 대각선으로 배치된 소나 무 등걸을 사이에 두고 각각 마주 보게 포치하고 화면 아래에는 암석과 영지버섯 등 전통적인 소재를 곳곳에 배치하고 있 다. 소재가 되는 소나무와 호랑이는 마치 목판을 파낸 것처럼 거친 윤곽선에 굵고 검은 먹색으로 단순하게 처리하고, 배경 은 납으로 염색을 막아 여백을 두어 흑백 대비가 강조되고 있다. 바탕의 여백은 납을 깨뜨리면서 생긴 가늘고 옅은 회색의 크랙(crack) 효과가 두드러져 전체적으로 화면에 변화를 주고 있다. 습작기의 작품임에도 불구하고 우리에게 친숙한 상 감청자 속의 학무늬나 소나무 아래 호랑이 1쌍이라는 전통적인 소재를 질박한 목판으로 단순화시켜 힘이 느껴지고, 흑백 대비를 강하게 처리하여 보는 즐거움을 준다.

통영에서 생활하던 유강열이 우리 공예계에 혜성같이 등장한 것은 1953년 제2회 ≪국전≫에 <가을>[p. 20]이라 는 작품을 출품하여 문교부장관상을 수상하면서부터이다.[22] 이 작품은 그가 40여 일간 낙타지를 염색하고 그 천들을 주제의 크기에 맞춰 일일이 자르고 오린 것을 스케치에 맞춰 배치한 후 외곽선을 따라 홈질을 한 아플리케 기법을 사용하 였다. 소재는 여섯 그루의 활짝 핀 해바라기의 꽃잎과 넓은 잎사귀, 그 아래에 크고 작은 세 마리의 흑염소가 서로 다른 포즈로 서있는 모습이다. 현재 이 작품은 소장처를 알 수 없고 도록에 실린 흑백 사진을 통해서만 확인되는데, 높이 2m 정도의 대작이고 색채는 회색이 주조색이며 하단에 매듭으로 술을 매었다고 한다. 통영에서 본 해바라기의 꽃 그늘 아래 한가로이 서 있는 흑염소를 스케치하여 가을의 정서를 표현한 것으로 "천의 선택과 색의 대비가 성공적이었고 바느질도 정 성이 담긴 작품이었다"고 평가된다.[23]

유강열은 1954년 제3회 ≪국전≫에 <해초와 물고기> 2폭 가리개와 <향문도(香紋圖)>[p. 21]를 출품하였다. 특 히 <향문도>는 공예부에서는 최초로 국전 차석에 해당되는 국무총리상을 수상하여 공예가로서 확고한 위치를 굳히게 한 기념비적인 작품이다. 그러나 이 작품 또한 현재 소장처는 알 수 없고 신문지상에 보도된 흑백 인쇄사진으로밖에 존재 하지 않는다. 당시 『자유신문』에 기고된 작품 평에 의하면 "이것은 확실히 이번 국전 최고 수준의 수확이었으며 그의 창의 성이라든지 개성 특히 모조판화의 맛을 낸 직선 구사의 곡선미는 전체 시크한 뉘앙스 속에서 조형공간의 감각세계에 육박 한 역량 있는 당당한 작품이었다"[24]고 극찬하였다. 이 작품의 소재는 해와 달, 구름, 소나무, 물결, 봉황, 사슴 등 전통적 인 십장생과 유사하지만, 민화에 보이는 것만을 그대로 차용하지 않고 작가의 조형의지에 의해 선택하여 배치하고 있다. 비록 그가 일본에서 도제식으로 배워온 납염기법을 사용한 점은 뚜렷하지만,[25] 소재를 배치하고 주제를 조형적으로 표현 하는 방식은 우수하여 당시 서울대학교 응용미술부 학생들이 국전에 출품할 때 공예보다 디자인에 중점을 두었던 것과 비교할 때 훨씬 발전된 것이다.

주지하다시피 유강열이 등장하기 이전의 국전 공예부는 해방 전 ≪조선미술전람회(이하 '선전')≫ 공예부의 연장 선상이라고 폄하되었다. 선전부터 국전까지 자수작품들은 작가들이 스스로 밑그림을 그려 창의적으로 작품을 제작하지 않고 도안가에게 의뢰하여 단순히 수를 놓은 방식이 주를 이루었다. 하지만 유강열은 기존 장인들이 전통적인 디자인을 답습하는 방식에서 벗어나 자신이 보고 느낀 사물을 스케치하고 그것을 단순화해서 천을 자르고 오리거나 납방염으로 조형적으로 염색하는 방법을 채택하여 전근대적인 실용공예의 단계에서 감상적 예술적 위치로 한 단계 끌어올린 것으로

평가된다.26)

　　물론 그가 일본의 현대 염색을 도제식으로 습득했기에 기술면에서는 의존했을 것이나 국전에 작품을 출품할 때에는 일본에서의 수업을 뛰어넘어 우리의 전통 소재를 선택하고 자기 나름대로 해석하는 독자적인 조형 어법을 일관되게 추구하였다. 그것은 민화나 도자기에서 발견되는 맑고 건강한 꿈과 현대적인 조형체험이 가장 구체적이면서 요약된 형체와 색채의 절약에서 시도된 것이라 할 수 있다.27) 이렇게 그가 공예가로서 입지를 굳힐 수 있었던 것은 이전과 다른 조형의식의 분기점을 만든 염색공예 분야에서이다. 이전까지 국전 공예계는 자수가 주류를 이뤘는데, 그가 아플리케 기법이나 납방염 기법이라는 새로운 조형언어로 새로운 분야를 개척한 것으로 평가된다.

　　1955년 5월 당시 대표적인 공예가들이 공예작가동인회를 결성하여, '전통에 기반을 둔 현대화 및 생활공예로서의 공예적 사명'을 표방하고 7월 《공예작가동인전》을 개최하였다.28) 여기에 유강열은 <동(冬)>, <작품(作品)>, <이곡일쌍(二曲一雙)>을 출품하였는데, 이것들도 신문에 실린 사진으로만 확인될 뿐이지만 전통의 현대화를 작품으로 입증하고 있다. <이곡일쌍>[참고 도판 2]의 경우 소재는 전통 민화에서 차용해서 왼쪽 폭에는 파도 위에 솟구친 잉어 한 마리가 배치되고 그 위쪽에 기암절벽의 산이 중첩되어 있고, 오른쪽 폭에는 큰 연꽃송이가 포치되고 그 위를 봉황 한 마리가 날아다니고 있다. 잉어나 연꽃 및 산이나 봉황 등 전통적인 형태를 선택하되 단순화시키고 외곽선을 목판에 새기듯이 처리하여 흑백 대비로 강하게 표현하고 있다.

　　이 시기 유강열은 전통 소재를 토대로 흑백 대비가 강한 현대적 조형으로 작업하는 태도가 일관된다. 1956년 <계절>은 200×500cm의 4폭 병풍으로 그의 납염작품 중 가장 크다. 이 작품의 소재는 민화의 주요 모티프로서 물가의 연꽃 사이로 물고기가 헤엄치고 그 위를 벌과 나비 및 새가 날아다니고 있다. 화면 전체에 보이는 꽃잎은 누렇게 바래고 물이 메말라 한 여름이 지나 가을이 오는 계절의 변화에 따른 작가의 심상을 묘사하고 있다. 전통의 토대 위에 김정에 가까운 갈색의 굵직한 선으로 계절의 변화를 포착하되 꽃과 나비 등 소재를 화면의 요소요소에 배치하여 밝고 명랑한 분위기가 강조된다. 색상은 납으로 그은 먹선 안에 톤 다운된 노랑, 빨강, 파랑의 원색들이 보석처럼 빛난다. 화면의 바탕면은 단조로운 분위기를 깨고자 납방염 특유의 크랙이 강조되어 있다. 유강열 특유의 짧은 직선을 구사하고 곡선미를 지닌 형태와 색상 대비가 아름다워 계절이 바뀌는 시절의 연못가를 보는 듯한 즐거움을 유발한다.

　　1957년 제6회 《국전》에 추천작가로 출품한 <바다와 나비>[참고 도판 3], <해풍>[참고 도판 4] 한 쌍은 104×65cm 크기의 벽걸이 형태이다. 파도 위에 나는 듯한 나비 한 쌍과 물고기 한 쌍의 소재만 다를 뿐 구도나 색채 등은 동일하다. 나비와 물고기는 서로 꼬리를 물려는 듯 회전하는 구도로 어우러져 생동감을 주고, 형태의 윤곽선은 검은 먹선으로 강하게 처리했으며, 색상은 검은 먹선 안에 빨, 노, 파와 초록의 원색을 처리하고 바탕은 크랙효과로 단조로움을 깨고 있다.

　　이처럼 그는 꾸준히 《국전》 공예부에 납방염을 출품하여 국전 추천작가가 되었다. 당시 이경성은 "국전 공예부 작품 경향은 전에 비하여 같은 경향을 보이고 심사위원의 고정화 때문에 일종의 매너리즘이 시작된다. 국전 공예에 새 바람을 일으킨 것은 유강열이 중심이 된 나염작품으로 그것은 그 후부터 국전공예의 단골손님처럼 될뿐더러 한국 공예 교육의 중요한 자리를 차지하게 되었던 것이다"29)라고 평가하였다.

　　그 후 1961년 제10회 《국전》부터는 공예부의 심사위원으로 참여하였다. 당시 그의 작품에 영향을 받아 검은 먹선 안에 형태를 단순화시키고 원색의 화사한 색감으로 제작하는 염색 작품의 출품이 늘어났는데, 유철연(1927-)의 <목격자의 증언>(1966)[p. 133]도 그중 하나이다. 그는 1970년, 1972년, 1974년 심사위원으로서 《국전》에 영향력을 끼쳤으며, 각종 전시회에도 출품하여 그의 조형세계를 확인할 수 있다.

　　특히 1975년 <작품 A>[p. 111]와 <작품 B>[p. 110]는 78cm 정방형의 한 쌍으로서 광복 30주년 기념 《한국현대공예대전》에 출품한 유강열의 대표작이다.

　　두 작품은 생애의 마지막까지 유강열이 조선 민화에 탐닉했음을 증명하는 결과로서 "상식적인 수법을 보이고 있는 대부분의 염색작품 속에서 민화적인 효과를 현대에 살린 유강열 작품이 유독 빛나고 있다"는 평가를 받는다.30) 오방색의 강렬한 색채 대비와 면 분할에서 오는 공간 개념이 염직을 재료로 했음에도 불구하고 현대의 비구상회화를 보는 것과 같다는 평가도 듣기도 한다.31) 두 작품 모두 세련된 파라핀 크랙의 염색효과가 화면 전체를 압도하고, 색상은 주황, 노랑, 올리브, 녹색, 하늘색, 파랑, 보라, 자주색으로 모든 색상이 망라되었다. 색면은 굵은 검은 윤곽선으로 처리하여 그 속에서 화려한 색채가 보석처럼 빛나며, 흰 여백에는 검정 크랙을 가하여 전체적으로 조화를 이루는 스테인드 글래스적인 효과를 시도하였다. 전자는 꽃과 새들, 파도, 기암괴석과 구름 및 태양 등을 단순화시켜 서로 한 덩어리인양 어우러지게 연결시켜 짜임새 있는 구도를 보인다. 후자는 더 추상적이고 대담한 면 분할이 되어 있으며 새 대신 벌의 형태로 대체되었다. 다만 구상적인 형태들을 의식하며 찾아보지 않으면 비구상 작품으로 보일 만큼 형태들은 대담하게 단순화되어 있다. 이렇게 다양한 원색적 색채를 사용했음에도 불구하고 유강열 특유의 구성적 결구와 색채 표현에서 격조 높은 세련됨을 느낄 수 있다.

그는 사망하던 1976년까지 국전의 운영위원이면서 심사위원을 연임하였다. 그 결과인지 1976년 제25회 《국전》에서는 그의 제자로서 그의 영향이 강하게 엿보이는 이혜선의 염색 <옛이야기>(1976)[p. 106]가 대통령상을 수상하였다.

1960년대 유강열의 판화 작품

유강열은 1958년 말 미국 록펠러재단의 초청으로 도미하여 미국에서 새로운 영역인 판화수업을 받고 더욱 폭넓은 조형작가로서 자신을 갖게 된다. 이 무렵 그가 주로 많이 체득한 판법은 동판과 실크스크린이다. 예리한 선으로 내용을 마무리하고 흑백의 강한 대비를 보이는 동판은 미국생활이 주는 엑조틱(Exotic)한 취향을 엿볼 수 있다. 이 시기가 한 사람의 판화가로 전환되는 계기가 되어 목판 위주로 전통 한국 목판의 강직한 각법과 토착적 소재에 천착하게 되었다. 이러한 경향은 당시 미술계가 앞선 미국의 추상미술을 수용하려 노력하였던 것과 마찬가지이다.[32]

다만 당시 유강열은 염색공예가보다 판화가로서 활약이 두드러진다. 1950년대 현대 판화계를 개척한 선구자로 최영림(1916-1985)과 이상욱(1919-1988)이 언급될 때 유강열도 새로운 매체를 다양하게 실험한 판화가로 함께 언급된다.[33]

그의 생애를 반추해볼 때 그가 판화를 표현매체로 다루기 시작한 것은 통영에서 서울로 올라와 1955년 10월 국립중앙박물관 산하에 한국조형문화연구소의 주임연구원으로 정규와 함께 활동하면서 염색과 판화공방을 주관하였을 때부터로 여겨진다.[34] 물론 그가 본격적으로 판화에 집중한 것은 1958년 3월 정규나 최영림 등과 함께 국내 최초로 판화 단체인 한국판화협회를 창설하고, 《서울국제판화전》을 개최한 때부터이다.[35] 당시 유강열을 비롯한 대부분의 작가들은 전통적인 목판화를 출품한 것이 주목되는데,[36] 그들이 조선 후기에 널리 확산된 민화풍의 투박하고 거친 선적인 처리를 한 것은 눈여겨 봐야할 대목이다.

유강열이 제작한 초기 판화작품들은 형태가 명확하고 구상적이다. 우리 전통 민화풍 소재를 다루었고, 표현기법은 목판화이고 간결하고 도식적인 형상을 만들고 담채색을 칠하였다. 이러한 경향은 1954년 <연>이나 1956년 <호수>에서도 확인된다.

연못에 핀 연꽃 위에 1쌍의 새가 배치된 <연>[p. 23]은 민화적 소재가 명확하여 구상적인 형식을 지니고 있지만, 한편으로는 당시 유행하는 추상적인 경향도 엿볼 수 있다.[37] <호수>의 경우에도 산과 나무, 새와 물고기 등이 비록 형태를 지니고 있지만 선과 선의 경계가 불분명하고 거칠게 여러 번 선을 긋는 서체적 표현이 강조되면서 추상성이 더욱 강조되는 방향으로 이행되고 있다. 화면 전체도 편평해지면서 이전보다 배경과 형태의 경계가 모호해지고, 동양화나 서예에서 볼 수 있는 먹 선이나 붓글씨의 서체적 선의 요소를 엿볼 수 있다.[38]

1958년 유강열은 신시내티에서 개최된 제5회 《국제현대채색석판화비엔날레》에 출품하였고, 그해 10월 록펠러 재단의 초청을 받아 뉴욕대학 및 프랫현대그래픽아트센터(Pratt-Contemporaries Graphic Art Centre)에서 1년간 수학하였다.[39] 미국에서 에칭이나 석판화 등 다양한 판화기법을 섭렵하면서 이후 그의 작품에서는 당시 미국에서 접한 추상표현주의의 영향이 반영되기 시작한다. 에칭으로 작업한 <풍경>(1958), 리놀륨판화로 작업한 <해안풍경>(1959), 석판화로 작업한 <구성>(1958), <달밤>(1958), <작품>(1958) 등에서 자연과 풍경을 추상화시켜 여러 기법으로 조형화한 것이 확인된다. 물론 그의 작품에서 보이는 특징은 동시기에 활동하였던 판화가 이항성이나 이상욱 등의 작품과도 유사하다.

<풍경>[참고 도판 5]은 에칭을 사용한 작품이다. 예리한 선으로 동판의 표면을 부식시킴으로써 작가가 원했던 섬세한 표현이 가능하고, 이것을 인쇄하는 과정에서 진하고 검은색이 짙게 배어들어가 동판화만이 보여줄 수 있는 독특한 분위기가 잘 살아나고 있는 것이다. 이 작품을 자세히 살펴보면 유학시절 유강열이 다양한 실험을 했음에도 불구하고, 그의 작품 바탕에는 이전 시기 민화 등에서 흔히 볼 수 있었던 전통적인 소재들이 여전히 발견된다. 높지만 위압적이지 않고 동글동글한 산, 하늘 위를 둥실둥실 떠가고 산허리를 감싸는 구름, 그 사이에 피어오르는 꽃과 나무, 구불구불한 물길을 따라 유유자적 헤엄치는 물고기 떼 등이 그것이다. 이것들은 어떤 때는 작은 점묘로, 어떤 때는 가늘고 날카로운 선으로, 어떤 때는 넓지만 다양한 표정을 지닌 면으로 처리하고 있다. 하지만 에칭의 섬세하고 예리한 표현 속에서도 우리의 산수화나 민화 속에서 익숙하게 보아왔던 것들을 다시금 되살려내고, 전통 회화 속에서 자주 묘사했던 우리의 산과 들의 모습을 서양의 섬세한 에칭기법으로 새롭게 드러낸 것이다.

리놀륨판화로 찍어낸 <해안풍경>[참고 도판 6]에서 이러한 경향은 더욱 뚜렷하다. 리놀륨판화는 목판보다 부드러운 표현이 가능한 새로운 기법이지만 그는 그동안 자신의 장기로 가지고 있던 목판화의 표현력을 잘 살려내고 있다. 소재는 밝은 태양 아래 해안가에서 뱃놀이를 즐기는 세 척의 배와 주변의 정겨운 풍경을 해학적으로 묘사하고 있다. 하늘에는 갈매기가 날고 그 아래 해변에는 여러 채의 기와집이 있고 깊은 바닷물 속에는 물고기가 노니는 설화 속 모습을 구현하고

있다. 대상의 형태가 낯설지 않고 그 속에 동화된 이들의 표정이 흥겹다. 이것을 묘사하기 위해 작고 굵은 점이나 가늘고 두꺼운 선과 면을 중첩시켜 화면에 변화를 주었다. 새로운 소재와 기법조차 전통의 토대 위에서 변주시키고 있음을 알게 한다.

유학시기의 작품인 <구성>이나 <달밤>[참고 도판 기은 회화적 표현을 할 때 목판보다 자유로운 석판의 특성으로 인해 가벼운 터치들이 눈에 띈다. 회색 바탕에 항아리를 연상시키는 검은 나무, 그 위에 걸린 노란 둥근달, 그리고 고구려 고분벽화 속 삼족오처럼 새를 배치하여 색상 대비가 강조되고 있다. 목판은 나무결 때문에 판각을 했을 때 자유로운 선을 표현하기에 힘든데 비해, 물과 기름의 반발력을 이용한 석판 위에는 펜슬이나 타블렛 등이 스쳐 지나가면서 생긴 흔적조차 섬세하게 표현할 수 있는 장점이 있다. 이 작품에서는 어두운 밤 달빛 아래 날아다니는 새의 모습을 묘사하였는데 여기에 섬뜩한 감정까지 이입시켜 회화적으로 잘 전달해주고 있다.

<작품>[참고 도판 8]에서는 이전에 제작된 그의 목판 작업과 달리 형태가 해체되어 추상화가 더욱 진전되었다. 또 그의 목판화가 보여주던 질박하고 은근함보다 과격하고 율동적인 검은 선이 사용되어 훨씬 활기찬 느낌을 준다. 흑백을 강렬하게 대비시킨 목판의 거친 판각 효과는 동시대의 최영림이나 정규와 같은 듯 다른 유강열만의 조형미가 엿보이는 대목이다.

이처럼 동판화와 리놀륨판화 및 석판화 그리고 실크스크린까지 배우고 유학을 마치고 귀국하였지만, 이후 1960년대 초에는 여전히 목판 위주로 산수나 화조를 소재로 작업하였다.40) 주제를 일관성 있게 지속적으로 이끌고 간 것은 그가 평소에 '우리의 것, 전통'에 천착하였고, 우리의 자연을 묘사하는 데 애정을 가졌던 때문이다. 전통에 대한 그의 관심을 작품을 표현하는 방식에 있어서도 민화적인 구성이나 동양적인 먹 선이나 서체를 연상시키는 터치를 사용하곤 하였다.

하지만 1960년대 후반이 되면 추상표현주의적이거나 기하추상적인 영향이 나타나며 목판화와 함께 석판화, 실크스크린 및 지판화 등을 결합시킨 작품도 함께 등장한다. 새로운 기법을 수용하더라도 그는 판재가 주는 자연스러움과 한국적인 느낌을 일관되게 유지하는 목판화를 주기법으로 선택한 점이 주목된다. 이와 함께 그의 작품에서 가장 두드러진 변화는 제목에 <구성>, <무제>, <작품>과 같이 대상이 배제된 개념적인 주제가 등장하고, 목판화의 검고 굵은 선이 더욱 강조되면서 자유분방한 서체적인 표현이 강조되었다.

1960년 개최된 제4회 《한국판화협회전》(신세계미술관, 동화백화점)이나 《현대판화동인전》에 출품된 <작품>(1961), <구성>(1962) 등은 판각 효과가 먹색에 의해 강하게 대비되는데, 당시 추상 경향을 반영하여 대담하고 박진감 넘치는 화면을 표현한 것이다.41) 이 작품들이 1960년대 이전과 달라진 점은 조형의 본질을 추구하여 형태가 없어져 완전 추상에 가까워졌다는 점, 그리고 유강열의 전매특허라 할 수 있는 굵고 검은 선들로 채워진 서체적 추상이 강해졌다는 점이다.

1963년부터는 목판화와 지판화를 병용한 색면 위주로 절제된 구성주의적인 <작품>(1963)과 <작품(제목 미상)>(1960년대)[p. 79]이 주목된다. 이 작품들은 모두 바탕을 압도하는 형태를 사용하여 다채로운 표정의 강한 직선과 다각형으로 구성된 외곽선을 검고 굵은 먹 선으로 단단하게 고정시키고, 가운데 부분을 흰색으로 선을 둘러 화면의 공간에 오행감을 준다. 톤 다운된 황토색이나 주황색, 파랑색, 보라색 등 달콤한 색감에는 지판화로 표면 질감을 풍부하게 살린다. 단순하지만 단단한 형태와 색상의 변주, 질감의 표현으로 다채로운 조형언어를 읽어낼 수 있다. 하나의 제한된 공간에 색과 형태 및 질감이 더욱 깊어지면서 그 안을 조형언어의 내밀한 편린으로 채우고 있다.42)

유강열은 1965년 뉴욕 메이시 백화점 주최의 《극동작가초대전》에, 1972년 제2회 《카르피국제판화트리엔날레》와 제36회 《베니스현대판화비엔날레》에, 1975년 로스앤젤레스 판화협회와 한국현대판화협회와의 국제교류전인 《현대판화교류전》에 출품하는 등 판화가로서 활발하게 활동을 전개하였다. 또한 1976년 사망할 때까지 국전 운영위원이자 현대 국제판화전 출품 및 심사위원으로 활동하며 영향력을 강화했다.

특히 그는 일찍부터 우리의 문화재에 심취하여 1960년대 말부터는 삼국시대 토기를 비롯하여 제기나 가구 및 민화 등을 수집 소장하여 생활 주변에 항상 놓아두고 작품의 밑바탕이 되었다.43) 지판화로 표현한 <정물>(1969)[p. 119]은 그가 소장하고 있던 백자 제기와 유사하다.44) 그밖에도 <악기 타는 토우>(1975)는 대상을 단순화하고 색채를 강하게 처리했음에도 불구하고 국립경주박물관 소장의 토우임을 직관적으로 알 수 있다. 이렇게 그는 한국의 문화재를 소재로 사용하여 한국적 이미지가 가득한 세계를 다시 환원하기 시작하였다. 이러한 판화들은 그의 특징인 구상적 표현과 한국적 전통미의 만남이 형상화된 것으로 평가된다.45) 그의 판화 또한 염색작품과 마찬가지로 한국적인 이미지에서 시작하여 서구적인 조형의 세계를 돌다가 다시 한국적 이미지로 회귀한 것이다. 결국 그의 작품들은 한국적인 아름다움의 진정성을 발견하고 마음껏 표현하려 한 점이 공통된다.

<작품>(1976)[참고 도판 9]에서도 한국 고미술의 심취와 우리 것의 미감이 재발견된다. 간결하게 정리된 형태가 주

는 싱그러움과 목판과 지판화의 표면 질감 처리를 통한 풍부한 감성이 나름의 미의식으로 다가온다. 오동나무의 질감에 지판화로 액센트를 주는 등 복합적인 기법을 많이 구사하고 있으며, 색채는 원색을 대비시켜 긴장감을 강하게 드러냈으며 단순하고 과감한 면 처리로 인해 화면이 시원하다. 이러한 경지는 그윽하고 격조 높은 조형의 세계에 다다른 것이고, 작품의 주제 또한 동양적이면서도 시적인 운율을 느끼게 하여 낭만주의적인 추상판화라고 불러도 될 법하다.

이렇게 유강열은 다양한 추상 작품을 제작하였지만 일관되게 우리의 문화재에서 엿볼 수 있는 형태나 한국적 이미지를 적극 수용하고 있다. 이러한 작업은 당시 판화계의 추세였던 국제적인 추상미술과 한국 전통미의 만남을 형상화한 것이다.

1970년대 유강열의 실크스크린 작품

유강열은 1959년까지 서울대학교를 비롯한 여러 대학과 대학원에 출강하여 디자인이나 염색공예를 가르쳐 왔다. 그러다가 1960년 2월 김환기의 권유로 홍익대학교 미술학부의 부교수로 취임한 후 공예학과장이 되어 교육자로서 산업시대의 공예교육을 이끌 후진을 양성하게 되었다. 도미 후 귀국할 때 유럽의 선진 디자인교육을 탐방하고 왔기 때문에 기존의 도제식 교육방식에서 탈피하여 바우하우스 개념의 공예교육으로 전환한 것이다. 홍익대학교 미술대학의 응용미술과는 공예과와 도안과로 나누었고, 1학년 때에는 구성, 소묘, 정밀묘사 등 조형과목이 공통되고, 2학년부터 전공을 나누어 염색, 목칠, 금속, 도자로 구분하여 심화 교육하였다.46)

그는 염색공예를 전담하면서 실크스크린에 의해 염색공예와 판화작업을 통합하여 교육하였다. 예술적 작업도 중요했지만 당시 사회가 요구하던 디자이너로서의 역할도 함께 고민한 것이다. 1966년 수출 산업제품의 개발 촉진을 목표로 시작된 《대한민국상공미술전람회(이하 '상공미전')》에 운영위원이나 심사위원으로 참여하면서 섬유산업계의 요구에 부응하게 되었다. 염색작업이나 판화작업이 순수미술적 성격이 강하다면 실크스크린은 아직 활발하지 않았던 텍스타일 디자인을 위한 원형 디자인으로 기능한 것이다. 특히 1970년대가 되면 경제성장에 박차를 가하면서 산업공예가 당면과제가 되기도 했다. 이러한 시대적 요구를 수용하여 그의 만년의 작업은 원색의 강렬한 색상이 강조되는 실크스크린 기법을 적극 활용하여 예술적인 공예와 실용적인 디자인이 공존하게 된다.

1971년 제6회 《상공미전》에 출품한 <내프킨>, 1975년 <새와 나비>, 1975년 제10회 《상공미전》에 출품한 <구성>은 모두 삼베 위에 실크스크린한 것이다. 이러한 실크스크린 소품들은 감상용 작품으로서 액자나 병풍으로 표구를 하지 않고, 스카프나 테이블매트 등 기능을 갖기 때문인지 섬유공예의 특성을 살려 가장자리의 올을 풀어서 사용한 것이 특징이다.

<내프킨>[p. 88]은 40cm로 한 쌍의 잉어를 8개의 단위무늬로 둥글게 배치하고 황토색과 남색으로 프린트한 것이다. <구성>[p. 91]은 몬드리안 등의 기하학적 추상과 흡사한 느낌이다. <새와 나비>[p. 93]는 불규칙한 원색적 색동무늬로 된 한 쌍의 나비와 한 쌍의 새가 중앙을 향해 서로 마주보며 호응하듯 어우러진 구도이며, 한 마리 새는 꽃송이를 물고 있다. 이런 소품조차 유강열 특유의 개성적 수법으로 형태를 단순화시키는 경향이 발견되고, 오방색의 원색을 적극 활용하여 색채대비로 인해 화사하다. 대량 생산이 가능한 실크스크린의 특성상 대량 생산을 위한 원형디자인으로 기능했을 것으로 여겨진다.

만년의 <구성>, <작품 B>(1973) 또한 마찬가지이다. <구성>은 굵기와 길이, 색채가 다른 여러 개 직선적 색면을 교차하고 마주보게 배치한 여섯 개의 시리즈 작품이다. 여기에는 70년대 유강열 판화에서 찾을 수 있는 간결하면서도 단순 명쾌한 형태와 화사하고 원색적인 색채 경향이 여지없이 반영되어 있다. 종이 대신 천을 사용한 판화작품이라 해도 좋을 정도의 날염작품이다. <작품 B>[참고 도판 10]의 표현방식은 바탕 화면은 밝게 비워두고, 극도로 요약된 밝은 색채를 명쾌하게 구성하여 작품의 깊이를 더해준다. 색면은 예리하지 않고 자연스럽게 찢은 종이 면을 사용하여 보고 느끼는 대로 공간에 맞게 구성하여 시원하고 편안한 느낌으로 다가온다.

실크스크린 <제기정물>(1975)[p. 116]이나 <정물>(1976)[p. 123]은 그가 평생 수집하고 마음을 담아 아끼고 곁에 두었던 조선조 백자를 닮아 있다. 조선 도공이 무심한 듯 빚어낸 백자 제기의 간결한 형태와 깔끔한 백색의 미, 그 위에 올린 과일의 풍성한 색감에서 우리 것을 그윽하게 바라보며 미소 짓던 유강열의 눈길과 마주치게 된다. <작품>(1976)[p. 121]은 삼국시대의 굽다리 사발과 비슷한 형상을 표현하고 있다. 사발이나 제기의 형태는 자유롭게 변형시키되, 마치 마티스의 색종이 작품을 보는 것처럼 형태는 짙은 바탕색 위에 명징한 흰색으로 단순하게 처리하여 평면적이면서 장식적으로 구성하고 있다.47) 그 위에 손으로 툭툭 찢은 듯한 꽃이나 크고 작은 과일은 밝고 화려한 원색으로 처리하여 화면을 풍성하게 만든다. 우리 전통 공예품의 멋과 미를 정확히 꿰뚫은 유강열의 통찰력은 실크스크린 작품을 통해 한국적인 아름다움의 진정성을 우리에게 편안하게 전달해준다.

염색과 판화를 동등하게 작업한 유강열의 작품 경향은 그의 제자들에게 영향을 끼쳤는데, 특히 그의 뒤를 이어 홍익대학교 염색공예과 교수를 맡았던 송번수(1943-)가 대표적이다.[48] 유강열이 염색과 판화를 통섭했듯이 송번수는 태피스트리와 판화를 함께 다루어 공예와 순수예술의 장르적 경계를 뛰어넘으려 했다는 점에서 공통된다.[49]

어쨌든 이 시기의 그는 개인적으로 실내디자이너로서 공공기획에도 참여하여, 현대 공예의 사회적 참여와 기능을 실천코자 하였다. 1962년 명동의 국립극장 무대막 <농악>을 제작하였다. 그리고 1969년에 국회의사당의 실내디자인을, 또 1970년 국립중앙박물관 실내디자인을, 1974년에는 국회의사당 세라믹 벽화 <십장생>[p. 167]을 제작하기도 하였다.

결론

이상과 같이 유강열의 생애를 시기별로 나누어 50년대는 염색공예가의 시기로, 1960년대는 판화가의 시기로, 1970년대는 공예교육자의 시기로 구분하였다. 그리고 각 시기를 대표하는 염색 작품과 판화작품 및 실크스크린 작품을 통해 '한국적 이미지의 원형을 탐구'했던 그의 미의식과 그 역사적 가치를 분석해 보았다. 그 내용을 요약하면 다음과 같다.

우선 유강열은 1950대는 염색공예를 선도하였다. 1953년 제2회 《국전》에 등장하면서 이전까지의 도안이나 인형 및 자수 위주의 섬유공예계에 일대 혁신을 일으키며 염색공예의 시대를 열었다. 그의 염색작품은 우리 민족이 갖고 있는 전통적인 이미지를 추구하다가 점차 추상적인 표현으로 변신되고, 여기에는 동양적 이미지와 우리 민족의 얼을 담았다고 평가된다.

다음으로 1960년대는 목판화 분야를 이끌었다. 1959년 미국에서 선진 판화기법을 익히고 귀국하여 당시 국제 판화계의 조류였던 에칭이나 석판화 등으로 형태를 해체하는 추상적인 표현을 선도하였다. 그러다가 점차 민화에 토대를 둔 한국적 이미지를 구현하면서 오방색과 같은 원색으로 대체되어 선명한 구성적인 조형 세계로 전환되었다.

마지막으로 1970년대에는 공예교육의 방향성을 제시하였다. 1960년 홍익대학교 미술대학의 교수로서 공예과를 신설하고 기초 조형 교육을 강화하고 전공을 분리하여 심화하도록 하였다. 특히 염직공예과를 전담하는 교수로서 자신이 추구해온 염색과 판화를 통섭한 실크스크린 작품으로 단순화된 형태와 원색적인 색상대비를 통해 텍스타일 디자인의 원형디자인으로서 가능성을 제시하였다. 조선 민화의 모티브를 구성적 표현으로 단순화시켜 국립중앙박물관이나 국회의사당의 실내디자인의 영역까지 개척하였다.

이처럼 유강열은 전 생애를 통해 염색이나 판화 및 실내디자인 분야의 선구자로서 우리 것의 아름다움을 정확히 파악하여, 그의 작품에 '한국적 이미지의 조형화'를 실천하는데 노력하였다.

[참고 도판 1] 유강열, <호랑이>, 1952,
천에 납염, 사이즈 미상.

[참고 도판 2] 유강열, <이곡일쌍>,
1955, 사이즈 미상.

[참고 도판 3] 유강열, <바다와 나비>,
1957, 천에 납염, 104×65cm.

[참고 도판 4] 유강열, <해풍>,
1957, 천에 납염, 104×55cm.

[참고 도판 5] 유강열, <풍경> 1958,
종이에 에칭, 67×51cm. 개인소장.

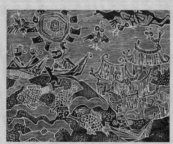

[참고 도판 6] 유강열, <해안풍경>, 1959,
리놀륨판, 46×61cm.
국립중앙박물관(故 유강열교수 기증).

[참고 도판 7] 유강열, <달밤>,
1958, 종이에 석판, 60×43cm.

[참고 도판 8] 유강열, <작품>,
1958, 종이에 목판, 66×48.2cm.

[참고 도판 9] 유강열, <작품>, 1976,
종이에 목판, 지판, 64×49cm.

[참고 도판 10] 유강열, <작품B>, 1973,
종이에 실크스크린, 101.5×76cm.

1) 이경성, 「유강열의 만년작품을 중심으로」, 『유강열초대유작전』(국립현대미술관, 1978); 이경성, 「공예가 유강열」, 『꾸밈』 제7호(토탈디자인사, 1978.1-2월), p. 46.

2) 최순우, 「만날 때 반갑고 헤어질 때 개운하던 인간 유강열」, 『공간』 제130호(공간사, 1978.4), pp. 62-63.

3) 유준상, 「유강열, 그 사람과 예술」, 『디자인』 제15호(디자인사, 1978.5), p. 7; 이상욱, 「유강열의 어떤 단면」, 『디자인』 제15호(디자인사, 1978.5), p. 14.

4) 《유강열초대회고전》(1981.1.27-2.8, 신세계미술관).

5) 김성수, 「유강열(劉康烈)선생 논고(論考)」, 『인문과학연구』 vol. 21(숙명여대 인문과학연구소, 1981), pp. 285-297.

6) 곽대웅, 「우정 유강열론」, 『홍익미술』 제8호(홍익대학교 미술대학, 1986), p. 37.

7) 이상호, 「우정(愚楨) 유강열론」(동아대학교 석사학위논문, 1988); 이혜령, 「유강열 작가론(劉康烈 作家論)」(성신여자대학교 석사학위논문, 1990).

8) 장경희, 「한국섬유공예미술의 역사적 변천」, 『홍익미술』 제15호(홍익미술편집부, 1994), pp. 40-53; 송번수, 장경희, 『현대섬유미술』(디자인하우스, 1996), pp. 28-33; 장경희, 「섬유오브제에 있어서 매재와 기법의 새로운 모색」, 『누벨오브제』 2호(디자인하우스, 1997), pp. 294-300.

9) 오광수, 「판화가(版畵家)로서의 유강열(劉康烈)」, 『유강열교수기증문화재(劉康烈教授寄贈文化財)』(국립중앙박물관, 2000), pp. 112-113.

10) 이재선, 「한국의 현대염색: 해방 이후부터 현재까지 한국 염색미술의 동향」(미술문화, 2001).

11) 최선주, 「한국현대판화(韓國現代版畵) 50년의 흐름: 1950년대(年代)부터 1990년대(年代)까지」(홍익대학교 석사학위논문, 2001); 김윤애, 「1950-60년대 한국판화 연구」(홍익대학교 석사학위논문, 2010).

12) 이혜령, 「유강열 작가론」, pp. 36-38. 이혜령은 유강열의 작품세계를 4시기로 나누어 1기는 1951-1959년, 2기는 1959-1963년, 3기는 1964-1969년, 4기는 1969-1976년으로 구분하였다.

13) 곽대웅, 「폭넓은 조형작가」, 『현대미술관회뉴스』 15호(1981.10.1), p. 4.

14) 장경희, 「섬유미술과의 교육과정의 분석과 변천」, 『홍익섬유미술』(홍익대학교 섬유미술과, 1993).

15) 당시 강사진에 나전칠기는 김봉룡(1902-1994; 1966년 국가무형문화재 제10호 나전장 줄음질 보유자 인정)과 심부길(1905-1996; 1975년 국가무형문화재 제14호 나전장 끊음질 보유자 인정)이, 옻칠은 안용호가, 소묘는 장윤성이 담당하였다.

16) 하훈, 「근대 통영지역 나전칠기 산업 연구」(동의대학교 박사학위논문, 2018), pp. 87-88.

17) 손영학, 「경남 통영의 나전칠기 연구」, 『향토사연구』 15(향토사연구전국협의회, 2003), pp. 155-207.

18) 일례로 1964년 4월 10일부터 19일까지 충무시(현 통영시)의 요청과 아시아재단의 후원으로 충무시 나전칠기 공예학원의 기술 원조를 추진하였다. 당시 시찰단에는 홍익대학교 미술대학의 이마동(1906-1981) 학장을 비롯하여, 유강열 교수와 강명구 교수, 졸업생이었던 곽대웅, 4학년이던 최승천 등 10여 명이 참여했다. 특히 4월 13일부터 17일까지 5일 간은 도안을 해주었다. 이 기술지원은 이후 5년 간 매년 15-20일 간 지속되었다.

19) 당시 유강열의 집은 1층 공방과 2층 다다미방이었다. 다다미방에서 김경승(1915-1992), 남관(1911-1990), 박생광(1904-1985), 전혁림(1916-2010), 이중섭에게 침식을 제공했다고 한다.

20) 유강열이 일찍부터 우리 문화재에 관심을 가졌던 것을 입증하는 사례 중 하나가 1953년 6월 부산박물관에서 개최한 《이조회화특별전》을 참관한 것이다. 당시의 목록을 장정순 여사가 소장하고 있다가 2000년 국립중앙박물관에 유물을 기증할 때 지건길 전 관장에게 전해주었던 것에서 알 수 있다.

21) 이상호, 「우정 유강열론」, p. 22.

22) 유강열의 초기 작품들은 《국전》에 출품한 제작연대가 도록이나 논문마다 다르고 오류가 많았는데, 본고에서는 이것을 바로잡았다.

23) 『중앙일보』(1953.12.2).

24) 『자유신문』(1954.11.7).

25) 이경성, 「공예가 유강열」, p. 45.

26) 오광수, 「유강열(劉康烈), 폭넓은 조형(造形)의 세계(世界)」, 『공간』 제130호(공간사, 1978.4), p. 65; 김성수, 「유강열선생 논고」, p. 290; 이혜령, 「유강열 작가론」, p. 13.

27) 이혜령, 「유강열 작가론」, p. 14.

28) 최공호, 「한국 근대공예의 흐름」(재원, 1996), pp. 92-93. 당시 출품작가는 박성삼(1907-1988), 박여옥, 조정호, 김재석, 박철주, 백태원(1923-2008) 등이다.

29) 이경성, 「한국 근대미술연구」(동화예술, 1975), p. 200.

30) 이경성, 「한국현대미술사(공예)」(국립현대미술관, 1975), p. 179.

31) 이경성, 「공예가 유강열」, p. 46.

32) 김영나, 「해방 이후 한국 현대 미술의 전개: 전통과 서구 미술 수용의 갈등 및 방향 모색」, 『미술사연구』 제9권(미술사연구회, 1995), p. 292.

33) 노승은, 「최영림의 목판화」(충북대학교 석사학위논문, 2009); 정대원, 「이상욱 작품 연구: 판화작품을 중심으로」(경기대학교 석사학위논문, 2004).

34) 최순우, 「만날 때 반갑고 헤어질 때 개운하던 인간 유강열」, pp. 62-63.

35) 이경성, 「현대의 선구 참다운 정립 서울국제판화전에 붙여」, 『동아일보』(1970.10.27); 최선주, 「한국현대판화 50년의 흐름: 1950년대부터 1990년대까지」, p. 11. 서울의 중앙공보관 화랑에서 개최된 창립전에는 유강열과 함께 정규(1923-1971), 최영림, 장리석, 박성삼, 이상욱 등이 참여했다. [『판화협회전』, 『연합신문』(1958.3.13); 『제1회 판화협회전』, 『서울신문』(1958.3.20)].

36) 고충환, 「판화의 장르개념을 넘어 판법의 형식개념에로」, 『한국현대판화 1958-2008』(국립현대미술관, 2007), p. 9.

37) 김윤애, 「1950-60년대 한국판화 연구」, p. 58. 유강열이 구상에서 완전한 추상으로 나간데 비해, 최영림이나 정규는 반추상 정도에 머무른 점이 차이점으로 보았다.

38) 김윤애, 1950-60년대 한국판화의 성과와 의미, 『한국근현대미술사학』 vol. 22(2011), p. 245.

39) 최선주, 「한국현대판화 50년의 흐름: 1950년대부터 1990년대까지」, p. 6.

40) 오광수, 「판화가로서의 유강열」, 『유강열작품집』(삼화인쇄주식회사, 1981), pp. 4-6.

41) 김성수, 「유강열선생 논고」, pp. 285-297.

42) 오광수, 「유강열, 폭넓은 조형의 세계」, pp. 66-67.

43) 『유강열교수기증문화재』(국립중앙박물관, 2000). 유강열이 수집하여 소장한 문화재는 그의 사후 유족들이 국립중앙박물관에 기증하였다.

44) 김윤애, 「1950-60년대 한국판화 연구」, pp. 60-61.

45) 이상호, 「우정 유강열론」, p. 29.

46) 장경희, 「섬유미술의 현황과 전망-교육과정의 분석을 중심으로-」, 『섬유미술』 창간호(홍익대학교 섬유미술과, 1992), PP. 13-17.

47) 김성수, 「유강열선생 논고」, p. 292.

48) 오광수, 「송번수 건강한 조형정신과 태피스트리 예술」, 『송번수 태피스트리전』 카탈로그(서울갤러리, 1985), p. 4; 이경성, 「송번수」, 『현대섬유예술전』 카탈로그(워커힐 미술관, 1984), p. 6; 장경희, 「교육자이자 섬유예술가인 송번수」, 『송번수 태피스트리전 1986-1994』 카탈로그(토탈미술관, 1994), pp. 22-24.

49) 강민영, 「시대의 기록자 송번수의 판화·태피스트리」(홍익대학교 석사학위논문, 2019), pp. 12-13.

격랑의 조형가 유강열:
1950년대 후반 미국 연수를 중심으로

조새미
서울교육대학교 강사

들어가며

유강열(1920-1976)은 대한민국 조형예술 교육의 근간을 설계한 사람 중의 하나이다. 국가체제 형성기에 있어 조형예술이 기여할 수 있는 거의 모든 국가 프로젝트에 참여했으며, 심사위원으로 참여했던 공모전은 ≪대한민국미술전람회(이하 '국전')≫, ≪대한민국상공미술전람회(이하 '상공미전')≫, ≪한국무역전람회≫, ≪한국현대장작공예공모전≫, ≪전국관광민예품경진대회≫, 문화공보부 문화예술상 등 헤아리기조차 힘들다. 그렇다면 대한민국 근대화라는 격변의 시기, 역사와 결을 함께하다 1976년, 50대 중반 타계한 그의 발자취를 2020년 소환하는 이유는 무엇인가?

한국의 근대 공예와 현대 공예는 서로 토대가 달랐다. 예를 들어 근대 공예에 관한 연구의 대상은 이왕직 미술품 제작소, 공업전습소, 미술품제작소 등 수출을 위한 장식품 제작 또는 관전에 출품되었던 작품이 중심이었고, 1970년대 이후 한국 현대공예 연구는 대부분 대학을 중심으로 교육된 현대 미술의 한 분야로서의 공예가 그 대상이었다.[1] 이렇듯 한국의 현대 공예가 과거와 교류 없이 발전하게 된 결정적 요인 중 하나로 한국전쟁(1950-1953)을 들 수 있다. 전쟁은 일상을 앗아갔고 폐허를 남겼다. 전쟁 후 국내 미술계의 물리적 여건도 열악했다. 전시를 개최할 수 있는 제대로 된 공간이 전무하다시피 했고 물감과 같은 기본적인 미술 재료도 국내에서 생산이 이루어지지 않고 있었다.[2] 근대와 식민, 전쟁의 경험이 혼재된 1950년대 한반도에서 일상의 예술이 서 있을 공간은 없었다.

일제 강점기 유강열은 1920년 식민지 조선의 중산층 가정에서 태어나 학업을 위해 14세가 되던 해 일본 도쿄로 갔다. 도립 아자부(麻布)중학교, 니혼미술학교(日本美術学校) 공예도안과를 졸업했고, 염색 작품으로 공모전에 입상하기도 했다. 1942년에는 도쿄 사이토공예연구소(薺藤工藝研究所)에 입소하여 염색 및 직조 공예부문 조수로 일하는 등 조형예술 분야에 재능을 드러냈다. 이렇듯 유강열의 일본에서의 경험은 시기와 내용적 측면에서 일본에 뿌리 내렸던 서양 근대 디자인과 야나기 무네요시(柳宗悅, 1889-1961)의 주도로 진행되었던 민예운동과 무관하기 어렵다. 유강열이 이후 도자기, 고가구, 민화 등 조선 후기의 생활상을 반영하는 여러 물건들을 수집했던 것도 민예운동으로부터의 영향이다.

유강열은 전쟁으로 폐허가 된 조국의 산업적 발전에 더해 예술 교육도 중요하게 생각했다. 그는 1946년 귀국 후 중학교 교사로 일했던 것을 시작으로, 1951년에는 경상남도나전칠기기술원강습소(이후 나전칠기기술원양성소) 발족에 참여하고 조형교육을 담당했다. 또한 1955년부터 1958년까지는 이화여대 미술학부와 대학원에서 염색 공예를 가르쳤고, 덕수궁 내 국립박물관에서 열린 공예교육강습회에서 염색 강습의 실습 지도를 하기도 했다. 국립박물관 부설 한국조형문화연구소[3]의 초대 연구원이었던 유강열은 1958년 미국 연수를 떠나게 된다. 약 1년 간의 미국 연수 후 귀국한 유강열은 1960년 홍익대학교 미술대학의 교수로 임용되었다.

유강열은 독립적 작가로서의 작품 제작도 포기하지 않았다. 생전에 개인 전시를 열지는 못했지만 끊임없이 판화를 제작했고, 이를 ≪스위스 국제판화전≫(1957), ≪상파울로 비엔날레≫(1963) 등에 출품했다. 그는 미국 연수 전에는 주로 염색 작업을, 미국 연수 후에는 에칭, 에쿼틴트, 실크스크린 등 판화 기법을 응용한 작품을 주로 제작했다. 이러한 그의 작업은 대부분 평면 작업이었고, 염색 작품, 판화, 공공건물의 실내 장식, 극장의 가림막 등 다양한 양상으로 드러나는 등 재료, 기법 등에서 공예의 범주에 속하는 것 같지만 다른 한편으로는 '공예'로 단정해 정의하기 어려운 특징이 곳곳에 있다.

1950년대 미국의 현대 공예

유강열은 미국 록펠러재단의 지원으로 1958년부터 1959년까지 뉴욕대학교와 프랫 인스티튜트의 부속 기관인 프랫 콘템포러리그래픽아트센터(The Pratt-Contemporaries Graphic Art Centre, 이하 '그래픽아트센터')에서 연수할 기회를 얻게 된다.[4] 30대 후반의 유강열의 눈에 비친 뉴욕 예술계는 어떤 모습이었을까? 미국의 현대 공예와 유강열이 추구하고자 했던 조형예술은 어떤 면에서 같고 달랐을까? 이와 같은 질문에 답하기 전에 먼저 1950년대 미국 현대 공예가 어떤 기반 위에 성립했고, 그 성격은 어떤 것이었는지 살펴볼 필요가 있다.

제2차 세계대전 이후인 1945년부터 1969년까지 미국 사회는 전반적 호황을 누리게 되는데 이는 새로운 생활양식의 탄생과 밀접한 관계가 있다. 먼저 교외의 대규모 주택 공급은 미국의 공예와 디자인이 부흥기를 맞이할 수 있었던 주요한 조건이었다. 마치 19세기 영국에서 산업혁명으로 부를 쌓은 중산층에 의해 실내 장식의 수요가 증대되었던 것과 마찬가지로 미국에서도 중산층을 위한 가구 및 가정 집기의 수요가 늘어났고 이는 공예의 부흥으로 이어졌다. 이 교외 집단 주택은 획일적 형태로 건설되었기에 거주자들은 차별화되는 어떤 것을 원했다. 미국 공예이론가 글렌 아담슨(Glenn Adamson, 1972-)은 이 시기 공예운동이 성행했던 이유를 획일화되어 가는 사회에 대한 반작용으로 보았다. 개인이 사회에 흡수되지 않도록 하는 일종의 사회적, 도덕적 역할을 공예가 담당했다는 것이다.[5] 인간의 손길을 느낄 수 있는 제품을 선호하는 이러한 경향은 특히 세라믹과 텍스타일 분야에서 두드러졌다.[6]

현대 공예 관련 기관의 설립도 미국의 공예 부흥을 이끄는 원동력이 되었다. 에일린 오스본 웹(Aileen Osborn Webb, 1892-1979)이라는 한 개인이 공예 관련 기관의 설립에 주도적 역할을 했다. 웹의 공예에 관한 애정과 박애주의적 태도는 전문지 『크래프트 호라이즌(Craft Horizon)』의 창간, 미국공예박물관(American Craft Museum)의 설립으로 이어졌다. 미국공예박물관에서 개최되었던 전시는 종종 바로 길 맞은편에 위치했던 뉴욕현대미술관(Museum of Modern Art)과 결을 함께하여 진행되기도 했다. 이러한 웹의 기여는 한 개인에게 지나치게 의존적이라는 의도하지 않은 비판으로 이어졌다. 미국 현대 공예의 제도적 토대 성립에 전문적인 직업 장인 또는 공예 작가들의 능동적 참여가 없었던 것은 아니었어도, 웹이라는 개인의 기여를 생략하고 미국 현대 공예 제도의 성립을 말하기 어려운 것도 사실이었다.[참고 도판 1]

한편 흔히 G.I. Bill로 알려진 1944년 발의된 참전용사 재적응법(Servicemen's Readjustment Act of 1944)이 문화, 예술계의 지형을 변화시켰다. 이는 미국 정부가 제2차 세계대전에 징병되었던 사람들에게 교육적, 경제적 혜택을 주기 위해 마련한 법안으로 이를 통해 산업 생산 안에서 공예의 역할이 강조되었다. 1940년대 이전 소규모 공장에서 이루어지던 도제식 기술 교육은 예술 이론에 근거한 대학교육 내로 편입되었고 G.I. Bill 프로그램으로 인해 1950년부터 1960년까지 대학에 등록한 사람들은 21%, 1960년부터 1970년까지는 167%가 증가했다.[7] 대학 등록이 가능한 학생 수의 급격한 증가는 교원 수요의 증가로 이어졌는데 이 때 나치의 박해를 피해 미국으로 망명한 예술가들이 미국의 현대 조형교육 현장에 수용되었다. 예를 들어 도예가 프란스 빌덴하임(Frans Wildenhain, 1905-1980)과 마그리트 빌덴하임(Marguerite Wildenhain, 1896-1985), 건축가 발터 그로피우스(Walter Gropius, 1883-1969), 라즐로 모홀리나기(László Moholy-Nagy, 1895-1946), 요제프 알버스(Josef Albers, 1888-1976)와 아니 알버스(Anni Albers, 1899-1994)와 같은 독일 바우하우스 관련 인물들은 20세기 중반 미국의 조형 교육에 큰 영향을 끼쳤다. 그로피우스는 하버드대학 건축학과 교수로 재직하였고, 모홀리나기는 시카고 뉴 바우하우스 설립에 기여했으며, 알버스는 자유학제 대학이었던 노스캐롤라이나 블랙마운틴칼리지에서 기초 디자인(Basic Design, Werklehre), 색채(Color), 드로잉(Drawing)과 같은 수업 체계를 만들었다. 이들은 유럽 발 모더니스트로서의 태도를 바탕으로 예술, 공예, 산업이 하나로 통합되어야 한다는 생각을 가지고 있었다.[참고 도판 2,3]

20세기 중반 미국 현대 공예 성립에 영향을 준 또 다른 교육자 그룹으로 덴마크에서 미국으로 이민한 존 프립(John Prip, 1922-2009)[참고 도판 4], 테이지 프리드(Tage Frid, 1915-2004)와 같은 사람들이 있다. 이들은 도제식 교육을 받았으며, 고도의 금속공예 기술 또는 목공 기술을 구현하는 장인들이었다. 반면 필립 로이드 파웰(Phillip Lloyd Powell, 1919-2008)이나 폴 에반스(Paul Evans, 1931-1987)와 같이 주문자의 취향에 맞춰 주문 가구 제작을 전문적으로 하는 독립적 스튜디오를 운영하는 사람들도 생겨났다. 이와 더불어 섬유, 도자, 금속, 장신구, 나무, 유리 등 재료별로 다양한 작품을 제작하는 스튜디오 공예 운동도 활발하게 이루어졌다.[8] 전국적으로 수공예를 기반으로 하는 소규모 창업이 성행하였고, 크래프트(craft)가 미국 내 유행을 선도하는 대상으로 평가될 정도로 인기를 구가했다. 또한 산업적으로 대량 생산될 가능성을 염두에 두고 작업하는 직업도 생겨났는데, 이것이 오늘날 우리가 이해하는 산업디자인 관련 직업으로 1950년대에 이르러 하나의 독립적인 직업으로 등장했다.

미국 미술사학자 제니니 팔리노(Jeannine Falino, 1955-)는 1945년부터 1969년까지 미국의 공예와 디자인에 있어 주목할 점 중 하나로 현대 미술의 한 측면으로서 수공예로 제작된 대상(crafted object)의 등장을 주장했다.[9] 이 범주에 속하는 작품을 제작했던 작가로 알렉산더 칼더(Alexander Calder, 1898-1976), 이사무 노구치(Isamu Noguchi, 1904-1988)를 들 수 있는데, 이들은 매체, 장르에 제한을 두지 않는 자유로운 예술적 표현의 한 형식으로 자유로운 제작이 가능하다는 것을 실증적으로 보여주었다.

뉴욕의 유강열, 그리고 무나카타

유강열은 미국 연수 기간인 1958년 11월부터 1959년 10월까지 미술관, 갤러리 등 뉴욕 예술계의 현상을 파악할 수 있는 곳이라면 회화, 디자인, 판화, 사진, 조각, 공예 등 장르를 가리지 않고 어디든 찾아 갔다. 메트로폴리탄 뮤지엄(Metropolitan Museum of Art), 휘트니미술관(Whitney Museum of American Art), 미국공예박물관(American Craft Museum) 등의 뮤지엄을 꼼꼼히 방문했으며, 방문할 때마다 전시 브로슈어 등 관련 자료를 빠짐없이 수집했다. 예를 들어 1958년 뉴욕 베티 파슨스 갤러리(Betty Parsons Gallery)에서 열린 ≪라인하르트 회화전(Reinhardt Paintings)≫, 1959년 폴 로젠버그 & Co.(Paul Rosenberg & Co.)에서 열린 ≪브라크, 레제, 그리스, 피카소의 그림들≫, 뉴욕 앨런 갤러리(The Alan Gallery)에서 열렸던 로버트 라우센버그(Robert Rauschenberg, 1925-2008), 로버트 마더웰(Robert Motherwell, 1915-1991), 재스퍼 존스(Jasper Johns, 1930-) 등이 참여한 그룹전 ≪회

화를 넘어서(Beyond Painting)》 등에 관한 자료는 수많은 자료들 중 일부이다.[10]

흥미로운 것은 유강열이 자료 위에 연필로 엷게 표식을 남긴 작품의 성격이다. 예를 들어 1958년 11월 19일부터 1959년 1월 4일까지 개최되었던 휘트니미술관 연례 전시의 경우 카탈로그에 수록된 184점의 작품 중에서 5점에 이러한 표식을 남겼다. 독일계 미국 추상화가 한스 몰러(Hans Moller, 1905-2000)의 <가시관(Crown of Thorns)>[참고 도판 5], 우르과이 출신의 미국 시각예술가이자 목판화로 잘 알려진 안토니오 프라스코니(Antonio Frasconi, 1919-2013)의 <노점상(Street Market)>, 재즈를 주제로 하는 그림을 그렸던 미국 현대 화가 스튜어트 데이비스(Stuart Davis, 1892-1964)의 <포케이드(Pochade)>[참고 도판 6], 그리고 네덜란드계 미국 화가 프레드릭 프랭크(Frederick Franck, 1909-2006)의 <목욕(Bathed in Light and Water)>, 스위스계 미국인 초현실주의 화가이자 판화가 커트 셀리그만(Kurt Seligmann, 1900-1962)의 1958년 작 <타락천사(Fallen Angel)> 등이 그 작품들이다. 이 전시에 참여했던 작가들 중에는 루스 아사와(Ruth Asawa, 1926-2013), 해리 베르토이아(Harry Bertoia, 1915-1978), 알레산더 칼더, 나움 가보(Naum Gabo, 1890-1977), 이사무 노구치, 한스 호프만(Hans Hofmann, 1880-1966), 데이비드 스미스(David Smith, 1906-1965) 등 유명 작가들이 많았으나 유강열은 이들의 작품보다 민화에서 드러나는 원시성, 원색 대비, 평면 구성적 조화와 균형을 드러내는 작품에 더 큰 관심을 가졌다.

앞서 언급했듯 당시 유강열은 뉴욕대학교와 그래픽아트센터에서 수학했다. 그래픽아트센터는 그래픽 매체에 관한 지식을 확장하고자 전 세계에서 미국으로 온 예술가, 미술교사, 그리고 학생들을 대상으로 판화(printmaking) 실습 강좌를 제공하는 것을 목표로 설립된 교육기관이었다. 유강열이 그래픽아트센터에서 연수하게 된 이유는 록펠러재단의 권고 때문이었다. 재단 측에서 유강열의 스튜디오에 있는 납염 작업으로 보아, 텍스타일 디자인과 판화작업을 결합할 수 있는 그래픽아트센터가 최고의 연수 장소 중 하나일 것 같다고 제안했고 유강열은 이를 받아들였다.[11] 그래픽아트센터는 1958년 10월 1일부터 다음해 1월 18일까지의 겨울 학기, 1959년 1월 21일부터 5월 10일까지의 봄 학기, 6월 3일부터 8월 2일까지의 여름 학기의 3학기제로 운영되고 있었다. 유강열은 1958년 11월에 뉴욕에 도착했기 때문에 실질적으로 10월에 시작하는 겨울 학기 수업을 처음부터 수강하는 것은 어려웠을 것이다.

그래픽아트센터에는 예술가들에 의해 진행되는 에칭, 인그레이빙, 목판화, 석판화 등 오후 2시부터 5시까지의 오후 강좌, 7시부터 10시까지의 야간 강좌가 개설되어 있었다. 그중에서도 유강열은 1959년 1월 봄 학기와 1959년 6월에 개설된 여름 학기 판화 워크샵 특강 등을 중점적으로 수강했다. 특히 1959년 6월에는 매주 화, 금요일 오후 2시부터 5시까지 일본 작가 시코 무나카타(棟方志功, 1903-1975)의 색 목판화 강좌가 8회 강의와 워크샵으로 개설되어 있었고, 이외에도 안토니오 프라스코니의 색 목판화 강좌, 아놀드 싱어(Arnold Singer, 1920-2005)의 석판화 강좌, 그리고 월터 로갈스키(Walter Rogalski, 1923-1996)의 에칭과 인그레이빙 강좌도 개설되어 있었다.[12] 유강열이 에칭 기법으로 제작한 <풍경>[p. 67]과 <도시풍경>은 이 시기 워크샵을 통해 제작했던 작품이다. 아쿠아틴트 기법으로 제작했던 <꽃과 벌>(이후 <봄>이라는 제목으로 재제작)[p. 69]도 이 시기의 작업인데, 그는 미국에서 제작했던 이 작품의 원판을 한국에 가져와 이후 다시 재제작하고 에디션을 지인에게 선물하기도 했다. <도시풍경>은 30×22cm, <풍경>은 44.5×30cm 정도 크기의 작품이었고, 풍경이나 자연물을 소재로 하는 등 당시의 일반적인 판화에서 크게 벗어나지 않았던 것으로 미루어 보아 이 작업들은 서양의 판화 기법을 익히기 위한 습작으로 이해된다.

그렇다면 미국 연수 이전과 이후, 유강열의 판화에 관한 생각은 어떻게 변화되었을까? 미국 연수 전 유강열의 판화 작품은 주로 크리스마스 카드와 같은 소품을 제작하기 위한 것이 대부분이었다. 당시 제작했던 목판화 가운데 카드에 사용된 작업들은 한국조형문화연구소에 연구원으로 재직하던 시기의 작품들로 이는 판화, 염색, 도자 전통의 현대적 대중화라는 연구소의 설립 목적이 반영된 것이었다.[13] 1950년대 유강열이 제작했던 판화가 모두 회화의 2차적 보완물로써, 또는 복제를 위한 매체로 사용됐던 것은 아니었으나, 미국 연수 이후 제작한 판화 작품은 그 이전의 것에 비해 독자적 예술 작품으로서의 성격이 더 강해졌다. 예를 들어 1963년 작 <작품>[참고 도판 7] 의 경우 목판과 지판을 이용하여 제작한 87×59cm 크기의 작품으로 표면의 마티에르가 조형 요소로 분명하게 드러나면서도 균형적인 면 분할이 일어나는 추상성이 강한 작품이다.

이와 관련하여 민예운동을 기반으로 국제적으로 성장했던 작가 무나카타는 유강열의 판화에 관한 태도 변화에 적지 않을 영향을 주었을 것이다. 무나카타는 판화로 1955년 《상파울로비엔날레》에서 최고상을, 1956년 《베니스비엔날레》에서 대상을 수상했으며, 1959년 뉴욕에서는 무나카타의 작품만을 취급하는 갤러리가 운영되고 있었다. 국립현대미술관 유강열 아카이브에는 그가 뉴욕에서 수집한 뉴욕 무나카타 갤러리 소개 엽서가 포함되어 있다. 유강열은 미국 체류 기간 동안 뉴욕에서 개최되었던 일본 작가들의 개인전, 단체전, 일본 전통 직물 전시에 관해서도 특별한 관심을 가지고 있었으며, 이는 그가 수집했던 관련 자료로부터 확인된다. 당시 뉴욕에서 활동하고 있었던 일본 작가는 적지 않았으나

그 중 무나카타의 존재감은 확연했다. 평론가 아서 단토(Arthur Danto, 1924-2013)는 뉴욕에서의 무나카타의 활동과 관련한 인상을 에세이 「뉴욕의 무나카타, 1950년대에 관한 기억(Munakata in New York: A Memory of the 1950s)」 으로 남겼다. 단토는 제2차 세계대전 후 "뉴욕의 예술가들은 당시 일본으로부터 건너오기 시작한 철학과 종교적인 사상들을 대단할 정도로 수용했다. 이것은 일본이 서양 근대미술에 준 제2의 물결이라고 할 수 있는 영향이었다"라고 기술했다.[14] 더하여 그는 무나카타의 판화 제작의 속도감을 생동감이 넘치게 묘사했는데[15] 이는 마치 1949년 『라이프(Life)』 매거진에 등장했던 추상표현주의 화가 잭슨 폴록(Jackson Pollock, 1912-1956)의 모습을 연상시킬 정도였다.

　　　무나카타의 작품이 1950년대 후반 뉴욕 예술계에서 독특한 지위를 가졌던 이유는 무나카타의 판화 작품이 서양 판화의 전통과 규범에서 벗어나 있었기 때문이었다. 예를 들어 무나카타는 완성된 판화에 색을 더하는 기법(urazaishiki, 裏彩色)을 적용했다. 이와 같은 기법은 서양의 전통에서는 판화라는 매체의 순수성을 훼손하는 행위로 금기시 되었던 것이었지만, 일본에서는 중세 회화부터 적용되던 기법을 판화에 응용한 것이었다.[16] 무나카타는 목판에서 이미지를 획득한, 서양의 판화지보다 상대적으로 얇은 동양의 종이 뒷면에 물감을 붓으로 도포해 앞면에서 보았을 때 스며든 물감의 흔적이 자연스럽게 드러날 수 있도록 했다. 이는 같은 판에서 찍은 작품이라 할지라도 종이 뒷면에 적용한 붓질의 방향, 물감의 색과 양에 따라 앞에서 보이는 이미지가 다를 수 있음을 의미했다. 이 기법은 <풍경>(1954), <정물>(1955)과 같은 유강열의 초기 작품에서도 발견된다. 또한 판화는 전통적으로 도구의 제한적 크기로 인해 크기가 회화에 비해 상대적으로 작을 수밖에 없었다. 하지만 무나카타의 작품은 이전의 그 어떤 판화보다 크기가 컸다. 1954년 제작된 <채화(Flower Hunt)>의 크기는 131×159cm 였으며, 1961년 제작된 <꽃과 화살(Flowers and Arrows)>는 227×692cm 였다.[17] 무나카타에게 판화는 중요한 예술 작품이었고, 무나카타는 뉴욕에서 중요한 예술가이자 판화가였다.[참고 도판 8]

　　　유강열은 런던, 파리, 베를린, 로마, 폼페이, 카프리, 오슬로, 코펜하겐, 이스라엘, 동경을 경유하여 1959년 11월 귀국했다. 1년이 채 되지 않는 기간 동안 뉴욕에서 유강열이 보고 느꼈던 것, 그의 기억에 각인되었던 것은 휘트니미술관에서 본 서구의 추상적이면서도 활기 넘치는 이미지였을까? 아니면 무나카타가 판화를 제작하는 속도였을까? 귀국 길에 유강열의 가슴에 불어왔던 바람 속에는 어떤 이야기들이 있었을지 궁금해진다.

유강열의 '구성과 인간'

　　　유강열은 육필 논고 「구성과 인간: "한 공예미술가의 입장에서"」를 남겼다. 인간을 구성적인 생명으로 전제하는 이 글에서 그는 반성을 현대인이 상실한 본질적 기능으로 상정하고, 새로운 구성적 생명으로서의 인간상을 구현할 것을 독려했다. 구성적 생명이 "깊은 사색, 풍부한 정신, 기름진 상상력, 성실한 행동을 골자로 하는 인간 주체의 재확립이며, 25%의 기술과 75%의 교양이라는 교육 이념의 새 지침"이라는 구체적 의견도 제시했다.[18]

　　　이러한 조형 활동과 윤리적 태도를 관련시키고자 하는 시도는 바우하우스의 기초 조형 교수였던 요제프 알버스의 조형교육에서도 찾아볼 수 있다. 알버스는 병치된 다른 두 대상이 상호 작용함에 따라 어떤 것이 다른 것에 의해 달리 보일 수 있음을, 그리고 이는 상대성을 인정하는 반성적 태도로 연장됨을 강조했다. 알버스는 기초 디자인 수업(Basic Design)에서 시각적으로 인지되는 것과 실재 대상은 전혀 다른 것일 수 있음을 실험하는 표면 연습도 진행했는데, 이는 반성적 태도를 독려하는 조형 교육의 한 방법론이었다.

　　　반면 유강열은 게슈탈트 심리학(Gestalt Psychology)을 언급하며 전체와 세부의 상호관계에 관한 이해를 통해 구성 원리가 이해되어야 함을 강조했다. 쇠라(Georges-Pierre Seurat, 1859-1891)의 <그랑자트 섬의 일요일(Un dimanche après-midi à l'Île de la Grande Jatte)>(1884-1886)에서 보여 지는 점묘의 구성 요소와 TV 화면 속 흑백의 점은 점을 기본 단위로 하여 구성된 조형 세계라는 것이다. 다만 유강열은 이러한 최저 단위를 구성 원리로 파악하는 시도를 수동적인 것으로 보고, 보다 더 능동적 실천으로까지 나아갈 것을 독려했다. "구성력은 원래 능동적인 추세"[19]를 의미하는 것으로 비판, 구성, 창조를 '인간 기능'의 조건으로 보았으며, 능동적인 실천력을 통해 조형의 세계를 창조하는 일의 중요성을 강조했다. "국민성을 띤 조형으로서의 한국적인"[20] 어떤 것에 관한 열망을 가감 없이 표현했는데, 그는 상상력에 선행해야 하는 것이 자기 초월의 힘이며, 이는 편견 없는 판단력과 사색으로부터 나올 수 있다고 주장했다. 디자이너는 역사적 뿌리였던 공방에서 제한적으로 제작하는 일에서 벗어나 "전통과 민족과 시대라는 차원에서 두드러지는 전체적 활동"[21]으로 향해야 한다고 주장했다.[22] 유강열은 관념만으로는 '디자인'이 완성될 수 없음을 통감하며 질서, 균형, 구조에 관한 감수성에 더해 비판력도 기를 것을 독려했다.

　　　대한민국의 근대화와 산업혁명에 있어 디자이너의 역할과 책임을 강조하는 이 글에서 유강열은 바우하우스 조형 이념을 언급했지만 이는 바우하우스의 기초 과정 교수였던 알버스의 조형 이념과 큰 차이가 있음을 알 수 있다. 특히 1933년 이후 블랙마운틴칼리지에서의 알버스의 조형 교육은 존 듀이(John Dewey, 1859-1952)의 미국적 프라그마티즘

에 영향을 받아 전인적 교육으로 발전했으며, 이는 산업적 생산을 독려하거나 사회적 역할을 강조하는 시도와는 거리가 있었다. 매체의 상호 작용을 실험하는 과정을 통해 반성적 태도를 기를 것을 독려하는 알버스의 조형관은 루스 아사와, 로버트 라우센버그, 에바 헤세(Eva Hesse, 1936-1970)와 같은 작가들에게 영향을 주었고, 이들은 전후 미국 아방가르드 미술의 주요한 한 맥락을 형성했다. 이렇듯 알버스의 조형 교육이 전인적 교육 이념과 함께 발전했던 것에 비해 유강열의 구성은 20세기 중반 이후 급박했던 근대화와 국가 재건에 조형예술이 어떻게 역할 할 수 있는가에 초점이 맞추어져 있었다. 윤리적 태도를 강조했다는 점에서 알버스의 조형과 유강열의 구성은 공통점이 있었지만, 알버스는 개개인의 의지와 관련된 윤리를, 유강열은 국가 건설과 관련된 윤리를 강조했다.

나오며

제2차 세계대전 이후 미국의 현대 공예는 G.I. Bill과 같은 참전용사를 위한 교육 지원법 제정과 에일린 오스본 웹과 같은 개인의 기여로 부흥을 이루었고 현대 조형 교육은 전 바우하우스 교수진을 비롯한 미국으로 망명한 유럽 예술가들의 영향으로 정교해졌다. 반면 한국전쟁 이후 한국 현대 공예는 유강열과 같은 개인의 영향력 아래 서구의 조형관이 유입되는 과정에서 형성되었으며, 이는 일본의 민예운동을 토대로 성장해 뉴욕을 비롯해 세계를 무대로 활동했던 무나카타와 같은 예술가로부터 일정 부분 영향을 받은 상태에서 발전되었다. 또한 국가체제 형성기인 1950년대부터 1970년대, 한국에서 공예는 한국적인 것의 상징으로, 다른 한편으로는 산업 부흥의 수단으로 부각되면서 정치적, 사회적, 경제적 필요에 의해 피동적으로 진행되는 경향을 보였다. 이러한 상황에서 유강열은 국회의사당, 국립극장, 국립박물관, 어린이대공원 등의 실내 장식을 담당하는 등 국가 체제 정비를 위한 건설 사업에서 주요한 역할을 담당했다.

유강열은 현대적인 것이란 무엇인가? 전통이란 무엇인가?와 같은 질문을 '구성'과 '인간'이라는 큰 맥락으로 이해했고, 또 표현하고자 했다. 일제 강점기, 한국전쟁, 미군정을 거쳐 유신 체제까지 격랑의 대한민국에서 '조형'이란 무엇인가를 질문했던 유강열은 '구성'이라는 방법론을 통해 길을 발견하고자 했던 격랑의 조형가였다. 그가 추구했던 구성은 규범에 종속되지 않았던 다면적 활동 양식으로 드러났으며, 오늘날 공예란, 디자인이란, 나아가 조형예술의 본질이 무엇인지를 사유하게 하는 촉매가 된다. 유강열의 조형 활동을 분석해보면 재료와 기법에 근거한 조형의 규범이 과연 2020년에도 유효한가를 그리고 우리의 '조형'은 무엇을 향해 있는가를 질문할 수 있는 문이 열린다.

유강열이 활발하게 활동했던 시기와 현재는 60여 년이라는 시간의 거리가 있다. 이 시간의 거리를 존중한다는 전제 하에 그의 조형 개념이 어떻게 형성되었으며, 어떤 경험을 통해 변화하였으며, 근대화 과정의 대한민국 조형예술에 어떻게 반영되었는지를 살펴보는 일은 중요하다. 왜냐하면 오늘날 우리가 일반적으로 이해하는 대한민국에서의 디자인과 공예, 미술이라는 규범이 어떤 토대 위에 성립되었는가를 질문하게 하기 때문이다. 20세기 중반 일본, 미국에서 조형예술을 학습했던 유강열의 경험은 대한민국에서 조형예술이라는 분야가 어떻게 성립했는가를 역 추적할 수 있는 중요한 통로 중의 하나인 것이다.

[참고 도판 1] 뉴욕 컬럼비아대학교에서 에일린 오스본 웹과 세계공예협회 회원들, 1964. ACC 소장.

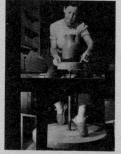

[참고 도판 2] 작업 중인 마그리트 빌덴하임, 1940년 경, 사진 촬영 미상. 마그리트 빌덴하임 논문, 스미스소니언 인스티튜트 아메리칸 아트 기록 보관소 소장.

[참고 도판 3] 종이 조형 작업 중인 알버스와 학생들, 블랙마운틴컬리지, 1946. © The Josef and Anni Albers Foundation / SACK, Seoul, 2020.

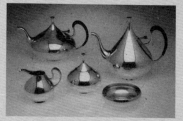

[참고 도판 4] 존 프립, <차와 커피 세트>, 1960년 경, 로드아일랜드 디자인 스쿨 뮤지엄 소장, 사진: 에릭 굴드.

[참고 도판 5] 한스 몰러, <가시관>, ≪연례 전시≫(휘트니미술관, 1958.11.19-1959.1.4) 수록 도판.

[참고 도판 6] 스튜어트 데이비스, <포케이드>, 1956-1958, 캔버스에 유채, 132.1×152.4cm. 마드리드 티센보르네미사 미술관 소장.

[참고 도판 7] 유강열, <작품>, 1963, 종이에 목판, 지판, 87×59cm. 국립중앙박물관 소장 (故 유강열 교수 기증).

[참고 도판 8] 시코 무나카타, <채화 찬미>, 1949-1962, 목판화 두루마리, 150.5×169.4cm. 시카고 아트 인스티튜트 소장.

1) 근대 공예에 관한 연구로 최공호의 「산업과 예술의 기로에서-
한국 근대 공예사론」(미술문화, 2008), 진동욱의 2004년 논문
「대한민국 미술전람회의 공예부에 관한 고찰」등이 있으며, 전시로는
국립현대미술관의 《근대를 보는 눈》(1999), 치우금속공예관(현
유리지공예관)의 《코리아 환상곡》(2006) 등이 있다. 또한 1970년대
이후 한국 현대공예의 역사를 조망했던 전시로 치우금속공예관의
《변화의 바람》(2011), 《응집과 확산》(2012) 등이 있다.

2) 1950년대에 미술계에서 진행된 외국 원조는 주로 아시아재단(Asian
Foundation)을 통해 진행되었는데 주로 학생미술경연대회, 강연,
미술 재료 및 여행 경비 지원, 전시 지원, 화랑 운영비 지원 등 현실적인
고충을 해결할 수 있는 구체적인 방향에서 지원이 이루어졌다.
「갑오년 문화계의 회고(상)」, 「경향신문」(1954.12.16), p. 4; 정무정,
「아시아재단과 1950년대 한국미술계」, 「한국예술연구」, 제26호(2019),
pp. 53-74, p. 54에서 재인용.

3) 한국조형문화연구소(1955-1959)는 록펠러재단의 지원을 받아
최순우를 중심으로 국립중앙박물관 부설 기관으로 설립되었다. 전통
한국공예의 중흥과 판화미술의 발전을 꾀하는 것을 목적으로 유강열,
정규(1923-1971)가 초대 연구원이었다. 판화공방, 성북동 가마를
개소하여 연구, 교육활동을 전개했다.

4) 록펠러재단은 매년 다양한 지역, 분야의 사람들에게 미국 연수의 기회를
제공했다. 지원금을 지불하는 조건은 연수 후 본국으로 귀환하여
후학을 양성하는 것이었다.

5) Glenn Adamson, "Gatherings: Creating the Studio Craft
Movement," in: Jeannine Falino (ed.), Crafting Modernism,
Midcentury American Art and Design (New York : Museum
of Arts and Design, 2011), pp. 32-48, p. 33.

6) Jeannine Falino (ed.), "Craft Is Art Is Craft," in: Crafting
Modernism, Midcentury American Art and Design (New
York: Museum of Arts and Design, 2011), pp. 16-22, p. 18.

7) Adolph Reed, "A G.I. Bill for Everybody," Dissent, no. 48
(fall 2001), pp. 53-58. Beverly Sanders, "The G.I. Bill and the
American Studio Craft Movement," American Craft, no. 67
(Aug/Sep 2007), pp. 54-62.

8) 미국의 근현대 공예, 디자인과 관련된 연구로는 2011년 10월 11일부터
2012년 1월 15일까지 뉴욕의 뮤지엄 오브 아트 앤 디자인(Museum of
Art and Design, MAD)에서 열린 《미국의 모더니즘 공예와 디자인,
1945-1969(Crafting Modernism: Mid-Century American Art
and Design)》을 통해 발표된 관련 논고가 있다.

9) Jeannine Falino, "Craft Is Art Is Craft," p. 16.

10) 국립현대미술관 미술연구센터의 유강열 아카이브는 한국전쟁 이후
1950년대의 공예 연구를 가능하게 하는 주요 자료로, 본고는 유강열
아카이브 중 1958년부터 1959년까지 미국 체류기의 자료에 집중하여
그의 미국에서의 경험을 역 추적했다.

11) 록펠러재단에서 유강열에게 보낸 1958년 6월 13일자 서신, 유강열
아카이브(국립현대미술관 미술연구센터, 과천).

12) "Announcement: A Special Summer Course at the Graphic
Art Centre," 유강열 아카이브(국립현대미술관 미술연구센터, 과천).

13) 유강열은 이 때 제작했던 200여 점의 목판화를 선물용으로 미국으로
가져갔다.

14) 아서 단토, 「뉴욕의 무나카타, 1950년대에 관한 기억」, 「철학하는 예술」,
정용도 옮김[미술문화, 2007(1999)], p. 223.

15) 무나카타가 세 명의 주인공 중 한 명으로 출연하는 다큐멘터리 영화에
관해 단토는 다음과 같이 기술했다. "그 영화에서 나는 붓으로 목판에
잉크를 바르고, 판화 이미지를 재빠르게 종이에 전사하고, 천을 가지고
목판 전체를 닦아 내는 전 과정이 단지 세 번의 재빠른 동작으로
구성되고, 무용의 스텝처럼 쉴 새 없이 반복되고, 일단 무서운 속도로
절박성을 가지고 작업하고 다시 고요해지는, 그가 판화를 생산해내는
속도에 의해 충격을 받았다." 아서 단토, 「뉴욕의 무나카타, 1950년대에
관한 기억」, p. 227.

16) "urazaishiki, 裏彩色," in: JAANUS (Japanese Architecture and
Art Net Users System), http://www.aisf.or.jp/~jaanus/deta/u/
urazaishiki.htm (접속일: 2020년 9월 16일).

17) 유강열이 뉴욕에 거주할 시 수집했을 것으로 보이는 브로슈어에
무나카타의 작품 <Flower Hunting>에 관한 설명이 영어로 다음과
같이 기재되어 있다. "사냥꾼은 활을 가지고 있지 않다. 왜냐하면 그들은
꽃을 쫓고 있기 때문이다. 그래서 가슴으로 사냥해야만 한다." (번역:
조새미) 유강열 아카이브(국립현대미술관 미술연구센터, 과천).

18) 유강열 유고, 「구성과 인간: "한 공예미술가의 입장에서"」, 연도 미상
(국립현대미술관 미술연구센터, 과천), 제1장.

19) 유강열 유고, 「구성과 인간: "한 공예미술가의 입장에서"」, 제3장.

20) 유강열 유고, 「구성과 인간: "한 공예미술가의 입장에서"」, 제5장.

21) 유강열 유고, 「구성과 인간: "한 공예미술가의 입장에서"」, 제6장.

22) 유강열은 이 논고에서 바우하우스의 조형운동에서 개발했던 많은
의자를 예로 들어 논지를 강화하고자 했다. 마르셀 브로이어(Marcel
Breuer, 1902-1981), 찰스 임스(Charles Eames, 1907-1978),
해리 베르토이아의 의자 디자인을 언급하면서 재료가 합목적적으로
적용된 '의자' 디자인에 관해 '의자란 무엇인가'라는 근본적인
질문과 연결시켰다. 하지만 독일 바우하우스에서 디자인되었던 것은
브로이어의 의자 뿐 임스와 베르토이아는 미국 크랜부룩 아카데미
오브 아트(Cranbrook Academy of Art)에서 조형 교육을 받았고
미국에서 작업했다.

1960, 70년대
한국 '공예계' 지형과 유강열의 위상:
'호모 이코노미쿠스' 시대,
미술공예와 판화의 정초

박남희
홍익대학교 연구교수

들어가며: 현대공예, 전문가의 등장과 '공예계'

서울 사람들은 그저 남자는 이발소에, 여자는 미장원에 가서 머리털을 가다듬고, 그 다음엔 다방에서 만나 차를 마시고, 그 다음엔 대중식당에 가서 불고기나 냉면을 한 그릇씩 먹고 나서 그 다음엔 또 다방에 들러 차를 마시고, 그 다음엔 약방에 들러 소화제를 사먹고, 그 다음엔 여관에 가서 자고, 그러다가 병을 얻어 병원엘 가고… 그러기만 하는 것 같았다. 한 번 더 되풀이하자면, 어떤 사람은 약을 팔아서 차를 마시고 냉면을 사먹고, 여관비를 내고 병원비를 내고, 어떤 사람은 차를 팔아서 약을 사먹고 냉면을 사먹고 여관비를 내고 병원비를 내고, 어떤 사람은 냉면을 팔아서, 어떤 사람은 손님을 재워주고, 어떤 사람은 주사를 놔주고… 정말 이렇게들만 살아가고 있다고 생각하면 답답하지 않을 수가 없다. 돈은 그야말로 돌고 돌기만 할 뿐 탄생하지는 않으니 말이다. - 김승옥의 「1960년대식」에서

김승옥(1941-)의 소설 「1960년대식」의 한 대목이다. 6·25 전쟁의 후유증이 잔재한 가운데, 정치, 역사적 변혁과 함께 가난으로부터 벗어나기 위한 경제개발계획이 추진, 실행되던 1960년대이다. 조선에서 대한민국으로 들어선 이래 한반도는 전쟁이라는 대혼란을 경험하고 생존을 위협받던 시대로부터 겨우 안정을 찾아가고 있었다. 근세를 경험하고 근대로 나아가 현대로 들어선 서구의 상황과는 다르게, 한국은 국가주도의 '도시화'와 '산업화'를 강하게 밀어붙였다. 수도 서울은 이 모든 움직임이 가장 먼저, 가장 빠르게 흡수되며 현대 도시의 풍경을 만들어갔다. 「1960년대식」은 도시인의 모습을 리얼하게 형상화하고 있다. 『선데이서울』[1] 창간호에 실렸던 이 소설은 1968년을 배경으로 대중이라는 주체를 인식하게 하는 관점에도 불구하고 '서사적 완성도나 미학적 성취가 미흡하다', '지나치게 세태묘사에 치중했다'는 논평으로 저평가되었다. 그러나 오늘날 1960, 70년대의 한국 사회의 모습을 당대적 관점에서 묘사하고 있다는 의의는 분명하다. 정치적으로 독재와 경제적으로 부정, 부패의 숙주가 자랐지만 빈곤국가 탈출을 위한 '호모 이코노미쿠스(Homo Economicus)'의 시대정신이 전달되기 때문이다.[2]

유강열(1920-1976)은 한국의 '호모 이코노미쿠스' 시대를 치열하게 살아갔던 미술계 인물이다. 현대공예의 서막을 열었던 그는 예술가, 교육자, 연구자, 디자이너 등 다양한 역할로 경제 제일주의 시대에 발맞추어 열정적으로 살다갔다. 그는 일제 강점기에 태어나 해방을 맞았지만 한국전쟁 발발 후 남쪽으로 내려와 이산(離散)의 아픔을 안고 살면서 예술로 현실을 극복하는 열정적 삶을 살았다. 그에 대한 많은 시각과 평가가 있을 수 있겠지만, 한국이 현대로 진입하여 성장한 시기 사회의 한 구성원으로서 공예가, 판화가로서 한국 사회의 정치, 경제, 문화 전반의 스펙트럼을 관통한 역사적 실존임을 전제해야 한다. 빈곤국가의 탈출이라는 국가 대과제와 국가에서 필요로 하는 미술의 다양한 제도와 시스템 정착에 참여했고, 왕성히 활동했다.

그의 삶은 대략 여섯 시기로 요약할 수 있다. 1920년 함경남도 북청군에서 태어나 유년기를 보냈던 함남시대(1920-1933), 일본에서 '건축'과 '공예도안'을 수학했던 동경시대(1934-1944), 전통공예의 계승을 위한 최초의 현대적 교육기관을 세운 통영시대(1950-1954), 공예연구의 정초를 마련한 한국조형문화연구소에서의 활동과 함께 판화작업이 만개한 서울 국립박물관 시대(1954-1959), 록펠러 재단 초청으로 프랫현대그래픽아트센터(Pratt-Contemporaries Graphic Art Centre)와 뉴욕대학교(New York University)에서 수학한 뉴욕시대(1958-1959), 대학 공예교육의 체계화 구축과 판화작품 제작 및 공예, 디자인, 건축 관련 미술제도와 현장을 오가며 활동을 펼친 서울 홍익대 시대(1960-1976)이다. 삶의 여정에서 보듯 그는 공예가, 판화가, 교육가 등의 하나의 사회적 신분으로 말하기엔 여러 역할을 했다. 그럼에도 그의 사후 진지한 연구가 오랫동안 부재했다. 아마도 56세라는 길지 않은 생애에 작품 활동뿐 아니라 박물관 부설 연구소와 대학교수, 건축과 실내 디자인 영역을 넘나들며 활약했던 터라 기존의 '인물(활약)사' 중심의 연구나, '작품세계' 중심의 연구 어느 한 측면에서 조명할 수 없는 복합적 성격 때문일 것이다. 또한 작품을 주변 사람들에게 나누어주는 일도 빈번해서 컬렉션이 많지 않은 것이 그에 대한 심층 연구를 좀 더 빨리 이끌지 못한 이유일 수도 있다.

그런 의미에서 유강열에 관한 연구는 어느 한 관점에서 접근하기보다 당대의 사회적 관점을 투영한 몇몇 상황과 함께 독해할 필요가 있다. 그래서 이 글은 그가 활동했던 무대를 중심으로 한 사회학적 고찰에 더 가깝다. 그가 귀속한 실체로서의 장(fields)을 탐색하고 그의 활약에 주목하였다. 그의 다각적 사회 내 역할을 살펴보게 된 데는 예술세계에 대한 심도 있는 고찰만큼이나 1950년대 후반부터 본격화된 '공예계(工藝界)' 또는 '제도'에 깊이 개입한 정황 때문이다. '공예계'라는 말은 실제로 공예분야 등으로 통용되지만 결코 정의하기 쉽지 않은 단어다.

이미 아서 단토(Arthur Danto, 1924-2013)가 '예술계(artworld)'[3]를 제기했을 때도 이 단어의 범주와 정의의 문제로부터 정치한 갈래 지음을 동반할 필요성이 요구되었지만, 이 글에서는 관용적 어법에서 단토의 개념을 차용하여 의

미론적으로 통용되는 정도로 '공예계'를 사용하고자 한다. 다만, 영문의 표기는 craft world 대신 art&craft world를 사용함으로써 일상의 차원이 아닌 미술공예에 토대함을 전제한다. 단토의 '예술계'는 조지 디키(George Dickie, 1926-2020)의 '예술제도론(Institutional approach of art)', 피에르 부르디외(Pierre Bourdieu, 1930-2002)의 '장(field)', 하워드 베커(Howard Becker, 1928-)의 예술계 개념의 사회학적 변용4) 등과 개념적으로 비교 가능한 것들이다. 유강열에 대해 '공예계'라는 용어로 접근하는 것은 그의 작품세계에 영향을 미치는 환경적 관점이 아니라, 공예의 실질적인 연구, 제작, 교육, 유통에 대한 틀 거리를 만드는 데 작동한 판세적 관점이 작용한 것이다. 그와 같은 맥락에서 유강열은 일본에서 공예를 전공한 전문가로서 공예계의 서막을 열고, 제도의 탄생에 개입한 50년대 후반부터 경제 제일주의 이데올로기 시대, 공예계의 수출 진흥과 예술 사이에서 여타의 제도를 구축하고 관통하였던 단계와 과정에 보다 주의를 기울이고 있다. 그럼으로써 이 글은 미술의 제도와 시장이 형성되던 무렵 공예를 중심으로 공예인력 양성소, 박물관 연구소, 대학 등에서의 그의 활동에 초점을 두며, 더불어 판화를 예술의 또 다른 표현의 영역으로 확장했던 예술계 활동을 살펴본다. 그리고 이를 통해 당시 한국 사회에서 '공예계'가 어떤 환경에서 오늘에 이르렀는지 볼 수 있는 기회를 마련하고자 한다.

1960년 이전 '공예계', 제도의 탄생

1950년 한국전쟁 이후 상처와 빈곤으로부터의 탈출은 근대화, 산업화를 가속화하게 했다. 나라 전체가 가난했고, 국제적 원조도 마다할 처지가 아니었다. 특히 미국은 냉전체제의 국제정세의 권력적, 상징적 영토인 한국에 대해 협력을 넘어선 영향을 미치기 시작했다. 전후 국가 재건의 시기에 빠르게 진행된 근대화는 자본주의와 민주주의 체제의 경제적, 정치적 안착을 과제로 산업 기반 시설 뿐 아니라 학교, 병원, 관공서 등 사회 시설과 제도를 마련해갔다. 문화예술 분야는 직접적인 생계 수단이 되지 않았지만, 전시에도, 피난 중에도, 전후에도 명맥을 이어가며 새 시대, 새 예술을 꿈꿨다. 일제강점기에 유학을 다녀온 이들은 새 시대를 만드는 데 중요한 인재가 되었고, 유강열도 예외가 아니었다. 폐허로부터 제작, 전시, 교육, 연구 등의 미술제도, 공예계의 영역이 형성되는 50년대 후반부터 60, 70년대 눈부신 그의 활약이 있었다. 이 장은 전후 '공예계의 서막'인 '제도의 탄생'에 관여한 일련의 사건들을 중심으로 전개된다. '공예계'의 핵심적 주체인 '전문가'로서의 면모를 조명하는 것으로부터, '공예계'의 전문성을 계승하고 발전시키는 전문 인력을 양성하는 '경상남도나 전칠기기술원강습소'의 설립을 살펴보며, 박물관 부설 연구소의 공예 연구의 실제를 준비하고 이행했던 이들 '제도'의 탄생으로 고찰할 것이다.

1. 공예 전문가의 등장

유강열의 삶과 예술은 복합적이고 중층적인 커리어와 활약으로 두드러졌다. 다면적인 사회 내에서의 역할로 인하여 예술가로서의 면모 외에 문화예술 전반의 활동가로서 이미지가 강하다. 실제로 근현대 많은 예술가들이 고약한 현실로부터 도피 또는 은둔하며 예술 안에 둥지를 튼 것과 대조적이다. 교우관계 또한 폭넓었는데, 이중섭(1916-1956), 장욱진(1917-1990), 박고석(1917-2002), 김환기(1913-1974)와 같은 화가와 최순우(1916-1984)와 같은 박물관 관계자, 강소천(1915-1963)과 같은 아동문학가 등을 비롯해 많은 공예가들, 젊은 후학들과 교류, 교분을 나누었다. 그의 '공예계'에는 이런 인간적 관계망이 기저에 깔려있으며 현대공예 전문가로서 유강열의 입지도 여기서 형성된다. 공예계에서 여타 연구, 제작, 심사 등 폭넓은 활동은 그의 경험세계와 현실 의지가 균형감 있게 작동했음을 인지케 한다. 이처럼 다층적인 커리어로 활약할 수 있었던 것은 무엇보다 그가 미술제도, 특히 공예 분야의 '전문가'였기 때문이다.

그의 전문성을 인정하는 것은 단순히 졸업장의 여부가 아니라 현실에서 보여주었던 경험, 지식, 안목, 응용의 탁월함 때문이다. 한국이 현대로 들어서서 산업화, 근대화, 서구화로 이행하던 이 시기 특정 분야의 전문성을 담보한 이는 귀한 존재였다. 일제강점기부터 일본이나 구미 유럽으로 진출해서 새로운 체계의 전문성을 익힌 이들은 한국전쟁 이후 국가 재건을 위한 주요 역할을 담당했다. 향후 친일(親日), 친미(親美) 등의 정치적 성향으로 권력화 혹은 분파가 만들어진 것도 사실이지만 근대화로 나아가는 서구 질서의 이식에 유용한 존재였다. 유강열 역시 일제강점기 일본에서 중학교와 대학을 나온 인재로서 미술 분야 '전문가로서 전문성'5)을 익혔고 한국전쟁 이후 이를 기반으로 미술의 응용과 제도의 정착에 기여했다. 그의 모든 활동은 바로 전문가 면면(面面)으로 가능했다. 전문가라는 말을 강조해서 사용한 것은 사실상, 아서 단토로부터 시작된 '예술계'로부터 하워드 베커가 '예술계의 구체적인 작동'을 보장하는 가시적, 실체적 구성요소들로서 '예술가, 미술관, 언론, 비평가'에 대한 설명에 기대어 '전문가'의 제도화를 제시하기 위함이다.6)

먼저 그의 전문성은 공예계의 서막을 예비한 것으로 이후 한국 현대공예의 몇몇 제도로까지 나아간다는 것은 주지의 사실이다. 올해는 유강열 탄생 100년이 된 해이다. 그가 태어난 1920년부터 1976년 서거까지 56년 동안 그는 한국 현대공예사 및 예술계에 중요한 입지를 만들었다. 전문가로서 교육, 연구, 제작 전반에 걸쳐 활약하는데, 전공과 활동

분야가 전문성을 확인시키는 근대사회 시스템이 본격화된 시점과 궤를 같이 한다. 그의 전문가로서 성장했던 여정을 살펴보자. 1920년 유강열은 함경남도 북청 지역에서 태어났다. 개화기 신학문을 배우려는 열의가 드높고 자녀 교육에 대한 열정이 전국에서 가장 높았던 곳이 바로 그곳 북청이었다. 산업과 교통의 요지로서 대마, 왕골, 누에고치 등이 수확되었고, 아마(亞麻)공장이 있었던 공예와 섬유도시였다. 이것이 그가 염색공예를 전공으로 선택하는데 직접적인 영향을 미치지는 않았겠지만 섬유나 공예의 분위기에 친숙해졌을 수 있다. 유년기를 북청지역에서 보내고 중학 과정부터 일본 유학이 시작되었다.

　　　　일본에서의 수업기는 1934년부터 1945년 경까지로 중학 과정과, 1938년 동경 조치대학(上智大學) 건축과 1년을 수료하고, 다음해 1940년 동경 니혼미술학교(日本美術學校) 공예도안과에 입학하여 1944년 졸업하였다. 일본에서 건축과, 공예도안과 과정을 마쳤던 것과 사이토공예연구소(齋藤工藝硏究所)에서 조수생활을 했던 것은 전쟁 후 현대공예계와 디자인 분야에서의 활동에 중요한 경험이 되었다. 건축을 전공하게 된 데는 부친의 영향이 적지 않았는데, 입학 1년 후 전과하였다. 건축학과에 흥미를 이어가지 못했던 그가 1938년 동경에서 야나기 무네요시(柳宗悅, 1889-1961)가 개최한 《조선현대민예전(朝鮮現代民藝展)》을 보고, 그에게 감화를 받아 공예가의 길을 선택하였을 수도 있다. 건축학과를 휴학한 다음 그는 금강산에서 이중섭을 만나 함께 어울렸다. 한묵(1914-2016) 집에서 함께 기거하며 금강산 풍경과 고구려 고분벽화 유적을 접했다. 이후 유강열은 1940년 동경 니혼미술학교 공예도안과에 들어간다. 입학 후 다음 해 1941년 《일본공예가협회전》에 염색 작품을 출품하고 가작으로 입선한다. 이 때 교육내용은 벽화, 인테리어, 가구디자인 등 조형예술가로 활동하는데 필요한 영역들을 다루었고, 건축사는 공통 필수였다. 당시에도 공예도안과 교수진의 가장 큰 고민은 학생들의 진로였다. 작가와 직업인 사이의 길을 고민했던 그는 공예가로서의 길을 선택하였고, 미술학교 5년제 중 5년차에 실습을 진행하는 일환으로 사이토공예연구소 생활이 이어졌다. 1942년 동경에 소재한 사이토공예연구소에서 염색 및 직조 공예 조수생활을 했던 것은 그가 공예의 기초부터 제작에 이르는 현실적 참조점이 되었다. 그리고 1946년 염색과 직조공예연구를 만 4년에 걸쳐 마치고 한국으로 돌아왔다.

　　　　즉 유강열은 공예를 전공한 보기 드문 인재였다.[7] 해방과 전쟁 이후 현대공예의 서막을 예비하는 실질적인 인물이 될 수밖에 없었던 그는 건축과 함께 공예도안을 전공했던 터라 현실 공간에서 다각적으로 활약할 조건을 갖춘 셈이다. 전공 분야로 학교를 마친 것도 의미 있지만, 일본에서 공예가가 성장하는 도제공방 시스템을 접했던 것은 귀국 후 공예인을 양성하는 교육기관이나 박물관 나아가 대학에서 공예분야의 연구와 실습 체계를 만드는 데 밑거름이 되었다. 즉 그의 일본 시기는 이 같은 전문성을 갖추는 토대가 되기에 충분했다.

2. 경상남도나전칠기기술원강습소와 조형교육

　　　　현대공예로 진입하는 전후 공간에서 전문가의 존재만큼이나 미래 인재양성은 중요한 과제였다. '공예계'라는 영토가 구성되기 위한 제작 및 생산의 주체를 교육하는 일은 백년대계에 해당한다. 유강열이 공예계 교육기관 설립에 참여하고, 조형교육을 실시하는 특별한 사건은 예술의 고향, 통영에서 일어났다. 공예계로 보자면, 전통공예를 계승하는 것과, 이를 현대화하여 예술적, 경제적 가치를 창출하는 기대에 부흥하기 위해 나전칠기 인력양성은 1980년대까지 중요한 사안이었다. 전국적으로 '자개장롱' 대유행이 끝난 1990년 이후 근대적 유물이 되었지만 나전칠기는 일상에서 만나는 예술의 대표적인 사례였다. 2010년 이후 현대적 관점에서 디자인이 강화된 나전기법의 오브제 혹은 디자인 콜라보레이션으로 다시 한 번 진가를 확인하기도 했다. 현재까지 이어진 나전칠기 본거지인 통영에 1950년 이전 이미 기반이 있었다 하더라도 '경상남도나전칠기기술원강습소'라는 최초의 현대적인 공예 교육기관을 설립함으로써 보다 특별해졌다.

　　　　유강열이 인연을 맺은 통영은 1907년 통영군립공업전습소가 설치되어 나전칠기의 기술적인 혁신과 인력 양성의 기반이 있었고, 1925년 프랑스 《세계장식미술박람회》에서 은상과 동상을 수상한 이력으로 전국적으로 알려진 곳이었다. 그는 전쟁 발발 후 피란 중 거제도에 도착하여 강창원(1906-1977), 최순우, 이중섭, 박고석, 정규(1923-1971), 김훈(1924-2013), 장욱진 그리고 아동문학가 강소천을 만났다. 그 무렵 부산에서 통영을 드나들던 유강열이 공예뿐 아니라 미술에 대한 특별한 장소였던 통영에 흥미를 느꼈을 것은 당연하다. 김봉룡(1902-1994)[8]과의 인연 없이 통영으로 이주하지는 않았을 것이나 정확한 내막은 알 수 없다. 당시 전성규(1880-1940)와 김봉룡은 나전칠기로 국제적 수상 경력을 가졌던 인물들로 유명했다. 그런 배경을 가진 김봉룡과 함께 '경상남도나전칠기기술원강습소'를 개소한 것은 뜻밖의 사건이었다. 전통적인 공예장인과 근대교육 시스템에서 공예를 전공한 이가 만나 교육기관을 세웠기 때문이다. 김봉룡은 당시 가장 큰 공예 단체 '조선공예가협회'[9]의 임원이었고 전쟁 때문에 서울에서 피난을 온 상황이었다.

　　　　전통공예 계승을 위한 현대적인 교육기관인 '경상남도나전칠기기술원강습소'[10]는 최초 1년 과정이었다가, 2년제(1951년 12월, 경상남도나전칠기기술원양성소), 3년제로 개편되었고 후일 충무시공예학원(1962년)으로 개칭, 이관된다.

공예교육이 도제방식으로 이어져오던 것을 조형교육과 실기교육으로 분리하여 체계적 교육을 실시한 최초의 시도였다는 점은 의미심장하다. 여기서 김봉룡은 실기교육을 담당했고, 유강열은 조형교육을 맡았다. 구체적으로 줄음질은 김봉룡, 끊음질은 심부길(1905-1996), 칠예지도는 안용호, 데생은 장윤성, 디자인설계지도는 유강열이 교육했다. 나전칠기 제작 기법 전수가 아니라 조형교육으로 확대된 것은 현대공예의 예술적 표현과 감각의 중요성을 각성시킨 유강열의 합류로 이루어진 것이다. 특이할만한 교육과정은, 이중섭의 데생 지도다. 유강열은 가족과의 이별로 실의에 찬 그를 통영의 강습소로 불러 작업을 하게 이끌어 주고 틈틈이 학생을 지도케 한 것이다. 그런 방식으로 아름다운 통영의 자연 속에서 이중섭의 작품 제작을 위한 배려를 아끼지 않았다.[11] 이중섭과 함께 유강열은 공예계의 미래인재를 위한 조형교육과 더불어 자신의 주전공인 염색에도 힘을 실었다.

이 시기 '경상남도나전칠기기술원강습소'만큼 중요한 공예계의 제도적 이슈는 1940년대 후반 여러 미술 단체, 공예계의 단체들(조선공예가협회, 조선상공업미술가협회, 조선산업미술가협회, 조선프로레타리아미술동맹, 조선문화건설중앙협의회, 조선미술동맹, 조선미술가동맹, 조선문화단체총연맹, 조선예술동맹 등)이 형성되었다는 점이다. "일련의 상황에서 공예계는 이념 문제로부터 자유로울 수는 없었으나 과거 공예 영역에 대한 디자인의 도전에 직면하여 대응방안 모색에 골몰했다."[12] 뿐만 아니라 통영에서 서울로 이어질 '공예계'의 인연은 국립박물관의 최순우로부터 시작된다. 이 밖에 공예계의 실질적인 교류와 국가 경제에 도움을 줄 수 있는 시스템으로 제1회 《수출공예품전람회》(1951), 제1회 《특산공예품전람회》(1952)를 기획하고 심사에 참여하며 본격적인 공예계, 제도의 탄생에 참여하게 된다.

3. 한국조형문화연구소의 염색과 판화공방

유강열은 국립박물관 최순우의 권유로 1954년 서울로 이주하였다. 임시수도가 부산에서 다시 서울로 옮겨지고 서울의 정비가 이루어지던 무렵, 미국 록펠러재단의 재정 지원 아래 국립박물관은 부설 한국조형문화연구소(소장 김재원) 설립 준비를 하고 있었다.[13] 유강열은 정규와 함께 기예부 연구원으로 들어가, 각각 판화와 염색, 도자 부분을 맡아 1954년부터 1962년까지 함께 활동했다. 이들은 한국 현대공예의 중흥과 미술의 발전을 목표로 자체 작품 개발, 생산 및 후진 양성을 담당했다.[14] 한국과 인근 지역의 조형문화에 관한 연구 조사를 통해 한국의 학술과 예술을 진작하려는 목적으로 연구발표 및 강습(판화, 염색) 등을 실행케 했다. 연구소 활동은 조사, 연구를 넘어 실제 계발과 생산으로 이어진다는 점에서 실천적 성격을 가졌다. 첫 번째 사업은 성북동에 사기가마를 짓고 조선의 도예전통을 현대적으로 계승하는 활동이었다. 가마를 실제로 담당한 이는 정규였지만 기예부 주임이었기에 그는 함께 하였고 이 시기 조선시대 도자가 익숙한 대상이 되었다. 이 조선시대 도자는 유강열 후기 판화의 주요 도상으로 나타나는데 이때의 경험과 무관하지 않을 것이다.

최순우는 후일 유강열이 국립박물관에서 비로소 현대공예의 선구자로서 길이 시작되었다고 회고한 바 있다. 1955년 국립박물관이 덕수궁 석조전 동관으로 이전하였고, '공예교육강습회'를 통해 염색강습 등의 일 뿐 아니라 염색과 판화공방을 덕수궁 석조전 지하에 설치하고 운영하였다. 그의 주전공인 염색공예가 진작되고 판화 운동의 관심이 커진 것은 이 시기 경험 때문이다. 연구소의 강습교육 외에 이화여대, 서울대 등에 출강하며 대학교육을 시작하여 연구 및 제작 그리고 교육을 병행하며 종횡무진 활동하였다. 또한 이러한 연구소 업무 외에 '문교부 과학기술용어선정위원'(1956), '서울시 교육위원회, 문화위원회 공예분과위원'(1957) 등에 위촉되어 활약하였다.

놀라운 점은 이 같은 외부활동과 더불어 작품제작과 미술제도 내에서의 활동도 왕성했다는 점이다. 공예계에서의 핵심적인 활동과 동시에 새롭게 부각된 판화계의 주요 작가로 자리 잡았다는 점은 이전의 예술가들에게 흔히 발견되지 않은 부분이다. 공예와 순수미술이 표현 방식의 차이라는 인식보다, 그 독자적 제작방식에 의거해 분리되었던 서구의 역사와 제도의 이식이 조선을 지나 한국의 시공간에 이어지고 있었던 때에 유강열의 활동은 독특한 위치를 점하였다. 예컨대, "미술관, 음악회, 문학비평이 현대적 의미와 기능을 지니기 시작하면서 유럽 전역으로 퍼져나간 것은 18세기에 와서다. 이 같은 제도들은 시, 회화, 기악 음악이 그 전통적 사회 기능과 별개로 경험되고 논의될 수 있는 장소를 제공함으로써, 순수예술과 수공예 사이의 새로운 대립을 구현했다. 이런 제도적 분리는 필시 순수예술이라는 별도의 범주를 확립시키는데 지식인들의 수많은 에세이나 논문만큼 큰 역할을 했을 것이다."[15] 특히 래리 샤이너(Larry E. Shiner, 1934-)가 예술의 분리와 위계에서 "그림을 가구, 보석, 여타 가정용품들과 함께 보여주고 팔던 관행이 미술경매, 미술전시회, 미술관 같은 별도의 순수예술 제도에서 전시하는 관행으로 바뀐"것에 주목하고, 여기서 시장이 핵심적인 역할을 했다고 주장한 것은 제도의 위력을 확인시킨다.[16]

즉 유강열은 대표적으로 일련의 전시를 통해 제도의 구축에 함께 했다. 제1회 《공예작가동인회》(김진갑, 박성삼, 박여욱, 조정호, 김재석, 박철주, 유강열, 백태원)에 출품뿐 아니라 《대한민국미술전람회(이하 '국전')》 공예 부분 추천작가를 이어갔다. 《국전》은 1957년부터 유강열의 영향으로 출품작에 납염기법 작업이 많았다고 전해진다.[17] 또한 염색

이 공예 교육에서 중요하게 자리 잡았다. 염색과 판화 두 갈래의 작업을 동시에 진행하며 점점 판화 쪽으로 더 무게가 실리는데, 스위스 《국제목판화전》, 이탈리아 《카르피국제판화트리엔날레(Triennale Internazionale Della Xilografia Contemporanea)》, 《프레아트판화전》, 《상파울로비엔날레》, 《도쿄국제판화비엔날레》 등에 참여하여 좋은 성과를 냈다. 판화를 통해 본격적인 현대미술과의 접점을 만들며 그는 국제무대와의 인연도 확대하였다. 공예계를 넘어 미술계의 활동과 교집합을 만들었다. 장르적 분류는 이미 18세기 중엽부터 존재했고 지금도 여전히 순수미술과 응용미술 혹은 공예의 분리된 영역으로서의 생태계는 분명히 존재한다.18) 일본으로부터 이식된 근대화와 근대미술제도의 유입으로 시작된 순수미술과 서예, 공예, 디자인 등의 영역 분할은 순수미술의 순혈주의와 위계성으로 오늘날까지도 지속되고 있다. 이 같은 영역과 활동이 분명했던 이들과는 다르게 유강열은 이 두 영역, 공예와 판화를 넘나들며 활약한 독특한 위치를 점하였다. 예컨대 1958년 '한국판화협회'를 정규, 최영림(1916-1985), 이항성(1919-1997), 변종하(1926-2000), 김정자(1929-), 박성삼(1907-1988), 이규호(1920-2013), 박수근(1914-1965), 장리석(1916-2019), 이상욱(1919-1988), 임직순(1921-1996), 차익, 최덕휴(1922-1998), 전상범(1926-1999)과 창립하여 판화 작업에 더욱 매진하게 된다. 이 시기 그는 제도의 안과 밖에서 활동하면서, 공예에 관한 연구 뿐 아니라 판화가로서의 내실을 다졌다.

무엇보다 공예의 실질적인 연구와 실습이 병행되는 연구소 체계에 따라 각 영역의 실천적 연구가 진행되었다는 점은 의미 있다. 박물관 부설 연구소 환경이 공예 자체 독립적 분야만을 위한 것이 아니라 미술 내 공존 방식이었다는 점과, 유강열 스스로 공예와 판화를 넘나들며 제작활동을 진전시켰던 것은 예술적 표현의 다양성을 인식하고 확대하기 위함이었을 것으로 짐작된다. 다만, 유강열이 순수미술 특히 회화로 나아가지 않고 판화로 나아간 데는 연구소에서 실질적인 과제와 연관된 부분 때문이었다. 또한 염색과 같이 판화가 색과 이미지를 평면에 조형한다는 점에서 유사한 제작공정과 효과를 가져 올 수 있기 때문에 동시에 시도될 수 있었다. 앞서 살펴본 것과 같이, 유강열이 미술 분야, '공예계' 전문가로서, 특히 공예의 기틀을 마련하는 여러 제도가 출발하는 시점에 참여했다는 사실은 그의 미술계 입지를 다시 한 번 확인시킨다. 이는 전통공예 관점에서 정신과 기법의 정통성을 갈고 닦는 것과는 분명 다른 방식의 길을 걷는 것이었고, 현대공예의 '조형성' 또는 '예술성'의 천착은 오늘날 장르의 구분이 무의미한 상황에 이르게 했을 수 있다. 즉 유강열은 공예계의 서막을 열고, 현대공예가 맞이한 '전문가 등장과 제도의 탄생'의 여정을 이끌었음과 동시에, 판화에의 몰입으로 동시대 우리 공예가 직면한 복잡하고 난해한 정체성 문제를 잉태하고 있음을 부인할 수는 없다.

'호모 이코노미쿠스' 시대 '공예계', 제도의 구축

한국에서 근대화가 급속도로 진행된 1960년대 유강열은 미술과 공예의 제도 구축에 본격적으로 개입하기 시작한다. 경제에 올인하는 자본주의적 욕망의 새로운 인간형이 어떻게 나타나는지를 그려나갔던 앞의 김승옥의 소설은 당대적 삶을 짐작하기에 충분히 설득력이 있다. 근면 성실한 근대화의 역군이라는 국가주의 이데올로기, 텔레비전 안테나와 라디오 주파수를 맞추며 대중 사회의 패션에 동화되고, 현대 도시민의 표피적 삶의 패턴에 민감해져가는 '호모 이코노미쿠스' 사회의 일원이다. 이 같은 상황은 '박정희 정권의 개발독재체제와 대중사회의 도래'를 징후적으로 보여주었다. 5.16 군사정변을 통해 정권을 잡은 전 박정희 대통령의 '경제제일주의' 이데올로기는 시대정신으로서 전 국민의 의식과 행동의 토대였다. 경제개발 5개년 계획의 추진은 모든 체제를 '경제성장, 경제발전, 산업화'에 집중시키고, 개발행정을 가속화했다. 군사문화가 정부와 사회에 확산되는 시스템 속에서 문화정책을 포함한 대부분의 정책은 부수적인 것들로 간주되었다.19)

유강열이 서울로 이주하여 국립박물관 부설 연구소에 참여한 1954년부터 1962년 사이 아직 국가적으로 문화를 돌아볼 겨를이 없던 때로, 현실적으로 공예계는 '문화재보호법' 제정이 진행되었다. 1970년대 문화예술진흥법이 제정된 전후로 미술에의 대한 관심이 본격화된다.20) 오히려 1960, 70년대 문화정책은 문화의 육성과 향유라는 자체의 목적보다 정권의 체제유지와 긴밀한 연관을 갖는 정치적 이데올로기 표현이 중요한 부분을 차지하였다. '전통문화의 계승 발전을 통한 새로운 민족문화 창달'이라는 기조의 '박제화 된 관제문화'는 교육기관, 매스컴을 통해서 문화정책의 이념과 표상물들을 지속적으로 전파하였다.21) 이 같은 상황 속에서 공예를 전공하고 전문가로 활동했던 유강열은 국립박물관과 한국공예시범소를 오가며 연구와 제작에 매진했다. 이 시기 공예의 존립은 관련 기관 등 '제도'의 탄생과 함께 이중적 욕망과 잣대, 그리고 양분화가 윤곽지어졌다. 전통과 현대, 경제적 제품과 예술적 대상의 관점들이 혼재된 '공예계'는 실질적인 지형이 형성되는 동안 현재까지 봉합되지 않은 공예의 이원화, '같은 방향의 다른 길'을 걷게 만들었다. 1950년대 공예계가 어느 정도 현실과의 접근을 시도했다 하더라도, 사실상 앞서 유강열의 행보에서도 확인할 수 있는 것처럼 이식된 공예개념과 제도화와 더불어, 전통공예에 대한 보존과 계승의 관제적 정책이 하나의 세계를 두 개의 진영으로 나누는 상황에 봉착하게 했다. 공예계 입장에서 디자인과의 여러 경향과 함께 미술의 제도적 위상에 포함되거나 제외되기를 반복해왔다.

사회적으로 1960년대 이후 공예가들의 창작활동 그리고 공예작품들이 예술 행위이자 활동으로 용인되기 시작한 것이다. "1960년부터 1969년까지 10년 동안 50회가 넘는 개인전과 30회가 넘는 각종 단체전이 개최되었고, 10여개의 그룹이 새로이 조직되는 등 전례 없는 양적 팽창을 이루었다. 공예계 전반에서 개인전이나 그룹전을 지향하는 추세는 산업디자인과 결별하고 미술공예로 나아가기 위한 채비였던 셈이다."22) 1960년대 공예가들은 미술대학에서 공예 교육을 받고 예술작품으로서의 공예작업을 인식한 세대들이다. 이들과 지역의 전승공예 현장에서 전통기법으로 작업하는 유형의 진영과의 양분화는 제도적으로 분화가 공고해졌다. 한국의 미술지형 속에서 소위 응용미술 원리였던 공예는 대학에서의 현대공예 교육으로 1970년대 중반 정착되기 시작된 이래 대부분 대학교수로 흡수된 한국의 1세대 현대공예작가들로 이어지게 된다. 유강열이 미술현장에서의 경험을 토대로 1960년 홍익대학교에서 공예교육을 하게 된 것은 이 같은 현대공예 진영을 구축하는 것과 무관하지 않았다. 1970년대 문화계 전반에 전통문화에 대한 관심이 제고되고 정책과 학계가 동시에 움직이면서 문화재관리국 중심의 무형문화재 발굴과 보존 조사사업과 전승공예 분야의 '중요무형문화재' 가치가 부여되었다.23) 이는 전승공예 분야의 또 다른 진영구축이 이루어지는 것이었고, 현대공예와는 더 많은 거리를 두게 되며, 디자인과도 결별을 하게 되는 상황으로 자연스럽게 이어졌다. 이 장은 유강열의 활동이 본격화된 공예계의 제도로서 한국공예시범소와 홍익대학교 공예학과 부임, 한국공예디자인연구소 활동을 통해 한국 공예의 혼재하는 지형을 살펴보는 것으로 이어진다. 그는 이분화 된 공예계의 실제 지형을 구축하며, 한편으로는 공예연구자이자 교육자로, 한편으로는 염색과 판화 예술가로서 미술계의 관제형(官制形) 전문가로 활약한 상황에 초점을 맞춘다.

1. 한국공예시범소 프로젝트, 수출 진흥과 교원양성 지원

'전문가'로서 '공예계' 지형을 만들어갔던 유강열의 삶과 한국 미술의 제도는 1960년대 본격적으로 지평융합을 시작한다. 유강열은 개인적으로 염색과 판화 분야에서 작품세계의 심화를 이루어갔고 국제적인 활동이 개시되었다. 여전히 국가주도의 성장가도를 달리던 때, 공예의 생존은 경제제일주의와 합을 이루는 '수출 진흥'의 정책적 관점과 결을 같이 한다. 이런 상황에서 한국 현대공예의 주요 이슈로 먼저 살펴볼 것은 '한국공예시범소(Korea Handcraft Demonstration Center)'의 개소이다. 한국공예시범소는 미국의 반공동맹 강화와 영향력 확대를 위해, 또한 한국의 경제 재건을 공예적 관점에서 시행한 특별한 프로젝트다. 자생적, 자체적 프로젝트는 아니지만 한국 내 공예 상황을 체크할 수 있는 기회였고, 미국 대상 수출품으로 정합성을 타진하고 개발하는 프로젝트란 점에서 한국의 호모 이코노미쿠스 시대에 공예의 진흥 모델로 자리매김 하였다. 이곳은 "1960년 1월까지 운영되다가 서울대학교에 이관된 후 별다른 활동을 보이지 않았지만, 초기에는 도자기, 목칠, 금속, 직물, 초자, 완초공예 등 분야별로 나누어 미국인 디자이너와 한국인[권순형(1929-2017), 원대정(1921-2007), 김영숙, 변장성] 공예가가 함께 연구에 참여하였던 의미 있는 시설이었다."24) 50년대 말 이 프로젝트가 시행될 무렵 유강열은 국립박물관 부설 연구소에서 활동하고 있었다. 이 프로젝트와 직접적인 연결은 유강열이 록펠러재단의 초청을 받아 프랫현대그래픽아트센터에서 판화를 수학하는 기회를 갖게 된 것에 있었고, 이후 그는 공예가이자 판화작가로서의 행보를 보다 견고하게 다졌다.

한국공예시범소는 미국 ICA(International Cooperation and Administration)의 프로젝트 일환으로 만들어졌다. 미국 국무부 산하 후진국 기술 원조를 맡았던 ICA는 해외 원조자금 전체 3억 3천만 달러 중 이 프로젝트에 60달러를 책정하였다고 한다.25) 이 프로젝트는 스미스 셔 맥도못(Smith, Scherr & McDermott International)라는 디자인 전문회사에 의해 진행되었다. ICA의 위탁계약자인 SSM사는 3개월 간 서울, 부산, 통영, 강릉 등 주요도시를 방문하여 수공예산업을 조사하고, 한국 수공예산업 진흥을 위한 전략을 포함한 종합 보고서를 1955년 작성하였다.26) 1958년 한국으로 파견된 3명의 디자이너는 대한공예협회에 임시 시범소를 설치하고 대학교육프로그램부터 진행하였다. 이후 5월 서울시 중구 태평로 2가에 공예시범소를 개소하였다. 애초에 이 프로젝트 계약 내용을 보면, 첫째 미국대학 산업디자인학과에 한국인을 훈련하기 위한 프로그램 개발, 둘째 한국 대학에 공예과정 설립과 운영, 셋째 한국공예시범소 설립 및 운영 세 가지가 포함되어 있었다. 총 28개월의 사업기간 동안 한국은 수공예 진흥을 위한 목적을 수행하게 된다. 당시 ICA가 지원하던 국가 25개중 '공예'나 '디자인'사업에 지원한 내용은 한국과 이스라엘 두 나라였다.27) 이스라엘은 산업디자인에, 한국은 수공예 진흥에 목적을 두고 있었다.

> 한국공예시범소는 당시 산업시설이 거의 없는 한국에, 소규모 가내 공업제품, 전통 공예품에 대하여 디자인, 품질, 기능을 해외 시장에 수출하는데 적합하도록 개량하는 것을 목적으로 설립되었다. 이를 통해 농업경제 중심의 한국사회에 산업을 길러 가난을 극복하고, 궁극적으로는 한국사회가 좌경화되는 것을 막고자 하는 의도였다. 이는 당시 미국의 대외지원정책의 기본 기조에 따라 여러 국가에 지원하던 하나의 패턴이었다.28)

식민과 전쟁으로 인한 불모지에 세워지는 근대국가의 모습은 여러 면에서 억지와 위약이 있을 수밖에 없다. 경험하지 않았던 세계와 만나는 긴장과 분주함은 우선적으로 생계유지의 경제활동으로 이어졌다. 그런 상황에서 한국공예시범소는 취약했던 한국의 산업구조에 맞추어 전통공예와 경공업 제품 부분의 디자인과 기술지원, 마케팅, 판촉 등에 관한 계몽과 교육에 힘썼고 이를 통해 영세기업들의 공예품 수출을 지원했다.29) 수출 증대에 관심이 많았던 정부의 지원에 힘입어, 정부기관의 역할을 대행했고, 제품 개발과 수출 진흥에 힘썼다. 뿐만 아니라 대학교육, 교수요원 해외연수 프로그램, 공장 방문지도, 순회전시를 통한 계몽사업 등을 대행하였다.30) 수공예프로젝트(지역특산물, 공예품 발굴/수출), 경공업 프로젝트(대량생산 가능 품목 기술지원/수출), 연구답사(지역 특산물 발굴/수출 판로 개척), 전시(디자인 계몽/교육), 교육(서울대, 홍익대 수업/공예인 교육), 수출(수출 판로 개척) 등의 활약을 했다. 이에 대한 결과의 한 예로 1959년 4월 최초의 양가구 전시회가 을지로 대성가구점에서 열린 것이나, 그해 9월 미국 애크런미술관(Akron Art Institute) 한국 프로젝트 전시에서 나전칠기, 가구, 가방, 바구니, 놋그릇 등의 공예품을 전시하고 판매한 사례가 있다. 공예시범소의 미국 자체 평가는 내용상 우수하였지만, 실제로 당시 한국에서는 수공예보다 디자인 산업에 열망이 컸다는 점에서 다른 의견이 나올 수 있었다.31)

한국공예시범소의 또 다른 역할로 디자인교수요원양성 프로그램이 있었는데, 유강열은 이를 통해 미국에서 수학하게 된다. 1958년부터 상공부로부터 2명을 추천받아 영어 연수를 거쳐 미국 내 특별학생으로 연수를 보냈던 것이다. 유강열의 경우, 일본에서 공예, 디자인 관련 전공자로서 경상남도나전칠기기술원강습소와 국립박물관 부설 연구소 등의 강습 경험을 토대로 서울대, 이대 등에서 후학을 양성했는데, 이 프로그램의 연수 이전까지 전반적으로 도쿄미술학교와 유사한 교육과정 등이 토대였다. 이러한 양상은 '한국공예시범소의 실습 시설 활용과 '교수의 미국 연수 프로그램'을 통해 미국식 교육방법을 이식함으로써 변화를 맞이하였다. 유강열은 1958년 11월 뉴욕 프랫현대그래픽아트센터와 뉴욕대학교에서 수학하면서 미국 미술계 현장을 경험한다. 록펠러재단의 초청형식으로 떠난 미국에서의 경험은 그의 판화세계를 확장시켰다. 다음해 9월 프랫의 현대그래픽아트센터를 수료하고 10월 런던, 파리, 오슬로, 함부르크, 베를린, 프랑크푸르트, 로마, 베이루트, 홍콩, 마지막으로 일본을 들러 공예와 디자인 교육 및 미술계 현황을 둘러봄으로써 한층 폭넓은 시각을 갖게 되었다.

결과적으로 한국공예시범소는 향후 상공부 산하 지속적으로 산업적 측면의 디자인을 지원하게 되는 한국포장기술협회(1966), 한국공예디자인연구소(1966, 한국수출디자인센터), 한국수출품포장센터(1969), 디자인포장센터(1970)의 모델이 되었다. 침체된 한국 공예에 활력을 불어넣었고, 미국에 한국공예를 소개했으며, 교육요원양성 프로그램을 통해 '미국식 공예·디자인 교육' 시스템을 한국 내에 이식, 확장케 했으며 그 가운데 유강열이 있었다.

2. 홍익대학교와 한국공예디자인연구소 조형교육

1958년 11월 뉴욕으로 갔던 유강열이 1959년 10월 돌아와 김환기의 제안으로 1960년 홍익대학교로 가게 된 것은 이전의 경험을 대학에서 본격적으로 펼치게 되는 계기가 되었다. 미국 연수를 즈음하여 판화로 스위스, 이탈리아, 상파울로 비엔날레에 출품하는가 하면, 뉴욕에서 열린 《한국현대미술전》(1958)에 초청되었고, 미국 보스톤미술관에 판화 5점이 소장되는 등 미술현장의 흐름을 타기 시작했다. 뉴욕 리버사이드미술관에서 열린 《미국현대판화가 100인전》(1959)에 초대되고, 뉴욕현대미술관, 메트로폴리탄박물관, 록펠러재단에 판화작품이 소장되고, 여러 국제판화전에 초대된다. 이러한 그의 확장된 시야와 경험은 홍익대학교 미술학부 공예학과장을 맡으며 현대공예의 '조형성' 또는 '예술성'을 담보한 교육적 방향으로 이어졌다. 이는 유강열의 개인적 성향 뿐 아니라 홍익대학교의 김환기, 한묵 등 당대 활약했던 현대미술의 선구적 인물들의 영향도 적지 않았다. 그의 후학들인 송번수(1943-), 정경연(1953-) 등이 그의 미술공예적 속성의 직접적인 계보를 잇는다.

한편, 1960년 문을 닫았던 한국공예시범소의 근간이 서울대학교에 남아있었는데, 1966년 상공부가 '한국공예디자인연구소' 설치를 결정함으로써 새로운 명맥을 만들었다. 수출산업 육성대책의 일환으로 계획된 이 연구소는 '한국공예시범소'의 모형을 구현하고자 했던 것으로 "디자인 개선과 생산기술을 연구하고 공예분야의 기술원을 양성하여 산업계에 공급함으로써 공예산업의 수출 진흥을 도모할 것"이라는 설립목적을 표방하였다. "민속공예의 근대화를 꾀하고 학술적인 뒷받침을 할 공예연구소는 건평 6백 평의 대지에 총 공사비 3천만 원으로 2층 건물을 세운다."32) 연구소는 목칠공예, 도자공예, 금속공예, 직조공예, 날염공예, 공업미술, 상업미술이 각 분야로 자리했다. 여기에 유강열이 이사진으로 참여한다.

'공예품디자인의 개선과 생산기술을 연구하고 공예분야의 기술인을 양성함으로써 공예산업의 진흥을 도모함'을 목적으로 하는 미술과 산업의 결합연구기관이 서울대 미대 안에 세워진다. […] 최근에 정식으로 구성된 사단법인(연구소) 임원을 보면, 이사장에 박갑성 서울미대학장, 이사진은 서울미대 권순형, 홍대의 유강열 두 교수, 생산성본부, 무역진흥공사, 상공회의소, 공예협동조합연합회에서 각각 1명씩, 그리고 상공부의 제1공업 국장과 문교부의 고등교육국장, 그들의 고문으로는 상공, 문교 두 장과 서울대 총장이 뒤로 앉는다.33)

한국공예디자인연구소는 공산품 디자인 개선에 관한 연구 및 지도, 디자이너 양성, 산업계 전반의 디자인 합리화 계몽에 관한 사업, 상품포장 디자인개선 등 공예와 디자인 전역에 걸쳐 정부 주도로 설립된 디자인 진흥을 위한 최초의 기관이다. 1966년 설립된 연구소는 세계적으로도 어떤 설립의 모델도 없이 한국에서 앞서 진행된 것으로, '공예 디자인의 개선과 생산기술을 연구, 지도하고 공예분야의 기술원을 양성하여 산업계에 공급함으로써 공예산업 개발과 수출 진흥'에 기여할 목적으로 출발하였다.34) 일본은 통상성 산하 '일본산업디자인진흥회'가 1969년 설립, 프랑스 산업부 지원 '디자인진흥회'가 1979년, 영국 디자인 카운슬이 1972년 설립된 것을 보면 한국이 발 빠르게 진흥 기관을 설립한 것이다.35)

일찍이 유강열은 공예 교육과 인력 양성의 다양한 경험을 하였으나, 1960년 홍익대에 안착하면서 그간의 축적된 노하우를 실천하게 된다. 통영에서 경상남도나전칠기기술원강습소를 열었을 때, 김봉룡과 안용호가 실기교육을 맡고 그는 '이론과 디자인' 교육을 담당했었다.36) "특히 유강열 씨는 구성과 정밀 묘사 등에서 종래에 없었던 새로운 방식의 교육을 시도함으로써 재래적 교육양식에서 벗어나 현대적 감각의 디자인 교육이 시도되고 있었고 그의 획기적인 교육 방법에 의한 교과과목이 설정되기도 했다."37) 이처럼 통영시대부터 현대적 감각의 필요성을 공예 제작에 제기해왔는데, 홍익대학교에서 비로소 공예를 '현대조형'이라는 디자인 개념으로 심화 확대해갔다. 당시 공예의 재료에 의한 분류조차 이뤄지지 않았던 상황에서 그는 도자공예, 목칠공예, 염색공예, 금속공예 등 전공을 분류하여 전공별 교육을 실시하는 설계를 하였다. 즉 전공별 공예교육의 체계화가 이뤄진 것이다. 1960년대 초까지 디자인교육이 공예와 시각디자인 범주를 벗어나지 못했지만, 1968년 서울대학에서 상업미술과 공예미술을 나누어 교육되고 공업디자인 개념도 도입된다. 홍익대학교의 경우 1958년 출발한 공예학부에 1964년 도안과가 설치되고, 다음 해인 1965년부터 공예과(도자기전공, 섬유전공, 금속전공, 목칠전공)와 도안과로 나누어 교육했다.38) 1966년 도안과는 다시 공예학부 공업도안과로, 1968년 응용미술과로 개편을 거듭하였다.

특히 그는 현대공예에서 기초실기 교육에 중점을 두고 있었고, 구성, 소묘, 정밀묘사 등 조형연습을 강화시켰다. 이후 창조적 훈련에 역점을 두고 공예교육의 성과를 대중에게 전시를 통해 선보이게 한 것도 그의 체계 내에 있었다. 전통 장인의 계승적 교육이 아니라 기초부터 창의적 결과를 완성해 나갈 수 있는 체계적 과정을 고안한 것이다. "가장 단순한 수단과 요구에서 시작하고 가장 현대적 가능성에 바탕을 둔 디자인 교육으로 나아가 학생들이 졸업하게 되었을 때 독자적인 창조적 공예가로서 일할 수 있는 준비를 미리 갖추게 하는 계획성 있는 교육이었다."39) 공예 교육으로서의 본질은 항상 새로운 조형감각에 대한 자각과 연마에 있었다. 무엇보다 통영시대부터 그의 교육은 특별한 이론과 설명을 많이 하고 주입하는 교육보다는 스스로 자각하게 하는 지도를 하여 최고의 교육은 자신의 경험인 실습만이 연구를 능가한다는 것을 실행하고 제시했다. 모든 것은 시도부터 시작된다는 조형의 창의적 방법을 이해시키며, 재능의 발견으로 이어지게 했다. 즉 "그의 교육목적은 창조성이었다. 창안은 모든 창조적 작업의 정수라는 것을 믿었다."40)

1960년대 서울대학교와 홍익대학교를 중심으로 정부의 수출 진흥 정책과 결을 같이 한 제도들과의 긴밀한 연계가 되었던 한국공예시범소, 한국공예디자인연구소 등으로 하여 디자인 관련 학과와 학생 수가 폭발적으로 증가하게 된다. 경제개발5개년 계획과 관련해 대학 정비 방안이 실용적인 기술 또는 직업인 양성을 목적으로 방향 지워져 있었고, 1962년부터 1970년까지 8년 동안 전체 대학의 학생 수는 거의 변동이 없는데 반해, 공예·디자인계 학과의 학생 수는 6배가량 증가했다.41) 이 같은 변화의 중심인 홍익대학교와 한국공예디자인연구소에서 활약한 유강열은 근대의 공예교육 시스템으로부터 현대, 미국식 전공별 교육제도의 안착에 적극적으로 역할을 하며, 자신의 교육철학을 깊게 관통시켰다.

인간의 궁극적 목표가 결코 인간소외일 수는 없듯이 우리들은 무슨 수를 써서라도 이 본질적 기능을 되찾아야겠으며 인간을 회복해서 새로운 구성적 생명으로서의 인간상을 구현해야겠다. 그렇다면 구체적으로 어떠한 방법이 있으며 구성적 생명이란 무엇인가? 그 한 예로 요즈음 '유럽'에서 나타나고 있는 '테크놀로지' 교육의 새로운 회귀를 들 수 있겠다. 그것은 첫째, 깊은 사색, 둘째 풍부한 정신, 셋째 기름진 상상력, 넷째 성실한 행동을 골자로 하는 인간 주체의 재확립이며 25%의 기술과 75%의 교육이념의 새 지침이다.42)

고전적 취향과 새로운 감각의 예술세계

유강열의 작품에 대해 평론가 의견은 두 가지 점에서 공통적이다. 하나는 전통적인 혹은 고전적인 조선민화와 민예적인 취향이 작품 전체를 관통하고 있다는 점이다. 다른 하나는 이 같은 미학적이고 정서적인 토대가 표현되는 방식은 새로운 표현이나 기술에 강한 매력을 느낀다는 점이다. 그의 작품세계는 크게 1960년대를 기점으로 세 시기로 구분된다. 첫째는 전통적인 양식의 현대적인 변용과 일본에서 익힌 염색에 대한 기법과 판화가 강렬한 검은 윤곽선과 흑백의 대조로 드러나는 시기라 할 수 있다. 두 번째 시기는 1958년 11월 뉴욕으로 떠난 시기부터 1968년 경까지 추상양식에 대한 실험이 나타난 시기이고, 세 번째 시기는 1968년 이후 한국적 이미지로 가득한 세계로 판화가 절정을 이룬 시기이다. 간결한 양식과 순수한 원색이 빛나는 세 번째 시기의 작품들은 기존에 작가의 모든 경험적이고 미학적 태도와 표현적 양식이 결합되어 유강열의 판화를 대표한다. 1976년 서거하지 않았다면 더 많은 작업을 남겼을 터인데, 이후 어떻게 또 변화를 해나갔을지 것인가. 무엇보다 그의 삶의 많은 부분을 차지했던 관제적 제도 내의 삶에도 불구하고 이러한 자신만의 작품세계를 일군 것에 대해 경의를 표할 수 밖이다. 넓은 의미에서 유강열의 작품세계에 대한 진지한 논의를 다음의 과제로 남기며, 위의 세 시기에 대한 간략한 논의로 대신하고자 한다.

1. 강렬한 검은 선들로부터

유강열의 작품 활동은 1951년 통영에서 《국전》에 출품하면서 시작된다. 전쟁으로 인해 홀로 남겨진 그가 부산에서 이중섭 등을 만난 것은 운명적으로 예술을 향하게 하는 사건이었을 것이다. 피난지 부산과 통영에서 김환기, 장욱진, 전혁림(1916-2010), 강창원 등과의 교류는 작품제작으로 이어지게 했다.[43] 초기 시대 그의 작품은 오랜 관찰과 사색의 과정을 거쳐 완성에 다다르게 되었다. 통영 바닷가에서 리듬과 운동 그리고 프리즘 등의 온갖 상태를 관찰하는 것은 물론이고 물고기와 해초 등을 항아리나 물통에 넣고 그 생태를 유심히 보았다고 한다. 1958년 이전 제작된 작품들은 대체로 강하고 자유로운 먹 선과 같은 필치가 두드러진 목판화가 많다. 산수화나 화조화의 전통을 현대적 감각으로 번안하는 듯한 작업들로 한편으로 흑백의 화면으로 다른 한편으로 색채를 더하여 다른 느낌을 갖게 한다.

염색 작업은 목판에 비하면 오히려 부드러운 패턴이나 이미지 서사를 전한다. 1951년 제작된 <게>[참고 도판 1]의 경우 갈색 주조의 바탕에 흰색의 윤곽선으로 마무리되었는데 전체적으로 부드럽고 선명하다. 또 하나의 부드러운 이미지는 《국전》(1953) 공예부분 최고상을 받은 <가을>(1953)[p. 20]이다. 《조선미술전람회(朝鮮美術展覽會, 이하 '선전')》 연장선상에서 전통적인 자수, 나전칠기, 기초적인 도안 등이 다수였던 시기의 《국전》에 염색이라는 새로운 조형 표현의 등장은 당연히 관심의 대상이 되었을 것이다. 새로운 아플리케 기법과 염색을 통해 제시된 그의 작품 <가을>은 조형의식의 혁신적인 사례였다. 1952년 제작된 <호랑이>는 특히 납염을 보여주는 작업으로 산속 소나무 숲의 호랑이를 흑백의 대조로 드러내는데, 마찬가지로 부드러운 서사가 특징이다. 당시 통영은 나전칠기의 본거지로서, 염색 등은 눈에 띄는 영역이 아니었다. 실제로 이론과 디자인을 담당했던 경상남도나전칠기기술원강습소에서 제작된 작품으로 그가 이 양식과 아무런 연관성이 없을 리 만무하다. 다수의 스케치와 고민이 투영된 이 작업은 염색의 특징과 나전칠기의 강한 대조의 빛깔이 교차하거나 중첩하는 표현을 만들었을 수 있다. 그의 작품에 나타나는 염색의 어두운 배경은 나전칠기의 검은 빛 바탕과도 상통하고 자개의 밝은 색채 안의 프리즘은 바다나 물결 위에 쏟아지는 태양과도 같은 온갖 파장을 머금은 변화무쌍한 윤곽선과도 상통한다.

이 같은 특별한 염색 작업 외에 다수의 판화작업이 제작되는데 대체로 초기의 특징은 고전적인 취향이 반영된 흑백대조의 선들이 각각 표정을 지닌다는 데 있다. 이런 판화작품들은 조선시대 화조화 혹은 기명절지, 산수화 등의 고전적이고 전통적인 소재와 화면 구성을 기반으로 한다. <두사람>(1954), <작품>(1954), <정물>(1953)[p. 19], <풍경>(1954), <연>(1954), <강변>(1955) 등의 작업은 강렬한 터치와 담백한 색채로 드러난다. 나무, 물고기, 산, 동물 등 소재와 구성이 전통의 연속성을 갖게 하나 색채의 강한 대조로 이를 현대적 감각으로 전환케 한다. <별과 사람>(1952), <꽃과 벌>(1956) 등의 작업은 흑백의 선들로 인해 구체적 이미지들을 반복하거나 확대시켜 일종의 패턴이나 추상화로 이르는 듯 보인다. <꽃>(1956)[참고 도판 2]에 이르면 이미지의 추상화 또는 패턴의 인상은 더욱 강렬해진다. 단지 인상이 아닌 추상 패턴이 직접적으로 드러난 것은 <꽃>과 같은 해 제작된 <작품>(1956)이다. 검은 먹과 흰 면이 유기적 형상으로 자유롭게 흩어져 있고 그 사이사이 밝은 색조의 면들이 반짝이는 추상의 화면과도 같다. 1957, 1958년에 이 같은 변화는 보다 가속화되었고 <작품>(1958)의 추상적 패턴은 <구성>(1958)[참고 도판 3]에 이르는 명제로 드러나 작업의 사유를 가속화하였다. 이들 작품을 관통하는 일관된 소재나 미의식은 한국적인 감수성과 시상을 떠올리게 하였고, 새, 바다, 자연 등을 표현한 추상 판화 경향을 드러냈다. 그의 표현적 실험은 기법이나 재료의 선택에서 자유로웠고, 통영에서 서울시대로 이어지는 동안 경상남도나전칠기기술원강습소와 국립박물관 한국조형문화연구소 시기 다양한 활동에도 불구하고 일관된 자신의 양식과 지

향을 가지고 있음을 확인케 한다. 그리고 통영보다 서울 한국조형문화연구소에서 그가 염색과 판화공방을 담당하고 있었으므로 보다 더 다양한 표현들, 에칭, 석판화, 리놀륨 등등에 접근하기 용이했으며 원리적 이해를 수반한 자신의 미적 고민이 가능했을 줄로 짐작한다.

2. 추상 너머, 부유하는 색채 구성을 향하여

대담하고도 섬세한 필력처럼 추상적 화면이 드러난 것은 미국에서의 수학 시기 전후이다. 유강열 작업의 검고 강렬한 윤곽선 혹은 필선의 기원은 고구려 고분벽화에서 찾기도 한다. 특히 고향을 북쪽에 두었던 작가들, 고구려 고분벽화를 봤던 이들의 마음 속에 자리 잡은 형상과 기백이 이런 강한 선으로 드러날 수도 있지 않았을까 하는 의견들이 적지 않다. 고구려 고분벽화의 검은 윤곽과 색채의 느낌은 그의 목판에서 보다 잘 드러난다. 여러 판화의 방식들이 모두 실험되지만 그의 주제의식이나 미감과 보다 조화를 이루는 것 역시 목판화였다. 뉴욕에서 개최된 ≪한국현대미술전≫(1958)에 참여한 것을 비롯해, 한국판화협회의 결성과 창립전인 제1회 ≪한국판화협회전≫을 중앙공보관에서 개최하는 등 1958년은 분주하고 성과도 컸다. 박성삼, 이규호, 박수근, 최영림, 장리석, 이상욱, 변종하, 정규, 임직순, 차익, 김정자, 최덕휴, 전상범, 이항성 등과 함께 참여한 유강열은 <로타스의 계절>, <풍경>, <상(想)>을 출품하였다. 그해 10월 록펠러 재단 초청으로 '한국공예시범소'의 디자인교수요원 해외연수프로그램에 뉴욕으로 떠난 것은 그를 한층 판화로 몰입하게 했다. 뉴욕에서 판화의 여러 방법 등을 실험하고, 주말에는 필라델피아미술관, 로댕미술관 등에 들러 눈과 생각을 더욱 키웠다.

유강열의 판화 <달밤>(1958), <작품>(1959), <꽃과 벌>(1959), <도시풍경>(1958), <풍경>(1959) 등 다시 필력이 살아나고 구상적 이미지가 등장했다. 기존의 작업 양식과 새로운 실험이 나타나는 과도기적 양상으로 간주되는데, 1961년 그의 작업은 <구성>이란 제목이 지시하는 추상의 양식을 다시 드러낸다. 1959년 <구성>(1959) 작업이 예외적으로 이후의 패턴을 예고한다. 갈색의 유기적 형태의 색면 위에 일부 흩어진 작은 획선들 그리고 다시 검은 색면이 점유하고 파란 색과 흰색의 보다 작은 비정형의 터치가 자리한다. 전반적으로 색면의 중첩이라는 자신의 조형언어의 일부를 추출한 셈이다.

이어 <작품>(1961), <작품>(1962) 등은 석판 특유의 부드럽고 필치의 뉘앙스를 살리는 듯한 느낌이 잘 구현된 비정형의 추상에 이른다. 크게 색면의 중첩과 자유로운 터치가 결합된 평면이다. 그런 단계들을 거쳐 <작품>(1963)[참고도판 4] 시리즈가 나타나는데, 앞서의 부드러운 느낌을 직선으로 잘라낸 듯한 색면들과 표면으로 구성하면서 추상표현주의의 색면 작업을 떠올리게 한다. 흥미롭게 목판과 지판의 효과를 결합하여 이 역시 자신의 조형어법으로 곧 안착시켰다. 어떤 의미에서 이들 작업은 뚜렷한 주제의식이나 의미를 발견하는 것이 쉽지 않다. 대부분 형식 실험에 기대고 있어서이다. 유강열 삶의 순간순간 혹은 지향성이 작품으로 확장되기보다는 색, 면, 형태 등 형식에 집중된 것으로 전형적인 모더니스트 경향이라 할 수 있다. 특히 검은 배경 위의 비정형의 흰 선, 다시 진군청의 면이 오르고 중앙에 기호인 듯 도상이 나타난다. 매우 간결하고 거의 말레비치(Kazimir Severinovich Malevich, 1879-1935)의 평면을 연상시킬 만큼 단순화된 특성이다. 이런 면들과 색채 그리고 질감이 일종의 조형성을 구성하는 원리이자 평면으로서 작업으로 완결된 것이다. 거의 1966년까지 이들 작업은 면들이 좀 더 가늘고 복잡해지거나 역동적인 분절을 이루는 평면에 이르다가 1968년 그의 작업에 인덱스와 같은 특징을 압축한다. 방법적으로는 실크스크린이 등장하고 형태적으로는 색종이를 오리거나 찢은 듯한 색면의 구성에 다다른다. 당연 앙리 마티스(Henri Matisse, 1869-1954)의 밝은 색채와 파피에콜레를 연상할 수밖에 없다. 그럼에도 불구하고 <구성>(1968)의 색면들은 긴장을 가진 형태감으로 마치 특정 형상이나 형태가 움직일 듯한 뉘앙스를 지녔다는 점에서 색채와 형태의 생명감이 충만하다. 이것이 그의 작업에서 가장 특징적 언어, 색채형상이다. 그리고 마침내 1969년 <정물>(1969)[p. 119]에서 굽 있는 접시와 색채 과일 형상이 부유하듯 자리하는 색채 조형, 색채 구성이 등장한다. 이렇게 그의 형식 실험은 추상의 여정을 관통한 색면 도상에 도달한다.

3. 한국의 전통적 기물과 현대적 감각의 구성

1969년 이후 그의 후기에 해당하는 시기에 판화는 보다 개성 넘치는 방식에 이른다. 특히 조선의 민화에 심취했던 정서나 테마가 기저에 깔리면서 그의 '구성'에 대한 이해가 색채와 텍스처가 있는 면의 형상으로 드러났다. 예컨대 <대위>(1970)의 색채 구성은 조형요소인 선, 면, 원의 강렬한 원색으로 이루어진 것이라면, <작품 no. 10>(1970)의 질감 구성은 면들이 오려진 공간에 나무의 표면을 색채로 옮겨놓듯 만든다. 이 같은 두 갈래의 표현이 후기의 대표적인 형식이다. 이러한 형식의 표현은 당시 추상이 대세를 이룬 모더니즘의 미적 작용에 대한 영향임과 동시에 오랫동안 축적한 한국의 전통적 기물과 미적 소재에의 취향이 반영된 것이다. 사실 민화에 대한 애호뿐 아니라 조선백자와 토기 등에 대한 기물에의 관심은 그가 소장했던 백자제기 등의 컬렉션을 통해서도 짐작할 수 있다. 그의 작품에 직간접적 영향을 미치며, 보

다 현대적인 감각의 자신의 언어화로 도달하게 된 것이다. 조선조 백자, 백자 제기에 담긴 과일이나 토우 등의 색채 구성적 정물은 앤디 워홀(Andy Warhol, 1928-1987)의 실크스크린과 브라크(Georges Braque, 1882-1963)나 피카소(Pablo Ruiz Picasso, 1881-1973)의 '파피에콜레(papier collé)' 그리고 마티스의 '종이 오리기(cutouts)'를 연상시키는 단순하고 리드미컬한 색채 구성이다.

여기에 나무 표면을 찍은 듯한 효과를 옮겨놓은 작업은 파피에콜레에서 오려 붙인 현실의 단서처럼 평면 내에 공간을 만들어 낸다. <작품 1>(1972), <작품 2>(1972)의 이 작업들이 따뜻하고 강렬한 색채 추상의 길을 이었다. <작품 A>(1973), <작품 B>(1973)는 질감 대신 색면의 강렬한 구성의 영역이다. 1974년 미발표작들은 다시 흑백의 선들이 자유로운 풍경을 만들었던 목판으로 꽃, 나무, 동물 등이 검은색 드로잉으로 완성된다. 특히 나무질이 들어가 있는 평면은 대부분 상하 수직으로 두 개의 커다란 형태를 안배하고 각각 다른 색채와 나무표면이 만나게 하여 질감 없는 질감을 만나게 한다. 그리고 어떤 작품보다 유강열의 상징적 작품이라 할 수 있는 <악기타는 토우>(1975)는 간결한 색채와 형태의 이미지로 드러난다. 납염으로 제작된 색채 추상이 나타나지만 염색보다는 판화 작업이 어떤 정점에 이르렀다 하겠다. 물론 이에 대해 토우, 백자, 백자 제기 등의 소재로 하여 한국적 미의식으로, 그 강한 원색의 변형으로 가득한 색채가 민화에서 기인한다는 의견은 분명 일리가 있다. 예컨대 1976년 <정물>[참고 도판 5]의 작품처럼 테이블 위에 흰 백자 제기 그 위에 바나나, 사과 등 과일이 구성적 요소로 드러난 작업 등이 그 예다. 이런 작업은 단지 소재적인 면에서가 아니라 자유로운 형태의 구성으로 민화의 장식적면서도 평면적인 요소의 미의식을 관통하고 있기 때문이다. 즉 간결한 색채와 구성은 한국적인 소재와 현대적인 조형의식의 미적 융합으로 특히 민화의 강렬한 원색을 통해 자신만의 독특한 세계에 이른 것이다.

만년의 오동나무 질감이 있는 실크스크린 작품은 질감으로 악센트를 주는 복합적인 기법으로 평면의 깊이와 변화를 시도하였다. 색채의 강렬한 대조에서 오는 긴장과 함께 조형적 표현의 실험 등을 향해있다. 어두운 색채 위의 나무표면이 두드러진 표현은 나전칠기의 일부가 엄청난 배수로 확대되어 보이는 결은 아닐까 하는 추측도 해본다. 통영에서 지내던 동안의 자연 관찰과 나전칠기를 주재료로 했던 강습소에서 이미 체화된 질감이나 표현이 무의식적으로 표출되지 않았을까 하는 생각을 하게 한다. 이처럼 판화와 염색을 다양한 방식으로 모색하며 현대적이면서도 고전적인 전통, 고전적이면서도 현대적인 감각을 꾸준히 생각하고 실천해온 예술가가 바로 유강열이다.[44]

나오며: '예술계', 미제(未濟)의 미지(未地)

호모 이코노미쿠스 시대 유강열의 현대적 조형의식은 예술가, 교육가, 디자인에 이르는 다각적 활동에 이르게 했다. 어떤 한 분야에만 두각을 나타낸 것이 아니라 앞서 '미술계', '공예계'란 용어로 표현했던 넓은 영역에 적극적으로 참여함으로써 사회와 밀접한 연관을 이어갔다는 점이 유강열의 커다란 특징이다. 공적 영역이라 할 수 있는 일련의 제도와 장(field)의 형성과 작용에 참여하고, 사적 영역이라 할 수 있는 예술세계를 병행함으로서 누구보다 열정적으로 살았던 인물이다. 공적 영역이라 할 때, 그의 활동반경은 나전칠기 강습소 주임강사로 시작하여, 국립박물관 연구원, 홍익대 교수까지, 거의 모든 협회의 창립과 전시 심사에 이르기까지 매우 넓었다. 이 같은 활동은 긍정적인 에너지로 경제개발을 이룩해냈던 시대정신처럼 열렬히 작업하고 변화를 이끌어내고자 했던 그의 의지가 반영된 것이다. 다만 그의 활동과 예술세계는 뭔가 다른 트랙으로 움직였던 것 같은 인상을 남긴다. 공적 영역과 사적 영역이라 하기엔 그의 작업도 사회적 활동도 사회전반에 영향을 미치던 시대를 관통했음에도 불구하고 그의 예술은 한 결 같이 현대적 감각과 고전적 취향에 일관되어 사회현상의 어떤 분위기도 느껴지지 않기 때문이다. 이는 모더니스트로서 그의 태도나 취향과도 관계된다. 물론 어떤 예술가도 자신의 작업이 현실의 사건과 완벽히 일치하지는 않는다. 그러나 유강열의 경우 사회적 현실과 단절하고 작업에만 몰두하는 예술가의 유형이 아니기 때문에 생각하게 된 것일 수도 있다. 현대공예의 서막을 열었다고 알려졌지만 염색 및 직조 등의 작업보다는 단적으로 판화가 다수다. 판화와 염색의 공통점도 분명 제작이나 효과에서 발견되지만, 공예를 정통으로 전공했던 작가로서는 아쉬움이 남는다. 이것은 공예계와 미술계 사이, 즉 공예와 순수미술 사이를 넘나들었던 유강열의 행보에서 순수미술에의 갈증이 더 컸다는 방증일 수 있다. 공예계의 거의 모든 관제적 기획과 심사에 참여하는 현대공예의 거장인 위치와, 판화로 국제적 입지를 가지게 되고 순수미술가들과 함께 할 수 있는 것에 대한 또 다른 행보는 이미 만들어진 제도로서 '예술계' 위상을 확인시킨다. 게다가 그의 의식의 원형 또는 단서로서 고구려 고분벽화, 조선시대 민화와 민예들은 정서적 유형으로서 그에게 자리해있었다. 후기 시대의 판화는 이를 압축하고 현대적 감각으로 종합한 유강열다운 절충적 세계에 이른 것이다. 예술의 위계가 순수미술 중심의 순혈주의로 이식된 일제강점기 《선전》의 구조는 1960년대를 전후하며 살았던 유강열에게, 아니 오늘날까지도 사라지지 않은 제도의 그늘이 아닐 수 없다. 물론 이것이 일본을 위시한 한국에서만이 아니라 전 세계에서, 미술이라는 영역과 미술계라는 지형이 존재하는 모든 곳에서 아직까지 이어진다는 사실이 제도의 관행, 제도의 위력을 상기시킨다. 그런 의미에서 동시대도 여전히 제도의 유령에 의해

혼란과 모호한 여타의 상황이 기인함을 목도한다. 그렇다고 애초의 질서를 와해하거나 전복하는 것을 바라는 것은 아니다. 다른 패턴의 삶의 경계 안에 있던 미술과 공예의 외연과 내포는 일상과 예술에서, 산업과 예술 사이에서 자유롭게 욕망하고 넘나들 수 있는 가능태로서 유연하게 바라보았으면 하는 것이다. 어떤 영역이나 유사 분야와 영향 관계나 모순적 상황을 공유한다. '미술'이나 '공예'라는 개념과 제도의 유입 이전과 다르게 '사건으로서의 심미적 사물'로 순수하게 바라보는 것은 유강열의 1960년대도, 오늘날도 쉽지 않다. 자연에 포함된 인간처럼, 인간이 만들어낸 일련의 '심미적 사물'이나 '의미 있는 환경'으로 집중하는 여유가 필요하다. 한국 현대공예와 판화에서 숨 고를 틈 없이 달려왔던 그는 미술지형의 전시, 교육, 현실 공간 등에서 다양하게 활동하였다. 공예계는 늘 미제(未濟)의 정체성과 존립의 모호함의 문제를 제기하지만, 분명한 해답을 찾지 못한다, 그의 작품세계가 갖는 미술계와 공예계의 중첩을 가르는 것이 어려운 것처럼. 미제(未濟)는 미지(未地)를 만든다. 오늘도 무수한 예술은 미지의 일부로 또 다른 미지를 생성하고 있는지도 모르겠다.

[참고 도판 1] 유강열, <게>, 1951, 염색, 47×64cm.

[참고 도판 2] 유강열, <꽃>, 1956, 종이에 목판, 40.5×39.5cm.

[참고 도판 3] 유강열, <구성>, 1958, 종이에 석판, 70.6×57.4cm.

[참고 도판 4] 유강열, <작품>, 1963, 종이에 목판, 지판, 89×61cm. 국립중앙박물관(故 유강열교수 기증).

[참고 도판 5] 유강열, <정물>, 1976, 실크스크린, 99.5×70cm. 국립중앙박물관(故 유강열교수 기증).

1) 1968년 9월 22일 창간, 당시 매매가 20원. 대중적 인기를 누렸으며, 대중주간지 시대가 열리면서 『주간중앙』, 『주간조선』, 『주간여성』, 『주간경향』 등이 잇따라 창간하였다. 1990년대 들어서 개방 물결이 점차 비디오로 보급 확산 되었으며, 전성기를 구가하던 1991년 12월 29일(제1192호)에 폐간하였다가 2020년 이마트에서 복간하였다.

2) 이시성, 「김승옥의 '60년대식(式)' 생존방식」, 『한국문학논총』 제76집(2017.8), pp. 375-376 참조.

3) "무엇인가를 예술로 보기 위해서는 눈으로 알아볼 수 없는 어떤 것, 예술이론의 분위기와 예술의 역사에 관한 지식, 즉 예술계가 요구된다." Arthur Danto, "The Artistic Enrichment of Real Object: The Art world," in: Aesthetics: a Critical Anthology, eds. George Dickie et al.[New York: St. Martin's Press, 1989(1964)], p. 177.

4) 베커의 예술계 개념의 사회학적 변용에 대해 김동일은 다음과 같이 설명한다. "예술가, 미술관, 언론, 비평가와 같은 요소들은 예술계의 구체적인 작동 효과를 보장하는 가시적이면서도 실체적 구성요소들이다. 일상의 예술적 변용은 이러한 제도의 실체적 요소들의 작동없이 성취되기 어렵다." 김동일, 「단토와 부르디외, '예술계(artworld)' 개념을 보는 두 개의 시선」, 기초학문자료센터, 보호학문강의 지원(2008) 참조; 김동일, 「단토 대 부르디외: 예술계 개념에 대한 두 개의 시선」, 『문화와 사회』 6권, 1호(한국문화사회학회, 2009), pp. 107-159 참조.

5) 전문성은 "전문가와 초보자 혹은 경험이 적은 사람을 구별해주는 특성, 기술, 지식"(Webster's New World Dictionary, [1968]), "특정 영역 및 관련 영역의 실행에서 최상의 효율성과 결과의 효과성을 일관되게 보여주는 개인의 행동"(R. W. Herling, Expertise: The Development of an operational definition for human resource development[1998]), "특정영역에서 지식과 기술을 가지고 높은 수준의 수행을 나타내는 행동이나 잠재력"(오헌석, 김정아, 「전문성 연구의 주요 쟁점과 전망」[2007]) 등으로 정의된다. 전문가는 지식, 경험, 문제 해결 능력을 가지며, 상당 시간 동안 교육과 훈련, 다양한 경험을 통해 해당 문제 해결 과정을 통해 길러지며, 전문가가 되는 데 요구되는 시간은 최소 1만 시간으로 '10년의 법칙(10-year rule of thumb)'으로 알려져 있다. Karl Anders Ericsson, Ralf Th. Krampe & Clemens Tesch-Römer, "The role of deliberate practice in the acquisition of expert performance," Psychological Review(1993); de Groot, Thoughts and choice in chess(1978).

6) Howard S. Becker, "Art as Collective Action," American Sociological Review, vol. 39, no. 6(1974) 참조.

7) 유강열 보다 앞서 10여 년 전 건칠 공예로 널리 알려진 강창원이 1930년 오카야마공예학교(岡山工藝學校)를 거쳐, 1935년 동경 우에노미술학교(上野美術學校) 칠공과, 연구과를 졸업하였다. 1946년 창원공예연구소를 개설하였다가, 월남하였다. 그는 독특한 옻칠 기예로 미술계의 신화적 인물로 전후 작가로서 행보를 이어갔다. 유강열이 미술 분야 전반에 걸쳐 제도와 현장에서 활약한 데 비해, 강창원은 뛰어난 재능을 사회로 전이하는 데는 비약적이지 못했다. 그보다 앞서 도쿄미술학교(東京美術學校) 도안과에 임숙재(1899-1937)가 1928년, 이순석(1905-1986)이 1931년, 이병현(1911-1950)이 1934년, 한홍택(1916-1994)이 1937년 동경도안전문학교를 졸업했다.

8) 김봉룡은 경상남도 통영 출생으로 일제 강점기, 대한민국의 공예가, 1967년 중요무형문화재 나전장으로 지정되었다.

9) 조선공예가협회(朝鮮工藝家協會)는 1946년 3월 10일 창립된 공예 단체로, 미군정의 후원 아래 결성되었다. 회장 김재석(1916-1987) 외 김봉룡을 비롯 회원 50명이었다. https://ko.wikipedia.org/wiki/ (접속일: 2020년 9월 4일).

10) 이 기술원강습소는 양성생 40명을 선발해 2년제 기술교육을 실시하고 나전칠기 장인을 배출해 통영 나전칠기가 일대 전환기를 맞이하게 되었다. 통영의 이름난 나전칠기 장인들이 모두 양성소의 강사로 활동하였을 뿐만 아니라 통영 미술인들도 모두 모여 미술 교육을 담당하였다. 「근현대 통영의 나전칠기」, https:// ncms.nculture.org/woodcraft/story/3492 (접속일: 2020년 9월 5일). 이 경상남도나전칠기기술원강습소에 대한 통영의 역사에선

유강열의 기록을 찾을 수가 없다.

11) 이중섭도 "괴로운 가운데서도 제작욕이 왕창 솟아 작품이 산더미처럼 쌓이고 자신이 넘치고 넘치는 아고리"라고 고백할 정도였다. 또한 유강열의 부인 장정순의 증언에 의하면, 그는 자신의 숙소 옆 공방 2층 다다미방에 김경승, 남관, 박생광, 전혁림과 중섭을 머물게 하고 침식을 제공하고 있었다. 이중섭은 이 시기 통영 출신 화가 지망생이던 이윤성과 함께 지내며 제작에 몰두하여 〈달과 까마귀〉, 〈떠 받으려는 소〉, 〈노을 앞에서 울부짖는 소〉, 〈흰소〉, 〈부부〉 등을 완성하고, 〈푸른언덕〉, 〈충렬사 풍경〉, 〈남망산 오르는 길이 보이는 풍경〉, 〈복사꽃이 핀 마을〉의 풍경화 제작을 하였다. 성과가 분명했고, 유강열은 매니저처럼 통영에서 그의 작품 제작과 여러 전시를 지원해주었다.

12) 최공호, 『한국 현대 공예사의 이해』(도서출판 재원, 1996), p. 81.

13) 이사장 이상백, 이사 전형필(1906-1962), 김재원(1909-1990), 홍종인, 민병도로 한국의 현대공예의 중흥과 판화미술의 발전을 위하여 실제로 작품을 계발, 생산하는 한편, 공예중흥운동의 첨병이 될 인력을 길러내는 것을 목표로 하였다.

14) 김상수, 「유강열(劉康烈)선생 논고(論考)」, 『인문과학연구』 vol. 21(숙명여대 인문과학연구소, 1981), p. 287.

15) 래리 샤이너, 『순수예술의 발명』, 조주연 옮김(인간의 기쁨, 2015[2001]), p. 161.

16) 이에 더하여 수집가의 등장과 전문화로 인해 미술거래상의 사회적 지위가 높아졌고, 그 결과로 미술시장이라는 조직이 현재와 같은 모습을 하게 된 것은 18세기 중엽이었다고 한다. 프랑스의 살롱은 "완전히 세속적인 환경이 때마다 반복적으로, 공개적으로, 또 무료로 보여준 최초의 당대 유럽미술 전시회"였다는 사실을 한 번 더 상기해야할 것이다. 래리 샤이너, 『순수예술의 발명』, pp. 163-164.

17) 이경성, 『한국근대미술연구』(동화예술선서, 1975), p. 202.

18) 이와 같은 순수미술과 공예, 디자인 등과의 위계가 형성된 역사와 원리를 다룬 래리 샤이너의 『순수예술의 발명 (The Invention of Art)』(특히 2부 「예술의 분리」)과 더불어, 하워드 리사티(Howard Risatti)의 『공예이론: 기능과 미적 표현 (A Theory of Craft: Function and Aesthetic Expression)』(특히 2부 「공예와 순수미술」)은 중요한 전거들이다.

19) 행정안전부 국가기록원 대통령기록관 정책 기록 참조.http:// www.pa.go.kr/research/contents/policy/index020205.jsp (접속일: 2020년 9월 7일).

20) 해방 후 문화정책은 1960년대까지 미비해서 예술원과 학술원 설치, 경성부민관과 이왕가아악부를 각각 국립극장과 국립국악원으로 전환, 문화인 등록령 정도로 그친다. 기본적인 틀거리는 대략 1961년부터 1979년까지 공연법, 문화재보호법, 불교재산관리법, 지방문화사업조성법, 영화법, 음반에 관한 법률, 도서출판에 관한 정부의 지원 등이 입법되었으나 대부분 일제강점기 문화정책의 답습과 문화예술 진흥, 장려보다는 행정절차법 위주로 규제 통제하는 데 치중하였다. 1966년 '한국문화예술윤리위원회'가 설치되어 모든 문화예술의 사전심의가 진행되었다. 1972년 '문화예술진흥법' 제정으로 비로소 문화정책이 태동하게 되고 문화예술행정 기반조성이 시작된다. '문화예술진흥법' 주요 내용에 보면, "문예진흥기금 조성사업·중앙국립극장, 세종문화회관 등 문화시설 확충, 문화유산 전승, 계발사업·국학개발, 무형문화재 전승 보급 및 민속 개발, 국악고설치, 국악대연주단 창설, 예술창작 지원사업·각종 문학상 및 대한민국 작곡상 제정, 대한민국 음악제, 연극제, 무용제 행사, 문화예술 국제교류사업·한국미술5천년전, 민속예술단, 국악연주단 해외공연으로 명시되어 있다. 이후 1974년 전통문화를 계승하고 그 바탕 위에 새로운 민족문화를 창달하자는 문화전승적 기조 아래 문예중흥계획이 1, 2차로 발표 진행되었다. 한국문화예술진흥원, 『한국의 문화정책』(1992) 참조.

21) 오명석, 「1960-70년대의 문화정책과 민족문화담론」, 『비교문화연구』 14호(1998), pp. 122-123.

22) 최공호, 『한국 현대 공예사의 이해』, p. 105.

23) 최공호, 『한국 현대 공예사의 이해』, p. 121.

24) 최공호, 『한국 현대 공예사의 이해』, p. 109.

25) Yuko Kikuchi, *Russel Wrights Asian Papers and Japanese Post-War Design*, 런던예술대학교, http://ualresearchonline.arts.ac.uk/1017/; 김종균, 「한국공예시범소와 서울대학교 미술대학」, 「조형_아카이브」(2016), p. 224에서 재인용.

26) "'노만.R.데한'씨, '오스린.E.곡수'씨, '스테리.휘스틱'씨는 ICA기술원조로 한국공예전반에 걸친 품질개선 및 해외수출을 위한 기술적인 검토를 가하고자 1개월간 체한예정으로 27일 하오 서북항공편으로 하였다." 「내외동정(內外動靜)」, 「경향신문」(1958.1.29), 1면; 김종균, 「한국공예시범소와 서울대학교 미술대학」, p. 225에서 재인용.

27) 김종균, 「한국공예시범소와 서울대학교 미술대학」, p. 226 참조.

28) 김종균, 「한국공예시범소와 서울대학교 미술대학」, p. 231.

29) 김종균, 「한국디자인사」(미진사, 2008), p. 67

30) 김종균, 「한국공예시범소와 서울대학교 미술대학」, p. 231.

31) "당시 한국 사회에 팽배해 있던 근대화에 대한 열망과 선진 기술로서의 산업디자인에 대한 요구를 대부분 충족하지 못하였다. 경공업 프로젝트는 그 품목이 제한적이었고 기존의 한국 제품을 개선하거나 개량하는 수준에 머물렀다. 새로운 제품이나 디자인은 소개되지 않았을 뿐더러 1950년대 미국에서 발달된 공업디자인 영역도 실질적으로 전파되지 못했던 것으로 보인다." 또한 미국으로 소개된 한국 공예는 "이방인들 눈에 비친 한국문화전통에 대한 인식 수준이 겨우 이국적 취향-오리엔탈리즘의 한계를 넘어서지 못하는 소재주의적 발상인 경우가 많았다." 김종균, 「한국디자인사」, pp. 69-70.

32) 「공예디자인 연구소 서울대 미대에 마련」, 「중앙일보」(1966.7.30), 7면.

33) 「햇살받는 공예디자인연구소 발족」, 「경향신문」(1966.8.1), 5면.

34) 최공호, 「한국 현대 공예사의 이해」, p. 109.

35) 김종균, 「한국디자인사」, pp. 172-182.

36) 김성수, 「유강열선생 논고」, p. 288.

37) 김성수, 「유강열선생 논고」, p. 288.

38) 김종균, 「한국디자인사」, p. 81.

39) 김성수, 「유강열선생 논고」, p. 289.

40) 김성수, 「유강열선생 논고」, p. 286.

41) 김종균, 「한국디자인사」, pp. 81-82.

42) 유강열 유고, 「구성과 인간: "한 공예미술가의 입장에서"」, 연도 미상 (국립현대미술관 미술연구센터, 과천), 제1장.

43) 통영시대로 칭할 수 있는 1954년까지 유강열은 이중섭, 장윤성, 전혁림과 어울리며 공예의 예술성에 대한 표현을 연마하고 1952년 ≪4인전≫(부산, 통영호심다방) 등 몇 번의 전시도 갖는다.

44) 그의 예술적 실천은 공예뿐 아니라 건축 공간 내부의 디자인 기획에 더 많은 방점이 있다. 홍익대학교 교사에 아직도 남아있는 금속재 새 문양 장식을 비롯해 1963년 워커힐 실내디자인, 1966년 자유센터 승공관 설계, 1970년 국립중앙박물관 건립 상임위원으로서 내부 장치, 1971년 국회의사당 내부 장치 설계, 1973년 어린이대공원 기본계획설계 등 건물내부 설계에 참여하고 현대적 감각으로 실내 디자인에 참여했다. 이 현실공간에서의 디자인 작업은 판화와 염색, 직조, 도자공예에 이르는 여러 공예적 특성을 활용하는 한편, 전통적인 문양의 현대적 패턴화가 보다 잘 드러났다. 즉 국회의사당 벽화를 보면 십장생 등 민화적 요소가 편안하고 잔잔하게 펼쳐지는 이미지로 벽면을 채운 것을 볼 수 있다. 세종문화회관 무대막 제작을 의뢰받아 기쁘게 작업을 위해 여러 방법을 찾던 중 작고하여 여전한 안타까움이 남는다.

구성과 인간: "한 공예미술가의 입장에서"　유강열

유강열 유고, 「구성과 인간: "한 공예미술가의 입장에서"」. 국립현대미술관 미술연구센터 소장.

1

나는 이 소론을 하나의 명확한 명제에서 출발하여 생각해 보려고 한다. 그것은 디자이너로서의 인간에 관한 문제이다. 결국 인간은 세계 속에 나타난 최초의 부(富)이며 최고의 부라고 믿고 싶기 때문이다. 인간이라는 유기적 생명이야말로 생(生)을 굳히며 생을 주장하고 끝없이 발전하려는 구성적인 생명이 아니겠는가? 따라서, 디자이너를 어떤 기술인이기보다는 그러한 기술에 선행해서 생각해야 할 인간이라는 전제 조건 위에서 접근하고자 하는 것이 이 글의 목적이다.

가령 전통적인 견해로서 비주얼·디자인은 인간을 구성하고 있는 여러 지적 능력 가운데서 유독 시각 기능만을 독립시켜서 연구하려는 경향을 띠고 있지만, 이러한 폐쇄적인 규범이야말로 오늘과 같은 중대한 위기에 조우하게 된 중요 원인이라고, 나는 생각한다. 여기서 중대한 위기란 '인간소외'를 가리킨다. 물론, 이 문제는 비단 공예미술에서만 나타나고 있는 현상은 아니며, 20세기의 전반적 현상이 그러하고, 충분히 토의되고 있지 못하지만 과연 우리들의 누가 이 문제를 성의 있게 생각하고 있을까? 모든 문제의식이 그렇듯이 근원에 대한 질의의 환기는 자칫 진부하고 귀찮게 들릴 수도 있다. 하지만, 그렇다고 우리는 이 문제를 언제까지 외면할 수는 없다. 다만 이 문제에 있어서 뜻밖에 우리들이 얻을 수 있는 한 줄기 광명은 인간소외가 인간 본유의 숙명적 업보가 아니라 기왕의 인간성에는 구비되고 있었던 본질적 기능을 상실함으로써 야기된 것이라는 현학의 해명이다. 그리고 우리는 이러한 해명을 믿고 싶다. 인간 소외는 부과되는 것이 아니라 우리 스스로가 선택했던 것이라고…. 그런데, 우리들이 상실한 본질적 기능이란 도대체 무언가? 그것은 반성 능력이라는 것이다. 그렇다면 정말 인간은 반성할 줄 모르는 것이며, 그러한 인간과 인간 사이의 거래는 단지 기술적이고 기계적인 교류의 두드러진 차이를 메우고 교환하는 비인간적인 작업만을 되풀이하여 왔고, 앞으로도 그럴 것이라는 건가?

그러나 인간의 궁극적인 목표가 결코 인간 소외일 수는 없듯이, 우리들은 무슨 수를 써서라도 이 본질적 능력을 되찾아야겠으며, 인간을 회복해서 새로운 구성적 생명으로서의 인간상을 구현해야겠다.

그렇다면 구체적으로 어떠한 방법이 있으며 구성적 생명이란 무엇인가? 그 한 예로 요즈음 유럽에서 나타나고 있는 테크놀로지 교육의 새로운 회귀를 들 수 있겠다. 그것은 첫째, 깊은 사색, 둘째, 풍부한 정신, 셋째, 기름진 상상력, 넷째, 성실한 행동을 골자로 하는 인간 주체의 재 확립이며, 25%의 기술과 75%의 교양이라는 교육 이념의 새 지침이다.

따라서 그들은 호모 파버(homo faber)인 공작인에서 다시 호모사피엔스(homo sapiens)인 지성인의 출현을 다시 예측하고 있으며, 응용의 과잉을 어느 만큼 견제하면서 다시 한 번 기초를 재검토하려는 경향을 나타내고 있다.

2

사람의 정신은 원래 관례에 따르기 쉬운 경향을 나타내지만, 진보의 원동력이 되는 것은 상상력이다. 거듭 말해서 무엇이든 한 가지에 관습적으로 젖어 있다는 것은 동시에 상상력의 마비를 뜻하며, 구성력을 상실하게 된다. 그런데 이러한 현상은 개인이든 그것의 복합체로서의 사회이든 간에 그리 쉽게 벗어날 수 있는 것으로 보이지는 않는다. 더욱이 우리들의 경우 이 문제는 매우 우려할 만큼 굳어져가고 있다.

진리는 자유로워야 하듯이 한 줄기 빛살은, 그것을 가로막는 고정관념이라든가 인습 등에 의해서 굴절됨이 없이 올곧게 투사되었을 때, 소기의 목표물에 도달한다. 독창적인 감각을 자극하고 새로운 기구를 생각해 내는 능력을 개발하는 훈련 방법으로서, 인간의 상상력은 실로 놀라운 힘을 발휘한다. 이 문제를 우선 우리들의 일상생활의 주변에서부터 살펴보기로 하자.

가령, 지금 내가 서 있는 이 대기 속에는 TV의 채널이 흐르고 있다. 물론 사람의 육안에 이것은 보이지 않는다. 그러나 TV 수상기는 지금 공간에 흐르고 있는 어떤 이미지를 잡아내서 재생할 수 있는 기능을 가지고 있다. 그런데 그러한 기능이란 어떤 것인가? 이미지는 대기 속을 어떻게 흐르며, 왜 사람의 육안만으로는 그것이 안 보인다는 것인가? 그리고 이러한 TV 수상기의 기능과 사람의 그것과는 어떤 차이가 있으며, 어떻게 비교될 수 있는가? 이것을 한 번 생각해 보자. TV의 화면은 그것이 흑백일 경우, 무수한 점이 밀집해서 구성되고 있는 이미지이며, 이는 전송 사진의 원리를 알고 있는 사람이면 쉽게 이해할 수 있다. 우리들의 경우 후기인상파의 쇠라(Georges-Pierre Seurat, 1859-1891)의 작품을 비교해서 생각하는데 좋겠는데, 그의 대표작인 <그랑자트 섬의 일요일 오후(Sunday Afternoon on the Island of La Grande Jatte)>(1884-1886)는 바로 이러한 원리로 구성된 작품이었다. 일찍이 보들레르(Charles Pierre Baudelaire, 1821-1867)는 들라크루아(Eugène Delacroix, 1798-1863)의 <단테의 조각배(La Barque de Dante)>(1822)를 보고 그것이 그려진 화면의 형상이나 음양이 분간 안 될 만큼의 원근에서 바라보면 이미 그것은 어떤 역사적 묘사나 실경이 아니라 다만 붉고 푸른 강렬한 색의 교향이 보일 것이라고 지적한 바 있다. 그런데 쇠라의 <그랑자트 섬의 일요일 오후>는 파리 교외의 센느 강변에서 화창한 일요일의 한낮을 즐기고 있는 군상을 그린 것이지만, 그 화면에 다가가면 갈수록 어떤 형상도 지각되는 게 없으며 다만 무수한 색 점들만이 보일 뿐이다. 즉, 전체는 흐려지고 부분은 두드러진다. 이른바 점묘

법이라는 이 양식은 들라크루아의 원근을 정반대로 응용한 화법이라고 말할 수 있겠다. 그렇듯이 TV의 화면도 정밀하게 관찰하면 이러한 점, 가령 흑백의 점을 기조로 해서 구성되어 있는 이미지의 세계임을 알 수 있다. 말하자면, 쇠라나 TV의 화면은 이러한 점을 기조 단위로 하여 구성되고 있는 조형세계라는 것이다. 그러나 바이올린 같은 현악기는 한 현의 진동하는 소리가 그 길이의 함수에 의해서 정해지고 그것이 정수 비례의 소리로 들릴 경우 그것을 음악이라고 우리들은 지각하며, 이러한 규칙성을 전제로 하는 음의 구성이 음악이듯 이 쇠라의 점과 TV 화면의 점은 그들의 조형세계의 기조를 이룬다. 그런데, 여기서 이 문제에 대한 우리들의 관심을 더욱 조밀하게 좁혀서 흑과 백을 생각해 보기로 하자. 원래 흑백은 상극의 막연한 대립 관념으로 생각했던 것이며, 이것이 지난 날의 전통적 견해였는데, 오늘날은 이것을 상호 보완의 상대성으로 이해하고 있다. 즉, 백이라는 바탕(Ground) 없이 흑이라는 형상(Figure)이 지각될 리 없고, 그 반대의 경우도 같다(게슈탈트 심리학은 이 문제에 기여한 공적이 크다). 그렇듯이 쇠라의 점묘법도 전체와 세부의 상보 관계에서 그 구성 원리가 이해되어야 한다. 그런데 여기서 우리들의 치환 능력을 활용해서 흑과 백을 십(十, 양; 陽)과 일(一, 음; 陰)로 비유해서 생각해 보자. 가령, 현대 기계 문명의 정수로 나타나고 있는 정밀/섬세와 정확/강직의 전형인 컴퓨터의 구성 원리도 바로 이 십과 일에 기초하고 있다. 사람은 한 명제에 대해 동시에 긍정하고 부정할 수는 없다. 그리고 이것이 인간이 사고하는 기본의 조건이다. 그렇듯이 컴퓨터는 인간이 하나하나의 명제에 대하여 긍정하느냐 부정하느냐의 판단에 부응하는 십과 일의 기능을 사람보다는 빨리 계기적으로 해낼 수 있다는데 지나지 않는 것이며, 진공관에 전류가 통했느냐 안 통했느냐에 의해서 십과 일의 반응이 나타난다.

3

그런데 사람은 어떻게 해서 이러한 원리를 알아낸다는 것인가? 그것은 우선 인간의 비판력 때문이라고 생각해 볼 수 있다. 그것은 바로 옥과 돌을 구별할 수 있는 능력이며, 인간 능력의 특장은 이러한 비판 능력에 큰 뿌리를 두고 있다. 가령 로댕의 대리석 조각은 그 형태를 제외하고는 조각으로 나타난 대리석이나 자연 그대로의 대리석이나 그 덩어리나 질은 같다. 그러나 여기서 이 둘을 구별할 수 있는 것은 우리들의 비판력 때문이며, 상상력 때문이다. 로댕의 대리석 조각은 자연의 대리석에 로댕이라는 비판력이 끌이나 송곳 같은 구체적인 도구를 통해서 나타난 분석의 결과이다. 그러나 우리는 로댕(François-Auguste-René Rodin, 1840-1917)의 대리석과 마이욜(Aristide Maillol, 1861-1944)의 대리석을 구별한다. 결국 최고의 비판은 최고의 구성이며, 최고의 창조이다.

컴퓨터는 주어진 문제를 연역 논리의 기능으로 즉, 기계적으로 이행했을 뿐이며, 스스로 어떤 문제를 찾아내서 제기하고 설정하며 능동적인 구상력을 나타내는 것이 아니다. 컴퓨터는 어디까지나 컴퓨터일 뿐이다. 그러나 로댕은 사람으로 태어나서 로댕이 되었으며, 자연의 대리석에 비판력과 구성력을 가해 그 속에 숨어 있는 어떤 조각가를 드러내고, 그 조각상과는 아무 상관없는 대리석은 덜어버렸듯이…. 좀 더 쉬운 비유를 들자면 베토벤의 초기의 구성력은 바흐의 영향이 현저했지만 만년의 그는 100%의 베토벤을 나타냈듯이….

흔히 사람은 죽어서 흙이 되고 만물은 흙으로 돌아간다고 해서 세계를 구성하는 기조는 흙이라는 소박한 관찰을 우리는 옛이야기로 들어왔다. 또는 물이라는 주장도 있었다. 그런데 앞서 쇠라의 점묘법이나 TV의 흑백 점에서 살펴보았듯이 이러한 최저 단위를 구성의 원리로 파악하고 있었던 게 얼마 전까지의 이야기이다. 마치 세계를 구성하고 있는 최저의 단위를 원소로 생각하고 분자의 차원에서 구성 원리를 파악하려 했듯이…. 그렇듯 인간 구성의 대 건축의 기조를 감각 자료(Sense Data)의 구극성에서 파악하려던 게 얼마 전까지의 이야기이다.

가령 쇠라의 점이나 TV 화면의 점이 모두 이것이며, 쇠라의 <그랑자트 섬의 일요일 오후>가 엄청난 색 점에 의해서 구성된 집적이듯이…. TV의 영상은 송신될 때 엄청난 흑백의 점을 대기 속에 내던지지만, TV 수신기는 이것을 충실하게 재생한다. 그러나 이러한 기능은 어디까지나 수동적인 것이며, 바로 컴퓨터의 연역 논리와 같은 기능이다. 말 그대로 사람은 아무 부담 없이 쇠라의 그림을 멀거니 바라 볼 뿐이며 TV 화면을 응시한다. 즉, 주어지는 감각 보고를 그저 충실하게 기억하거나 재생할 뿐이다.

그러나 구성력이란 원래 능동적인 추세를 뜻하며, 인간적 응답으로서의 도전의 자세를 뜻한다. 그것은 상징력에의 일깨움이고, 강력한 회의(懷疑)와 실천을 전제로 하는 인간 생명에의 유기적인 어프로치를 지향한다.

인간은 컴퓨터 같이 수신되는 감각자료를 정확하게 기록하고 정리하면서 수치표리와 확실성을 나타내지만 반면, 정서와 종교와 환상과 심리 등인 종합적 구성체이다. 가령 어느 민족이고 신화를 간직하며 그 기원은 인간의 생명과 우주의 질서의 현현이고, 상징의 개화이다. 그런데 인간의 상상력이란 도대체 무얼까?

4

말 그대로 상상력은 대단히 어려운 문제로서 현대철학의 난제로 알려져 있지만, 우리들의 입장에서 알아볼 수 있는 기초적인 고찰을 해보자. 가령, 어떤 사람이 맞선을 처음 보러간다고 가정한다. 그는 여자라는 일반성에 대한 관념을 가지고 있다. 바로 눈앞에 없는 여자를 표상하는 점에 있어서 그렇다는 것이다. 그러나 앞으로 보게 될 어떤 여성을 머릿속에 그려 보려는 데서 어느 정도 구체적인 상을 만들 수 있고, 따라서 도식적인 추상이 아니라 인상에 가까운 점에 있어서 감각에 가까운 느낌이다. 즉, 상상력이란 감각과 관념의 중간에 위치하는 인간 능력으로 우선 생각해 볼 수 있다. 그러나 터무니없는 공상과는 달리 이제부터 맞선을 구체적으로 봐야한다는 데서 머릿속에 그리는 여성을 만나보고 싶다는 강력한 실천력을 요구한다. 때문에 상상력은 결여의 의식이라고 볼 수 있으며 그러한 결여를 채워보려는 노력이 뒤따르기 때문에 강력한 실천력을 유발한다고도 볼 수 있다.

좀 더 구체적인 예를 들면서 우리들 조형작가들은 이 상상력을 어떻게 사용하는지를 알아보자. 지금 나의 책상 위에는 바우하우스의 조형운동에서 개발했던 많은 의자 사진이 있다. 마르셀 브로이어(Marcel Breuer, 1902-1981), 임스(Charles Eames, 1907-1978), 베르토이아(Harry Bertoia, 1915-1978) 등이 디자인한 단순 간결하고 합목적적이며 재료를 제대로 이용한 유니크한 의자들이다. 그런데 도대체 의자란 무엇일까?(이 경우 의자란 어떤 관념일까?가 정확한 표현이다). 어떻든 관념상으로 인식되는 의자는 사람이 앉는 것, 다리가 세 개 이상 있을 것(두 개면 넘어질 것이니까), 앉는 사람의 수 등의 도식을 얻게 된다. 따라서 관념상의 의자는 지역과 시대를 초월해서 인식되며 영원성과 본질성을 띤다. 이것은 마치 종로 거리에는 언제나 인간들이 오가며 영원히 그럴 것 같은데, 그 한 사람 한 사람은 늙고 병들고 죽는 구체적인 인생을 밟아나가고 있는 것으로도 비유된다.

그런데 우리들이 실제로 한 의자를 디자인하고 만들려고 할 때, 이러한 관념만으로는, 다시 말해서 불완전하고 미숙한 인식만으로는 아무것도 이룩되는 게 없다. 다시 거듭해서 관념상의 도식은 어떤 구체적인 의자도 나타내는 게 아니므로, 다른 기능의 도움이 아무래도 필요하다. 그것이 바로 상상력이라는 구성력이다. 그러나 이 상상력을 활용해서 그럴 듯한 의자를 구상하지만, 그리 쉽게 이미지가 떠오를 리 없다. 그래서 대개의 사람들은 남이 기왕에 디자인한 책을 이리저리 뒤적이면서 다리는 임스의, 모양은 사리넨(Eero Saarinen, 1910-1961)의 것을 그럴듯하게 절충해서 그것이 마치 자기의 독창적인 상상력의 결실인 양 시치미를 뗀다. 말 그대로 창조가 얼마나 어려운 것인가를 우리들은 잘 알고 있다.

그러나 모방은 창조의 어머니라는 말이 있듯이, 어린 사자는 깨무는 시늉을 배우면서 자라서는 독자적인 힘으로 먹이를 물 수 있게 된다. 그렇듯이 우리도 역사를 모방하고 선배를 흉내 내지만 언제까지 그러다가는 이러한 관례의 노예가 되어버리고, 상상력은 마비되며 궁극에는 컴퓨터의 흉내를 내는 기계 인간으로 전락해서 빈틈없고 약삭빠르며 정확한 짓을 되풀이하여 새로운 것을 생각해내야 하는 디자이너의 입장에서 볼 때 비인간적인 인간으로 변모하는지도 모른다.

그러나 상상력을 기름지게 하는데 성의 있는 노력을 기울이고 있는 사람은 질서, 균형, 구조 등에 대한 남다른 감수성을 제 것으로 하고 있으며, 비판력을 기조로 하는 분류의 능력과 그 위치의 평가를 알고, 관념 연합의 훈련은 대기 속을 흐르는 이미지를 잡아내서 재 구성하는 TV의 브라운관 이상의 능력을 발휘하게 된다. 즉, 주어진 사태의 역기능을 투시할 줄 알며 비유력과 유사점을 발견해 낸다. 가령 무서움을 웃음으로 번역해대는 유머의 기능이 그것이며, 인간 속에 묻혀있는 포텐셜리티(잠재력)의 개발이다.

5

나는 이 글의 첫머리에 반성 능력의 상실을 말했으며, 그것이 오늘날 같은 산업 공해와 인간 공해의 원인이라고 잘라 말했다. 그러나 이러한 기능을 회복하는 전제 조건으로서 자아의 각성, 이를테면 자기 초월의 힘이 앞서야겠다. 말 그대로 우리들이 일상으로 무엇을 보는 시각기능이라는 것도 엄밀히 검토해보면 어떤 구성의 원리에 의한 지각 현상이고 피동적인 화학반응만으로 나타나는 것이 아니라는 것을 훨씬 이전에 헬름홀츠가 밝혔던 것이다. 즉, 어떤 외계의 현상이 동공을 통해 수정체를 통과하고 망막에 지각되며, 다시 시신경을 타고 흘러서 시각 중추에 어떠한 흥분을 불러일으켰을 때, 사람은 무엇을 보았다고 생각한다. 그러나 인간의 안구란 원래가 암흑의 세계이며, 이곳을 간단한 카메라의 장치같이 해맑은 빛살이 흘러든다고 생각하는 것은 이만저만한 오류가 아니다. 좀 더 쉬운 예로서는 사람의 몸에 불덩이가 떨어졌을 때 그것을 뜨겁다고 지각하는 건 뇌수지만, 몸에서 뇌수까지의 신경선은 어떤 방법으로 이 뜨거운 데이터를 나르는지를 생각해 봐야 한다. 그것이 천도의 화열이라고 하자. 그렇다면 인간의 신경인 섬유질이 그 화열을 뇌수에 보고하기 전에 이미 타버린다는 건 소박한 상식이다. 그렇다면, 어떻게 그것이 뜨겁다고 뇌는 판단할까? 인간의 시각도 같은 이치이다. 따라서, 우리들의 일차적인 능력인 감각 반응은 외계가 부여하는 어떤 자극을 충실하게 반영하는데 그치는 게 아니라, 감각을 독자적인 대응의 구성력을 가지고 있으며, 감각은 기호라는 명제가 추출된다. 즉, 이미 감각은 그것만으로도 독자적

인 구성력이라는 것이다.

그러나 오늘날 우리들의 공예미술은 독자적인 추세로 발전하고 있다고는 감히 말할 수 없다. 개성이라는 구성력에 의한 능동적인 힘에서 보다도 하찮은 TV의 브라운관 같은 주어진 형상을 충실히 재생하는 기능에 비유된다. 즉, 그들은 내면의 충동에 의해서 외계를 구상하지 않고 오히려 외계의 어떤 틀에 자기의 요구를 조합시키려는 경향을 보인다. 말하자면, 외국에서 수입한 새로운 틀에 의해서 자기를 변형해 나가고 있다는 이야기이다.

이 문제를 이렇게 비유해보자. 개화 초기의 한국인이 난생 처음 보는 증기기관의 그 터무니없고 엄청난 기능에 대한 경악을…. 그러나 우리의 앞선 사람이 좀 더 주의 깊고 치밀한 관찰의 소유자였다면, 그는 이러한 외형이 부여하는 심리적인 반응을 초월해서 그러한 기관이 움직이는 원리를 이해하고, 원리에 있어서는 국제성을 띠지만 외형에 있어서는 국민성을 띤 조형으로서의 한국적인 증기 기관차를 참조했을 것으로 믿는다. 그것은 형식과 내용의 환치와 종합의 능력이며 형식에 의해서 내용을 분석하고 내용에 의해서 형식을 상상하는 기능이다. 그러나 불행하게도 우리들은 그렇듯이 기름진 상상력을 소유한 선각자를 많이 갖지 못했다. 다만 그들의 놀라운 적응력은 그러한 기관차를 재주 있고 멋있게 운전해 보임으로서 일반시민을 현혹했으며, 그것을 오히려 자랑으로 생각했다. 따라서 자기 초월의 힘은 상상력의 선행 조건이며 그것은 편견을 갖지 않고 판단하고 명석하게 사색하는 힘을 길러 준다.

6

쇠라의 <그랑자트 섬의 일요일 오후>를 구성하고 있는 그 무수한 점 가운데 한 점은 그것만으로 자기를 내세울 수 있는 존재 이유를 가지고 있지만, 각각의 점은 그 불완전함에서 벗어나 그 전체에 있으려고 애쓴다. 이러한 구성 방법이야말로 만상의 근원이며 디자이너인 한 개인은 고립하여 독존하는 존재가 아니다. 미리 말했듯이 비주얼 디자인이 전인적인 활동으로서 한 인간에게서 유독 시각 기능만을 독립시켜서 생각한다는 것은 무인도에서 활동하고 있는 디자이너에 불과하다.

알다시피 근대사회의 기조를 마련했던 산업혁명에 대해서도 우리는 그것만을 고립시켜서 생각하려는 불완전한 생각을 자주 한다. 가령, 산업혁명은 한 직공이 동시에 100개 이상의 종을 조작할 수 있게 했다는 기술혁명의 측면도 중요하지만, 동시에 도시로 몰려들기 시작한 공업 인구의 증가와 여기서 나타나는 부작용은 필연적으로 전통적인 민족예술의 소멸을 예측하게 했으며, 그 전통이 뿌리 깊으면 깊을 수록 이 문제는 심각한 현상으로 나타났다는 것이다. 말하자면, 기초계급과 응용계급의 인간과 대립은 영국사회 그 자체의 질서와 균형을 송두리째 허물어버릴 징후를 나타냈었다는 것이다. 그러나 이 민족의 놀라운 구성력은 "18세기의 정신은 질서와 통일이며, 완성과 단순"이라는 감정 혁명을 병행하여 일으켰던 것이었다.

그렇듯이 한국의 디자이너는 그의 전통인 공방 속에 제한해서 살고 있는 전혀 고립의 생명이 아니라, 전통과 민족과 시대라는 차원에서 두드러지는 전체적 활동으로서의 한 생명이며 오늘 조국 근대화인 한국적 산업혁명의 터전에선 더욱 그 직업적 책임은 무겁다는 것이다.

인간은 세계 속에 나타난 최초의 부이며 최고의 부이다.

'유강열아카이브' 기증을 회고하며

신영옥
작가, 유강열 제자

1976년 11월 7일 새벽, 나는 전화 벨소리에 잠자리에서 일어났다. 공예과 원대정 학과장님의 전화였다. 유강열 학장님께서 심장마비로 운명하셨다는 소식을 전해주셨다. 전날 밤, 나는 뜻밖에 신촌로터리에서 술에 취하신 모습으로 빈 택시를 기다리시는 학장님을 뵈었다. 약 5분 정도 걷는 동안 학장님께서는 매우 소중한 말씀을 하셨다. "너는 작가가 되거라, 너는 작가가 될 것이다"라고 하시며 "나는 그동안 너무 외부 일로 바쁘게 보냈는데 나도 지금부터 작품을 하려고 한다." 불과 몇 시간 전에 뵈었을 때의 상황이어서 운명하셨다는 소식이 슬프다기보다 어이없는 일이었다.

1976년에 대학원을 졸업하고, 나는 유 학장님의 연구조교로 근무를 하던 중이었다. 황망하게 학장님이 운명하신 후 연구조교를 중도에 사직하지 않을 수 없었다.

내가 홍익대학교 미술대학 공예과에 입학한 것은 1970년의 일이다. 2학년 말에는 전공을 선택해야 했다. 공예관의 직직 공예실에 전혀 사용된 흔적이 없는 목제 조립 기계들이 설치되어 궁금증이 일어났다. 그래서 염직공예 담당 교수이신 유강열 교수님 연구실을 방문하여 전혀 알 수 없던 목조 기계들에 대해 문의 드렸다. 교수님의 첫 인상은 멋있는 분위기가 느껴지는 인자한 분이셨다. 교수님께서는 나의 궁금증을 매우 상세하게 설명해 주셨다. 직물을 짜는 서양식 직조기(Loom)로서 아트패브릭(art fabric)을 제작할 수 있는 기계라는 사실과 그 역사가 서양에서는 매우 깊다고 말씀하셨다. 서가에서 외국 서적 *beyond Craft; the Art Fabric*을 꺼내 보여주셨는데 그 내용은 나에게 매우 경이롭게 다가왔다. 지금까지 지도 강사를 모실 수 없어서 선배들은 수업을 못 받아 왔단다. 그런데 정정희 교수를 모시게 되어 우리 학년부터는 직조 수업을 하게 된다고 하셨다. 이날의 만남이 내가 유강열 교수님을 처음 뵌 날의 기억이다. 교수님은 나의 궁금증을 확실하게 풀어주신 훌륭한 교육자이셨다. 나는 의심의 여지없이 염직 전공을 선택했다. 특히 직조기 수업은 내가 가장 몰입했던 실기 수업이었다.

대학 3, 4학년 때 유 교수님의 수업은 박물관 유물 스케치, 관심 있는 사물을 드로잉 하기, 스케치북의 소중함 등을 강조하셨는데 이러한 내용들은 예민한 감성과 섬세한 관찰력을 키워주는 것들이었다. 유 교수님은 매우 과묵한 분이셨다. 하지만 핵심적인 내용을 전해주셨고, 인자한 미소로 계속 해보라는 말씀으로 꾸준히 작업에 전념하는 자세를 일깨워 주셨다.

대학원을 마치고 나는 처음으로 불광동 학장님 댁을 방문했다. 대문을 열고 들어가면 왼쪽으로 작은 꽃밭이 있는 담백한 주택이었다. 거실에는 고서화 액자가 걸려있고 예술 서적이 있는 책장이 있었다. 학장님께서는 생존 시에 고미술품에 대한 애정이 대단하셨다. 매우 훌륭한 안목으로 폭넓게 컬렉션을 하셨다. 훗날 공예학교를 설립하는 뜻을 갖고 구입하셨다고 사모님께서는 말씀하셨다. 그러나 뜻을 이루지 못하고 떠나시고 반포아파트로 이사하신 이후 사모님께서 고미술품 관리에 어려움이 많으셨다. 결국 국립중앙박물관에 두 차례 기증을 하시면서 그 관리의 어려움에서 벗어나셨다.

건축가인 나의 남편이 국립중앙박물관회 평의원이었는데, 유 교수님의 컬렉션을 박물관에 기증하는 일에 나섰다. 모든 고미술품들의 사진촬영이나 실측 그리고 목록 작성은 내가 맡았고, 그 자료를 지건길 국립중앙박물관 관장님에게 전달하였다. 관장님은 유 학장님 컬렉션의 가치가 매우 훌륭하다는 점에 적극 동의하였다. 당시 국립중앙박물관은 용산에 큰 규모로 신축공사 중이었는데, 박물관이 이전하며 근현대미술도 함께 다룰 계획이었으므로 관장님은 학장님의 유품에도 큰 관심을 보였다. 때마침 당시는 박물관이 유물 기증운동을 벌이던 시기였다. 김동우 학예연구사의 담당으로 2000년 10월에 1차 기증 작업이 순조롭게 진행되었다. 그리고 이어 12월, 국립중앙박물관에서는 《유강열교수기증문화재》전을 개최하였다.

이후 사모님께서는 2차 기증도 결심하셨다. 2차 기증은 반포에서 일산으로 이사하시기 전에 장상훈 학예연구사 담당으로 이루어졌다. 1차 기증이 전적으로 고미술품 중심이었던데 비해 2차 기증품은 학장님의 작품과 유품 즉, 서적, 의류, 스키, 등산화 등 생활용품 등이었다. 2005년에는 '유강열기증실'도 개설되었다. 한편, 학장님의 대부분의 주요 판화는 삼성미술문화재단에 총 86점이 소장되어있다.

유 학장님의 유품을 정리하고 난 후 사모님께서는 따뜻한 사랑으로 키운 딸, 유혜은을 결혼 시키며 다시 혼자가 되셨다. 그리고 먼저 일산으로 이사한 친구를 따라 반포에서 일산아파트로 이사를 하셨다. 꽃을 좋아하셔서 정규 선생님 사모님과 동대문 시장에 꽃구경 가는 일도 즐기셨다. 특히 모란공원묘지의 학장님 산소 관리에도 정성이 극진하셨는데 연세가 드시면서 그것도 벅차게 되어 제자 교수님들께 부탁하셔서 파묘하여 정리하셨다.

일산아파트로 이사한 후에도 마지막까지 간직하고 계신 선생님의 유품들이 있었다. 가끔 사모님께서는 나와 함께 그 유품들을 정리하셨다. 사진, 편지 등에 대하여 설명도 해주셨고 나의 질문에도 기꺼이 답해 주셨다. 가장 인상 깊었던 것은 1950년대 학장님의 유품들이었다. 미국에 계시는 동안 사모님께 보내신 자상한 편지들, 그리고 부산과 통영에서 이중섭 작가와의 일화들이다. 사모님은 간직하고 계신 모든 것들이 어느 하나 빠짐없이 중요한 것들이어서 버리는 것 없이 항상 함께 하셨다. 때때로 사모님을 도와드린 연유로 나는 소중한 유품들을 파악할 수 있었다.

언제나 활달하시고 적극적이셨던 사모님의 건강에 2006년 경부터 적신호가 왔다. 2008년에는 폐질환으로 입원을 하셨지만 병세는 차도가 없어 결국 그 해 추석을 넘기고 9월 18일, 83세로 운명하셨다. 딸 내외로부터 사모님께서 기거하시던 아파트 작은 방은 신 선생에게 맡기니 아무도 관여하지 말라는 유언이 있었다는 말을 전해 들었다. 그 방의 물건들은 대부분이 생존 시에 나와 함께 정리하셨던 학장님과 사모님의 유품들이었다. 2008년 10월 30일, 나는 20개의 항목으로 유품들의 리스트를 작성하고 위임장을 써서 유혜은에게 보관하도록 했다. 그리고 책과 아카이브 성격의 모든 자료를 나의 작업실로 옮겼다. 2008년, 나는 국내에서는 개인전으로, 미국에서는 메트로폴리탄미술관 특별전, 그리고 필라델피아미술관과 해머미술관으로 이어지는 전시회로 매우 바빴다. 그러나 외국 미술관들을 방문하여 아카이브에 대해 조사하였고, 자료들이 얼마나 소중하게 다뤄져야 하는지 깨닫는 기회를 가졌다. 덕분에 나는 최선을 다해 학장님과 사모님의 자료들을 정리할 수 있었다.

나의 작업실에 쌓여있는 두 분의 자료들은 큰 책임감으로 다가왔다. 순서대로 자료를 확인하고 기록하고 포장하는 과정이 여러 차례 반복 되었다. 그러던 중 2013년 10월에는 국립현대미술관 과천관에 미술연구센터가 개소되었다. 나는 미술연구센터를 방문하여 김인혜 학예연구사의 안내로 시설을 돌아보고 운영에 관한 설명도 들을 수 있었다. 비로소 한국에서도 미술 아카이빙 작업이 전문화되고 있음을 인지할 수 있었고 자료들을 이곳에 기증하기로 결심했다. 곧 이어 관계자들이 작업실에 쌓인 자료를 조사하였다. 그에 따라 2014년 3월 5일 이 귀중한 한국 근대미술 자료들이 미술연구센터로 옮겨져 아키비스트 이지희 씨의 정리 작업을 거쳐 13항목, 총 3,388점의 자료들이 2014년 4월 21일자로 기증되었다. 5년이 넘는 시간이 소요된 이 기증절차가 마무리되면서 나는 비로소 무거운 책임감으로부터 해방된 느낌을 가지게 되었다.

이로써 1976년 학장님이 작고하신 이후 판화작품은 삼성미술문화재단에 소장되고, 고미술품은 국립중앙박물관에 그리고 아카이브 자료는 국립현대미술관 미술연구센터에 기증되었다.

이제 모리아크(Francois Mauriac, 1885-1970, 프랑스 작가)의 묘비에 적힌 글을 되새겨본다; "인생은 의미 있는 것이다. 행선지가 있으며, 가치가 있다. 단 하나의 눈물, 한 방울의 피도 그냥 버려지는 것이 아니다." 1976년 학장님께서 작고하시면서부터 학장님의 발자취를 추적하면서 이 모든 과정이 내 삶의 일부였음을 소중하게 생각한다. 그리고 1976년 학장님의 연구조교로서의 임무가 비로소 마무리 되었구나 생각해 본다. 1976년 11월 6일 밤, 학장님께서 마지막으로 "나도 지금부터 작품을 하려고 한다"고 하신 말씀이 다시 새롭기만 하다. 바라건대 아무쪼록 하늘나라에서 훌륭한 작품 제작하시면서 행복하시길 간절히 기원한다.

유강열 연보
Yoo Kangyul Chronology

1900	공작학교 설립을 위해 프랑스 세브르공예학교에서 도예를 전공한 철도기사 레미옹(Remyon) 초빙. / ≪파리만국박람회≫에 나전칠기, 도자기 등 출품.
1907	관립공업전습소 설립(염직·도기·금공·목공·응용화학·토목 6과). / ≪경성박람회≫ 개최.
1908	박물관 개관. / 한성미술품제작소 설립(1911년 이왕직미술품제작소, 1922년 (주)조선미술품제작소로 개칭).
1910	일제 식민통치 시작.
1915	≪내국권업박람회≫ 개최.
1916	총독부박물관 설립.

1920　**8월 2일(음력 5월 9일)** 함경남도 하거서면 임자동리 1193번지에서, 아버지 유병염(劉秉廉)과 어머니 고삼월(高三月) 사이에서 삼남일녀 중 장남으로 태어나다. 본관은 강릉(江陵)으로 신흥 부자 유병의(劉秉義) 가문으로 아버지는 함흥 조선질소비료회사 건축업무 분야 간부로 근무했다. 위로 누이가 있으며, 차남 유금열은 교사와 원산필수품공장에서 염색공예가로 근무했으며, 삼남 유이열은 화가로 활동하는 등 가족 구성원 대부분이 미술분야에서 일했다. 출생지인 북청군 하거서면은 산악지방으로 1851년에 추사 김정희가 1년 동안 유배되어 그 영향으로 서예의 전통에 대한 자긍심이 강한 지역이기도 하다. 한편, 1920년대 말부터는 일제에 의해 산업화가 진행되었다.

1921	조선서화협회에 의해 ≪서화협회전≫ 개최.
1922	총독부 주최 ≪조선미술전람회(이하 '선전')≫ 개최.
1924	야나기 무네요시(柳宗悅, 1889-1961) 조선민족미술관 설립.
1925	≪파리 만국박람회≫에 나전칠기 출품, 김봉룡 금상, 전성규 동상 수상. / 경성여자미술연구회강습소 설립(1926년 경성여자미술학교로 개칭).
1929	≪경성박람회≫ 개최.
1932	제11회 ≪선전≫에 공예부 신설.

1936년 발행된 야나기 무네요시의 『공예』. 개인 소장

1933　북청군 하거서보통학교를 졸업하고 일본으로 유학하여 도쿄 도립 아자부(麻布)중학교에 입학하다.

1938　아자부중학교를 졸업하고, 조치대학(上智大學) 건축과에 입학하다.
　　　이왕가미술관 개관.

1939　조치대학 건축과를 중퇴하다.
　　　경복궁미술관 개관.

1940　도쿄 니혼미술학교(日本美術學校) 공예도안과에 입학하다.
　　　* 니혼미술학교는 1918년 일본 최초로 설립된 남녀공학 미술학교로서 실기학과와 이론학과로 구성되어 "교양을 지닌 미술가 양성"을 목표로 설립되었다. 설립 이래 줄곧 설립자 기노 도시오(紀淑雄, 1872-1936)와 교수 긴바라 세이고(金原省吾, 1888-1958), 나토리 다카시(名取堯, 1890-1975) 등이 일본 미술계에 새 바람을 불러일으키며 제국미술학교(현 무사시노미술대학) 설립 등에도 큰 영향을 끼쳤다. 하지만 1945년 태평양전쟁 전시(戰時) 조치로 폐교되었다. 태평양 전쟁으로 극도로 불안정했지만, 유강열이 다닐 때는 제4대 교장 다나카 다이스케(田中泰祐)가 종래의 응용미술과를 공예도안과·상업도안과·연예도안과 등으로 혁신적으로 바꾸는 등 공예·디자인 교육의 현대화를 도모했다. 이 학교 출신 한국인으로는 유강열 외에 일본 모노하의 선구자로 평가받는 화가 곽인식(郭仁植, 1919-1989) 등이 있다.

1941　10월 ≪일본공예가협회전≫에 염색 작품을 출품하여 가작으로 입선하다.

1942　5월 도쿄 '사이토공예연구소(佐藤工藝研究所)'에서 염색 및 직조 공예 조수 생활을 시작하다.

통영에서 전혁림, 이중섭, 유강열, 장윤성(왼쪽부터). 국립현대미술관 미술연구센터 소장.

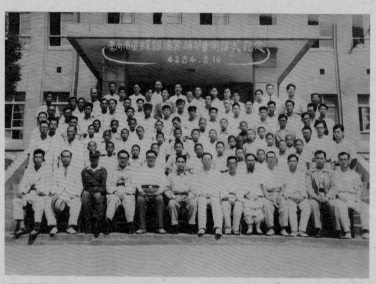

1951년 경상남도나전칠기기술원강습소 개강식 기념사진
(현 통영시립박물관/ 세번째 줄 맨 왼쪽 유강열, 앞줄 오른쪽에서 다섯번째 김봉룡). 박우권 소장.

1944	**9월** 니혼미술학교 공예도안과를 졸업하다.
1945	제2차 세계대전 종전과 해방. 미군과 소련군이 한반도를 38선으로 남북 분할 점령, 군정 시작. / 조선미술건설본부 창립, ≪해방기념문화대축제≫ 개최. / 이화여대 예림원 설립(도안전공). / 조선산업미술가협회(1949년 대한산업미술가협회로 개칭) 창립.
1946	'사이토공예연구소'의 조수생활을 접고 귀국하여, 고향 북청에서 중학교 교사로 활동하다. 조선공예가협회 창립. / 조선상업미술가협회 창립. / 서울대 예술대학 미술학부 도안과 설립.
1947	**12월** 화가인 사촌 동생 유택렬(劉澤烈, 1924-1999)과 금강산 온정리에 위치한 화가 한묵(韓默, 1914-2016) 집에 머물며 작품활동을 하다. 한묵, 이중섭(李仲燮, 1916-1956) 등 작가들과 교우하다.
1948	대한민국 정부수립.
1949	≪대한민국미술전람회(이하 '국전')≫ 창설. / 홍익대 문학부에 미술과 설립. / 이화여대 예림원 미술과를 예술대학 미술학부로 개칭.
1950	**12월** 흥남철수작전 시 유택렬과 함께 금강산을 떠나 월남하여 거제도에 도착하다. 아동문학가 강소천(姜小泉, 1915-1963) 등과 교우하다. 6·25 한국전쟁 발발. / 서울대 미술학부 도안과 명칭을 응용미술과로 개칭.
1951	**초봄** 거처를 부산으로 옮겨 공예가 강창원(姜菖園, 1906-1977), 국립박물관 직원 최순우(崔淳雨, 1916-1984), 화가 김환기(金煥基, 1913-1974), 이중섭, 박고석(朴古石, 1917-2002), 정규(鄭圭, 1923-1971), 김훈(金壎, 1924-2013), 장욱진(張旭鎭, 1917-1990) 등과 교우하다. **5월** 최순우, 김환기 등과 함께 제1회 ≪수출공예품전람회≫ 작품 심사를 하고, 통영 출신 나전 공예가 김봉룡(金奉龍, 1902-1994)을 내세워 전쟁으로 피폐해진 산업 부흥 방안으로 공예기능인 양성교육기관 설립 운동에 나서다. **8월 10일** 나전칠기 전통이 뿌리깊은 통영 군청(문화동, 현 통영시립박물관)에 경상남도나전칠기기술원강습소를 개소하고, 주임강사로서 이론·조형 교육을 담당하고 작품 활동을 재개하다. * 강습소는 이론·조형 교육은 유강열이, 실기·기술 교육은 김봉룡이 각각 분담하여 우리나라 처음으로 현대적인 공예교육기관(1년 과정)으로 시작했는데, 12월에 '경상남도나전칠기기술원양성소(이후 '양성소'로 약칭. 2년제)'로 개칭하고 항남동 교사로 확장 이전했다. 종군화가단 주최 ≪전쟁미술전≫ 개최. / 제1회 ≪수출공예품전시회≫ 개최. / 경상남도나전칠기기술원강습소 개소. / 제1회 ≪전국국산품전시회≫ 개최. / 대한미술협회 전람회에 다수의 월남 작가들이 출품.

강습소 교사로 사용되었던 문화동 교사 건물 풍경. 박우권 소장.

1952년 통영의 호심다방(구 녹음다방)에서 유강열, 장윤성, 전혁림, 이중섭(왼쪽부터).
국립현대미술관 미술연구센터 소장.

1960년 경상남도나전칠기기술원양성소 3회 졸업사진(맨 왼쪽 김성수, 가운데 줄 오른쪽 다섯번째 김봉룡). 박우권 소장.

1952

3월 부산 임시정부청사에 염색 작품 2점을 전시하다. "신라시대에 성행했던 납염공예미술작품이 다시 우리나라에 등장하여 미술계에 커다란 화제를 던지고 있는데, 창작자는 유강열 씨이며 수년간에 걸쳐 역작한 작품 2점을 이즈음 국무원에서 전시하여 많은 감명을 주었다. 그런데 신라시대의 납염작품은 현재 일본의 국보로서 쇼소인(正倉院)에 비장되어 있으며, 우리나라에서 이즈음 다시 동 작품이 부활된 것을 각계에서는 많이 기대하고 있다"는 기사가 실리다. (「납염 작품 부활, 유강열씨 역작(力作)」, 『연합신문』, 1952년 3월 16일자)

5월 《특산공예품전람회》(1952.11.24 - 11.30, 부산 국제구락부) 기획과 심사를 맡다. 이어 1955년까지 연임하다.

장정순(張貞順, 1929년 1월 21일 생)과 결혼하다.

늦은 봄부터, 부산에 머물던 화가 이중섭을 통영으로 초대하여 그림을 그리도록 돕고, 때때로 양성소 학생들을 위해 데생을 지도토록 하다. 이중섭, 장윤성, 전혁림과 《사인전》(통영 호심다방; 구 녹음다방)을 열다.

《특산공예품전람회》(1952.11.24 - 11.30, 부산 국제구락부) 개최.

1957년 경상남도나전칠기기술원양성소 실기지도 모습.
통영옻칠미술관(김성수) 소장.

1953

4월 이중섭, 장윤성과 함께 《삼인전》(통영 항남동 성림다방)을 열다.

10월 제2회 《국전》(1953.11.25 - 12.15, 경복궁미술관)에 아플리케(appliqué) 기법의 타피스트리 작품 <가을>(1953)을 출품하여 공예부문 최고상인 문교부장관상을 받다.

* 작품 <가을>은 구호물자시장에서 구입한 몇 벌의 낙타지 코트를 해체 재구성하여 염색한 작품으로 여섯 그루의 해바라기들 사이에 세 마리의 흑염소가 배치되고 아래 쪽에는 매듭술이 달린 수직 장방형의 타피스트리이다.

11월 부산에서 불안정하게 생활하던 이중섭이 거처를 통영으로 옮기게 하여 그림에 전념케 돕고, 40여 점의 작품들을 《개인전》(12월 말, 통영 항남동 성림다방)으로 발표토록 주선하다.

* 이중섭은 이듬해에 아내에게 보낸 편지에서, "괴로운 가운데서도 제작욕이 왕창 솟아 작품이 산더미처럼 쌓이고 자신이 넘치고 넘치는 아고리"라고 적고 있다. 훗날 여러 지인들에게 행복했던 통영에서의 작품 생활이 모두 "유강열의 깊은 배려" 덕분이었다고 여러 차례 고백하고 있다.

서울시 문화위원으로 위촉되어 이어 1962년까지 맡다.

환도 후 전쟁으로 중단되었던 제2회 《국전》 개최. / 서울대 예술대학 미술학부가 미술대학으로 독립.

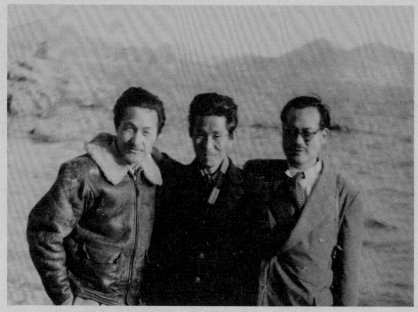

통영에서 이중섭, 유강열, 안용호(왼쪽부터). 국립현대미술관 미술연구센터 소장.

이중섭이 유강열에게 보낸 자필메모 "중섭 대향(仲燮 大鄕)"과 편지봉투.
국립현대미술관 미술연구센터 소장.

1954

4월 양성소 주임강사를 사임하고, 최순우의 권유로 국립박물관 미술연구소에 가담하기 시작하다.

7월 국립박물관(서울 수복 후 서울 중구 예장동에 위치)에 거주하며, 미국 록펠러재단의 후원으로 한국 조형문화연구소 설립 준비를 시작하다.

10월 12일 국립박물관 부설 사단법인으로 한국조형문화연구소가 설립되어, 기예부 주임을 맡아 판화·염색 부문을 담당하다. * 도자부문 주임은 화가 정규가 맡음

11월 제3회 《국전》(1954.11.1 - 11.30, 경복궁미술관) 응용미술 부문에 나염 작품 <향문도(香紋圖)>(1954)를 출품하여 국무총리상을 수상하다.

* "이것은 확실히 이번 국전 최고 수준의 수확이었으며, 그의 창의성이라든지 개성, 특히 목조판화의 맛을 낸 직선구사의 곡선미는 전체 시이크한 뉘앙스 속에서 조형공간의 감각세계에 육박한 역량있는 당당한 작품이었다"는 등 언론의 찬사를 받다. (『자유신문』, 1954년 11월 7일자)

대한민국예술원 설립. / 제3회 《국전》 공예부, 응용미술부로 개칭. / 홍익대 미술학부 회화과, 조각과, 건축미술과 신설. / 국립박물관 부설 사단법인 한국조형문화연구소 설립; 이사장 이상백, 이사: 전형필(全鎣弼, 1906-1962), 김재원(金載元, 1909-1990), 홍종인(洪鍾仁, 1903-1998), 민병도, 학부 연구원: 최순우, 기예부 연구원: 정규, 유강열로 조직하여 한국과 인근 지역의 조형문화에 관한 연구 조사 사업을 통하여 한국의 학술과 예술을 진작할 목적으로 설립. 한국 현대공예의 중흥과 판화미술의 발전을 위하여 실제로 작품을 계발, 생산하는 한편 공예중흥운동 인력 양성을 목표로 연구발표회·강습회(판화, 염색 등) 등의 사업을 수행.

1955

4월 이화여대 미술학부와 대학원 디자인과에서 염색 공예를 가르치기 시작하여, 1958년 말 뉴욕 연수를 떠나기 전까지 출강하다.

7월 공예작가동인회 창립에 참여하고, 《공예작가동인회 창립전》(1955.7.12 - 7.19, 동화화랑)에 작품 <동(冬)>, <이곡일쌍(二曲一双)>(1955), <작품> 등 3점을 출품하다.

9월 국립박물관 주최로 공예교육강습회를 열어, 첫 번째로 염색 강습을 1주일 동안 진행하다.

10월 한국조형문화연구소 첫 사업으로 염색·판화공방(덕수궁 석조전 지계)과 사기가마(성북동 북단장, 현 간송미술관 뒤뜰)를 설치하여 운영하기 시작하다.

11월 제4회 《국전》(1955.11.1 - 11.30, 경복궁미술관)에 추천작가로 <만추(晩秋)>를 출품하다.

국립박물관 덕수궁 석조전 동관으로 이전. / 공예작가동인회 창립(유강열 외에 박성삼, 박여옥, 조정호, 김재석, 박철주, 백태원 참여). / 《광복10주년기념산업박람회》 개최. / 제4회 《국전》 응용미술부, 공예부로 환원.

1955년에 제작된 목판화 카드를 사용하여 2000년에 작성한 신년카드. 국립현대미술관 미술연구 센터 소장

1956

4월 서울대학교 공과대학 섬유과에서 염색학 강의를 시작하다. 이어 1958년 말 뉴욕연수를 떠나기 전까지 출강하다.

7월 문교부 과학기술용어선정위원으로 위촉되다.

11월 제5회 《국전》(1956.11.10 - 12.5, 경복궁미술관)에 추천작가로 <계절>(1956)을 출품하다. / 주요 미술평론가, 화가, 건축가 등이 함께 미술계 현안을 논의하고자 연「좌담회: 미술인의 당면과제」(「신미술」, 1956년 11월호; 제2호)에 참석하여, 나에서 출발하는 작가 태도가 중요하지만 동시에 전통과 동시대성에 기초하지 않으면 안 된다고 말하고, 미술공예와 산업공예를 구분하여 "공예의 모체가 되는 미적인 문제를 중심으로 기술적인 것과 미술적인 것이 합작하여 산업공예로" 나아가야 한다며 조형예술관을 밝히다.

12월 미술평론가 김영주가 「싹트는 저항의식과 신인신출 (하)」(「경향신문」, 1956년 12월 24일자, 4면)라는 글에서 김환기, 김중업, 윤효중과 함께 1956년 한 해 동안 우수한 작품을 발표한 중견작가 가운데 한 사람으로 꼽으며, "유강열 씨는 염색공예미술계의 제1인자요. 그 작품의 품격과 "테크노로지"와의 융합에 있어서 앞날이 기대되는 작가"라 평가하다.

한국미술가협회 창립. / 한국수공예시범소(KHDC) 설립.

1956년 11월 『신미술』.

1957

8월 서울시 교육위원회 서울특별시문화위원회 공예분과위원으로 위촉되다.

10월 제6회 《국전》(1957.10.15 - 11.13, 경복궁미술관)에 추천작가로 염색 작품 <해풍(海風)>(1957), <바다와 나비>(1957)를 출품하다.

* 그동안 발표해 온 유강열 작품이 받은 높은 평가 덕분에 제6회 《국전》부터 납염 기법 출품 작품이 크게 늘어나고, 염색 공예가 대학 공예 교육의 중심에 자리 잡게 되다.

국립박물관 주최로 《국제판화전》 및 《미국현대작가 8인전》 개최. / 조선일보 주최 《현대작가초대전》 창설. / 한국조형문화연구소 제1회 《신작도자기전》(국립박물관) 개최.

1958

1월 25일 한국판화협회 창립에 참여하다.

2월 뉴욕 월드하우스갤러리 주최 《한국현대미술전》(1958.2.26 - 3.22, 월드하우스갤러리, 뉴욕)에 판화 작품을 출품하다. / 제5회 《국제현대채색석판화비엔날레(International Biennial of Contemporary Color Lithography》(1958.2.28 - 4.15, The Cincinnati Art Museum; 관장 Philip R. Adams, 큐레이터 Gustave von Groshwitz) 에 <Affection between Clay and Bee>, <Delight of Sea>를 출품하다. * 한국작가로는 유강열 외 최덕휴, 김정자, 김흥수, 이항성, 이상욱 등이 출품하다.

3월 《반공미술전》(1958.3.15 - 4.15, 반공회관)에 출품하다. / 제1회 《한국판화협회전》(1958.3.18 - 3.24, 중앙공보관)에 <로타스의 춘절(春節)>, <풍경>, <상(想)>을 출품하다.

5월 최순우가 미국 보스톤미술관 방문 시 가지고 간 유강열 판화 작품 5점이 미술관에 소장되다.

8월 타이완 중국국립역사박물관 주최 《한국미술초대전》에 출품하고, 약 1개월에 걸쳐 타이페이를 방문하다. * 유강열 외 김병기, 박수근, 류경채, 최영림, 정창섭, 변종하, 문학진, 이세득, 윤중식, 박서보 출품.

11월 18일 미국 록펠러재단 초청으로 유학하기 위해 뉴욕에 도착하다. 1년 동안 23 West 83rd Street, New York, N.Y.에 거주하며 프랫 현대그래픽아트센터(Pratt-Contemporaries Graphic Art Centre)와 뉴욕대학교에서 텍스타일 디자인과 판화를 수학하다. 미국 뮤지엄들에서 개최되는 여러 전시에 출품하고 국제적인 미술 현장을 경험하다. 도미 시 그동안 제작한 판화작품 200여 점을 가지고 가 여러 전람회에 출품하고 지인들에게 나누어 주다. * 정규 역시 미국 록펠러재단 초청으로 로체스터공예학교(Rochester Craft Academy) 공예 연구과정에서 수학하다.

한국판화협회 창립(유강열 외에 정규, 최영림, 이항성, 변종하, 김정자, 박성삼, 이규호, 박수근, 장리석, 이상욱, 임직순, 차익, 최덕휴, 전상범 참여). / 뉴욕에서 《한국현대미술전》 개최 후 7개 도시 순회. / 중국국립역사박물관 주최 《한국미술초대전》 개최. / 『공예』 잡지 창간. / 공예시범소 설립, 미국인 Fistic이 도예교육(이순석, 권순형, 원대정 등). / 한국미술품연구소 대방동 가마 설치. / 홍익대 미술학부 공예과 신설.

1958년 중앙공보관에서 열린
《한국판화협회전》 리플릿.
국립현대미술관 미술연구센터 소장.

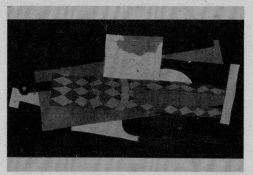

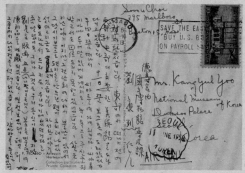

"유선생 판화 5점(내가 가지고 온 것) 보스톤미술관에 진열품으로 소장되었습니다.
열 점 보였더니 페인이 그 중에서 다섯 점을 선택했습니다. 감사장을 둘이나 받았어요."
1958년 최순우가 미국 시카고에서 유강열에게 보낸 엽서 중 발췌.
국립현대미술관 미술연구센터 소장.

1958년에 록펠러 재단이 유강열에게
미국 유학 지원을 제안하고, 관련 자료를
요청하는 내용의 편지.
국립현대미술관 미술연구센터 소장.

1958년 「프랫현대그래픽아트센터
여름, 가을학기」 안내 리플릿.
국립현대미술관 미술연구센터 소장.

1959년 맨하탄에서의 유강열. 국립현대미술관 미술연구센터 소장.

1959년 유강열이 디자인한 《한국 문화 페스티벌》
리플릿. 국립현대미술관 미술연구센터 소장.

1959년 미국 유학 당시 잭슨 폴록 작품 앞에 선 유강열. 국립현대미술관 미술연구센터 소장.

1959	**2월** 뉴욕 리버사이드미술관 ≪미국현대판화가 100인전≫(1959.2.2 - 2.22, 뉴욕 리버사이드미술관)에 동양인으로서는 유일하게 초대되어 출품하다. 이를 계기로 ≪워싱턴 국제판화전≫(6월), ≪프랫 판화전≫, ≪버팔로 판화전≫, ≪캘리포니아 국제판화전≫ 등 여러 판화전들에 초대 출품하다. / 뉴욕 현대미술관 (MoMA), 메트로폴리탄박물관 및 록펠러재단 등에 판화작품이 수장되다.

4월 ≪한국 문화 페스티벌(Korean Culture Festival)≫(1959.4.27, 펜실베니아 앨런타운 Civic Little Theatre) 리플릿을 디자인하고 페스티벌 행사에 참석하다. / 대한산업미협 주최 제11회 ≪산업미술전(이하 '산미전')≫(1959.4.20 - 4.30, 중앙공보관 화랑)에 출품하다.

9월 미국 뉴욕 프랫 현대그래픽아트센터를 수료하다.

10월 제8회 ≪국전≫(1959.10.1 - 10.30, 경복궁미술관) 공예부문 추천작가로 출품하다.

10월 19일 뉴욕 생활을 마치고 런던(10.20 - 10.25), 파리(10.25 - 10.30), 스톡홀름(10.30 - 11.3), 오슬로(11.3 - 11.6), 함부르그(11.6 - 11.10), 베를린, 프랑크푸르트, 로마 등 유럽 각국을 돌며 조형예술 현황을 둘러보고, 베이루트(11.17)와 홍콩을 경유하여 일본 도쿄(11.21 - 11.27)에 들러 미술계를 살피고, 11월 27일 귀국하다.

이화여대 도예연구소 설립. / 한국공예시범소 설립.

1960	**2월** 홍익대학교 미술학부에 교수로 취임하여 공예학과장을 맡다.

제1회 ≪현대판화동인전≫에 출품하다. * "≪현대판화동인전≫은 우리나라에선 처음으로 서구의 저명한 미술가들의 판화를 소개 진열해서 판화계에 제작, 기술면에서 많은 도움을 주었다. 동인회의 성격을 띠어서 인지는 몰라도 출품작품에 질적 고저가 심하다. 제1회 동인전에서 유강열의 귀국 후 처음 발표한 판화는, 내용과 '매체에' 있어서 치밀하고 설화적이면서도 개성에 빛나는 높은 수절의 작품이었다."(「1960년도(年度) 미술계(美術界); 세계무대(世界舞臺)로 진출(進出)하는 길」, 「동아일보」, 1960년 12월 29일자, 조간 4면)

4·19혁명. / 제2공화국 출범. / 이화여대 미술학부 생활미술과 신설.

유강열이 제작한 수업자료 전통문양 탁본.
국립현대미술관 미술연구센터 소장.

유강열이 제작한 수업자료 전통문양 판화.
국립현대미술관 미술연구센터 소장.

「판화의 기법」 교안.
국립현대미술관 미술연구센터 소장.

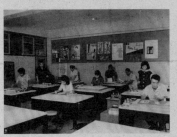
1963년 당시 홍익대학교 실기실. 서상우 소장.

1963년 당시 홍익대학교 실기실. 서상우 소장.

유강열과 김환기. 국립현대미술관 미술연구센터 소장.

1961

1월 조선일보사 주최 제5회 ≪현대작가초대전≫(1961.4.1 - 4.27, 경복궁미술관)에 판화부문이 처음 개설되어 출품하다.

5월 ≪국제자유미술전≫(1961.5.5 - 5.14, 도쿄 국립경기장)에 출품하다.

6월 미술단체 통합 준비모임에 대한미술협회 측 실행위원으로 참가하다.

8월 ≪혁명백일축 광복절경축미술전≫(1961.8.21 - 9.5, 경복궁미술관)에 판화작품 <Swamp>와 <Pond>를 출품하다.

9월 주한 프랑스 대사관 건물 신축 프로젝트(건축가 김중업)의 실내디자인을 담당하고 세라믹 벽화를 제작하다. * 벽화는 개수 공사 시 철거되어 현재는 유실됨

11월 제10회 ≪국전≫(1961.11.1 - 11.20, 경복궁미술관)에 추천작가로 납염 작품 <작품>을 출품하고, 공예부문 심사위원을 맡다.

12월 학사자격국가고시중앙위원회 위원장 및 출제위원을 맡다.

12월 18일 한국미술협회 창설에 참여하여 공예분과 이사를 맡다.

5·16쿠데타. / 한국응용미술가협회 창립. / 한국미술협회 창립(대한미술협회와 한국미술가협회 통합).

프랑스 대사관 모자이크 벽화.

1962

1월 제10회 ≪국전 순회전≫(1962.1.10 - 1.30, 전주북중체육관)에 추천작가로 납염 작품 <작품>을 출품하다.

3월 필리핀 마닐라미술관 주최 한국미술전시회에 판화 작품을 출품하다.

3월 21일 명동국립극장의 무대 막을 제작 설치하다.

5월 세계공예가협회(WCC) 회원이 되다.

12월 3일 제11회 서울특별시 문화상(공예부문)을 받다.

* 미술계 인사로는 김은호, 건축상은 김중업이 함께 문화상을 받다.

제1차 경제개발 5개년계획 착수. / 문화재보호법 제정.

1963

4월 조선일보 주최 제7회 ≪현대작가초대전≫(1963.4.18 - 4.30, 경복궁미술관)에 실크스크린 작품 <정물>(1969)을 출품하다.

5월 국제관광공사 워커힐 신축미술위원 및 실내디자인자문을 맡다. 염색 작품 <꽃과 나비>(1962)가 워커힐 신축 건물에 소장되다.

9월 제7회 ≪상파울로 비엔날레≫(1963.9.1 - 10.1, 브라질 상파울로)에 <작품A>, <작품B>, <작품C> 등 판화 3점을 출품하다. * 제7회 ≪상파울로비엔날레≫는 한국 작가들이 출품한 최초의 비엔날레로 김환기가 커미셔너를 맡아 유영열 외에 유영국, 김영주, 김환기, 김기창, 서세옥, 한용진, 서울공대건축과학생합작전, 홍익대학건축과학생합작전(김치공장, 한국향토공예공장)이 함께 참가하였다. 이후 연이어 한국 작가들이 출품하다. / 미국 워싱턴에서 개최되는 제29회 ≪공예전≫(1963.9 - 10, 킬른 클럽)의 개최를 돕다.

10월 제12회 ≪국전≫(1963.10.16 - 11.15, 경복궁미술관) 추천작가로 납염 작품 <작품>을 출품하다.

국립박물관 판화전에 출품하다.

제3공화국 출범.

유강열이 디자인한 크리스마스씰 디자인 드로잉.
국립중앙박물관 소장(故 유강열 교수 기증).

"강열형, 늘 안녕하십니까. 그동안 창작도 많이 하시고, 그 연구실
생각이 늘 간절해집니다. 공예과 잘, 길러주시기 바랍니다.
상파울로에선 소식도 못 전하고 목록도 돈이 아쉬워 선편으로
보냈던 것을 미안하게 생각합니다."
1963년 김환기가 미국 뉴욕에서 유강열에게 보낸 편지 중 발췌.
국립현대미술관 미술연구센터 소장. ⓒ 환기재단 · 환기미술관

1964

4월 제8회 ≪현대작가초대전≫(1964.4.18 - 4.20, 경복궁미술관)에 판화작품을 출품하다.

5월 교통부 관광위원회 중앙위원으로 위촉되다.

7월 아시아재단 후원을 받아 홍익대학교 대학생들을 중심으로 기술지원시찰단을 편성하여, 충무시공예학원(1962년 8월, 양성소 명칭이 개칭됨)에 교육, 제품 개발 등 기술협력사업을 수행하다. 이후 5년에 걸쳐 매년 15-20일 기간으로 파견하다.

11월 10일 세계문화자유회의 한국본부 주최 <제6회 문화 세미나-'한국미술의 현실'>(1964.11.10, 신문회관)에 토론자로 참여하다.

미국 뉴욕 현대미술관에 작품이 소장되다. * "한편 한국 판화계에 온 영광의 뉴스가 있었다. 이항성 씨의 작품 <운>이 유엔 기구인 유니세프(국제아동기금) 캘린더에 픽업(국제판화협회 추천) 되었고, 유강열 씨의 판화 한 점이 뉴욕 현대미술관에 들어간 일들이다." (「겉돌이 한 느낌; 64년의 미술계」, 『경향신문』, 1964년 12월 23일자, 5면)

한국상업미술가협회 창립. / 『공예개론』(이경성) 출간.

1964년에 작성된 『충무시공예학원 기술원조를 위한 시찰단』 보고서. 국립현대미술관 미술연구센터 소장.

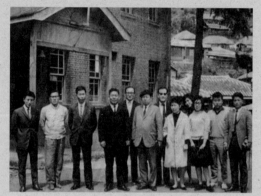

1964년 충무시공예학원 기술원조를 위한 시찰단. 곽대웅 소장.

1965

1월 홍익대학교 미술학부 공예학과가 공예학부로 개편되며 공예학부장을 맡다.

4월 제9회 ≪현대작가초대전≫(1965.4.17 - 4.30, 경복궁미술관)에 출품하다. * 판화와 염색을 함께 추구하며 순수예술에서만이 아니라 여러 공업 부문에서 넓은 활용범위를 지닌 예술성과 아울러 실용성을 중요시하는 유강열의 태도가 높이 평가되다. (「제9회 현대미전 초대작가들 판화부 유강열; 예술성과 함께 실용성도」, 『조선일보』, 1965년 2월 25일자, 5면)

7월 민전위원회 · 부산미협 공동주최 제1회 ≪대한민국국민미술전(이하 '민전')≫(1965.7.10 - 7.25, 동아대학교 공대)에 초대작가로 출품하고, 공예부문 심사위원을 맡다.

10월 제14회 ≪국전≫(1965.10.16 - 11.15, 경복궁미술관)에 심사위원을 맡고 추천작가로 <작품>(납염)을 출품하다.

11월 제4회 ≪세계문화자유초대전≫(1965.11.14 - 11.20, 예총회관화랑)에 <Work A>를 출품하고 11월 16일 메트로호텔에서 열린 <한국미술의 전개> 주제의 토론에 참여하다. / 뉴욕 메이시백화점 주최 ≪극동작가초대전≫에 판화를 출품하다.

홍익대 미술학부에서 공예학부를 독립시켜 공예과와 도안과를 설치. / 한국공예가회, 한국미술평론가협회 창립. / 한국공예디자인연구소 설립(1966년 서울대로 이관). / 제1회 ≪민전≫ 개최(부산).

1966	**3월** 홍익대학교로부터 명예박사학위를 수여받고, 정교수가 되다.

3월 홍익대학교로부터 명예박사학위를 수여받고, 정교수가 되다.

5월 노동부 직업훈련에 관한 기준책정위원을 맡다. / 자유센터 건물 승공관 실내디자인을 맡아 수행하다. / 제5회 《신인예술상미술전》 심사위원을 맡다. / KOTRA 수출상품 심사위원을 맡다.

7월 제1회 《대한민국상공미술전람회(이하 '상공미전')》(1966.7.28 - 8.16, 경복궁미술관) 공예미술부 심사위원을 맡고 초대작가로 출품하다. / 사단법인 한국공예디자인연구소 이사를 맡다.

9월 제10회 《현대작가초대전》(1966.9.4 - 9.13, 경복궁미술관)에 초대작가로 <작품 A>, <작품 B>, <작품 C>를 출품하다. 『신동아』(1966년 9월호; 제25호) 표지에 작품 이미지를 싣고 작품 설명과 조선미술품에 관하여 기고하다.

10월 제15회 《국전》(1966.10.12 - 11.10, 경복궁미술관) 공예부문 심사위원을 맡고 추천작가로 <작품>을 출품하다.

12월 제5회 《도쿄국제판화비엔날레》(1966.12.4 - 1967.1.22, 도쿄국립근대미술관 / 1967.1.27 - 2.19, 교토국립근대미술관)에 <작품 A> 등 3점을 출품하다. / 일본 도쿄 IAA 정기총회 전시회에 판화를 출품하다.

디자인센터 설립(이후 한국디자인포장센터/산업디자인포장개발원으로 개칭). / 조형예술 종합월간지 『공간』 창간. / 《상공미전》 창설(상업미술, 공예미술, 공업미술 등 3부로 구성, 이후 《대한민국산업디자인전》으로 개칭)

1967	동아일보사 주최 제1회 《한국민속공예전》 운영위원과 심사위원을 맡아 작고하기까지 이어 연임하다.

동아일보사 주최 제1회 《한국민속공예전》 운영위원과 심사위원을 맡아 작고하기까지 이어 연임하다. * 이 전시는 이후 공모전 성격의 《동아공예대전》으로 발전되다. / 제1회 《동아국제미전》(부산) 심사위원을 맡다. / 제3회 《전남미전》 심사위원을 맡다.

4월 《Expo '67 한국현대작가전》(캐나다 몬트리올)에 출품하다.

8월 독일 《프랑크푸르트 추계국제박람회》(1967.8.27 - 8.30, 프랑크푸르트) 한국관 전시디자인을 맡아 수행하다.

9월 제2회 《상공미전》(1967.9.1 - 9.30, 덕수궁종합전시관) 심사부위원장 및 공예미술부문 위원을 맡고 추천작가로 <작품>을 출품하다.

10월 제16회 《국전》(1967.10.1 - 10.31, 경복궁미술관) 공예부문 심사위원을 맡고, 추천작가로 <작품>을 출품하다.

12월 제16회 《현대미국판화전(Contemporary American Prints Exhibition)》(1967.12.2 - 12.8, 신세계백화점 화랑) 개최를 돕다. / 『자유세계』(1967년 12월; 제16권 제6호) 표지에 프로필 사진 이미지와 함께 「예술인을 기르는 곳」이라는 제목으로 홍익대학교 공예학부 교육프로그램에 대한 기사가 게재되다.

제2차 경제개발계획 착수. / 《Expo '67 몬트리올박람회》, 《프랑크푸르트 추계국제박람회》 참가. / 《한국민속공예전》 창립(1969년 《동아공예대전》으로 개칭).

1967년에 발행된 『자유세계』 제16권 제6호. 유강열과 제자 모습.
국립현대미술관 미술연구센터 소장.

1967년에 발행된 『자유세계』 제16권 제6호. 강의가 끝난 뒤 공예학부 학생들과 환담을 즐기는 유강열 교수. 국립현대미술관 미술연구센터 소장.

1967년에 발행된『자유세계』제16권 제6호.
직물도안을 지도하는 유강열 교수.
국립현대미술관 미술연구센터 소장.

1967년에 발행된『자유세계』제16권 제6호.
연구실에서의 유강열 교수.
국립현대미술관 미술연구센터 소장.

1968

주택을 구입하여, 서울시 서대문구 불광동 295-14번지로 이사하다.

4월 제12회 《현대작가초대전》(1968.4.23 - 4.29, 경복궁미술관)에 <작품 A> 외 1점을 출품하다.

7월 《한국현대회화전》(1968.7.19 - 9.1, 도쿄국립근대미술관)에 지판화 <작품>(1968) 3점을 출품하다.
* 출품작가 선정에 최순우, 이경성, 임영방, 이일, 유준상이 참여하였으며, 유강열 외에 변종하, 최영림, 정창섭, 전성우, 하종현, 김훈, 김영주, 권옥연, 이세득, 이수재, 남관, 박서보, 곽인식, 이우환, 유영국, 김종학, 김상유, 이성자, 윤명로 출품.

9월 제1회 《한국무역박람회》(1968.9.9 - 10.20, 무역박람회장; 수출공업단지) 전시디자인을 설계하고 시공심사위원을 맡다.

10월 5일 한국무역박람회「제1회 한국무역박람회 좌담 - 그 과정과 성과」에 참석하다.(『공간』1968년 10 · 11월호 게재)

10월 한국현대판화가협회 창설에 참여하고, 《한국현대판화가협회창립전》(1968.10.20 - 10.24, 신세계화랑)에 <Work A>, <Work B>, <Work C> 등 3점을 출품하다.

한국현대판화가협회 창설. / 경인고속도로 개통.

1968년 서울에서 열린《제1회 한국무역박람회전》브로슈어.
국립현대미술관 미술연구센터 소장.

1968년《한국현대회화전》리플릿.

1969년 8월에 발행된『계간 디자인』1호 정기 간행물. 국립현대미술관 미술연구센터 소장.

<table>
<tr><td>1969</td><td>

5월 제1회 《카르피국제판화트리엔날레(Triennale Internazionale Della Xilografia Contemporanea)》(1969.5‑11, Museo Della Xilografia, 이태리)에 작품 3점을 출품하다. / 제2회 《한국현대판화가협회판화전》(1969.5.27‑6.2, 신세계화랑)에 출품하다.

6월 3일 한국디자인센터 주최 「특집좌담: 한국디자인의 개선문제」를 주제로 한국디자인센터 회의실에서 열린 좌담회에 참석하여 디자인 현장의 실무, 교육(산학) 간의 괴리, 디자인 교육 방향 그리고 시설 기자재 등 디자이너 양성의 문제점들을 언급하다. 이 좌담회의 내용이 『계간 디자인』(1969년 8월; 1호)에 게재되다.

6월 제4회 《상공미전》(1969.6.10‑6.30, 한국디자인센터) 공예분과위원장을 맡다. / 국회의사당 신축 기술자문위원회고문 및 실내디자인을 맡다.

7월 제13회 《현대작가초대전》(1969.7.1‑7.10, 국립공보관) 판화부문 초대작가로 출품하다.

* 미술평론가 이경성은 유강열의 작품에 대해 "강렬한 색의 대비에 성공한" 작품이라 평가하다. (『조선일보』, 1969년 7월 29일자)

8월 《한국현대판화10년전》(1969.8.5‑8.30, 신성다방, 창일다방)에 출품하다.

미국 록펠러센터 주최 《프린트애뉴얼》에 출품하다. / 제1회 《한국현대창작공예공모전》 심사위원을 맡다. 아폴로 11호 달착륙. / 국립현대미술관 개관(옛 경복궁미술관 건물).
</td></tr>
</table>

<table>
<tr><td>1970</td><td>

3월 한국판화협회 주최 《동서고금세계판화명화전》(1970.3.28‑4.3, 신세계화랑)에 출품하다.

5월 《한국현대미전》(1970.5.23‑5.31, 네팔미술전)에 출품하고 파키스탄 등으로 순회하다.

6월 제1회 《한국미술대상전》(1970.6.10‑7.9, 경복궁 국립현대미술관) 심사위원으로 참여하다. / 《현대판화 16인전》(1970.6.15‑7.15, 홍대미술관)에 <작품>을 출품하다.

8월 대한민국 정부 광복 25주년 사회 산업 부문 국가 발전 유공자 포상에서 대통령 표창을 받다.

10월 제19회 《국전》(1970.10.17‑11.30, 경복궁 국립현대미술관) 공예분과 심사위원장을 맡다.
</td></tr>
</table>

국회의사당 앞에 선 유강열, 1970년대. 국립현대미술관 미술연구센터 소장.

11월 제1회 《서울국제판화비엔날레》(1970.11.2 - 11.30, 덕수궁 국립박물관) 운영위원을 맡고, <작품 No. 10>(1970)을 출품하다. * 미술평론가 이일이 다음과 같이 평가하다; "부드러운 오동나무의 재질을 살려 델리케이트한 효과를 거두고 있고 또한 순색의 다색판 처리에 있어서도 여전히 부드럽고 세련된 재질의 효과를 견지하고 있다. 일반적으로 유강열 씨의 판화는 다양한 테크닉의 구사보다는 각종의 판화가 각기 요구하는 특징적인 테크닉을 집중적으로 가장 세련된 방법으로 다루는 판화가로 잘 알려지고있으며 따라서 표면상으로는 무척 단순화된 표현 형태를 지닌다. 그리고 이는 작품의 구도와 형태 또는 채색에 있어서도 동일한 성격을 띠고 있다. <작품 No. 10>에서도 역시 그러한 특색이 여실히 드러나고 있다. 단순화된 형태와 그 형태 속에 알맞게 들어앉은 청자색과 오렌지색은 그 자체로써 이미 밝은 시상을 풍겨 내고 있으며 청향한 여백 위에 서로 대등하게 자리 잡고 있는 형태들은 자유롭게, 이를테면 꽃과 새처럼 서로를 부르며 호응하고 있는 듯이 보인다." (이일, 「유강열 작 작품 No. 10 - 시상을 자아내는 순색의 구도」, 『동아일보』, 1970년 11월 12일자, 1면)

12월 명동화랑 주최 《개관기념초대미전》(1970.12.19 - 1971.1.18, 명동화랑) 판화부문에 출품하다. / 제2회 《한국현대창작공예공모전》 심사위원을 맡다. / 제5회 《상공미전》 심사부위원장을 맡다. / 제1회 《대학미전》 심사위원을 맡다. / 홍익대학교 인문사회관 빌딩 외벽에 부조작품 <태양조>(철판)를 제작 설치하다. / 한국디자인포장센터 디자인포장심사위원을 맡다. / 경복궁에 신축하는 국립중앙박물관 신축 건설상임위원을 맡다. / 일본판화협회 주최 《한국현대판화가초대전》에 출품하다.

경부고속도로 개통. / 《서울국제판화비엔날레》 창설. / 한국일보 주최 《한국미술대상전》 창설. / 《전국대학문화예술축전미술전(이하 '대학미전')》 창설. / 《EXPO '70 오사카박람회》 참가

5월 제2회 《한국미술대상전》(1971.5.10 - 6.9, 경복궁 국립현대미술관) 심사위원을 맡다.

6월 제6회 《상공미전》(1971.6.5 - 6.25, 국립공보관) 심사부위원장을 맡고, 날염 작품 <내프킨>(1971, 1쌍)을 출품하다. / 제2회 《대학미전》(1971.6.21 - 7.5, 경복궁 국립현대미술관) 심사위원을 맡다.

7월 제5회 《동아창작공예대전》(1971.7.2 - 7.13, 신문화랑) 현대창작공예 공모부문 심사위원을 맡다.

8월 국립중앙박물관 인테리어를 맡아 3개 장소에 세라믹 벽화를 제작하다. / 홍익대학교 신축 공학관 전면에 철조 <감대(고배형철제상미대로)>(1쌍)를 제작 설치하다.

10월 제1회 《전국관광민예품경진대회》(1971.10.11 - 10.30, 코스모스백화점) 심사위원장을 맡다. 이후 작고하기 전해까지 이어 심사위원장을 맡다.

《전국관광민예품경진대회》 창설. / 한국디자이너협회(KDC) 창립.

국립중앙박물관 실내인테리어.

1971년 코스모스백화점에서 열린 《제1회 전국 관광민예품 경진대회》전 브로슈어. 국립현대미술관 미술연구센터 소장.

4월 ≪미국의 인상(Impression of USA)≫전(1972.4.3 - 4.15, 미국문화센터 강당)에 출품하다. * 유강열 외에 김기창, 김영숙, 김인승, 김정숙, 김정자, 권순형, 박근자, 배융, 윤명로, 이대원, 이신, 장우성, 전금수, 김승우, 최욱경 등 미국에서 작가 수업이나 미술 연구 활동을 한 작가들이 출품하다. / 문화공보부 문화예술 상심사위원을 맡다. 이후 이어 연임하다. / 홍익대학교 부설 조형예술연구소 소장에 취임하다. / 제7회 ≪상공미전≫(1972.4.17 - 4.30, 국립현대미술관) 집행위원, 공예미술부문 심사위원을 맡고, 추천작가로 출품하다.

6월 제2회 ≪서울국제판화비엔날레≫(1972.6.1 - 6.20, 국립현대미술관) 자문위원을 맡고 목판화 <작품 1> <작품 2>를 출품하다. / 제36회 ≪베니스 현대판화 비엔날레≫(1972.6 - 11, 이탈리아, 베니스, 카페사로미술관)와 ≪카르피 국제판화트리엔날레≫(1972.7-11, 이탈리아 카르피, Castello dei Pio)에 출품하다. / ≪한국민화걸작전≫(1972.6.24 - 7.10, 서울화랑)에 유강열 외 이경성, 최순우, 김기창, 전성우 등의 수집품 민화 70여 점 출품되다.

7월 국민은행 본점 내부 벽화를 제작 설치하다. / 제6회 ≪동아공예대전≫ 심사위원을 맡다.

9월 제2회 ≪전국 관광민예품 경진대회≫(1972.9.26 - 10.25, 덕수궁 행각) 심사위원장을 맡다.

10월 제21회 ≪국전≫(1972.10.10 - 11.15, 국립현대미술관) 공예부문 심사위원을 맡고, 초대작가로 출품하다. * 유강열의 ≪국전≫ 심사평이 "전통공예의 장식성을 완전히 소화, 현대화한다는 것은 상당히 어려운 작업이지만, 이 힘든 테마에 활력을 불어 넣어준 동아공예대전의 의의를 재삼 강조했다"는 내용으로 보도되다. (『동아일보』, 1972년 9월 19일자)

11월 ≪청미(靑眉) 시(詩)-판화전≫(1972.11.14 - 11.19, 공작화랑; 신세계 4층)에 출품하다. / 서울어린이 대공원 설립사업 종합사인시스템디자인 및 교양관 실내전시디자인을 맡아 수행하다. / U.S.I.S. 주최 ≪특별 미술초대전≫(서울, 부산, 대구, 광주순회전)에 판화 <Work>외 1점을 출품하다.

10월 유신. / 제3차 경제개발 5개년계획 착수. / 한국인더스트리얼디자이너협회(SIKD) 창립. / 한국그래픽디자이너협회(KSGD) 창립.

1972년 국립현대미술관에서 열린 ≪제7회 대한민국 상공미전≫ 브로슈어. 국립현대미술관 미술연구센터 소장.

1972년 이탈리아 카르피에서 열린 ≪국제판화트리엔날레(Triennale Internazional Della Xilografia Contemporanea)≫ 리플릿. 국립현대미술관 미술연구센터 소장.

1972년 베니스 카페사로미술관(Ca' Pesaro)에서 열린 ≪베니스 국제판화전-오늘의 그래픽 아트전(La Biennale di Venezia-International Exhibition of Today Graphic Art)≫에 유강열을 초청하는 내용의 편지. 국립현대미술관 미술연구센터 소장.

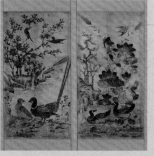

<화조도 병풍>, 조선 말기, 종이에 채색, 8폭 병풍, 60.5 × 32.5 cm (8). 국립중앙박물관 소장(故 유강열 교수 기증).

1973 한국미술협회 고문을 맡다.

2월 홍익대학교 공예학부장을 사임하고 산업미술대학원장에 취임하다.

5월 고려대학교 박물관 주최 ≪고려대학교 박물관 현대미술실 개설기념전≫(1973.5.3 - 5.12, 고려대학교 박물관)에 소장 판화작품이 출품되다. / 제3회 ≪한국현대판화가협회 회원전≫(1973.5.10 - 5.16, 명동화랑)에 <작품 A>를 출품하다.

5월 5일 서울어린이대공원 개원 시 건설위원 및 디자인고문으로 교양관 건설 및 기본구상에 참여한 공로를 인정받아 서울특별시장 감사장을 받다.

6월 제8회 ≪상공미전 '73한국포장대전≫(1973.6.1 - 6.15, 국립현대미술관) 심사부위원장 및 공예미술 분과위원을 맡고 추천작가로 출품하다.

9월 제3회 ≪전국 관광민예품 경진대회≫(1973.9.7 - 9.26, 덕수궁 행각) 심사위원장을 맡다.

10월 공간사 주최 ≪한묵체불판화전≫(1973.10.12 - 10.24, 공간사랑) 준비위원을 맡다. 유강열 외 최순우, 김순우, 박용구, 이경성, 이어령, 천경자, 박고석, 유영국, 권태선이 함께 참여하다.

≪충청남도미전≫ 심사위원을 맡다. / ≪이탈리아 판화전≫에 출품하다.

국립현대미술관 이전(덕수궁 석조전). / 국립중앙박물관 신축개관(경복궁). / 제23회 ≪국전≫부터 봄·가을 분리로 공예부문은 봄에 개최 시작. / ≪한국근대미술60년전≫ 개최.

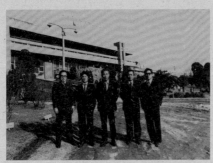

1973년 2월 서울어린이대공원 교양관 실내전시디자인 시공완료 기념.

1974 **4월** 홍익대학교 산업미술대학원장과 이부대학학장을 맡다. / ≪미술회관개관기념판화초대전≫(1974.4.9 - 4.21, 미술회관)에 <작품 A>, <작품 B>를 출품하다. / 제8회 ≪동아공예대전≫(1974.4.23 - 4.27, 신문회관 전시실) 심사위원을 맡다.

5월 제23회 ≪국전≫(1974.5.2 - 5.31, 국립현대미술관) 공예부문 분과위원장을 맡고 초대작가로 출품하다.

6월 제9회 ≪상공미전≫(1974.6.15 - 6.30, 국립현대미술관) 심사부위원장 및 공예미술 부문 심사위원을 맡고, 추천작가로 날염작품 <작품>[도록 『유강열작품집』(1981)에서는 작품명을 <구성>으로 함]을 출품하다.

7월 국회의사당 신축 건물 의원식당 세라믹 벽화 <십장생>을 제작·설치하다.

11월 제4회 ≪한국현대판화가협회전≫(1974.11.28 - 12.4, 인사동 한화랑)에 출품하다.

문예진흥원 주최 ≪전국공예가초대전≫에 <작품 A>, <작품 B>, <작품 C> 등 3점을 출품하다.

국립현대미술관 주최 ≪한국현대조각대전≫ 개최.

국회의사당 도자벽화 앞에서.

1975

4월 로스앤젤레스판화협회, 한국현대판화가협회 국제교류전 ≪현대판화교류전≫(1975.4.10 - 4.16, 현대화랑)에 <작품 A>, <작품 B>, <작품 C>, <작품 D> 4점을 출품하다.

5월 제25회 ≪국전≫(1976.5.3 - 5.31, 국립현대미술관) 국전 운영위원을 맡고 초대작가로 출품하다.

* 제25회 ≪국전≫에서 유강열의 제자이자 화가 천경자의 장녀인 이혜선이 납염 작품 <옛이야기>로 대통령상을 수상하다.

6월 제10회 ≪상공미전≫(1975.6.5 - 6.18) 집행위원 및 심사부위원장을 맡고 날염작품 <작품(Work)>(1975)[도록 『유강열작품집』(1981)에서는 작품명을 <새와 나비>로 함]을 출품하다. / 국립중앙박물관 간행, 『한국 민예미술』(1975)에 <자수경직병풍>등 9점의 민예품 컬렉션이 게재되다.

7월 국립현대미술관 주최 광복30주년기념 ≪한국현대공예대전≫(1975.7.9 - 7.27, 국립현대미술관) 심사위원을 맡고, 납염작품 <작품 A>, <작품 B>(1975) 2점을 출품하다. / ≪명동화랑 재기전≫(1975.7.8 - 7.12, 공간사랑)에 작품을 출품하고 기증하다. * 이 전시는 경영난으로 문을 닫은 화랑의 재기를 위해 화가들의 기증작품 50여 점으로 구성되다.

10월 제5회 ≪전국 관광민예품 경진대회≫(1975.10) 심사위원을 맡다.

11월 이중섭 작고 20주기를 기념하여 가까웠던 친지들이 모여 발족한 <이중섭20주기기념사업회> 임원을 맡다.

12월 『월간 독서생활』 창간호 표지에 유강열 컬렉션 3점의 이미지가 실리다.

국립현대미술관 주최 ≪한국현대공예대전≫ 개최.

1975년 5월 국회의사당 조성공사 현장.

1976

1월 제7회 ≪국제목판화전≫(1976.1.17 - 2.28, 스위스 프리버그역사박물관)에 출품하다.

3월 제26회 ≪국전≫ 제4대 국전운영위원을 맡고 초대작가로 출품하다.

4월 제3회 ≪현대판화교류전≫(1975.4.10 - 4.16, 현대화랑)에 <Woks 74-2>를 출품하다.

* 전시에는 유강열 외 한국현대판화가협회 작가 14명과 로스엔젤레스 작가 42명이 출품하다.

6월 제11회 ≪상공미전≫(1976.6.4 - 6.17, 국립현대미술관) 심사위원장, 집행위원 및 공예미술 부분 심사위원을 맡고, 추천작가로 출품하다. * 유강열의 「심사평」이 『매일경제』 1976년 6월 4일자 5면에 "실용화를 위한 노력이 뚜렷"하고 "기업체의 참여의식"이 높다는 내용으로 실리다. / 한국국제문화협회 아세아예술센터 주최 제1회 극동예술가회서울대회 ≪현대국제판화전≫(1976.6.21 - 6.26, 워커힐)에 <작품 76>을 출품하다. * 제1회 극동예술가회는 <동부 아시아 문화 및 예술의 비교연구>를 주제로 유강열 외 한국의 이세득, 이사현, 김세중, 김정옥, 여석기, 한만영, 이형표 등과 함께 중국, 일본, 미국의 예술가 38명이 참가하다.

9월 제6회 ≪전국 관광민예품 경진대회≫(1976.9.14 - 10.3, 덕수궁행각) 심사위원을 맡다. / 제10회 ≪동아공예대전≫(1976.9.15 - 9.21, 신문회관) 심사위원을 맡다.

11월 7일 새벽 3시 경, 서울 서대문구 불광동 자택에서 심장마비로 세상을 떠나다.

11월 홍익대학교장으로 장례식을 거행하고, 경기도 양주군 화도면 마석우리 모란공원묘원에 묻히다. * 서울시로부터 의뢰받은 신축 세종문화회관 대극장 무대막 제작을 우리나라 최초로 우리의 디자인과 직조기술로 제작하고자 코오롱방직과 실행 방안을 구체화하던 중 작고하여 우리 손에 의한 대형 무대막 제작이 미제로 남겨지다.

12월 이상우, 「무뚝뚝한 표정… 판화, 염색작품의 선험: 유강열의 인생과 예술」(『공간』 1976년 12월호, 제114호)이 발표되다. / ≪서양화100인초대전≫(서울 문화화랑)에 판화작품을 출품하다.

유강열. 국립현대미술관 미술연구센터 소장.

유강열 유고, 「인간과 구성:
"공예미술이 미치는 인간 형성"」 원고.
국립현대미술관 미술연구센터 소장.

유강열 유고, 「구성과 인간:
"한 공예미술가의 입장에서"」 원고.
국립현대미술관 미술연구센터 소장.

1977	6월 작고 1주기에 제자들이 묘역에 추모비를 건립하다.
	9월 이규호, 「말없이 실천에 옮긴 유강열」(『화랑』, 1977년 가을호)이 게재되다.

1978	1월 이경성, 「공예가 유강열」(『꾸밈』, 1978년 1·2월호; 제7호)가 발표되다.
	2월 《판화 12인전》(1978.2.19 - 2.25, 현대화랑)에 유작이 출품되다.
	3월 국립현대미술관 주최 《유강열초대유작전》(1978.3.30 - 4.13, 국립현대미술관; 덕수궁)이 개최되고, 전시 종료와 함께 판화 작품 <작품>(1966), <작품>(1976) 2점이 소장되다. 최순우 「인간 유강열」, 이경성 「유강열의 만년작품을 중심으로」 등이 수록된 도록 『유강열작품집』(1978)이 간행되다.
	4월 홍종인, 「유강열 유작전을 보고」(『조선일보』, 1978년 4월 16일자, 조간 5면) 전시리뷰가 게재되다. / 『공간』(1978년 4월호; 제130호)이 <판화가 유강열>을 특집으로 다루고, 최순우, 「만날때 반갑고 헤어질때 개운하던 인간 유강열」, 이경성, 「한국적 원숙으로의 회귀」, 오광수, 「유강열, 폭넓은 조형의 세계: 깊은 전통적 바탕과 현대적 감각의 실천」이 게재되다.

1979	6월 《한국근대미술품경매전》(1979.6.5 - 6.8, 신세계미술관)에 유작이 출품되다.

1981	1월 신세계미술관 주최 《유강열초대회고전》(1981.1.27 - 2.8, 신세계미술관)이 개최되다. <꽃과 나비>(1962), <Work B>(1975), <Illusion>(1958) 등을 비롯하여 판화 및 염색작품 45점, 드로잉 20점 등이 전시되다. / 유강열 작품집 발간위원회 편, 『유강열작품집』(1981년 1월 27일, 삼화인쇄주식회사 인쇄, 총 264쪽)이 발간되다.
	3월 김복영, 「민예적 배경과 이미지즘의 세계: 유강열 회고전과 관련하여」(『공간』 1981년 3월호; 제165호)가 게재되다.
	10월 김정숙, 「나의 교유록: 원로여류가 엮는 회고」(『동아일보』, 1981년 10월 20일자, 7면)가 게재되다. / 곽대웅, 「폭넓은 조형작가」(『현대미술관회 뉴스』, 1981년 10월 1일자; 15호)가 게재되다. / 김성수(金聖洙, 1935-), 「유강열선생 논고」(『숙대학보』, 제21호) - 유강열의 양성소 제1기 제자로서 유강열의 예술적 업적을 소개하는 내용 - 가 발표되다.
	11월 이경성, 「미술관장실」(『경향신문』, 1981년 11월 3일자, 7면) - 1954년경 덕수궁 국립박물관에서 최순우, 유강열, 정규 등 조형문화연구소 구성원들과의 교류를 회상하는 내용의 글 - 이 게재되다.
	제30회 《국전》을 끝으로 《국전》 폐지.

1982	《대한민국미술대전》 창설.

1983	6월 《판화5인전》(1983.6.28 - 7.27, 미화랑)에 유작 <풍경>(1958)이 출품되다. 이 전시에 유강열의 에칭 5점 외에 변종하, 김형근, 김구림, 박래현 등 작가 작품이 출품되다.
	7월 제1회 《국제판화전·중견작가초대전》(1983.7.15 - 8.25, 공예화랑 오리와개구리)에 유작이 출품되다.
	11월 19일 윤범모, 「현대미술100년 <32> 유강열」(『한국일보』 1983년 11월 19일자, 5면)이 게재되고 목판과 지판을 이용한 <작품>(1975), 실크스크린 <정물>(1976) 이미지가 실리다.
	12월 International Exhibition Foundation 주최 《Auspicious Spirits: Korean Folk Paintings and Related Objects》(1983.12.8 - 1984.1.22, Asia Society Gallery / 1984.2.11 - 3.25, New Orleans Museum of Art / 1984.4.26 - 5.27, Honolulu Academy of Arts / 1984.6.15 - 7.29, Asian Art Museum of San Francisco / 1984.8.19 - 10.14, Philbrook Art Center / 1984.11.8 - 1985.1.6, Los Angeles County Museum of Art)에 유작이 출품되고 작품 <Farming>이 소장되다.

1984	1월 송번수, 「유택의 유강열 스승님」(『홍익미술』, 1984, pp. 268-269)이 발표되다.
	2월 신세계미술관 주최 ≪한국현대미술 100년전≫(1984.2.7 - 2.19, 신세계미술관)에 유작이 출품되다.
	3월 18일 오전 8시, KBS 3TV <TV미술관>에서 <판화가 유강열-판화와 염색의 미학>이 방영되다.
1985	4월 ≪서양화 12인전≫(1985.4.9 - 4.16, 오리와개구리)에 유작이 출품되다.
	11월 호암갤러리 주최 ≪한국현대판화-어제와 오늘≫(1985.11.3 - 11.30, 호암갤러리)전에 <작품>(1976)이 출품되다.
1986	9월 ≪현대판화전≫(1986.9.16 - 10.4, 홍익대학교박물관)에 작품 13점이 출품되다.
	11월 제자들이 작고 10주기 기념으로 화비를 묘역에 세우다.
	곽대웅, 「우정(愚楨) 유강열(劉康烈)론」(『홍익미술』, 8호, 1986, pp. 37-47)이 발표되다.
	국립현대미술관 과천 신축 이전 개관. / 국립중앙박물관 중앙청(전 총독부)건물 개축 이전 개관. / ≪대한민국공예대전≫ 창설.
1989	5월 ≪한국현대판화 83인전≫(1989.5.29 - 6.3, 홍익대학교박물관)에 박물관 소장 작품이 출품되다.
1990	7월 판화전문화랑 갤러리메이 개관기념전 ≪한국 현대판화 초창기작가 8인전≫(1990.7.12 - 7.28, 갤러리메이)에 작품이 출품되다.
1991	2월 ≪한국현대미술의 한국성 모색전≫(1991.2.21 - 3.17, 한원갤러리)에 유작이 전시되다.
1993	삼성미술문화재단에 유작 판화 78점이 소장되다.
	5월 ≪한국현대판화 40년전≫(1993.5.26 - 7.1, 국립현대미술관)에 유작이 출품되다.
1996	7월 화랑미술제 주최 ≪한국근대미술 명품전≫(1996.7.5 - 7.11, 예술의전당 한가람미술관)에 유작이 출품되다.
1998	8월 ≪한국현대판화 30년전≫(1998.8.11 - 8.22, 서울시립미술관)에 유작이 출품되다.
1999	5월 ≪99 서울판화미술제≫(1999.5.13 - 5.19, 예술의전당 미술관)에 유작 2점이 출품되다.

2000	12월 아내 장정순이 유강열이 생전에 수집했던 고미술품과 유작 등 총 313점을 국립중앙박물관에 기증하여 《유강열교수기증문화재전》(2000.12.5 - 2001.1.7)이 개최되다. 국립중앙박물관 유물관리부 편, 전시도록 『고 유강열 교수 기증문화재』(국립중앙박물관 발행, 2001년 12월 4일자, 118쪽)가 발간되다.
2001	2월 최석태, 「기증자 뒤안길: 유강열과 이중섭과의 빛나는 교유(上)」(『박물관신문』, 2001년 2월 1일; 제354호)가 게재되다.
2007	6월 《회상》전(2007.6.26 - 7.14, GALLERY AM)에 유작이 출품되다.
2008	9월 18일 아내 장정순이 83세의 나이로 작고하다.
2014	4월 21일 제자 공예가 신영옥이 보관하고 있던 판화, 드로잉, 편지, 전시리플릿, 포스터, 서적 등 유강열이 남긴 총 3,388점의 미술자료가 국립현대미술관 미술연구센터에 기증되다.
2019	《고려대학교박물관 소장 한국근현대미술걸작전: 우리가 사랑한 그림》(2019, 롯데갤러리)에 <호수>(1967)가 출품되다.
2020	10월 15일 국립현대미술관 주최 《유강열과 친구들: 공예의 재구성》전(2020.10.15 - 2021.2.28, 과천관 제2전시실)이 개막하다.

《유강열과 친구들: 공예의 재구성》전 전시전경.

참여작가 이력
Artists Biography

강창원(姜菖園, 1906-1977)

경상남도 함안 출생. 본명 강창규(姜昌奎). 오카야마공예학교를 거쳐, 도쿄 우에노미술학교 칠공과 및 연구과를 졸업했다. 1930년대 ≪선전≫과 ≪제전≫에서 활동하며 여러 차례 수상했으며, 건칠공예 능력을 인정받아 일본천황 접견실의 실내장식을 위촉받아 옻칠로 시공하기도 했다. 광복 후 귀국하여 '창원공예연구소'를 개설하였으며, 청진중학교 교사로 재직하던 중 월남하여 부산에서 유강열을 만나 교우했다. 1977년 ≪개인전≫을 준비하던 중 타계하여 같은 해에 신세계미술관에서 ≪유작전≫이, 1982년 11월 국립현대미술관에서 ≪강창원건칠작품특별전≫이 개최되었다.

곽계정(郭桂晶, 1940-)

대구 출생. 홍익대학교에서 미술학부 회화과를 졸업한 후, 동대학원 공예과를 졸업했다. 제18회 ≪국전≫에서 <체스트>(1969)로 문공부장관상을 수상하고, ≪상공미전≫, ≪동아공예대전≫, ≪전국공예가초대전≫(미술회관), ≪국전≫ 등에 출품했다. 1983년 국내 최초의 공예화랑 오리와 개구리를 개관하여 1973년 제1회 ≪국제판화전·중견작가초대전≫, 1975년 ≪서양화 12인전≫ 등에 유강열의 작품을 전시하기도 했다.

곽대웅(郭大雄, 1941-)

홍익대학교 대학원 공예도안학과를 졸업하고, 1973년 유강열이 총괄한 서울어린이대공원 교양관 실내전시 디자인 시공에 함께 참여하여 3층 미술실과 지하층 동화실을 담당했다. 그밖에도 ≪서울공예대전≫(서울시립미술관), ≪현대미술초대전≫(국립현대미술관), ≪일본·한국현대목칠공예작가교류전≫(이따미시립공예센터) 등 국내외 전시에 출품하였으며, ≪대한민국공예품대전≫, ≪대한민국전승공예대전≫ 심사위원, 홍익공업전문대학 공예학과, 홍익대학교 조형대학 디자인·영상학부 교수를 역임했다.

김봉룡(金奉龍, 1902-1994)

경상남도 충무(현 통영) 출생. 가업인 갓(涼太) 만드는 일을 배우던 중 명인 박정수, 전성규에게 나전칠기 전통기법을 사사했다. 이후 교토 ≪세계박람회≫, 파리 ≪세계장식공예품박람회≫, 도쿄 ≪우량공예품전람회≫, ≪선전≫ 등 국내외 전시에서 여러 차례 수상했다. 서울에서 고대미술나전칠공예소를 설립하여 운영하던 중 한국전쟁이 발발하여 가족들과 함께 통영으로 피난하였으며, 경상남도나전칠기기술원강습소에서 이론·조형교육을 맡은 유강열과 2인 협력체제로 기술강사를 맡아 나전칠기 기능 인력을 양성했다. 1967년 국가지정 중요무형문화재 제10호 나전칠기장에 지정되었다.

김성수(金聖洙, 1935-)

경상남도 통영 출생. 유강열이 이론·조형강사로 활동하던 경상남도나전칠기기술원강습소 1기생으로 입학하고 1953년 1회 졸업했다. 1963년 제12회 ≪상공미전≫에서 문교부장관상을 수상하고, 이후 ≪국전≫, ≪상공미전≫ 추천작가로 초대 출품했다. 홍익대학교 공예부 강사와 홍익대학교 공예학부 및 홍익공업전문대학 교수를 역임하고, 1972년부터 1998년까지 숙명여자대학교 미술대학에서 재직했다. 2006년 통영옻칠미술관을 설립하고 현재까지 관장으로 재직 중이다.

김환기(金煥基, 1913-1974)

전라남도 신안 출생. 도쿄 니혼대학 예술학원 미술부를 졸업하고 연구과를 수료했다. 귀국 후 유영국, 이규상 등과 ≪신사실파전≫을 개최했다. 한국전쟁 중 피난지 부산에서 유강열을 만나 교우했으며, 전쟁 후 홍익대학교 교수로 재직하던 중 유강열에게 홍익대학교 미술학부 공예학과 교수직을 권유했다. 이를 계기로 유강열은 1960년부터 작고하기까지 대학공예 교육에 힘썼다. 1963년 제7회 ≪상파울로 비엔날레≫ 커미셔너를 맡았으며 유강열, 유영국, 김환기, 김기창, 서세옥, 한용진 등의 작품을 선정했다. 이후 미국으로 출국한 후 뉴욕에 정착하여 작품 활동을 전개했다.

남철균(南哲均, 1943-)

함경북도 경성 출생. 홍익대학교 미술대학 공예학과와 동대학원 공예도안과를 졸업했다. 유강열이 1966년 한국반공연맹으로부터 수주 받은 자유센터 건물 승공관의 실내디자인 및 시공에 함께 참여한 이래, 1969년 신축 국회의사당 가구/실내디자인, 1970년 신축 국립중앙박물관 실내디자인, 1972년 신축 국민은행 본점 내부벽화, 1973년 서울어린이대공원 교양관 실내전시디자인 등 다수의 실내디자인 및 조형물 제작 사업에 참여했다. 이후 상명대학교 공예과 교수를 역임했다.

박고석(朴古石, 1917-2002)

평양 출생. 본명 박요섭(朴耀燮). 니혼대학 예술학부를 졸업하고, 광복 후 한국으로 돌아와 미술교사를 하며 작품활동을 이어갔다. 한국전쟁 발발 후 부산으로 피난하여 유강열, 이중섭, 김환기, 한묵 등과 교우하였으며, 전쟁 중의 상황을 강렬하고 거친 필치로 표현한 <범일동 풍경>(1951), <가족>(1953) 등을 제작했다. 모던아트협회를 창립해 해체되기까지 참여하고, 1967년 구상전(具象展)을 창립하면서 산을 모티브로 하는 작품을 주로 제작하였다.

백태원(白泰元, 1923-2008)

평안북도 태천 출생. 태천공립영화소학교, 태천칠공예소를 졸업한 후, 총독부 중앙시험소 도안과 교습연구생으로 4년 수료했다. 이후 중앙공업연구소 공예부 촉탁직으로 근무하였으며, 조선공예가협회 상무이사, 서울시 문화재위원회 위원 및 공예분과위원장, 《상공미전》, 《관광민예품경진대회》 심사위원을 맡으며 산업공예 발전과 부흥에 앞장섰다. 서라벌예술대학, 중앙대학교 예술대학 교수를 역임했다.

서상우(徐商雨, 1937-)

서울 출생. 홍익대학교 건축미술과를 졸업한 후 동 대학원 건축공학 석·박사학위를 취득했다. 엄덕문 건축연구소 연구원, 동화건축연구소 부소장을 역임하고, 1976년부터 2001년까지 국민대학교 조형대학 건축학과 교수로 재직했다. 1970년 유강열이 경복궁 국립중앙박물관(현 국립민속박물관) 신축 프로젝트 건설상임위원을 맡을 당시 내부 설계 도면을 제작했으며, 1973년 서울어린이대공원 교양관 실내 전시 디자인 시공 프로젝트에서 옥외 놀이 시설을 담당하는 등 유강열이 총괄 진행한 건축 디자인 프로젝트에 다수 참여했다.

송번수(宋繁樹, 1943-)

충청남도 공주 출생. 홍익대학교 미술대학 공예학과, 산업미술대학원을 졸업하고, 파리국립미술학교에서 석판화 수업을, 파리 그래픽아트기술학교에서 실크스크린 기법을 수학했다. 1962년 유강열이 홍익대학교에 최초로 개설한 판화강의를 수강하고, 이후 한국아방가르드협회 《'71 A.G전 – 현실과 실현》, 제12회 《상파울로비엔날레》, 《에꼴드서울》, 《현대미술초대전》, 《서울미술대전》, 《서울공예대전》 등 판화와 섬유공예를 중심으로 하는 다양한 작품 활동을 펼쳤다. 홍익대학교 미술대학 교수 및 산업미술대학원장, 대전시립미술관 관장을 역임했으며, 섬유공예분야 전문 미술관인 마가미술관을 설립한 후 현재까지 관장으로 재직 중이다.

신영옥(申英玉, 1949-)

충청북도 제천 출생. 홍익대학교 미술대학 공예과에 입학한 후, 유강열의 지도 아래 염직을 전공하고, 1974년 졸업했다. 이후 동대학원 공예도안과 염직전공을 졸업한 후 유강열 작고 시까지 연구조교로 근무했다. 《상공미전》에 출품하고 상공부장관상, 문교부장관상을 수상했다. 그밖에도 《개인전》, 《한국공예가협회전》, 《서울공예대전》, 《광주비엔날레》, 《아시아태평양공예전》, 《국제타피스트리 트리엔날레》 등 국내외 전시에서 작품을 발표했다. 2008년 유족들로부터 관리를 위임 받은 유강열의 판화, 드로잉, 편지, 전시리플릿, 포스터, 서적 등 총 3,388점의 미술자료를 2014년 4월 21일 국립현대미술관 미술연구센터에 기증했다.

원대정(元大正, 1921-2007)

시울 출생. 홍익대학교 미술학부에서 서양화를 전공한 후 1958년 한국공예시범소에서 스탠리 피스틱 (Stanley Fistic)의 보조연구원으로 일하며 도예를 처음 접했다. 이후 홍익대학교 대학원을 졸업하고, 1967년 동대학 교수로 임용되었다. 1968년 일본 도쿄예술대학, 미국 알프레드대학(Alfred University) 에서 일본과 미국의 현대도예를 공부한 후 이듬해 귀국했다. 홍익대학교 도예연구소의 초대 연구소장을 역임했으며, 1985년에 퇴임하였다.

유철연(劉喆淵, 1927-)

북한 평양미술학교 조각과 재학 중 한국전쟁으로 학업을 중단한 후, 월남하여 홍익대학교 미술학부 공예학과, 동대학원 산업미술대학원 직물디자인 전공을 졸업했다. 1966년 《국전》에서 당시 유행했던 납염 기법의 작품 <목격자의 증언>으로 특선을 수상하고, 《전국공예가초대전》(미술회관), 《한국현대공예대전》 (국립현대미술관), 《근대를 보는 눈: 공예》(국립현대미술관) 등에 작품을 출품했다. 상명대학교 공예과 교수를 역임했다.

이영순(李英順, 1950-)

덕성여자대학교를 졸업하고, 홍익대학교 산업미술대학원에 입학하여 유강열이 산업미술대학원장으로 재직 중이던 1974년에 졸업했다. 이후 1980년 미국 디트로이트 센터 포 크리에이티브 스터디스에서 수학했다. 홍익대학교 산업미술대학원에 재학 중 《국전》, 《동아공예대전》 등에 출품하고 수상했다. 1979년부터 《이영순 지공예 초대전》을 개최한 이래 현재까지 다수의 종이조형전과 무대디자인, 실내디자인, 옥외광고 프로젝트, 조경 디자인 등 공공미술 프로젝트에 참여했다.

이중섭(李仲燮, 1916-1956)

평안남도 평원 출생. 일본 분카학원 미술과에서 공부하고 《독립전》과 《자유전》을 중심으로 활동하며 협회상을 수상하기도 했다. 귀국 후 원산사범학교 미술 교사로 활동하다가 한묵의 집에서 묵던 유강열과 교우했다. 한국전쟁 발발로 월남하여 1952년 경상남도나전칠기기술원강습소에서 일하던 유강열의 도움으로 통영에서 그림을 그리며 학생들에게 데생을 지도하는가 하면, 유강열·장윤성·전혁림과 《사인전》, 유강열·장윤성과 《삼인전》을 열었으며, 아예 통영으로 거처를 옮겨 《개인전》을 개최하기도 했다. 국립박물관 조형예술연구소 설립을 위해 유강열이 서울로 옮기기로 하자 따라서 통영생활을 접고 서울로 거처를 옮겼다.

이혜선(李蕙先, 1945-)

홍익대학교 공예과 및 동대학원을 졸업하고, 홍익공업전문대학 공예과 강사를 역임했다. 《국전》, 《동아공예대전》 등에 출품하여 입상하고, 제25회 《국전》에서 납염 두 폭 가리개 <옛이야기 I, II>(1976)로 대통령상을 수상했다.

임숙재(任璹宰, 1899-1937)

충청남도 천안 출생. 한국인 최초로 도쿄미술학교 도안과를 1928년에 졸업했다. 귀국 후 서울 안국동에 도안사(圖案社)를 설립하여 활동하였으며, 『동아일보』에 「공예(工藝)와 도안(圖案)」이라는 글을 기고하고, 신문사의 후원으로 미술 강습회를 개최하는 등 근대기 도안의 보급에 힘써 한국의 근대 공예디자인 형성에 선구적 역할을 했다.

임응식(林應植, 1912-2001)

부산 출생. 부산체신리원양성소를 수료하고, 일본 도시마체신학교 행정학과를 졸업했다. 1933년 부산 여광사진구락부에 가입하고, 이듬해 일본 사진살롱에서 입선하면서 본격적인 사진작가의 길로 들어섰다. 1946년 부산에서 사진현상소 '아르스(ARS)'를 운영하고, 부산광화회(釜山光畵會)를 결성했다. 인천상륙작전 당시에는 종군 사진작가로 활동하며 한국사진작가협회를 창설했다. 1950년대부터 '생활주의 리얼리즘'의 사진이념을 주장하고 그 연장에서 친분이 있는 예술가들을 주제로 인물 사진을 촬영했는데, <유강열 인물>은 1961년 촬영된 작품이다. 당시 촬영된 문화예술인들의 초상사진을 엮어, 1982년에 사진집 『풍모(風貌)』를 출간하기도 했다.

전혁림(全爀林, 1916-2010)

경상남도 통영 출생. 통영수산학교 졸업 후 진남금융조합에 근무하며 독학으로 미술에 입문하여 제1, 2회 《국전》에서 수상했다. 피난지 부산을 거점으로 1970년대까지 꾸준히 활동하였으며, 1952년 유강열·이중섭·장윤성과 《사인전》을 개최했다. 부산 대한도자기회사 공방에서 도자기 그림을 연구하고 이를 바탕으로 도화, 도조, 채색 테라코타 등 도예와 회화를 결합하는 작업을 전개했다. 이후 1977년 부산 생활을 청산하고 통영으로 귀향하여 작고 시까지 작품 활동을 이어갔다. 2002년에는 국립현대미술관 올해의 작가로 선정되었으며, 2003년 아들 전영근이 통영시에 전혁림미술관을 설립했다.

정규(鄭圭, 1923-1971)

강원도 고성 출생. 일본 데이코쿠미술학교 서양화과에서 수학하고 1944년 귀국했다. 피난 시절 부산에서 유강열을 만나 교우하고, 국립박물관 부설기관으로 한국조형문화연구소가 발족하자 유강열과 기예부 연구원을 담당했다. 1958년 11월에는 유강열과 함께 록펠러재단 초청으로 뉴욕으로 출국하여 로체스터공예학교에서 그래픽과 세라믹을 수학했다. 1963년부터 타계할 때까지 경희대학교 요업공예과 교수를 역임하였며, 『경희대논문집』(1969)에 「한국 현대 도자공예운동 서설」을 발표하는 한편 1963년 부산 해운대호텔, 1964년 명동 오양빌딩, 남산 자유센터, 혜화동 우석대학병원 정문에 세라믹 벽화 제작을 수행했다.

최승천(崔乘千, 1934-)

경기도 연천 출생. 유강열이 홍익대학교 미술학부 교수로 취임하고 공예학과장을 맡으며 학제를 심화·설계하던 당시 공예학과에서 수학하고 1965년 졸업했다. 1970년부터 1975년까지 한국디자인포장센터 디자인 개발실장을 역임하며, <촛대>(1975/2000년대), <탁상용품>(1970년대), <모빌>(1976), <아동용 목재 완구>(1976) 등을 디자인·제작하고, 《국전》, 《대한민국산업디자인전》, 《대한민국공예대전》 등 다수의 공모전 심사위원, 자문 및 운영위원으로 활동했다. 2015년 국립현대미술관 주최 《최승천 – 시간의 풍경》전을 개최했다. 성신여자대학교, 홍익대학교 미술대학 교수를 역임했다.

최현칠(崔賢七, 1939-)

경기도 안성 출생. 유강열이 재직 중이던 홍익대학교 미술대학 공예과를 졸업한 후 동대학원에 진학하여 1967년 졸업했다. 《국전》, 《대한민국산업디자인전》, 《대한민국공예품경진대회》, 《동아공예대상전》, 《서울공예대전》, 《청주국제공예비엔날레》 심사위원과 한국공예문화진흥원 자문위원을 역임했다. 2016년에는 국립현대미술관 주최 《최현칠 – 동행, 함께 날다》전을 개최했다. 홍익대학교 미술대학 금속조형디자인학과 교수, 산업미술대학원장을 역임했다.

한묵(韓默, 1914-2016)

서울 출생. 본명 한백유(韓百由). 중국 다롄의 오과회 부설 미술연구소에서 수학하고, 일본 가와바타미술학교에서 서양화를 공부했다. 귀국한 후, 금강산에서 활동하던 중 1947년부터 유강열과 사촌 동생 유택렬을 자신의 집에 머물게 하고 작품활동을 하도록 도왔다. 한국미술평론가협회와 모던아트협회를 창립하였으며 홍익대 교수로 작품활동을 하다가 파리로 건너가 판화연구소 조수로 근무하며 활동을 펼치며 ≪상파울로비엔날레≫, ≪카뉴국제회화제≫ 등 국제전에 출품하였다. 한편, 1973년 10월 공간사 주최 ≪한묵체불판화전≫(1973.10.12-10.24, 공간사랑)에 유강열이 준비위원을 맡았다.

한홍택(韓弘澤, 1916-1994)

서울 출생. 일본 도쿄의 도안전문대학 응용미술과를 졸업하고 데이코쿠미술학교 서양화과 연구과에서 1년 간 수학한 후 귀국했다. 광복 직후 조선산업미술가협회를 조직하고 산업 미술 운동에 앞장서며, 산업 도안과 화가 생활을 병행했다. 1965년 이후로는 ≪상공미전≫, 국제기능올림픽 심사위원, 코트라(KOTRA) 디자인 위원, 세계공예회의(WCC) 한국위원으로 활동하였으며, 서울대학교 강사, 홍익대학교 공예과와 덕성여자대학교 응용미술학과 교수를 역임하며 많은 후학들을 배출했다.

도판목록
List of Plates

018
유강열
<학과 항아리>
1950
천에 납염
32 × 22cm
국립중앙박물관 소장
(故 유강열 교수 기증)
—
Yoo Kangyul
Crane and Jar
1950
Batik on fabric
32 × 22cm
National Museum of Korea
collection (Prof. Yoo Kangyul's
donation)

019
유강열
<정물>
1953
종이에 목판
30 × 45cm
국립중앙박물관 소장
(故 유강열 교수 기증)
—
Yoo Kangyul
Still Object
1953
Woodcut on paper
30 × 45cm
National Museum of Korea
collection (Prof. Yoo Kangyul's
donation)

020
유강열
<가을>
1953
아플리케
200(h)cm
—
Yoo Kangyul
Autumn
1953
Appliqué
200(h)cm.

021
유강열
<향문도>
1954
천에 납염
사이즈 미상.
—
Yoo Kangyul
Fragrant Patterns
1954
Batik on fabric
Measurements unknown

023
유강열
<연>
1954
한지에 목판, 수채
55.5 × 38.5cm
개인 소장(1972년 소장가에게 증정)
—
Yoo Kangyul
Lotus
1954
Woodcut, watercolor on Korean
paper
55.5 × 38.5cm
Private collection (Gifted to the
collector in 1972)

024
유강열
<가방>
1950년대
천
47 × 24 × 5cm
국립현대미술관 미술연구센터 소장
—
Yoo Kangyul
Handbag
1950s
Fabric
47 × 24 × 5cm
MMCA Art Research Center
collection

025
임숙재
<사슴>
1928
종이에 채색
26 × 19cm
국립현대미술관 소장
—
Lim Sook Jae
Deer
1928
Color on paper
26 × 19cm
MMCA collection

026
임숙재
<목단문 나전칠소반>
1920
나무, 옻칠, 자개
30 × 51 × 51cm
국립현대미술관 소장
—
Lim Sook Jae
An Inlaid Lacquer Small Dining
Table
1920
Wood, lacquer, mother-of-pearl
30 × 51 × 51cm
MMCA collection

027
김봉룡
<나전칠기 일주반>
광복 이후
나무, 옻칠, 자개
17.8 × 36.5 × 36.5cm
통영시립박물관 소장
—
Kim Bong-ryong
Black lacquered Single-legged Small
Table with Mother-of-Pearl Inlay
After Korea's liberation
Wood, lacquer, mother-of-pearl
17.8 × 36.5 × 36.5cm
Tongyeong City Museum collection

028
김봉룡
<당초나전구절반>
광복 이후
나무, 옻칠, 자개
7.8 × 31.5 × 31.5cm
통영시립박물관 소장
—
Kim Bong-ryong
Lacquered Gujeolpan with Floral
Scroll Design Inlaid with Mother-of-
Pearl Inlay
After Korea's liberation
Wood, lacquer, mother-of-pearl
7.8 × 31.5 × 31.5cm
Tongyeong City Museum collection

029
김봉룡
<나전 도안>
광복 이후
종이에 펜
37 × 46cm
통영시립박물관 소장
—
Kim Bong-ryong
Design for Mother-of-Pearl
After Korea's liberation
Pen on paper
37 × 46cm
Tongyeong City Museum collection

029
김봉룡
<주름질 올리기>
광복 이후
종이에 자개
13.5 × 13cm
통영시립박물관 소장
—
Kim Bong-ryong
Jureumjil
After Korea's liberation
Mother-of-pearl on paper
13.5 × 13cm
Tongyeong City Museum collection

030
김성수
<타발문 상자>
1973
목심(홍송), 옻칠, 자개
8.5 × 55 × 18 cm
통영옻칠미술관 소장

Kim Sung soo
Case with Tabal Pattern
1973
Wood, lacquer, mother-of-pearl
8.5 × 55 × 18 cm
Ottchil Art Museum collection

031
작가 미상
<비녀>
연도 미상
뿔각
3 × 12 × 6, 2.5 × 11 × 5 cm
국립현대미술관 미술연구센터 소장

Artist unknown
Hairpin
Unknown date
Horn
3 × 12 × 6, 2.5 × 11 × 5 cm
MMCA Art Research Center
collection

031
작가 미상
<물고기 담뱃대>
연도 미상
뿔각
4 × 10 × 3 cm (3)
국립현대미술관 미술연구센터 소장

Artist unknown
Fish-shaped Pipe
Unknown date
Horn
4 × 10 × 3 cm (3)
MMCA Art Research Center
collection

032
강창원
<건칠쟁반>
1974
건칠, 자개
7.3 × 39 × 39 cm
국립현대미술관 소장

Kang Chang-Won
Lacquered Tray
1974
Lacquer, mother-of-pearl
7.3 × 39 × 39 cm
MMCA collection

033
강창원
<작품11(건칠화병)>
1974
건칠, 자개
25.8 × 24 × 24 cm
국립현대미술관 소장

Kang Chang-Won
*Work11 (A Pair of Lacquered
Vase)*
1974
Lacquer, mother-of-pearl
25.8 × 24 × 24 cm
MMCA collection

034
강창원
<12각 건칠화병(쌍)>
1977
건칠
34 × 25 × 25 cm (2)
국립현대미술관 소장

Kang Chang-Won
Lacquerware Vases(Pair)
1977
Dried lacquer
34 × 25 × 25 cm (2)
MMCA collection

035
김성수
<음양>
1965
괴목, 옻칠, 주석
55.5 × 167 × 38 cm
통영옻칠미술관 소장

Kim Sung soo
Yin and Yang
1965
Wood, lacquer, tin
55.5 × 167 × 38 cm
Ottchil Art Museum collection

039
임응식
<유강열 인물>
1961
인화지에 사진
33 × 25.8 cm
국립현대미술관 소장

Limb Eungsik
Portrait of Yoo Kangyul
1961
Gelatin silver print
33 × 25.8 cm
MMCA collection

041
한묵
<태양의 都市-낙조>
1958
캔버스에 유채
72 × 59 cm
국립현대미술관 소장

Han Mook
City of the Sun-Glow of Sunset
1958
Oil on canvas
72 × 59 cm
MMCA collection

043
이중섭
<가족>
연도 미상
은지에 새김, 유채
8.5 × 15 cm
국립현대미술관 소장

Lee Jungseob
Family
Unknown date
Oil on tinfoil
8.5 × 15 cm
MMCA collection

043
이중섭
<아이들>
연도 미상
은지에 새김, 유채
9 × 15.1 cm
국립현대미술관 소장

Lee Jungseob
Children
Unknown date
Oil on tinfoil
9 × 15.1 cm
MMCA collection

045
박고석
<소>
1958
캔버스에 유채
44.2 × 52.2 cm
국립현대미술관 소장

Park Kosuk
Cow
1958
Oil on canvas
44.2 × 52.2 cm
MMCA collection

046
한홍택
<도안>
1958
종이에 채색
23.5 × 18.5cm
국립현대미술관 소장
———
Han Hongtaik
Design
1958
Color on paper
23.5 × 18.5cm
MMCA collection

047
김환기
제목 미상
1958
종이에 석판
72.5 × 53cm
국립현대미술관 미술연구센터 소장
ⓒ 환기재단·환기미술관
———
Kim Whanki
no title
1958
Lithograph on paper
72.5 × 53cm
MMCA Art Research Center
collection
ⓒ Whanki Foundation·Whanki
Museum

048
전혁림
<푸른 도자기>
1962
도기에 채색
27 × 27 × 5cm
전혁림미술관 소장
———
Chun Hyuck Lim
Blue Earthenware
1962
Painted earthenware
27 × 27 × 5cm
Chun Hyuck Lim Art Museum
collection

049
전혁림
<산수>
1965
도기에 채색
26 × 26 × 5cm
전혁림미술관 소장
———
Chun Hyuck Lim
Landscape
1965
Painted on earthenware
26 × 26 × 5cm
Chun Hyuck Lim Art Museum
collection

050
임응식
<강창원 인물>
1971
인화지에 사진
33 × 26cm
국립현대미술관 소장
———
Limb Eungsik
Portrait of Kang Chang-Won
1971
Gelatin silver print
33 × 26cm
MMCA collection

050
임응식
<김봉룡 인물>
1980
인화지에 사진
33 × 26cm
국립현대미술관 소장
———
Limb Eungsik
Portrait of Kim Bong-ryong
1980
Gelatin silver print
33 × 26cm
MMCA collection

050
임응식
<김재원 인물>
1981
인화지에 사진
33 × 25.7cm
국립현대미술관 소장
———
Limb Eungsik
Portrait of Kim Jae-Won
1981
Gelatin silver print
33 × 25.7cm
MMCA collection

050
임응식
<김중업 인물>
1981
인화지에 사진
33.1 × 26cm
국립현대미술관 소장
———
Limb Eungsik
Portrait of Kim Chung-Up
1981
Gelatin silver print
33.1 × 26cm
MMCA collection

051
임응식
<김환기 인물>
1961
인화지에 사진
33 × 22cm
국립현대미술관 소장
———
Limb Eungsik
Portrait of Kim Whanki
1961
Gelatin silver print
33 × 22cm
MMCA collection

051
임응식
<박고석 인물>
1981
인화지에 사진
26 × 33cm
국립현대미술관 소장
———
Limb Eungsik
Portrait of Park Kosuk
1981
Gelatin silver print
26 × 33cm
MMCA collection

052
임응식
<백태원 인물>
1977
인화지에 사진
33 × 26cm
국립현대미술관 소장
———
Limb Eungsik
Portrait of Paik Tae-Won
1977
Gelatin silver print
33 × 26cm
MMCA collection

052
임응식
<이경성 인물>
1980
인화지에 사진
33 × 26cm
국립현대미술관 소장
———
Limb Eungsik
Portrait of Lee Kyung-Sung
1980
Gelatin silver print
33 × 26cm
MMCA collection

053
임응식
<정규 인물>
1955
인화지에 사진
33 × 25.7cm
국립현대미술관 소장
———
Limb Eungsik
Portrait of Chung Kyu
1955
Gelatin silver print
33 × 25.7cm
MMCA collection

053
임응식
<천경자 인물>
1969
인화지에 사진
25.5 × 33cm
국립현대미술관 소장
———
Limb Eungsik
Portrait of Chun Kyung-Ja
1969
Gelatin silver print
25.5 × 33cm
MMCA collection

053
임응식
<최순우 인물>
1981
인화지에 사진
25.5 × 33cm
국립현대미술관 소장
———
Limb Eungsik
Portrait of Choi Soon-Woo
1981
Gelatin silver print
25.5 × 33cm
MMCA collection

053
임응식
<한묵 인물>
1954
인화지에 사진
33 × 23cm
국립현대미술관 소장
———
Limb Eungsik
Portrait of Han Mook
1954
Gelatin silver print
33 × 23cm
MMCA collection

056
유강열
<한국조형문화연구소 포스터 문자도안>
연도 미상
종이에 펜
9 × 40, 10.3 × 38.5, 9 × 40cm
국립중앙박물관 소장
(故 유강열 교수 기증)
———
Yoo Kangyul
*Letter Design of The Korean
Plastic Arts Research Institute*
Unknown date
Pen on paper
9 × 40, 10.3 × 38.5, 9 × 40cm
National Museum of Korea
collection (Prof. Yoo Kangyul's
donation)

057
유강열
<극락조>
1950년대
종이에 목판
60 × 40cm
국립현대미술관 소장
———
Yoo Kangyul
Birds-of-Paradise
1950s
Woodcut on paper
60 × 40cm
MMCA collection

058
유강열
제목 미상
1955
한지에 목판
25 × 19.5cm (5)
국립현대미술관 미술연구센터 소장
———
Yoo Kangyul
no title
1955
Woodcut on Korean paper
25 × 19.5cm (5)
MMCA Art Research Center
collection

060
유강열
<백자 청화문 항아리>
1950년대
도자
21.7 × 15 × 15cm
경기도자박물관 소장
———
Yoo Kangyul
Blue & White Porcelain Jar
1950s
Ceramics
21.7 × 15 × 15cm
Gyeonggi Ceramic Museum
collection

061
정규
<백자철화청화 진사문 항아리>
1950년대
도자
21 × 7.7 × 7.7cm
경기도자박물관 소장
———
Chung Kyu
White Porcelain Jar
1950s
Ceramics
21 × 7.7 × 7.7cm
Gyeonggi Ceramic Museum
collection

062
정규
<곡예>
1956
종이에 목판
35.5 × 22cm
국립현대미술관 소장
———
Chung Kyu
Circus
1956
Woodcut on paper
35.5 × 22cm
MMCA collection

063
정규
<무제>
1950년대
종이에 목판
40 × 30cm
국립현대미술관 소장
———
Chung Kyu
Untitled
1950s
Woodcut on paper
40 × 30cm
MMCA collection

066
유강열
<도시풍경>
1958
종이에 에칭
30.4 × 22.6cm
국립중앙박물관 소장
(故 유강열 교수 기증)
———
Yoo Kangyul
Urban Landscape
1958
Etching on paper
30.4 × 22.6 cm
National Museum of Korea
collection (Prof. Yoo Kangyul's
donation)

067
유강열
<풍경>
1958
종이에 에칭
44.5 × 30cm
국립중앙박물관 소장
(故 유강열 교수 기증)
———
Yoo Kangyul
Landscape
1958
Etching on paper
44.5 × 30cm
National Museum of Korea
collection (Prof. Yoo Kangyul's
donation)

068
유강열
<풍경>
1959
종이에 에칭
31 × 45.5cm
개인 소장
———
Yoo Kangyul
Landscape
1959
Etching on paper
31 × 45.5cm
Private collection

069
유강열
<봄>
1960
종이에 아쿠아틴트
47 × 31cm
홍익대학교박물관 소장
———
Yoo Kangyul
Spring
1960
Aquatint on paper
47 × 31cm
Hongik University Museum
collection

071
유강열
<산수(나무 밑 물고기)>
1959
종이에 목판, 실크스크린
39 × 35.5cm
국립현대미술관 미술연구센터 소장
———
Yoo Kangyul
Landscape (Fish under Tree)
1959
Woodcut, screen print on paper
39 × 35.5cm
MMCA Art Research Center
collection

073
유강열
<풍경>
1959
종이에 목판
50.5 × 38cm
개인 소장
———
Yoo Kangyul
Landscape
1959
Woodcut on paper
50.5 × 38cm
Private collection

074
유강열
<밤풍경>
1959
종이에 석판
65 × 50cm
국립중앙박물관 소장
(故 유강열 교수 기증)
———
Yoo Kangyul
Night Landscape
1959
Lithograph on paper
65 × 50cm
National Museum of Korea
collection (Prof. Yoo Kangyul's
donation)

075
유강열
<구성>
1962
종이에 석판
59.5 × 43cm
개인 소장
———
Yoo Kangyul
Composition
1962
Lithograph on paper
59.5 × 43cm
Private collection

077
유강열
<꽃과 나비>
1962
천에 납염
151.5 × 176cm
우란문화재단/아트센터 나비 소장
———
Yoo Kangyul
Flower and Butterfly
1962
Batik on fabric
151.5 × 176cm
Wooran Foundation/
art center nabi collection

079
유강열
<작품(제목 미상)>
1960년대
종이에 실크스크린
88 × 59cm
국립중앙박물관 소장
(故 유강열 교수 기증)
———
Yoo Kangyul
Work (no title)
1960s
Screen print on paper
88 × 59cm
National Museum of Korea
collection (Prof. Yoo Kangyul's
donation)

081
유강열
<작품>
1963
종이에 실크스크린
79 × 53.5cm
국립현대미술관 소장
———
Yoo Kangyul
Work
1963
Screen print on paper
79 × 53.5cm
MMCA collection

083
유강열
<작품>
1966
종이에 목판
108 × 77cm
국립현대미술관 소장
———
Yoo Kangyul
Work
1966
Woodcut on paper
108 × 77cm
MMCA collection

085
유강열
<작품>
1970
종이에 실크스크린
94 × 70cm
홍익대학교박물관 소장
———
Yoo Kangyul
Work
1970
Screen print on paper
94 × 70cm
Hongik University Museum
collection

086
유강열
<구성>
1968
종이에 실크스크린
75 × 54 cm
국립중앙박물관 소장
(故 유강열 교수 기증)
⎯⎯⎯⎯
Yoo Kangyul
Composition
1968
Screen print on paper
75 × 54 cm
National Museum of Korea
collection (Prof. Yoo Kangyul's
donation)

087
유강열
<작품(제목 미상)>
1968
종이에 실크스크린
76 × 54.5 cm
국립중앙박물관 소장
(故 유강열 교수 기증)
⎯⎯⎯⎯
Yoo Kangyul
Work (no title)
1968
Screen print on paper
76 × 54.5 cm
National Museum of Korea
collection (Prof. Yoo Kangyul's
donation)

088
유강열
<내프킨>
1971/ 2000 재프린트
마직포에 날염
47 × 47 cm (2)
국립현대미술관 미술연구센터 소장
⎯⎯⎯⎯
Yoo Kangyul
Napkin
1971/ printed in 2000
Screen print on hemp cloth
47 × 47 cm
MMCA Art Research Center
collection

091
유강열
<구성>
1974
마직포에 날염
83 × 83 cm
개인 소장
⎯⎯⎯⎯
Yoo Kangyul
Composition
1974
Silk print on hemp cloth
83 × 83 cm
Private collection

093
유강열
<새와 나비>
1975
마직포에 날염
83 × 83 cm
개인 소장
⎯⎯⎯⎯
Yoo Kangyul
Bird and Butterfly
1975
Screen print on hemp cloth
83 × 83 cm
Private collection

094
이영순
<자수걸게>
1967
비단실, 금속원형
130 × 51 cm (2)
작가 소장
⎯⎯⎯⎯
Lee Youngsoon
Knit, Sewing Hanger
1967
Ring-shape, silk threads
130 × 51 cm (2)
Courtesy of the artist

096
신영옥
<발 A>
1974
마사, 대나무 직조, 스티치, 리노
152 × 80 cm
작가 소장
⎯⎯⎯⎯
Shin Young-ok
Bamboo-blind A
1974
Linen, bamboo loom weaving,
stitch, lino
152 × 80 cm
Courtesy of the artist

097
신영옥
<칸막이 B>
1977
마사, 면사, 대나무 직조, 묶기
165 × 90 cm
작가 소장
⎯⎯⎯⎯
Shin Young-ok
Space-divider B
1977
Linen, cotton threads, bamboo
loom weaving, binding
165 × 90 cm
Courtesy of the artist

098
백태원
<장식장>
1960
나무, 나전, 난각
99.7 × 154 × 29 cm
국립현대미술관 소장
⎯⎯⎯⎯
Paik Tae-Won
Cabinet
1960
Wood, mother-of-pearl, egg shell
99.7 × 154 × 29 cm
MMCA collection

099
백태원
<머릿장>
1967
나무, 나전, 칠
78 × 128 × 40 cm
국립현대미술관 소장
⎯⎯⎯⎯
Paik Tae-Won
Chest of Drawer
1967
Wood, mother-of-pearl, lacquer
78 × 128 × 40 cm
MMCA collection

100
원대정
<백자호>
1962
도자
60 × 37 × 37 cm
국립현대미술관 소장
⎯⎯⎯⎯
Won Dai Chung
White Porcelain Jar
1962
Ceramics
60 × 37 × 37 cm
MMCA collection

101
원대정
<메아리>
1974
백토에 진사유 채색
60 × 26 × 26 cm
국립현대미술관 소장
⎯⎯⎯⎯
Won Dai Chung
Echo
1974
Painted in underglaze copper
on white clay
60 × 26 × 26 cm
MMCA collection

102
최승천
<촛대>
1975 디자인/ 2000년대 제작
주석, 괴목
21 × 8 × 8 cm (2)
작가 소장

Choi Seung Chun
Candlestick
Designed in 1975/
production in 2000s
tin, wood
21 × 8 × 8 cm (2)
Courtesy of the artist

102
최승천
<신규 토산품 디자인 연구개발>
1975
종이에 연필
57 × 44 cm (2)
서울공예박물관 소장

Choi Seung Chun
New Local Product Design
1975
Pencil on paper
57 × 44 cm (2)
Seoul Museum of Craft Art
collection

103
최승천
<모빌>
1976
가링
가변 크기
작가 소장

Choi Seung Chun
Mobile
1976
Garing
Variable size
Courtesy of the artist

104
최승천
<아동용 목재 완구>
1976
단풍나무
가변 크기
작가 소장

Choi Seung Chun
Wooden Toy for Children
1976
Soft maple
Variable size
Courtesy of the artist

105
최승천
<탁상용품>
1970년대
티크, 혼합 재료
14 × 34 × 8 cm
작가 소장

Choi Seung Chun
Goods for a Desk
1970s
Teak, mixed media
14 × 34 × 8 cm
Courtesy of the artist

106
이혜선
<옛이야기 I, II>
1976
비단에 염료, 병풍형식
134 × 90 cm (2)
국립현대미술관 소장

Lee Hyesun
Old Story I, II
1976
Airbrush on silk
134 × 90 cm (2)
MMCA collection

110
유강열
<작품 B>
1975
천에 납염
80.5 × 80.5 cm
개인 소장

Yoo Kangyul
Work B
1975
Batik on fabric
80.5 × 80.5 cm
Private collection

111
유강열
<작품 A>
1975
천에 납염
79.5 × 79.5 cm
개인 소장

Yoo Kangyul
Work A
1975
Batik on fabric
79.5 × 79.5 cm
Private collection

113
유강열
<작품>
1970
종이에 목판, 지판
59 × 49 cm
개인 소장

Yoo Kangyul
Work
1970
Woodcut on paper, paper
59 × 49 cm
Private collection

115
유강열
<작품>
1975
종이에 목판, 지판
64 × 49 cm
개인 소장

Yoo Kangyul
Work
1975
Woodcut on paper, paper
64 × 49 cm
Private collection

116
유강열
<제기정물>
1975
카드보드에 실크스크린
76 × 53.5 cm (7)
국립중앙박물관 소장
(故 유강열 교수 기증)

Yoo Kangyul
Still Life of Jegi
1975
Screen print on cardboard
76 × 53.5 cm (7)
National Museum of Korea
collection (Prof. Yoo Kangyul's
Donation)

119
유강열
<정물>
1969
지판
32.5 × 27 cm
국립현대미술관 미술연구센터 소장

Yoo Kangyul
Still Life
1969
Paper
32.5 × 27 cm
MMCA Art Research Center
collection

121
유강열
<작품>
1976
카드보드에 실크스크린
99.5 × 73.5cm
국립현대미술관 소장

———

Yoo Kangyul
Work
1976
Screen print on cardboard
99.5 × 73.5cm
MMCA collection

123
유강열
<정물>
1976
나무판에 종이 꼴라주
100 × 70cm
국립현대미술관 소장

———

Yoo Kangyul
Still Life
1976
Paper collage on panel
100 × 70cm
MMCA collection

125
유강열
제목 미상
연도 미상
천에 납염
93 × 90cm
국립중앙박물관 소장
(故 유강열 교수 기증)

———

Yoo Kangyul
no title
Unknown date
Batik on fabric
93 × 90cm
National Museum of Korea
collection (Prof. Yoo Kangyul's
donation)

126
유강열
<산업직물 샘플>
연도 미상
천에 날염
89 × 264cm
국립현대미술관 미술연구센터 소장

———

Yoo Kangyul
Sample of Industrial Fabric
Unknown date
Screen print on fabric
89 × 264cm
MMCA Art Research Center
collection

128
유강열, 송번수 프린트
제목 미상
1974
종이에 목판
31.5 × 42cm (6)
개인 소장

———

Yoo Kangyul,
Printed by Song Burnsoo
no title
1974
Woodcut on paper
31.5 × 42cm (6)
Private collection

131
송번수
<화집점 L/X-404>
1969
세리그라피, 목판
110 × 77cm
작가 소장

———

Song Burnsoo
Conc No.L/X-404
1969
Serigraphy, woodcut
110 × 77cm
Courtesy of the artist

133
유철연
<목격자의 증언>
1966
염색
173 × 166cm
국립현대미술관 소장

———

You Chul yun
Testimony of Witness
1966
Dyed cotton
173 × 166cm
MMCA collection

134
이혜선
제목 미상
연도 미상
천에 납염
90 × 155cm
국립현대미술관 미술연구센터 소장

———

Lee Hyesun
no title
Unknown date
Batik on fabric
90 × 155cm
MMCA Art Research Center
collection

138
작가 미상
<굽다리접시>
신라
토기
14.7 × 10.1 × 10.1cm
국립중앙박물관 소장
(故 유강열 교수 기증)

———

Artist unknown
Mounted Dishes
Silla
Earthenware
14.7 × 10.1 × 10.1cm
National Museum of Korea
collection (Prof. Yoo Kangyul's
donation)

139
작가 미상
<분청사기철화당초무늬항아리>
조선
분청
8.3 × 22 × 22cm
국립중앙박물관 소장
(故 유강열 교수 기증)

———

Artist unknown
*Buncheong Ware with
White Slip Brushed Dressing*
The Joseon Dynasty
Buncheong
8.3 × 22 × 22cm
National Museum of Korea
collection (Prof. Yoo Kangyul's
donation)

140
작가 미상
<백자제기>
조선 19세기
백자
5 × 26.8 × 26.8cm
국립중앙박물관 소장
(故 유강열 교수 기증)

———

Artist unknown
*Ritual Dish with Stand:
White Porcelain*
The Joseon Dynasty 19 century
White porcelain
5 × 26.8 × 26.8cm
National Museum of Korea
collection (Prof. Yoo Kangyul's
donation)

141
작가 미상
<나전빗접>
조선 말기
나무, 자개
29.6 × 29.6 × 29.6 cm
국립중앙박물관 소장
(故 유강열 교수 기증)
———
Artist unknown
Comb Box with Mother-of-pearl Inlay
The late Joseon Dynasty
Wood, mother-of-pearl
29.6 × 29.6 × 29.6 cm
National Museum of Korea collection (Prof. Yoo Kangyul's donation)

142
작가 미상
<버선본집>
연도 미상
비단에 자수
17 × 17.5 cm
국립중앙박물관 소장
(故 유강열 교수 기증)
———
Artist unknown
Beoseon Pattern Pouch
Unknown date
Embroidered silk
17 × 17.5 cm
National Museum of Korea collection (Prof. Yoo Kangyul's donation)

143
작가 미상
<동제촛대>
광복 이후
동
22 × 7 × 7 cm (2)
국립중앙박물관 소장
(故 유강열 교수 기증)
———
Artist unknown
Copper Candlestick
After Korea's liberation
Copper
22 × 7 × 7 cm (2)
National Museum of Korea collection (Prof. Yoo Kangyul's donation)

144
작가 미상
<화조도 병풍>
조선 말기
종이에 채색, 8폭 병풍
60.5 × 32.5 cm (8)
국립중앙박물관 소장
(故 유강열 교수 기증)
———
Artist unknown
Birds & Flowers Folding Screen
The late Joseon Dynasty
Color on paper, eight-panel folding screen
60.5 × 32.5 cm (8)
National Museum of Korea collection (Prof. Yoo Kangyul's donation)

146
최현칠
<무제(과반)>
1968
청동, 동, 나무
11.5 × 35.7 × 35.7 cm
국립현대미술관 소장
———
Choi Hyun Chil
Untitled
1968
Bronze, copper, wood
11.5 × 35.7 × 35.7 cm
MMCA collection

147
최현칠
<필꽂이>
1978
은
12 × 10 × 10 cm
작가 소장
———
Choi Hyun Chil
Pencil Holder
1978
Silver
12 × 10 × 10 cm
Courtesy of the artist

148
곽계정
<완초함>
1970-1980년대
완초
14.3 × 13 × 13 cm (2)
개인 소장
———
Kwak Keajung
Wanchoham
1970-1980s
Wancho
14.3 × 13 × 13 cm (2)
Private collection

149
이영순
<팔각함>
1976
한지, 비단, 하드보드지
20 × 38 × 38 cm
작가 소장
———
Lee Youngsoon
Paper String on Box
1976
Korean mulberry paper, silk, hardboard paper,
20 × 38 × 38 cm
Courtesy of the artist

150
이영순
<지승함>
1974
한지
13 × 36 × 24 cm
작가 소장
———
Lee Youngsoon
Paper Wooven Basket
1974
Korean mulberry paper
13 × 36 × 24 cm
Courtesy of the artist

150
이영순
<실상자>
1976
한지, 비단, 하드보드지
7.5 × 27.5 × 17 cm
작가 소장
———
Lee Youngsoon
Embroided Sewing Box
1976
Korean mulberry paper, silk, hardboard paper
7.5 × 27.5 × 17 cm
Courtesy of the artist

151
이영순
<실첩>
1975
한지
27 × 27 cm
작가 소장
———
Lee Youngsoon
Keeping Threads
1975
Korean mulberry paper
27 × 27 cm
Courtesy of the artist

151
이영순
<실첩>
1976
한지
27 × 27cm
작가 소장

Lee Youngsoon
Keeping Threads
1976
Korean mulberry paper
27 × 27cm
Courtesy of the artist

153
신영옥
<벽걸이 C>
1973
모사, 아크릴사 직조
200 × 87cm
작가 소장

Shin Young-ok
Wall Hanging C
1973
Wool, acrylic threads loom
weaving
200 × 87cm
Courtesy of the artist

154
남철균
<결>
1979
나무
15 × 85 × 27cm
작가 소장

Nam Chulkyun
Grain
1979
Wood
15 × 85 × 27cm
Courtesy of the artist

155
곽계정
<체스트>
1969
나무
127 × 72 × 36cm
국립현대미술관 소장

Kwak Keajung
Chest
1969
Wood
127 × 72 × 36cm
MMCA collection

157
곽대웅
<부조 도자타일 장식의 탁자>
1963
느티나무 판재 짜맞춤, 도자기,
무쇠 단조고리
47.5 × 100.5 × 50.5cm
작가 소장

Kwak Dae-woong
Tea Table
1963
Zelkova board, ceramic,
tile, iron handle
47.5 × 100.5 × 50.5cm
Courtesy of the artist

159
곽대웅
<연초함과 재떨이 세트>
1962
느티나무 판재, 짜맞춤, 부조,
투각무늬 주물유기
5.4 × 12.5 × 12.5cm(2)
작가 소장

Kwak Dae-woong
*Cigaret Box and Ash,
Cigarette Butt Box*
1962
Zelkova board, brass
5.4 × 12.5 × 12.5cm(2)
Courtesy of the artist

159
곽대웅
<따사롭게 75-A, B>
1975
렌가스, 흑단
36 × 30 × 15cm
작가 소장

Kwak Dae-woong
Wormth 75-A, B
1975
Rengas, ebony
36 × 30 × 15cm
Courtesy of the artist

163
서상우
<국립중앙박물관(현 국립민속박물관)
내부 설계 도면>
1970
종이에 드로잉
60 × 88cm
작가 소장

Suh Sang woo
*Blue Print of Interior Design for
the National Museum of Korea*
1970
Drawing on paper
60 × 88cm
Courtesy of the artist

164
유강열
<국립중앙박물관 실내 바닥 디자인>
연도 미상
종이에 채색
68.5 × 101cm
국립중앙박물관 소장
(故 유강열 교수 기증)

Yoo Kangyul
*Floor Design for the National
Museum of Korea*
Unknown date
Color on paper
68.5 × 101cm
National Museum of Korea
collection (Prof. Yoo Kangyul's
donation)

165
유강열
<국립중앙박물관 밑그림>
연도 미상
종이에 채색
69 × 101.5cm
국립중앙박물관 소장
(故 유강열 교수 기증)

Yoo Kangyul
*Sketch for the National Museum
of Korea*
Unknown date
Color on paper
69 × 101.5cm
National Museum of Korea
collection (Prof. Yoo Kangyul's
donation)

166
유강열
<도자 타일 샘플>
1971
도자
26 × 35, 25 × 30, 15 × 15,
12.5 × 12.5, 12 × 12,
11 × 11, 5 × 10.5cm
국립중앙박물관 소장
(故 유강열 교수 기증)

Yoo Kangyul
Sample of Ceramic Tiles
1971
Ceramics
26 × 35, 25 × 30, 15 × 15,
12.5 × 12.5, 12 × 12,
11 × 11, 5 × 10.5cm
National Museum of Korea
collection (Prof. Yoo Kangyul's
donation)

167
유강열
<십장생(국회의사당 벽화 시안 1)>
1974
종이에 채색
13 × 37 cm
국립중앙박물관 소장
(故 유강열 교수 기증)

Yoo Kangyul
*Ten Traditional Symbols of
Longevity (Draft 1 for Mural of
the National Assembly Building)*
1974
Color on paper
13 × 37 cm
National Museum of Korea
collection (Prof. Yoo Kangyul's
donation)

167
유강열
<십장생(국회의사당 벽화 시안 2)>
1974
종이에 채색
27 × 69 cm
국립중앙박물관 소장
(故 유강열 교수 기증)

Yoo Kangyul
*Ten Traditional Symbols of
Longevity (Draft 2 for Mural of
the National Assembly Building)*
1974
Color on paper
27 × 69 cm
National Museum of Korea
collection (Prof. Yoo Kangyul's
donation)

168
유강열, 남철균 외
<국회의사당 중앙홀 바닥>
1974
대리석

Yoo Kangyul, Nam Chulkyun
and others
*Lobby of the National Assembly
Building*
1974
Marble

170
유강열, 남철균 외
<국회의사당 본회의장 현관>
1974
나무

Yoo Kangyul, Nam Chulkyun
and others
*Auditorium Door of the National
Assembly Building*
1974
Wood

171
유강열, 남철균 외
<국회의사당 실내 파티션>
1974
철재

Yoo Kangyul, Nam Chulkyun
and others
*Indoor Partition of the National
Assembly Building*
1974
Iron

172
유강열
<감대>
1971
철재 주조
97 × 97 × 180 cm

Yoo Kangyul
Gamdae
1971
Iron casting
97 × 97 × 180 cm

173
유강열
<삼족오>
1970
철재판
300 × 230 × 8 cm

Yoo Kangyul
Three-legged Crow
1970
Iron panel
300 × 230 × 8 cm

Curatorial Essay
Yoo Kangyul and His Friends: Reframing Crafts

Yoon Sorim
Curator, National Museum of Modern
and Contemporary Art, Korea

Craft Phenomenon

The National Museum of Modern and Contemporary Art (MMCA) is hosting the exhibition *Yoo Kangyul and His Friends: Reframing Crafts* from October 15, 2020 through February 28, 2021. This exhibition aims to shed light on Korean craft by exploring artworks by Yoo Kangyul (劉康烈, 1920-1976) and his colleagues who were active from the 1950s through the 1970s.[1] Fifty to seventy years ago, Korean society had been devastated by the Korean War and was changing drastically during its restoration as it faced continuous chaos and undertook development of both art and industry. Now, however, in our digital and non-contact era, Korean society continues to change but follows a different pattern. Under today's circumstances, what would make it important to hold this exhibition? Answers to this question may start from how we describe the craft of today. According to the Craft Culture Industry Promotion Act as revised in 2015, "craft," "craftwork," and the "craft culture industry" can be defined as follows:

— "Craft" refers to the production of items by hand (including partially mechanical processes) or the ability to produce them by hand, while pursing functionality and decorativeness based on techniques, materials, and designs reflecting cultural elements.
— As the resulting product of craft, "craftwork" refers to an item with practical and artistic value and encompasses both traditional craft products made based on distinctive Korean traditional techniques or materials and contemporary craft products made using new materials or techniques.
— "Craft culture industry" refers to the industry related to the development, creation, distribution, exhibition, consumption, and utilization of craft or craftworks (meaning tangible and intangible goods and services or their compounds that generate economic value-added by using craft).[2]

As these definitions imply, craft is connected to the broad socio-cultural spheres of technique, material, decoration, art, tradition, modernity, creation, and consumption. The American curator Glenn Adamson (1972-) argues that, at least within the term "craft," craft itself does not exist but is defined and formed by difference.[3] It is not an object considered within a limited definition, but a phenomenon understood according to the related periods and circumstances.

In this light, the correlation between achievements of Yoo Kangyul, who crossed the boundaries of printmaking, dyeing, design, architecture, art, and education, with those of his contemporaries can serve as a model for establishing the image of an individual and independent human being within multifaceted contemporary cultural phenomena. Examining how Yoo and his colleagues responded to the period and how they organically linked diverse genres and domains will enable us to lay a foundation for broadening our own imaginations.

Crafts as a Medium for Post-War Restoration

Before fleeing to Busan in the Heungnam Evacuation of 1950, Yoo prepared himself to become a dyeing artisan through a modern craft education in Japan and by studying dyeing at the Saitō (佐藤) Craft Research Institute there. After arriving in the south, Yoo began his personal activities in the crafts by establishing the Mother-of-pearl Inlaid Lacquerware Training Institute of Gyeongsangnam-do Province in Tongyeong in 1951 along with Kim Bong-ryong (1902-1994), a master of mother-of-pearl inlaying and lacquering. The foundation of this training school was rooted in the Korean War. When the capital was transferred from Seoul to Busan, the focus for culture and education came be concentrated in the southern regions of the peninsula. Moreover, najeon chilgi craftworks were popular gifts at the time among American soldiers and VIPs for their representation of Korea. Furthermore, a number of local residents had lost their homes due to the war and possessed few opportunities for education as the country was impoverished both economically and culturally. In response, the Mother-of-pearl Inlaid Lacquerware Training Institute of Gyeongsangnam-do Province was built and operated by the provincial government as a craft education

institute and a platform for craft development.

The training school offered a free two-year curriculum to forty people who had completed at least an elementary level of schooling. The subjects taught at the time were largely divided into plastic art education and technical education.[4] It is noteworthy that the curriculum was designed to enhance creativity and the applied abilities of students, from the earliest stage of personally collecting natural objects to be utilized in conceiving najeon chilgi patterns through the process of drawing them and transforming them into patterns. This identifies it as an attempt at modern workshop education and a departure from traditional apprenticeship education.

Craft reflects the demands of the era in its production objectives and processes, particularly during wartime when production specifications are limited. Following the Second World War, every country endeavored to reduce unemployment and poverty and reconstruct their respective societies through craft by focusing on production technology, identity, and development.[5] In this sense, the Mother-of-pearl Inlaid Lacquerware Training Institute of Gyeongsangnam-do Province complied with the goal of post-war social reconstruction and contributed to improving the quality of najeon chilgi products through contemporary design.[6]

In the 1950s, Yoo built his own oeuvre by actively communicating with artists who advocated modernism, including Han Mook (1914-2016), Lee Jungseob (1916-1956), Kim Whanki (1913-1974), Park Kosuk (1917-2002), Chang Uc-chin (1917-1990), Choi Soon-Woo (1916-1984), and Chung Kyu (1923-1971). Yoo's friendship with these artists led him to embrace Western plastic art and work both as an artisan and as a printmaker. In a society in the midst of recreation, both crafts and printmaking shared a common nature as modern visual media and technologies. However, an encounter with the broader art world resulted in the genre classification of crafts and printmaking. Yoo formed ties with contemporaries working in different genres, engaged in domestic and international art activities, and established a compatibility between the worlds of craft and printmaking.

Another notable post-war reconstruction project associated with Yoo was the establishment and operation of the Research Institute of Korean Formative Culture (1954) affiliated with the National Museum following the recapture of Seoul. Here at this institute founded to promote Korean craft and develop printmaking, Yoo Kangyul and Chung Kyu strove to respectively develop dyeing/printmaking and ceramics and held conferences to relate their research.[7] Upon the declaration of the Contemporary Ceramic Movement, Chung Kyu asserted that it "sought to create new contemporary Korean ceramics based on the traditions of the past rather than by reproducing ancient ceramics."[8] Although the Research Institute of Korean Formative Culture was short-lived and failed to provide an axis for contemporary craft, the institute is meaningful for its invigoration of war-torn culture through the popularization of crafts, discarding of the reproduction of craft in sake of its appreciation, and pursuit of new means to respond to a changing era.

Towards a New Order for Objects

As the Korean War ended and a truce was declared, Korea rushed to reshape its politics, society, and culture and actively engage in cultural exchanges with other countries. A study-abroad program sponsored by the Rockefeller Foundation and the U.S. State Department was offered as part of these efforts, and several artists, including Yoo, Chung Kyu, Kwon Soonhyung (1929-2017), Pai Mansil (1923-2018), Kim Yik-yung (1935-), and Won Dai Chung (1921-2007) were provided with an opportunity to study in America. After returning home, these artists served as faculty in the craft departments newly being established in universities across Korea in the 1960s. In doing so, they strengthened the basis of university craft education and constructed an identity for contemporary craft. Under these rapidly changing social circumstances, artists experienced a new plastic art world and established a creative order in accordance with the dawning era based on their personal experience.

While studying at New York University and the Pratt-Contemporaries Graphic Art Centre, Yoo took part in a practice-oriented and autonomous workshop-oriented program. There, he acquired various printmaking techniques such as etching, silkscreen, and lithography. The prints he produced during this

period served as a stimulus for Korean printmaking, where woodblock printing held a major presence, to join with contemporary art. Moreover, Yoo observed the standards of international visual art by visiting exhibitions on Pablo Picasso (1881-1973), Wassily Kandinsky (1866-1944), Salvador Dalí (1904-1989), and Jackson Pollock (1912-1956) and seeing their work in New York, the center for contemporary art at the time. He was also enthusiastically engaged in international art activities by participating in the *Contemporary Korean Art* exhibition held at World House Gallery in New York to introduce Korean art overseas for the first time after the Korean War and as the sole Asian artist in the exhibition *100 Contemporary American Printmakers* at the Riverside Art Museum in New York. Instead of depicting natural objects in the ink-and-wash painting style often employed in woodblock prints, Yoo presented geometrical elements and added textures of materials in an abstract manner using his new-found printmaking techniques.

After returning from the U.S., Yoo was appointed as a professor in the Department of Craft at Hongik University in 1960, where he soon established the College of Craft and Industrial Art Graduate School. Yoo's craft education philosophy originated from his experiences of studying craft design at the Nihon Fine Arts School, majoring in dyeing at the Saitō Craft Research Institute, and learning printmaking within a Western-style contemporary art education system. The educational method he devised, therefore, not only emphasized learning techniques from masters, but was also based on expressive techniques and creative processes influenced by Western visual art. Kim Sung soo (1935-), one of the first graduates of Mother-of-pearl Inlaid Lacquerware Training Institute of Gyeongsangnam-do Province and a lecturer at Hongik University, taught mother-of-pearl inlaying and lacquering techniques to upper-class students majoring in wood lacquering in the Department of Craft at Hongik University, thus introducing practical training in najeon chilgi to university education for the first time in Korea.[9] The traditional theory class by Ye Honghae, who advocated for an intangible cultural heritage system in Korea, was intended to improve students' ability to reinterpret tradition. In the Department of Craft, Yoo introduced printmaking as a subject and opened lettering and chromatology classes building upon fundamental design concepts. This indicates Yoo's educational intention of expanding the boundaries of craft.

While rapid industrialization and export growth was being emphasized, government-led design promotion projects were developed as a result of increased demand for products unique to Korea. For example, the Ministry of Commerce and Industry began hosting the *Korean Commercial and Industrial Arts Exhibition* in 1966, the *Korean Trade Exhibition* was held, and the Korea Design and Packaging Center was founded in 1970. At the time, Yoo took leadership in the establishment of design organizations and the holding of exhibitions, serving as a judge or a director rather than as a designer or an artist. However, *Napkin* (1971)[p. 88], which Yoo submitted to the *Korean Commercial and Industrial Arts Exhibition* as an invited artist, and his other industrial textile samples demonstrate that he was using a formative language derived from his prints and taking an industrial approach into account as an artisan. Choi Seung Chun (1934-), a first-generation woodworker and disciple of Yoo Kangyul, served as the chief of the Korea Design and Packaging Center and created products as a part of the New Local Product Design Research and Development project in 1975. Among these products, a *Candlestick*[p. 102] he created in the 2000s was decorated with motifs reflecting Korean traditions, including birds, flowers, and *taegeuk* patterns. This work presents designs that accord with the Korea Design and Packaging Center's objective of export promotion and embodies Choi's identity as a crafter. A *Cabinet*[p. 98] by Paik Tae-Won (1923-2008) is an example of attempts to modernize traditional crafts and implement a design approach to furniture in the 1960s. The production of furniture harmonizing with the interior spaces of a building led to the improvement of interiors at the Cheongwadae (the Blue House) and hotels in the 1970s. Thus, furniture production can be understood as a subset of interior design.

In the art and culture field of the 1960s, following postwar reconstruction, new cultural institutions and university craft education systems began to be established seeking a form of fine art in harmony with design and an innate Koreanness in harmony with Western aesthetics. The 1960s marked a period in which fine art, design, and Korean and Western aesthetics formed a new order by themselves while striking compromises.

The Practice of Composition as a Principle of Plastic Arts

While future-oriented production systems were being constructed apace with rapid industrialization and economic development, antiques provided artists with a cultural identity. The contemporary return to tradition provided as a motif for art as seen in the work of Kim Whanki, Lee Bongsang (1916-1970), and others who applied Joseon white porcelain jars to the expression of their aesthetic sensibilities. Yoo Kangyul began collecting antiques in the Insa-dong neighborhood of Seoul and from all across the country in the 1960s, and in the 1970s he seriously devoted himself to his collecting. He acquired a wide array of objects extending from earthenware vessels and clay figurines from the Silla and Gaya Kingdoms to folk painting, *buncheong* ware, white porcelain, and wooden furniture from the Joseon Dynasty, then proceeding on to daily goods produced after Korea's liberation from Japan, including rice cake stamps and embroidery. Along with Lee Kyung-Sung (1919-2009), Choi Soon-Woo, and Kim Kichang (1913-2001), Yoo exhibited these collections of folk paintings at the exhibition *Masterpieces of Korean Folk Painting* in 1972, which indicated that the artists of the time shared a consciousness of antiquity. This increased interest in tradition among cultured individuals is presumed to have resulted from a search for sustainability and development for Korean art through antiques in the wake of Japanese colonialization, the Korean War, and the embrace of Western modernism. In a social context, not only the development of tourist items as art exports, but the domestic production of electronic products and cars, which had been imported, came into the spotlight. Accordingly, a need arose for defining a distinct identity and symbolism of Koreanness to export tourist items and domestic products.

Yoo Kangyul's collection reveals a direct correlation with his architectural ornaments and the abstract formative qualities of his prints. The combination of colors from folk painting, the symbolism of natural patterns in artifacts, and the disposition of patterns in mother-of-pearl lacquerware served as motifs for Yoo's works, thus revealing their ability to convey contemporary aesthetics. This relevance to tradition was affected by the social background of the production of goods under Japanese colonization, the adoption of Western modernism after the Korean War, and the establishment of Korean traditions as fuel for economic revival and the export industry.

Yoo also engaged with interior design projects for the National Museum, the National Assembly of the Republic of Korea, and Seoul Children's Grand Park in collaboration with Kim Soogeun (1931-1986) and Kim Chung-Up (1922-1988), architects who were active in government-led projects. Together with his students, including Nam Chulkyun (1943-), Chung Damsun (1934-), and Kwak Dae-woong (1941-), Yoo worked on tiles, marble, lighting, and furniture, spanning diverse craft genres, and added decorative qualities by applying materials and patterns that harmonized with the purposes of the architectural design.

Yoo worked with his personal relations and networks spanning various fields rather than focusing on a single area. In his handwritten manuscript "Construction and Humanity," Yoo suggested the amalgamative attitude that he strove to cultivate as a plastic artist:

> Imagination denotes the awareness of lack and then arouses the intense power of
> execution since an effort to compensate the lack follows.[10]
> Structural integrity originally refers to a proactive trend, and it means an attitude of
> challenge as a humane response. It awakens symbolism and aims for an organic
> approach to human life based on intense skepticism and practice.[11]

To Yoo, composition means not only technique, but art forms organically harmonizing with imagination. Moreover, the proactive execution of artists starts from humanism and becomes an element of shaping an autonomous society through the human imagination.

The Potential of Art

In 1928, Lim Sook Jae (1899-1937), the first Korean to graduate from the Design Department at the Tokyo National Fine Arts School (東京美術學校), defined craft as something where "industry enlists help

from the great power of art."[12] He also discussed design concepts, saying that when creating a design for a craftwork, one should "express a mentally preconceived shape, pattern, and/or color as an object."[13] This modern concept of craft as a comprehensive field synthesizing industry, art, and design emerged in the twentieth century.

It is difficult to disclose the features that characterize craft through a single artist's oeuvre or simply with one object. During the period when Yoo Kangyul was active, Korea suffered through the Korean War, overcame the aftermath, and erected new cultural, industrial, and education systems. In this vortex of social change, Yoo presented himself as a plastic artist fitting himself to his times and collaborating with other artists from diverse fields. We are summoning Yoo back forty-five years after his death because of the efforts he and other cultural artists contributed to contemporary art's orientation towards the production of a range of aesthetic values through various mediums. Furthermore, to revisit Yoo Kangyul offers clues for exploring the possibilities of an all-embracing art that crosses genre boundaries in a less restricted manner than we do today and for establishing an expanded value in interpreting the relations between objects and society.

1) Newspaper articles, archival materials, and research papers about Yoo Kangyul presented the artist's name as either Yoo Kangyul or Yoo Kangryul. Throughout this exhibition, his name is notated as "Yoo Kangyul" based on his handwritten resume and records from his close acquaintances.

2) "Craft Culture Industry Promotion Act," National Law Information Center, accessed October 15, 2020, http://www.law.go.kr/lsInfoP.do?lsiSeq=171102&efYd=20151119#0000.

3) Glenn Adamson (ed.), *Craft Reader* (Oxford: Berg Publishers, 2010), p. 5.

4) Korea Craft & Design Foundation, "A Study on the Gyeongsangnam-do Najeon Chilgi Technician Training Center," Research Report (Seoul: Korea Craft & Design Foundation, 2012), p. 15.

5) The Servicemen's Readjustment Act of 1944 (commonly known as the G.I. Bill) in America and the studio pottery movement founded by Bernard Leach in England both utilized the craft production market for the social reintegration of servicemen.

6) Korea Craft & Design Foundation, "A Study on the Gyeongsangnam do Najeon Chilgi Technician Training Center," p. 9.

7) Choi Soon-Woo, "Yoo Kangyul as a Human Being," in: *A Collection of Works of Yoo Kangyul* (Samhwa Printing, 1981), p. 6.

8) Chung Kyu, "Introduction to the Korea Contemporary Ceramic Movement," *Bulletin of Kyung Hee University* 6 (1969), p. 240.

9) Korea Craft & Design Foundation, "A Study on the Gyeongsangnam do Najeon Chilgi Technician Training Center," p. 31.

10) Handwritten manuscript, "Construction and Humanity: "On the Standpoint from a Craft Artist"" by Yoo Kangyul (year unknown) (Art Research Center, MMCA Gwacheon), Chapter 4.

11) Handwritten manuscript, "Construction and Humanity: "On the Standpoint from a Craft Artist"" by Yoo Kangyul, Chapter 3.

12) Lim Sook Jae, "Craft and Design," *Donga ilbo* (August 16, 1928), p. 3.

13) Lim Sook Jae, "Craft and Design," p. 3.

Craft beyond Craft

Lee Ihnbum
Director, IBLee Institute /
Former Professor, Sangmyung University

Why Another Yoo Kangyul Exhibition?

The National Museum of Modern and Contemporary Art, Korea (MMCA) is presenting *Yoo Kangyul and His Friends: Reframing Crafts* (October 15, 2020 - February 28, 2021). This is the second retrospective of the late artist organized by the MMCA.

Yoo Kangyul is remembered as a prominent figure in the history of modern Korean crafts and printmaking. He made a remarkable debut in the art scene by winning the Minister of Education Award at the 2nd *National Art Exhibition* of the Republic of Korea (hereafter, the *National Art Exhibition*) for his tapestry work *Autumn* (1953) and the Prime Minister's Award for the four-panel folding screen *Fragrant Patterns* (1954) at the *National Art Exhibition* in the following year. Afterwards, Yoo made use of the *National Art Exhibition* as the main stage for his artistic pursuits and further solidified his reputation as a craft artist by presenting dyed textile works at various special exhibitions, including the *Korean Commercial and Industrial Arts Exhibition*. In 1951, he helped found the Mother-of-pearl Inlaid Lacquerware Training Institute of Gyeongsangnam-do Province, recording Korea's first successful case of industrialization of craft based on education. Staring in 1954, Yoo served as the head researcher for the dyeing and printmaking workshop at the Korean Plastic Arts Research Institute affiliated with the National Museum of Korea, assisting in the national project to modernize traditional crafts. From 1960, he played a leading role as a professor with the Department of Crafts at Hongik University in the establishment of the systems for craft and design education in South Korea.

Meanwhile, Yoo began delving into the art of printmaking from the mid-1950s, presenting works in major exhibitions at both home and abroad and participating in the domestic development of printmaking, eventually leading the foundation of the Korea Prints Association. In 1958, the Rockefeller Foundation in the U.S. sponsored Yoo's studies at the Pratt-Contemporaries Graphic Art Centre. He went on to establish himself as a leading figure in Korean contemporary art through his technically diverse printmaking works exhibited at prominent domestic and international exhibitions. Yoo contributed greatly to the history of Korean contemporary art, including through the establishment of the Korean Contemporary Printmakers Association in 1958 and the *Seoul International Print Biennale* in 1970. In this light, it is natural that Yoo Kangyul is well remembered as an artisan and printmaker in Korean modern and contemporary plastic art.

Yoo Kangyul and His Friends: Reframing Crafts was organized in commemoration of the centennial anniversary of Yoo's birth. It highlights the late artist's oeuvre from the beginning of his efforts during the Korean War and following his defection to the south up until his death in 1976. It explores the aspirations and efforts of both Yoo and his colleagues. Along with Yoo's artworks, it also presents drawings, correspondence, photographs, documents, and promotional materials, such as posters and leaflets, that have been housed in the recently established Yoo Kangyul Archive. The exhibition will offer an interesting opportunity to observe how the dreams and vision of Yoo and his friends were materialized as the "shape of time" through objects and materials and to broaden our perspective through "the morphological problems of duration in series and sequence."[1]

Yoo Kangyul was not only a creator - as an artisan and printmaker - but also a planner and administrator who took part in the search for and establishment of a new system for objects and a new order in the plastic arts while living through a period of turmoil marked by post-war restoration, national development and reform, internationalization, and industrialization. Yoo's life pays testimony to his status as a plastic artist with an exceptionally sincere existential attitude towards his work. In this respect, it is now our turn to direct a sincere gaze at the diverse realms of plastic arts which Yoo pursued. His achievements in the fields of interior, industrial, and moreover exhibition design at museums and fairs, including the design and production of a stage curtain for the National Theatre of Korea and a ceramic mural for the Embassy of France, have been largely overlooked. However, from the perspective of today, do they not deserve to be included as part of history?

The Concept of "Craft" or "Art": The Fragmented Index of Modern Life

Although the purpose of this paper is to pull Yoo Kangyul back out of history, I have a more fundamental aspiration as its author. Despite the lofty stature that Yoo occupies in Korean modern and

contemporary art, there has been a discrepancy between the reality and the assessment. It is my hope that this discrepancy can be resolved. Our memories of Yoo are greatly indebted to *Kang Yul Yoo's Exhibition* (March 30 - April 13, 1978)[2] at the National Museum of Modern Art (now the National Museum of Modern and Contemporary Art, Korea) at Deoksugung Palace two years after his passing in the spring of 1978 under the leadership of his close friends Choi Soon-Woo (1916-1984), then the director of the National Museum of Korea, and the art critic Lee Kyung-Sung (1919-2009). Also important were *A Collection of Works by Yoo Kangyul* (1981)[Fig. 1], a catalogue that was published by his pupils and acquaintances in commemoration of the fifth anniversary of his death, and *Retrospective Exhibition on Yoo Kangyul* at the Shinsegae Art Gallery (January 27 - February 8, 1981).

However, what is most interesting is that Yoo's presence in the history of Korean art is not of one singular artist. His personae as an artisan and printmaker are engraved as respective positions. His identity as an artisan, which started out with his exhibition of dyed textile works in the Provisional Government Building in Busan and his winning of the Minister of Education Award and the Prime Minister's Award at the *National Art Exhibition*, was reenforced by his participation as both an artist and juror in platforms such as the *Korean Commercial and Industrial Arts Exhibition* when he presented dyeing works. Yet he was not only a maker. As an artisan, Yoo also led the way in establishing the foundation of the current craft and design realm by devising diverse public systems during Korea's period of emergence as the modern nation-state. His reputation as an artisan was further solidified when he served as instructor and researcher at institutions that he founded, such as the Mother-of-pearl Inlaid Lacquerware Training Institute of Gyeongsangnam-do Province and the Korean Plastic Arts Research Institute; when he established the framework and systems for university craft and design education as professor of crafts; when he established craft artists' associations; and when he launched and operated exhibitions such as the *Korean Commercial and Industrial Arts Exhibition* and the *Dong-A Craft Exhibition*.[3]

Meanwhile, Yoo's career as a printmaker unfolded in manner relatively independent of the field in Korea. He began printmaking in the mid-1950s with an interest in folk woodcuts. However, after learning diverse trends and techniques while studying in New York, Yoo began to experiment with a wide range of printmaking techniques. He created and exhibited works expressing his distinct formative perspective, thereby establishing himself as a major printmaking artist in South Korea. While Yoo's dyed textile works were presented at state-led exhibitions such as the *National Art Exhibition*, his printmaking works, interestingly, were shown mainly through radical fine art exhibitions that greatly influenced their moments - *Invited Exhibition of Contemporary Artists* hosted by the Chosun Ilbo; the *Bienal de São Paulo* (1963); *Contemporary Korean Painting* (1968) organized by the National Museum of Modern Art, Tokyo; and special exhibition at the *Japan World Exposition Osaka* (1970), to name a few. By presenting print works at such exhibitions, Yoo established himself as a major figure in Korean contemporary art together with Kim Whanki (1913-1974) and Yoo Youngkuk (1916-2002).

In this light, Yoo Kangyul's activities as an artisan and as a printmaker are difficult to perceive as those of a single person due to their contextual duality, including in the venues in which they unfolded and development processes. This division is also observed in the assessment of Yoo's artistic achievements. While art critics may attempt to recall Yoo's creations through art concepts, those viewing it from a craft perspective often overlook Yoo's potential and significance as a fine artist. There is a practical limitation on providing a comprehensive overview of Yoo Kangyul and his life as an artist since he is often confined within the context of art or alternatively his aspect as a fine artist is disregarded. This fragmentation can be found in the exhibitions and catalogues of Yoo's two-dimensional work from the 1970s presented in the White Cube style held by his colleagues, and also in the several papers spotlighting his work as an artisan.

However, this is not just an issue with the evaluation of Yoo Kangyul. The fragmentation found across the totality of life is the shadow of cultural colonialism cast over the perceptions of modern and contemporary Korean art during the upheavals that resulted from the Western penetration of East Asia and the Japanese occupation of Korea. Fine arts, that is, the arts that rejected and removed themselves from craft during the modern era in the West emerged in Korea as a fantasy at the time. This fixed conventional concept of art has

often obscured, distorted, and mystified the totality of life and art. Perhaps the exhibition *Yoo Kangyul and His Friends: Reframing Crafts* can shed new light on the artistic vision of Yoo Kangyul - a figure who boldly transcended the boundaries of art and craft, craft and design, Korean traditions and Western ideals, arts education in the university and art in the field, theory and practice, and administrator and artist - and remove the frame of cultural colonialism to create a turning point for offering a new perspective on art.

Printing in Dyeing and Printmaking

Drawing a complete map to the art of Yoo Kangyul cannot be achieved overnight. Nevertheless, a starting point would be an exploration of the distinct artistic attitude to which he persistently adhered over the course of his lifetime through his work in dyed textiles and printmaking.

The sprout of Yoo's artistic attitude can be observed in *Autumn* (1953)[p. 20], a work that may be considered his debut. What catches the eye is not the contents of this piece comprised of representational images of black goats harmoniously arranged with blooming sunflowers, but rather the exquisite crafting and technique of patiently working through the process of reducing to pieces several camelhair coats bought from a market selling relief goods in Busan, dyeing the fragments, and then recombining them stitch-by-stitch using appliqué. It is a work that directly expresses the existential attitude of this artist who survived a war. This attitude was also aptly revealed at a roundtable of critics, artists, and architects discussing current issues in the art world. There, Yoo maintained that it is the artist's attitude that matters most, while he simultaneously emphasized the tradition of community stemming from the subject "I" and suggested a combination of "the technical and artistic with a focus on aesthetic issues."[4] This attitude is sustained in *Still Life* (1976)[p. 123], one of the works he produced in the year of his passing. Characterized by a highly simple and abstract composition of fruit on a tray, *Still Life* appears at first glance to be a product of coincidence, thereby reminiscent of *Untitled (Collage with Squares Arranged according to the Laws of Chance)* (1916-1917) by the German Dadaist Hans Arp (1886-1966). In the work, a few strips of vivid colored paper seem to have been scattered over the plane without artificial intervention or refinement. However, these colored papers were in actuality printed one by one using painstaking techniques and collaged through a sophisticated process of crafting.

In most cases, Yoo's work has undergone a series of hand-worked processes consistently communicating with the material and employing a mode of expression that filters and moderates his thoughts and emotions. Expressive works are no exception. Yoo never exposed his emotions in a forthright manner, took an indifferent attitude toward visual effects, and moreover refrained from exerting energy accumulated over time in his lines, though he had proven himself highly skilled in painting and calligraphy. He was determined to realize his vision and voluntarily pursued experiments with materials, enjoying detours and explorations with tools and techniques. Based on these attitudes, we can infer why Yoo immersed himself in both dyeing and printmaking, crossed between these two worlds assigned to the separate areas of craft and art, what kind of artistic drive he experienced, and the kind of aesthetic achievements that he desired.

The origin of the dyeing and weaving techniques that Yoo enjoyed date back to the period when humans as *homo faber* began to create or desire to create images. Appliqué accomplished by attaching pieces of dyed fabric, textile patterns created through printing, and batik are all a treasure trove of human experience accumulated as *technē* or *artes mechanicae* over the long history of humanity. Printmaking is particularly compatible with textile printing in many ways - including in that they both involve printing, a human act of species-being embodying cultural memory. In this light, it is interesting to explore the similarities and differences permeating the gaps in the process of variation among diverse works, for example Yoo's series of textile printing works such as *Still Object* (1953)[p. 19], *Flowers and Bees* (1956), *Composition* (1959)[Fig. 2], *Work (no title)* (1968)[p. 87], and *Napkin* (1971)[p. 88]. It is a pleasure to note the variations in artistic desires according to the passage of time and the senses and signs, material and technical conditions, order of objects, and moreover the political, social, and economic environment of a nation-state embedded within. There are subtle variations according to whether the work was printed on textile or paper and by its purpose of production, yet Yoo's printing works offer the joy of confirming his artistic identity.

First of all, the production process provides great delight as it progressing from the stage of drawing,

engendering his imagination through nature and artificial objects; the stage of carving the image onto a plate using dexterity and patience; and, finally, the stage of printing the image on paper or fabric. Moreover, there is great pleasure in recalling the cultural memories that lay dormant but deeply rooted in the techniques of printing. On the other hand, the subtle tensions and differences identified between the original and the duplicates of prints amidst the reproduction and pluralism of the plates determine how much of a key aesthetic quality the artist's touch adds to the original and appears as a trace of his individuality.

In this regard, the aesthetic achievements and artistic effects expected from these dyeing and print works are not much different.[5] These prints were the starting point for Yoo's artistic journey and a place where his desires were realized and his imagination could freely unfold. Beginning with woodblock printing, Yoo expanded his printing repertoire into lithographs, dry point, and aquatint as well as copperplate, silkscreen, and collagraph printing. He extended beyond the boundaries of paper and fabric to unfold his work in diverse media including clay, glass, aluminum, and iron, and without limitation to type by attempting relief sculpture, murals, interior design, and exhibition design. This expansive development was deeply characteristic of Yoo. He lived like a traveler from the Odyssey searching for materials, techniques, and activities. This attitude seems to lean toward the idealist G. W. F. Hegel (1770-1831), who claimed that "beauty is the sensuous appearing of the Idea," or Gottfried Semper (1803-1879), who claimed that art communicates with the opacity of nature and is a product of materials, techniques, and socioeconomic conditions.

On What is Craft-like

Throughout his lifetime, Yoo never took part in the drawing of lines or boundaries between art, craft, and design. Though he served as a chief instructor for a craft training institute, a researcher at a plastic arts research institute, and a professor in a craft department, he did not formalize or mystify craft within a fixed framework. Instead, as a plastic artist sensitive to the conditions of human life and socioeconomic realities, Yoo devoted himself to discovering new paths and orders for objects. In addition, as both a refugee himself and a plastic artist in a land devastated by war, he was determined to "restore humanity and realize the human image as a new constitutive life."[6] On composition, as the essence of human life and the principle for creating plastic art, he emphasized the following: "Compositional power means an active tendency, an attitude of challenge as a human response. It is an awakening to symbolic power and aims at an organic approach to life, which is subject to robust skepticism and execution."[7]

If so, it is vain to address Yoo's artistic practice through the lens of fine art, which originated from the modern era in the West, or its counterpart, practical art, handicrafts that parallel machine-produced goods generalized by industrialization, traditional Korean crafts symmetrical to Western-style crafts, or the series of fragments making up the historicized concept of craft, such as art and craft. Furthermore, Yoo's formative practice of "craft after the end of craft"[8] embodies neither the concept of craft employed by modern-era philosophers for the sake of defining fine arts[9] without any drive toward exploration nor the concept of craft that was derived from or fixed in the various means of governance during the period of Japanese occupation, including the *Joseon Fine Arts Exhibitions* and *Gyeongseong Exposition*. There is only a new craft that was elevated into a novel order for this rapidly industrialized nation-state while undergoing dialectical denial and avoidance of these concepts of craft. In that respect, the claim that the core of Yoo's artistic practice is simply the "reframing of crafts" through new constructions is quite compelling. In other words, Yoo's practice was a continuation of experiments seeking to discover what is "craft-like" in the reality experienced by the living world, transcending the conventional fixations and congestion of historical crafts.

If one of the aims of this exhibition is to reestablish Yoo's position from within today's social and historical conditions rather than to merely recall memories of him, then the title *Yoo Kangyul and His Friends: Reframing Crafts* seems appropriate. Remembering Yoo Kangyul in terms of his artistic aims and practice is to experiment with the past to discover what is relevant in the present. Whether it be art or craft, everything is rife with history and provides a movement and process of being dialectically reframed. In that case, art, craft, and design can escape the notion of being "craft-like."

[Fig. 1] Publication Committee,
A Collection of Works by Yoo Kangyul
(Samhwa Printing, 1981).

[Fig. 2] Yoo Kangyul, *Composition*,
1959, Lithograph on paper, 70.6×57.4cm.

1) George Kubler, *The Shape of Time-Remarks on the History of Things*(New Haven and London: Yale Unversity Press, 1979), p. 9.

2) *Kang Yul Yoo's Exhibition* in itself is significant in the development of the MMCA. It was subsequently followed by the *Kim Whanki Retrospective* in the fall of the same year (organized in commemoration of the fifth anniversary of the artist's passing in New York) and the *Invitational Exhibition of Yoo Youngkuk* in the subsequent year. Through this, invitational exhibitions of artists at the forefront of modernist art in Korea became a regular exhibition project at the museum.

3) To fully explore the art career of Yoo Kangyul, it is necessary to conduct a detailed study of his history in Japan – his studies of craft design at the Nihon Fine Arts School and work as an assistant at the Saito Craft Research Institute. However, access to records is limited since the Nihon Fine Arts School closed during the Second World War. According to a paper on the Nihon Fine Arts School, it was the first co-educational art school in Japan, established in 1918. It was highly acclaimed as an innovative school that modernized Japanese craft design education and greatly influenced the Teikoku Art School (now the Musashino Art University), the first school in Japan founded with the aim of cultivating cultured artists and teaching both theory and practice. It produced a number of renowned art critics, novelists, and artists. Among the Korean graduates, there is Quac Insik (1919-1989) joining Yoo Kangyul. Based on his artistic attitude, Yoo is presumed to have been influenced by professors including Kinbara Seigo (金原省吾, 1888-1958) and Natori Takasi (名取堯, 1890-1975). For more information, see Nishi Kyoko, "Japanese Art School Focus: Nippon Art College from 1918 to 1941", *The Bulletin of the Institute of Human Sciences, Toyo University*, No. 14 (2012), pp. 147-158.

4) See "Roundtable: Challenges Faced by Artists," *New Art* 2 (Nov. 1956), p. 28.

5) See Katharina Mayer Haunton, "Prints; Introduction," in: *The Dictionary of Art*, Vol. 25, ed. Jane Tuner (Grove, 1996), 596r.

6) Handwritten manuscript, "Construction and Humanity: "On the Standpoint from a Craft Artist"" by Yoo Kangyul (year unknown) (Art Research Center, MMCA Gwacheon), Chapter 1.

7) Handwritten manuscript, "Construction and Humanity: "On the Standpoint from a Craft Artist"" by Yoo Kangyul, Chapter 3.

8) Lee Ihnbum, "Craft after the End of Craft," *The Journal of Aesthetics and Science of Art* 39 (2013), pp. 243-266.

9) Larry Shiner, "The Fate of Craft," in: *Neo Craft: Modernity and the Crafts*, ed. Sandra Alfoldy (Nova Scotia: The Press of the Nova Scotia College of Art and Design, 2007), p. 309.

The Life of Yoo Kangyul and His Plastic Art

Jang Kyung Hee
Professor, Hanseo University

Introduction

The year 2020 marks the 100th anniversary of the birth of Yoo Kangyul (1920-1976), a pioneer of Korean dyeing craft, printmaking, and craft education. This paper aims to retrace Yoo's life and analyze his plastic art, exploring their significance in contemporary craft history.

Yoo Kangyul was born in 1920 as the first of three sons and one daughter in Bukcheong-gun, Hamgyeongnam-do Province. After graduating from elementary school in his hometown in 1933, Yoo traveled to Japan where he studied until Korea's liberation. He returned to Korea in 1946, but was forced southward with the Third Battle of Seoul. He began to submit dyeing works to the *National Art Exhibition of the Republic of Korea* starting in 1953 and soon became a leader in the field of textile crafts. He studied printmaking in the U.S. in 1958 and contributed significantly to the modernization of Korean printmaking upon his return. He was also active as an educator, establishing the Department of Craft at Hongik University and reinvigorating the nation's craft education. He passed away in 1976.

Two years after his passing, the National Museum of Modern and Contemporary Art, Korea (the former National Museum of Modern Art) held *Kang Yul Yoo's Exhibition* in 1978 as a retrospective on Yoo's life and art. It focused on his activities as an artist and an educator. Based on this exhibition, *A Collection of Works by Yoo Kangyul* was published in 1981. In it, Lee Kyung-Sung (1919-2009), an art critic and one of the editors of the book, analyzed Yoo Kangyul's later works. According to Lee, subject matter selected from the traditional artistic themes of birds, flowers, pine trees, and clouds were outlined in black with primary colors, including red, added for a formative effect. Lee pointed out that both Yoo's dyeing works and his prints incorporated pictorial elements based on the same aesthetics, despite the difference in materials.[1] Choi Soon-Woo (1916-1984), who had also been born in North Korea and invited Yoo to work at the National Museum of Korea, wrote an article in *SPACE* Magazine looking back on Yoo's personality and examining Yoo's diverse artistic activities in dyeing and printmaking.[2] Others reminisced about Yoo Kangyul's participation in interior design projects for public buildings.[3]

In 1981, five years after Yoo Kangyul's death, Shinsegae Art Gallery held its *Retrospective Exhibition on Yoo Kangyul* with forty-five prints and dyeing works alongside twenty drawings by craft alumni of the College of Fine Arts at Hongik University.[4] Yoo Kangyul's former students began to write about his art in the 1980s. Kim Sung soo (1935-) was a pupil of Yoo Kangyul when Yoo was serving as an instructor at the Mother-of-pearl Inlaid Lacquerware Training Institute of Gyeongsangnam-do Province in Tongyeong. In Kim's opinion, Yoo sublimated Korean aesthetics into modern formativeness through his fascination with Korean ancient art and rediscovery of Joseon Dynasty folk painting.[5] Kwak Dae-woong (1941-), a student of Yoo's at the Department of Craft at Hongik University, defined Yoo's role in dyeing, printmaking, and pubic design in an article.[6] Based on Kwak's writing, Lee Sang-ho and Lee Hae-Ryung examined Yoo Kangyul's life, times, and dyeing artworks in their master's theses and concluded that his works embodied a return to the tradition.[7]

However, the craft field of the 1990s eagerly embraced the anti-genre concept emphasizing experimental and provocative objects, performances, or environmental modeling transcending the boundaries between craft and art. Two-dimensional creations such as dyeing or prints fell out of favor. The anti-genre concept was applied in textile crafts as well.[8] In the 2000s, influenced by the National Museum of Korea's exhibition *Prof. Yoo Kangyul's Donations* presenting artifacts collected by Yoo, his artworks returned to the spotlight for their modernization of the beauty of traditional Korean objects.[9] In the dyeing field, Lee Jaesun published an assessment of Yoo's achievements during his early years while tracing the process of changes in Korean contemporary dyeing art.[10] In the print field, Choi Sunjoo and Kim Younae scrutinized prints by Yoo from the 1960s in terms of Korean contemporary print history.[11]

Drawing upon the previous research on Yoo Kangyul, this paper divides his life into three periods and explores his plastic art by analyzing representative works from each of them.[12] The nascent period extending when Yoo Kangyul began studying dyeing in Japan from 1933 to 1950 when he returned to South Korea will be briefly mentioned. The paper then examines dyeing works that Yoo produced mostly using traditional materials and Batik (wax-resist dyeing) during the first period extending from 1951 when he lived in Tongyeong to 1958 before he visited America. It then moves on to Yoo's prints created when Yoo was exploring abstract prints. Lastly, the paper discusses the silkscreen and interior design works that Yoo produced as a craft educator who integrated dyeing and

printmaking while teaching at the College of Fine Arts at Hongik University during his third period (1969 to 1976).

Yoo Kangyul's Dyeing Works from the 1950s

Yoo went to Japan in 1933 where he studied at Azabu Middle School in Tokyo for five years. In 1938 he was granted admission to the Department of Architecture at Sophia University in Japan, but studied there only for a year. In 1940, he entered the Department of Craft Design at the Nihon Fine Arts School. In the following year he submitted a dyeing work to the *Japanese Craftsman Association Exhibition* and won the runner-up prize. This allowed him the opportunity to join the Saitō Craft Research Institute in Tokyo in 1942 where he could major in dyeing. He studied dyeing there until Korea's liberation, and in 1946 returned to Korea.[13]

It is noteworthy that Yoo became well versed in different fields of art, including architecture and craft design, while studying at universities and institutions in Japan from 1938 through 1942.[14] It is also important that he developed the skills required for dyeing by learning traditional Japanese techniques through the apprenticeship system, particularly from 1942 till 1946. After returning to Korea in 1946 he worked as a middle school teacher in his hometown, but he soon resigned his position. In 1949 he stayed at the house of Han Mook (1914-2016) in Onjeong-ri on Geungangsan Mountain where he befriended Lee Jungseob (1916-1956).

During the retreat leading up to the Third Battle of Seoul in 1951, Yoo moved south and settled in Tongyeong. In October of the same year, the Mother-of-pearl Inlaid Lacquerware Training Institute of Gyeongsangnam-do Province as established as a provincial institution offering a two-year training program. Yoo served as a chief instructor, teaching design, still-life sketching, and design drafting. Moreover, he discarded the traditional apprenticeship approach to teaching the production of mother-of-pearl lacquerware and promoted modern design education.[15] He also entrusted special lectures to colleagues staying together with him in Tongyeong, including Kang Chang-Won (1906-1977), a graduate of the Department of Lacquer Art at the University of Tokyo, and painters such as Lee Jungseob, Kim Yongjoo, and Kim Zongsik.[16] The institution was renamed the Najeon Chilgi Technician Training Center in December 1952. In 1955, its curriculum was revised to provide a three-year program consisting of two years of basic courses in mother-of-pearl lacquerware craft and a one-year intensive research course in either mother-of-pearl or lacquerware.[17] After completing the program, students were given an opportunity to present their works at an exhibition. Even after his departure, Yoo maintained a close relationship with the institution and continued to contribute to the development of contemporary mother-of-pearl lacquerware.[18] His achievements in this field will not be discussed further as they are irrelevant to the main thesis of this paper.

Living with his wife Jang Jung-soon in a tatami-floored room next to his workshop on the first floor of his house in Tongyeong, Yoo educated najeon chilgi craft masters on plastic art.[19] He traveled around Tongyeong together with Chung Kyu (1923-1971) and Lee Jungseob, contemplated, sketched nature in his spare moments, and conceived artworks. Moreover, he often went on trips to Busan to pursue matters related to mother-of-pearl lacquerware. In Busan he was able to familiarize himself with the area's cultural properties.[20] His increased interest in Korean cultural heritage is well demonstrated in two practice pieces: *Crane and Jar* from 1950 and *Tiger* from 1952. In *Crane and Jar*[p. 18], a soaring crane and the outline of a celadon ewer are imprinted using wax resist on an orange background fabric, and the inside the celadon ewer is dyed black. Here, a typical traditional Korean craftwork is portrayed using wax-resist dyeing.[21] In a similar vein, *Tiger*[Fig. 1] shows these familiar animals from folk painting. Two smiling tigers with protruding eyes and bared teeth face each other with a pine tree diagonally set from the upper left to the lower right between them. In the lower section of the fabric are depicted traditional subject matter, including rocks and mushrooms of eternal youth. The pine tree and tigers are simply described in thick black as if carved on a woodblock, while the background was left white using wax resist to prevent dye fixation and highlight the black-and-white contrast. The wax resist was crushed to create crackle effects in the background, thus bringing visual variety to the overall work. Despite being a practice piece, the simple depiction of traditional folk painting themes, including a pine tree and a pair of tigers, recalls a dynamic woodblock carving. Moreover, the dramatic black-and-white contrast enhances the visual enjoyment.

Yoo's rise to prominence as an artist in the craft field during his stay in Tongyeong began in 1952 with winning the Minister of Education Award at the 2nd *National Art Exhibition of the Republic of Korea* for his submission *Autumn*[p. 20] [22]. The piece was created using appliqué. Camel's-hair cloth dyed for forty days was cut

into the shape of six blooming sunflowers, broad leaves, and three black goats standing in different poses, all of which were layered on a foundation fabric and broad-stitched in place along the edges of the cut-outs. The current location of this work is unknown. According to a catalogue containing a black-and-white photograph of *Autumn*, the work was a large piece reaching over two meters high. Grey predominated, but the yellow ocher in the eyes of goats was impressive. Knotted tassels were hung in the lower section. *Autumn* echoed sentiments of fall with black goats idly standing under the shade of the sunflowers, a scene Yoo observed in Tongyeong. It was noted that "the use of camel's-hair cloth was clever, the color contrast was successful, and the cut-outs were sewn precisely."[23]

In 1954, Yoo Kangyul submitted *Fragrant Patterns* (香紋圖)[p. 21] and the two-fold screen *Fish and Seaweed* to the 3rd *National Art Exhibition*. *Fish and Seaweed* was a product of his observations and sketches of fish and seaweed in the coastal waters of Tongyeong. Yoo received the Prime Minister's Award, the second highest prize at the *National Art Exhibition*, for *Fragrant Patterns*, and was first-ever prizewinner in the newly introduced craft section. *Fragrant Patterns* became a monumental work for him that secured his position as an artisan. At the time, the craft section of the *National Art Exhibition* was called the 'applied art' section. Since the exhibition attracted entries mostly from the students of the College of Fine Arts at Seoul National University, it tended to put more emphasis on design than craft. Yoo's submission *Fragrant Patterns* created pictorial representations through wax-resist dyeing. *Fragrant Patterns* won the prize with traditional Korean folk painting themes such as symbols of longevity. The current location of this work is also unknown. Only the black-and-white photograph printed in a newspaper has survived. The newspaper review highly regarded *Fragrant Patterns* as "a top-notch product of this year's *National Art Exhibition*." It further remarked that "its creativity and distinctiveness in beautiful curves and straight lines, which recall woodblock carving, harmonize with overall nuances of chicness, thus enabling this work to be both accomplished and dignified in a formative, sensory space."[24] *Fragrant Patterns* was considered to have achieved superior formative expression compared to other entries to the exhibition. The designs in *Fragrant Patterns* are certainly based on the traditional ten symbols of longevity, but it is hard to find an exact resemblance. The uses of wax-resist dyeing that he learned in his apprenticeship in Japan is evident.[25]

Before Yoo's appearance, the craft section of the *National Art Exhibitions* was depreciated as simply an extension of the craft section of the *Joseon Fine Arts Exhibitions* held before Korea's liberation. Most of the embroidery works submitted to these *National Art Exhibitions* had been ornamented with the patterns commissioned by designers rather than with the embroiderers' themselves. Yoo is regarded as having elevated old-fashioned practical crafts into sensitive, artistic works by departing from the old ways of following the traditional designs of preceding masters. Instead, he sketched what he saw and felt, simplified it, and cut these the required shapes out of cloth.[26]

Yoo was educated in a form of dyeing heavily relying on technological adherence to modern Japanese techniques. Nevertheless, when creating works for the *National Art Exhibitions*, Yoo consistently pursued his own artistic language through a technical analysis of his subject matter, which was also an extension of his education in Japan. His own artistic language was economical in its use of shapes and colors to substantiate and summarize the pure, wholesome desire and formative modern experiences found within folk paintings or ceramics.[27] Yoo was able to establish himself in the field of dyeing and bring about a watershed moment for a new formative consciousness. Embroidery had previously maintained the central position in the craft field, but Yoo broke fresh ground with a new type of formative language by using appliqué or wax-resist dyeing.

In May of 1955, a group of prominent artisans founded the Society of Craftsmen with a mission of modernizing crafts while remaining grounded in tradition and to promote practical crafts. They held the *Society of Craftsmen Exhibition* in July of the same year.[28] Yoo submitted *Winter* (冬), *A Pair of Two-panel Folding Screens* (二曲一雙)[Fig. 2], and *Work* (作品) to this exhibition. *A Pair of Two-panel Folding Screens* is known today only through a photograph printed in the newspaper. This work uses elegant colors and angular forms. The left panel of the screen shown in the newspaper photo depicts a carp soaring above waves along with a series of rugged mountains, while the right panel shows a phoenix flying above a large lotus flower.

Season[Fig. 6] from 1956, a four-panel folding screen two meters high and five wide, is the largest example among Yoo's wax-resist works. The depiction of flowers, birds (an owl, chicken, and others), bees, fish, deer, and large trees appears to have been influenced by the ten symbols of longevity. These subjects are outlined with thick

blackish-brown lines and filled with the psychological primary colors, all of which glitter like jewels to create a bright and cheerful atmosphere. Fish are portrayed flying through the air. In this screen, the shapes of various objects delineated in Yoo's distinctive short straight lines and beautiful curves harmonize with the color contrasts, bringing viewers pleasure as if they were gazing at a paradise where the animals among the ten longevity symbols jump around. Moreover, crackle effects on the overall plane brighten the mood. Large trees set on both sides of the screen and the dark lower edges provide stability.

In 1957, Yoo participated in the 6th *National Art Exhibition* as a recommended artist and submitted *Sea and Butterflies*[Fig. 3] and *Sea Breeze*[Fig. 4], a pair of wall-hangings 65 centimeters wide and 104 centimeters high. These two works are identical in their composition and color except that the former depicts a pair of butterflies and the latter shows a pair of fish flying above waves. The butterflies and fish form a loop apparently chasing each other's tails. This composition enlivens both works. The psychological primary colors are applied with the addition of crackling lines. The forms of the subject matter are portrayed with heavy black contours.

Yoo steadily presented his wax-resist dyeing works in the craft section of the *National Art Exhibitions* and became a recommended artist within the exhibition. The art critic Lee Kyung-Sung commented as follows: "The works submitted to the craft section of the *National Art Exhibitions* continue to display the same tendency as before, and as the review committee never rotates its members, it has come to acquire a certain mannerism … Wax-resist dyeing works from a group revolving around Yoo Kangyul have created a sensation in the crafts section of the *National Art Exhibitions*. Accordingly, they have become regulars in the craft section of the *National Art Exhibitions* and occupy a significant position in Korean craft education."[29]

By the time the 10th *National Art Exhibition* was held in 1961, Yoo Kangyul had participated in the craft section as both a recommended artist and a judge. At the time, many dyeing works using simplified forms, black ink lines, and bright primary colors showing the influence of Yoo's works were being entered in the exhibitions. *Testimony of a Witness*[p. 133] by You Chul yun (1927-) from 1966 is one example. Yoo served as a judge for the *National Art Exhibitions* in 1970, 1972, and 1974 and joined the management committee in 1976. In particular, the pair *Work A*[p. 111] and *Work B*[p. 110], each seventy-eight square and dated to 1975, were masterpieces Yoo submitted to the *Korean Contemporary Craft Exhibition* held to commemorate the 30th anniversary of Korea's liberation. As a product of Yoo's fascination with Joseon Dynasty folk paintings in the last few years of his life, these two works received a favorable review that "among the bulk of textile works created using conventional techniques, Yoo Kangyul's works that modernize the folk painting style stand out."[30] Even though they are made of dyed textile materials, the stark contrasts between colors and the spatial plane division are suggestive of contemporary non-objective painting.[31] In both of these works, the overall picture planes demonstrate a dyeing effect from sophisticated paraffin wax cracking. A wide range of colors, including orange, yellow, olive, green, sky-blue, dark blue, purple, and red-purple, are used. The thick, black outlines encircling the color planes cause the bright colors within to glitter like jewels. Moreover, black cracks are added to the white spaces. All of these form an overall harmony to create a stained-glass effect. *Work A* presents a well-organized composition by cohesively arranging simplified flowers, birds, waves, oddly shaped rocks, clouds, and the sun as if they form a large mass. On the other hand, *Work B* shows a more abstract and bolder division of color planes and replaces the birds with bees. Here, the forms are so dramatically simplified that it appears to be a non-objective work until the viewer intentionally seeks out the figurative elements. Despite the use of diverse primary colors, the compositional structure and color representation distinctive of Yoo convey a dignified sophistication. In that year, the year he passed away, he was reappointed as a judge for the 25th *National Art Exhibition* in which Lee Hyesun was awarded the President's Award for her dyeing work, *Old Story*[p. 106].

Yoo Kangyul's Prints from the 1960s

At the end of 1958, Yoo went to America at the invitation of the Rockefeller Foundation. He took courses on printmaking there, a new field to him, and broadened his horizons as a plastic artist. He primarily learned copperplate and silkscreen printing. The sharp lines and stark contrast between black and white in Yoo's copperplate prints reflect the exoticness of his life in the U.S. Yoo took advantage of this opportunity to become a print artist, concentrating on the rigid carving techniques and indigenous themes of traditional Korean woodblock

prints. The Korean art world at the time was striving to adopt advanced abstract art from the U.S. As Kim Youngna asserted, "Although an endeavor to bridge the gap between Korean and international art can be found in the embracement of various abstract art forms, Korean artists of the time not only adopted international art, but also continued to seek artistic expressions distinctive to Korea." According to Kim, "They created abstract art either articulating East Asian themes and motifs in a Western style or reflecting an emotional or spiritual realm based on geometric forms, and they preferred calligraphic or symbolic representations." She further argued that "Whether consciously or unconsciously, Korean artists, therefore, were drawn to those characteristics within Western art close to Korean aesthetics and traditions."[32]

Yoo Kangyul was part of this movement. At the time, his efforts as a printmaker took precedence over his dyeing work. Yoo is often grouped in with Choi Youngrim (1916-1985) and Rhee Sangwooc (1919-1988) as pioneers of contemporary printmaking in the 1950s for his experiments with new media.[33]

Yoo is presumed to have begun to use printmaking as an expressive medium in October 1955 when, together with Chung Kyu, he served as a chief researcher at the Research Institute of Korean Formative Culture affiliated with the National Museum of Korea and supervised its dyeing and printmaking workshops.[34] He started to fully concentrate on printmaking when he founded the first Korean Prints Association along with Choi Youngrim and Chung Kyu in March 1958 and organized the *Seoul International Print Exhibition*.[35] It is noteworthy that many artists of the time, including Yoo, presented traditional woodblock prints at the *Seoul International Print Exhibition*[36] and employed rough and unsophisticated lines in the popular style of folk painting from the late Joseon period.

Yoo submitted early print works, including *Lotus* (1954) and *Lake* (1956), to the *Seoul International Print Exhibition*. Most prints by Yoo during this period show clear-cut figurative forms, but like other artists of the time he addressed nature, landscape, and traditional Korean folk painting themes. He used woodblock printing techniques to shape simple and schematic forms and added light colors. However, as seen in *Lotus*[p. 23], Yoo's early print works narrowly implemented a figurative style yet followed the popular trend towards abstraction.[37] Similarly in *Lake*, even though the shapes of mountains, trees, birds, and fish remain recognizable, their boundaries are blurred. Moreover, the lines, which are carved roughly multiple times, are expressive, indicating a further shift towards abstraction. The overall plane becomes flattened, the boundary between background and forms becomes blurred, and elements of calligraphic lines from East Asian painting and calligraphy can be found.[38]

In 1958, Yoo Kangyul submitted prints to the 5th *International Biennial of Contemporary Color Lithography* held in Cincinnati, Ohio in the U.S. In October of that year he was invited by the Rockefeller Foundation to study at New York University and the Pratt-Contemporaries Graphic Art Centre for twelve months.[39] While staying in the U.S., Yoo studied diverse printing techniques, including etching and lithography. The prints he created afterwards began to reflect the abstract expressionism that he encountered in America. Nature and landscapes became abstracted and were visualized using different techniques, as demonstrated in the etching *Scenery* (1958), the linoleum print *Coastal Scenery* (1959), and the lithographs *Composition* (1958), *Moonlit Night* (1958), and *Work* (1958). Such characteristics in Yoo's prints can be identified in works by other contemporary print artists, including Lee Hangsung and Rhee Sangwooc.

Scenery[Fig. 5] was produced using etching. This process allows artists to achieve delicate depictions by incising sharp lines into the surface of a copper plate and submerging it in acid. Moreover, when the plate is pressed into paper, the dark black ink within the recessed lines deeply permeates the paper, establishing a tone unique to such etching. A close observation of *Scenery* revealed that although Yoo Kangyul experimented with a variety of forms of printmaking while studying in the U.S., he continued to feature traditional subject matter commonly found in Korean folk paintings. For example, this print includes high but round and not-overpowering mountains, clouds floating in the sky and hanging over mountainsides, flowers and trees, and a school of fish swimming leisurely along a winding waterway. These are depicted in small dots, fine and sharp lines, and large planes of different shapes. In this print, Yoo reimagined what Koreans often encountered in landscape and folk paintings as delicate and precise etchings. The mountains and fields of traditional Koreans paintings were renewed using refined etching techniques from the West.

Yoo's endeavors to merge the new with the old are even more evident in the linoleum print *Coastal*

Scenery[Fig. 6]. It is easier to obtain softer expressions with linoleum (or lino) printing, a new technique at the time, compared to in woodcut printing. With *Coastal Scenery*, Yoo demonstrates the mastery of expressive carving that he acquired by practicing woodcut printing. This print humorously depicts three boats sailing on the ocean, people enjoying boating under a bright sun, and friendly nearby scenery. Seagulls fly in the sky, several tile-roofed houses stand by a seaside, and fish swim through the ocean. The forms of this subject matter are not unfamiliar, and figures, seagulls, and fish wear amused expressions. Yoo adds variety to the composition with his overlapping small and thick dots, thin and thick lines, and planes. Yoo varies new themes and techniques based on tradition.

Yoo created *Composition* and *Moonlit Night*[Fig. 7] while studying in the U.S. These works show light touches characteristic of lithography, through which pictorial rendering is made easier than with woodblock printing. In *Moonlit Night*, the black tree reminiscent of a jar on a gray ground, the round yellow moon over the tree, and the black bird suggestive of a three-footed crow from Goguryeo Kingdom mural paintings all highlight color contrasts. It is difficult to carve unrestrained lines with woodblock printing due to the grain of the wood, whereas in lithography even small pencil scratches on a lithographic limestone plate can be expressed delicately using the immiscibility of oil and water. The eeriness of the bird flying under the moonlight in the dark of night is conveyed pictorially.

Unlike his earlier woodcut prints, *Work* (1958)[Fig. 8] dismantles forms and transits towards abstraction. Here, Yoo uses aggressive rhythmic black lines that add vitality in place of the simple subtle lines observed in his other woodblock prints. His rough carvings with intense black-and-white contrasts reveal how Yoo's aesthetic preferences stray from those of his contemporaries Choi Youngrim and Chung Kyu.

Even after studying copperplate, linoleum, lithographic, and silkscreen printing in the U.S., Yoo still adhered to woodblock printing of landscapes or bird and flower themes after returning home in the early 1960s.[40] There is a sense of coherence in the subjects of his prints in that he continued to inquire into Korean traditions and portray Korean natural subjects. His interest in Korean traditions can be also found in compositions created in a folk painting style as well as in cuttings reminiscent of East Asian ink lines or calligraphic strokes.

However, Yoo's prints of the late 1960s began to show a greater influence of abstract expressionism and geometric abstraction. He also produced works using woodblock printing in combination with lithography, silkscreen, and collagraphy. Yoo is thought to have selected woodblock printing as a main technique since he was attracted to the naturalness and Koreanness of woodblocks. The most prominent changes in his works include the appearance of conceptual titles, such as *Composition*, *Untitled*, or *Work*, the emphasis upon black and bold lines in his woodblock prints, and the addition of a sturdy but calligraphic touch to the lines.

Yoo Kangyul submitted *Work* (1961) and *Composition* (1962) to the 4th *Korean Prints Association Exhibition* held at the Shinsegae Art Gallery in the Donghwa Department Store and the 1st *Contemporary Print Group Exhibition* held at the Central Public Information Office in 1960. These works exhibit a carving effect enhanced by strong black-and-white contrasts and present bold and dynamic picture planes that reflect a trend towards abstraction.[41] Unlike Yoo's works created previously, these prints sought to encapsulate the essence of formativeness and achieved a perfect abstraction by leaving form behind. Moreover, the dynamic movements of the bold, black lines intensified the sense of calligraphic abstraction.

Starting in 1963, Yoo produced austere constructivist color-plane-oriented works by jointly applying woodblock printing and collagraphy, including *Work* (1963) and *Work (No Title)* (1960s)[p. 79]. In these pieces, various polygons with straight lines are surrounded by thick black polygonal planes to overpower the background. In between these black planes is a white border that creates depth. The rich texture of sweet, toned-down colors including reddish brown, orange, blue, and purple is aided by collagraphy. Varied formative languages can be read in the simple yet solid forms, color contrast, and textures. The limited space is deepened by colors, forms, and textures, thus filling the space with fragments of formative language.[42]

Yoo remained active as a print artist by submitting work to the *Invitational Exhibition of Contemporary Artists from Six Far East Countries* hosted by Macy's Department Store in New York in 1965; the 2nd *International Triennial of Contemporary Xylography* and the 36th *Venice Biennale* in 1972; and the exchange exhibition of contemporary print between the Los Angeles Prints Association and Korean Contemporary Prints Association in 1975. In 1976, Yoo joined the management committee of the *National Art Exhibition*, submitted his work to the

Exhibition of Prints, and served as a judge for the *Exhibition of Prints*.

From early on, Yoo immersed himself in Korean cultural heritage. Starting in the late 1960s, Yoo collected pottery from the Three Kingdoms period, ritual vessels, furniture, and folk paintings and kept them close by.[43] They began to serve as the foundation of his artworks. *Still Life* (1969)[p. 119] produced using collagraphy is similar to a white porcelain ritual vessel in his collection.[44] In addition, despite its simple form and use of vivid colors, *Clay Figurine Playing a Musical Instrument* (1975) is clearly reminiscent of a clay figurine in the collection of the Gyeongju National Museum. By borrowing themes from Korean cultural heritage, Yoo began to return to images embodying a certain Koreanness. These prints are considered the reflection of an encounter between Yoo's figurative expressions and traditional Korean aesthetics.[45] Yoo prints started from Korean imagery, explored the world of Western plastic art, and then returned to Korean imagery. Ultimately, all of his works attempted to discover authenticity with Korean beauty and fully give it form.

Work (1976)[Fig. 9] also reveals Yoo's fascination with ancient Korean art and the rediscovery of Korean traditions. This work embodies an aesthetic sense of freshness in simplified forms and a sensitivity in the treatment of the textured surfaces of woodcut and papercut prints. Here, Yoo applies a complex technique for adding variation to the texture of paulownia wood through collagraphy. In *Still Life, Clay Figurine Playing a Musical Instrument, and Work*, the contrast between primary colors builds a dramatic tension, and the bold treatment of planes is refreshing. Yoo thus reached the creation of a profound and dignified plastic art. The themes impart an East Asian flavor to these prints and spark a poetic rhythm. They may be called "romantic abstract prints."

Yoo produced a wide array of abstract works, but he remained consistent in fully embracing forms and images drawn from Korean cultural heritage. His prints consequently appear to some extent to depict encounters between abstract art, the prevailing trend in the print field of the time, and traditional Korean aesthetics.

Yoo Kangyul's Silkscreen Works from the 1970s

Until 1959, Yoo Kangyul taught design and dyeing craft at several colleges and graduate schools, including Seoul National University. He was appointed as an associate professor in the College of Fine Arts at Hongik University in February 1960 at the recommendation of Kim Whanki. He was promoted to Dean of the Department of Craft, leading craft education and fostering a younger generation. While working as a dyeing artist, Yoo came to understand the importance of craft education and the inevitable need for training talented successors in a period of rapid industrialization. He received applications for admission to the Department of Craft and developed a curriculum for first-year students focusing on education in fundamental techniques such as composition, drawing, and detailed sketching. Moreover, students were encouraged to select a major from Ceramics, Wood Lacquering, Dyeing, and Metalworking in their sophomore years. By doing so, Yoo deepened the education about traditional artisanal crafts based on the Bauhaus concept.[46]

Taking full charge of teaching dyeing, Yoo educated his students by combining dyeing with printmaking through silkscreen printing. This endeavor resulted from Yoo's concern over the social demand for training art students as designers as well as for the continuing importance of creating artistic works. Yoo tried to develop original textile designs, a field that was not popular at the time. Yoo's works in his later years aimed at encompassing artistic crafts and practical designs by utilizing silkscreen printing technique that emphasized vivid primary colors.

Napkin (1971), *Bird and Butterfly* (1975), and *Composition* (1975) were silkscreened on hemp cloth. To make the most of the textile's characteristics, the plies on the edges of these works were left loose, and they were not mounted.

In *Napkin*[p. 88], eight pairs of carp positioned into a circle are printed on the cloth using reddish-brown and navy. *Composition*[p. 91] recalls the geometric abstraction of Piet Mondrian (1872-1944). In *Bird and Butterfly*[p. 93], a pair of butterflies and a pair of birds with irregular stripes in primary colors are facing each other. One bird is holding a flower. These forms are simplified in the distinctive manner of Yoo Kangyul, and the stark contrasts among primary colors brightens the picture plane.

The works from Yoo's latter days, including *Composition* and *Work B* (1973), show a bright background and explicit compositions in a few brilliant colors, adding a depth to the pieces. Naturally torn colored paper planes

are placed within the given spaces simply according to his whims to create a breezy and relaxed atmosphere. In *Composition* from a series of six silkscreen works, several linear color planes differing in thickness, length, and color are arranged crossing or facing each other. These works feature simple, clear forms and bright primary colors that can be found in Yoo's prints in the 1970s. *Work B* (1973)[Fig. 10] shows a bright background and explicit compositions in a few brilliant colors, adding a depth to the pieces. Naturally torn colored paper planes are placed within the given spaces simply according to his whims to create a breezy and relaxed atmosphere.

Silkscreen works, *Still Life of Jegi* (1975)[p. 116] and *Still Life* (1976)[p. 123], depict white porcelain ritual vessels from the Joseon Dynasty, a passion of his at the time, and fruit on a white porcelain ritual vessel. *Work* (1976)[p. 121] portrays an object in a shape similar to that of a footed bowl from the Three Kingdoms period. Yoo freely modifies the forms of bowls or ritual vessels and simply renders them in lucid white against a dark-colored background, similar to Henri Matisse (1869-1954)'s paper cut-outs, thus creating a sense of flatness and decorativeness.[47] Apparently hand-torn flowers and small and large fruit in bright, dominating primary colors enrich the overall picture planes. All of these attributes of Yoo's silkscreen works indicate his penetrating insight into the beauty of traditional Korean craftworks and deep understanding of authentic Korean aesthetics.

Yoo Kangyul's integration of dyeing and printmaking exerted a considerable influence on his disciple Song Burnsoo,[48] who strove to work equally in tapestry and printmaking and educate students on fiber art by combing woodblock printing with tapestry.[49]

Nevertheless, during this period Yoo tried to fulfill the social functions of contemporary craft by personally participating in several public projects as a designer. As a case in point, he produced a stage curtain for "Farmers' Performance" at the National Theatre of Korea in Myeongdong, Seoul in 1962. Moreover, he developed the interior design for the National Assembly of the Republic of Korea in 1969 and for the National Museum of Korea in 1970. He also created the ceramic mural *Ten Traditional Symbols of Longevity*[p. 167] at the National Assembly of the Republic of Korea in 1974.

Conclusion

This paper examined Yoo Kangyul's life by dividing it into his period as a dyeing craftsman in the 1950s, his period as a printmaker in the 1960s, and his time as a craft educator in the 1970s. It further analyzed Yoo's aesthetic attempts at exploring original images of Koreanness and their historical value through his dyeing, printmaking, and silkscreen works in each period. The discussion can be summarized as follows.

First, in the 1950s, Yoo Kangyul was a leader in Korean dyeing. His entry to the 2nd *National Art Exhibition* in 1953 revolutionized the fiber art field, which was previously design-oriented and doll- or embroidery-centered, ushering in a new era for dyeing. Yoo's dyeing works initially pursued traditional Korean imagery, but gradually grew abstract. They are considered to depict East Asian imagery and embody the spirit of Korea.

Next, in the 1960s, Yoo played a leading role in the printmaking field. After studying advanced printmaking techniques in the U.S. and returning to Korea in 1959, Yoo pioneered abstract expression by dismantling forms using etching and lithography, which were popular in the international print world of the time. He then began to depict Korean imagery based on folk painting using vibrant colors like the traditional five cardinal colors, thus creating a vivid and compositional art.

Finally, in the 1970s, Yoo Kangyul helped establish the foundations of Korean craft education. As an art professor at Hongik University in 1960, Yoo established the Craft Department, strengthened the basic plastic art education, and subdivided craft into several majors for in-depth study. Assuming full responsibility for dyeing classes at the university, he focused on silkscreen printing blending dyeing with printmaking and advocated for silkscreen works with simplified forms and color contrasts as original textile designs. By simplifying motifs from Joseon folk painting using compositional renderings, Yoo expanded his work into interior design for the National Museum of Korea and National Assembly of the Republic of Korea.

As a pioneer in the fields of dyeing, printmaking, and interior design, Yoo Kangyul thoroughly understood Korean beauty and endeavored to give expression to Korean imagery in his works.

[Fig. 1] Yoo Kangyul, *Tiger*, 1952, Batik on fabric, Measurements unknown.

[Fig. 2] Yoo Kangyul, *A Pair of Two-panel Folding Screens* (二曲一雙), 1955, Measurements unknown.

[Fig. 3] Yoo Kangyul, *Sea and Butterflies*, 1957, Batik on fabric, 104×65cm.

[Fig. 4] Yoo Kangyul, *Sea Breeze*, 1957, Batik on fabric, 104×55cm.

[Fig. 5] Yoo Kangyul, *Scenery*, 1958, Etching on paper, 67×51cm. Private collection.

[Fig. 6] Yoo Kangyul, *Coastal Scenery*, 1959, Linoleum print, 46×61cm. National Museum of Korea collection (Prof. Yoo Kangyul's donation).

[Fig. 7] Yoo Kangyul, *Moonlit Night*, 1958, Lithograph on paper, 60×43cm.

[Fig. 8] Yoo Kangyul, *Work*, 1958, Woodcut on paper, 66×48.2cm.

[Fig. 9] Yoo Kangyul, *Work*, 1976, Woodcut on paper, paper, 64×49cm.

[Fig. 10] Yoo Kangyul, *Work B*, 1973, Screen print on paper, 101.5×76cm.

1) Lee Kyung-Sung, "Focusing on Yoo Kangyul's last-life works," in: National Museum of Modern and Contemporary Art (Former National Museum of Modern Art), *Kang Yul Yoo's Exhibition* (Seoul: National Museum of Modern and Contemporary Art, 1978) and Lee Kyung-Sung, "Artist and Works: The Late Artist Yoo Kangyul," *Kkumim* 7 (January-February 1978), p. 46.

2) Choi Soon-Woo, "Yoo Kangyul as a Human Being," *SPACE* 130 (April 1978), pp. 62-63.

3) Yoo Joonsang, "Yoo Kangyul and Art," *Design* 15 (May 1978), p. 7 and Rhee Sangwooc, "A Certain Aspect of Yoo Kangyul," *Design* 15 (May 1978), p. 14.

4) Shinsegae Art Gallery, *Retrospective Exhibition of Yoo Kangyul* (Seoul: Shinsegae Art Gallery, 1981).

5) Kim Sung soo, "Discourse on Mr. Yoo Kangyul," *Sukdae hakbo* 21 (1981), pp. 285-297.

6) Kwak Dae-woong, "A Treatise on Ujeong Yoo Kangyul," *Hongik misul* 8 (1986), p. 37.

7) Lee Sang-ho, "A Treatise on Ujeong Yoo Kangyul" (Master's thesis, Dong-A University, 1988) and Lee Hae-Ryung, "Yoo Kangyul as an Artist" (Master's thesis, Sungshin Women's University, 1990).

8) For more information, see Jang Kyung Hee, "Historical Changes in Korean Textile Craft," *Hongik misul* 15 (1994), pp. 40-53, Song Burnsoo and Jang Kyung Hee, *Contemporary Fiber Art* (Seoul: Design House, 1996), pp. 28-33 and Jang Kyung Hee, "The New Search for Mediums and Techniques in Fiber Objects," *Nouvel, Objet* (Seoul: Design House, 1996), pp. 294-300.

9) Oh Kwangsu, "Yoo Kangyul as a Printmaker," in: National Museum of Korea, *Donated Cultural Properties of Prof. Yoo Kangyul* (Seoul: National Museum of Korea, 2000), pp. 112-113.

10) Lee Jaesun, *Korean Contemporary Dyeing: The Trends in Korean Dyeing Art from Liberation to the Present* (Goyang: Misul Munhwa, 2001).

11) Choi Sunjoo, "Fifty Years of Korean Contemporary Print History: From the 1950s till the 1990s" (Master's thesis, Hongik University, 2001) and Kim Younae, "A Study on Korean Prints in the 1950s and 1960s" (Master's thesis, Hongik University, 2010).

12) In her MA thesis, Lee Hae-Ryung divided Yoo Kangyul's life into four periods: the first from 1951 to 1959, the second from 1959 to 1963, the third from 1964 to 1969; and the fourth from 1969 to 1976. See Lee Hae-Ryung, "Yoo Kangyul as an Artist," pp. 36-38.

13) Kwak Dae-woong, "Plastic Artist with a Wide Spectrum of Art," *Membership Society of the National Museum of Contemporary Art News 15* (October 1, 1981), p. 4.

14) Jang Kyung Hee, "Analysis of and Changes in the Curriculum of the Fiber Art Department," *Fiber Art of Hongik* (Seoul: Fiber Art Department of Hongik University, 1993).

15) At the time, Kim Bong-ryong [1902-1994; designated in 1966 as the holder of the Filing Technique in Mother-of-pearl Inlaying (National Intangible Cultural Heritage No. 10)] and Sim Bugil [1905-1996; designated in 1975 as the holder of the Cutting Technique in Mother-of-pearl Inlaying (National Intangible Cultural Heritage No. 14)] taught mother-of-pearl inlaying, An Yong-ho taught lacquering, and Jang Yunseong taught drawing.

16) Ha Hoon, "A Study on the *Najeon Chilgi* Industry in Tongyeong during the Modern Era" (PhD diss., Dong-Eui University, 2018), pp. 87-88.

17) Son Yeonghak, "A Study on *Najeon Chilgi* in Tongyeong in Gyeongsangnam-do Province," *Hyangtosa yeongu* 15 (2003), pp. 155-207.

18) From April 10th to April 19th in 1964, an inspection team for technical aid to the Craft Academy in Chungmu (present-day Tongyeong) was formed at the request of the city of Chungmu and with support from the Asian Foundation. About ten people, including Dean Lee Madong, Prof. Yoo Kangyul, Prof. Kang Myeonggu, the graduate Kwak Daewoong, and the senior student Choi Seung Chun, joined the team. They developed designs for the academy over five days from April 13th to 17th. Such technical aid continued for periods of fifteen or twenty days in each of the next five years.

19) The first floor of Yoo Kangyul's house served as his workshop, and the tatami-floored room on the second story was used to provide food and a place to stay for Kim Kyongseung, Nam Kwan, Park Saengkwang, Chun Hyuck Lim, and Lee Jungseob.

20) Jang Jung-soon possessed the list of items for *Special Exhibition of the Yi Dynasty Painting* held at the Busan Museum in June 1953 and gave it to the National Museum of Korea when donating Yoo Kangyul's works to the museum in 2000.

21) Lee Sang-ho, "A Treatise on Ujeong Yoo Kangyul," p. 21.

22) The date of Yoo Kangyul's early works were recorded differently in the catalogues and papers, and this paper modified it.

23) Newspaper article from *Jungang ilbo* (December 2, 1953).

24) Newspaper article from *Jayu sinmun* (November 7, 1954).

25) Lee Kyung-Sung, "Artist and Works: The Late Artist Yoo Kangyul," p. 45.

26) Oh Kwangsu, "Yoo Kangyul, the Extensive World of Plastic Art," *SPACE* 130 (April 1978), p. 65, Kim Sung soo, "Discourse on Mr. Yoo Kangyul," p. 290 and Lee Hae-Ryung, "Yoo Kangyul as an Artist," p. 13.

27) Lee Hae-Ryung, "Yoo Kangyul as an Artist," p. 14.

28) Choi Kongho, *The Flow of Korean Modern Craft* (Seoul: Jaewon Publishing, 1996), pp. 92-93. The artists who participated in the exhibition include Park Sungsam (1907-1988), Park Yeook, Jo Jeongho, Kim Jaeseok, Park Cheolju, and Paik Tae-Won (1923-2008).

29) Lee Kyung-Sung, *A Study on Korean Modern Art* (Seoul: Donghwa Publishing, 1975), p. 200.

30) Lee Kyung-Sung, *History of Contemporary Korean Art (Craft)* (Seoul: National Museum of Modern and Contemporary Art, 1975), p. 179.

31) Lee Kyung-Sung, "Artist and Works: The Late Artist Yoo Kangyul," p. 46.

32) Kim Youngna, "The Development of Korean Contemporary Art after Korea's Liberation: A Conflict between Tradition and the Acceptance of Western Art and the Search for a New Direction in Korean Contemporary Art," *Misulsa yeongu* 9 (1995), p. 292.

33) No Seungeun, "Choi Youngrim's Woodblock Prints" (Master's thesis, Chungbuk National University, 2009) and Jeong Daewon, "A Study on Works by Rhee Sangwooc: Focusing on His Woodblock Prints" (Master's thesis,

Kyonggi University, 2004).

34) Choi Soon-Woo, "Yoo Kangyul as a Human Being," pp. 62-63.

35) Lee Kyung-Sung, "Pioneers of Contemporary Art and
Their Commitment to Art: The *Seoul International Print
Exhibition*," *Donga ilbo* (October 27, 1970) and Choi Sunjoo,
"Fifty Years of Korean Contemporary Print History," p.
11. Several artists, including Yoo Kangyul, Chung Kyu,
Choi Youngrim, Chang Reesuok, Park Sungsam, and
Rhee Sangwooc, participated in the first exhibition held
at the Gallery of the Central Public Information Office
to commemorate the founding of the Korean Prints
Association. See "Prints Association Exhibition," *Yeonhap
sinmun* (March 13, 1958) and "The 1st Prints Association
Exhibition," *Seoul sinmun* (March 20, 1958).

36) Kho Chunghwan, "Going beyond the Genre Concept in
Printmaking and Moving towards the Format Concept," in:
Contemporary Korean Prints 1958-2008 (Gwacheon: National
Museum of Modern and Contemporary Art, 2007), p. 9.

37) In her MA thesis, Kim Younae suggested that Yoo Kangyul
moved from figurativeness towards perfect abstraction,
whereas Choi Youngrim and Chung Kyu reached semi-
abstraction. See Kim Younae, "A Study on Korean Prints in
the 1950s and 1960s," p. 58.

38) Kim Younae, "The Accomplishments and Significance of
Korean Printmaking in the 1950s and 1960s," *Journal of
Korean Modern & Contemporary Art History* (December
2011), p. 245.

39) Choi Sunjoo, "Fifty Years of Korean Contemporary Print
History," p. 6.

40) Oh Kwangsu, "Yoo Kangyul as a Printmaker," in: *Collection
of Works by Yoo Kangyul* (Seoul: Samhwa Printing, 1981),
pp. 4-6.

41) Kim Sung soo, "Discourse on Mr. Yoo Kangyul," pp. 285-297.

42) Oh Kwangsu, "Yoo Kangyul, the Extensive World of Plastic
Art," pp. 66-67.

43) After his death, Yoo Kangyul's family donated his collection
of cultural properties to the National Museum of Korea. For
more information, *see Donated Cultural Properties of Prof.
Yoo Kangyul* published by the museum in 2000.

44) Kim Younae, "A Study on Korean Prints in the 1950s and
1960s," pp. 60-61.

45) Lee Sang-ho, "A Treatise on Ujeong Yoo Kangyul," p. 29.

46) Jang Kyung Hee, "The Present Situation and Prospect of
the Fiber Art: Focusing on the analysis of the curriculum,"
Fiber Art of Hongik (Seoul: Fiber Art Department of Hongik
University, 1992).

47) Kim Sung soo, "Discourse on Mr. Yoo Kangyul," p. 292.

48) Oh Kwangsu, "Song Burnsoo: A Wholesome Formative Spirit
and Tapestry Art," in: *Song Burnsoo's Tapestry Exhibition*
(Seoul: Seoul Gallery, 1985), p. 4, Lee Kyung-Sung, "Song
Burnsoo," in: *Contemporary Fiber Art Exhibition* (Seoul:
Walkerhill Art Museum, 1984), p. 6 and Jang Kyung Hee,
"Song Burnsoo, the Educator and Fiber Artist," in: *Exhibition
of Song Burnsoo's Tapestry, 1986-1994* (Seoul: Total Museum,
1994), pp. 22-24.

49) Kang Minyeong, "Prints and Tapestries of Song Burnsoo, a
Recorder of the Times" (Master's thesis, Hongik University,
2019), pp. 12-13.

Yoo Kangyul, a Plastic Artist in Turmoil: His Training in the U.S. in the Late 1950s

Cho Saemi
Lecturer,
Seoul National University of Education

Prologue

Yoo Kangyul (1920-1976) is among the pioneers who laid the foundation for plastic art education in Korea. Yoo participated in almost all public projects to which the plastic arts could contribute during the early period of establishing a national system. He also took part in numerous contests and exhibitions as a judge, including the *National Art Exhibition of the Republic of Korea* (hereafter, *National Art Exhibition*), *Korean Commercial and Industrial Arts Exhibition*, *Korean Trade Exhibition*, *Korean Contemporary Creative Craft Competition*, and *Korea Folk Arts & Crafts Contest*. Why are we recalling in 2020 these achievements of Yoo Kangyul, who lived through a time of upheaval during the modernization of Korea and passed away in his mid-fifties in 1976?

Modern and contemporary craft in Korea were built on different foundations. As a case in point, major subjects for the study of modern craft were ornaments produced for export by the Yiwangjik (Office of the Royal Household), Governmental Industrial Research Institute, and other craft workshops, or alternatively works submitted to government-sponsored exhibitions. In contrast, research on Korean contemporary craft after the 1970s mostly revolves around craft as a branch of contemporary art as taught at universities.[1] One of the crucial factors in the development of contemporary art's break with the past is the Korean War (1950-1953). The war erased people's daily routines and left devastation in its wake. After the war ended, the physical conditions for Korean art became destitute. Spaces for holding exhibitions were nearly totally absent, and the production of basic art materials, such as paints, had ceased.[2] There was no space where daily art could exist in Korea of the 1950s when people were in the midst of modernization, colonization, and war.

Yoo Kangyul was born into a middle-class family in 1920 under Japanese rule. He was the eldest among three sons and one daughter. When he turned fourteen, Yoo entered Azabu Middle School in Tokyo. He was later granted admission to the Department of Craft Design at Nihon Fine Arts School (日本美術學校). In 1941, Yoo submitted some dyeing work to the *Japanese Craftsman Association Exhibition* and won a runner-up prize. In the following year he joined the Saitō Craft Research Institute in Tokyo and worked as an assistant for dyeing and weaving, revealing his talents for the plastic arts. Yoo's experience in Japan was connected to the Western modernist designs that had already taken root there and to the Mingei (Folk Art) Movement led by Yanagi Muneyoshi (柳宗悦, 1889-1961). Yoo's collecting of ceramics, furniture, and folk paintings from the late Joseon period was also influenced by this Mingei Movement.

Yoo Kangyul appears to have believed that artistic development must not be overlooked during the industrial expansion in his war-torn homeland, and thought that he himself could contribute to this artistic development as an educator. He worked as a middle school teacher after returning from Japan in 1946. In 1951, he participated in the foundation of the Mother-of-pearl Inlaid Lacquerware Training Institute of Gyeongsangnam-do Province (later Najeon Chilgi Technician Training Center) and shouldered the responsibility of teaching plastic arts. Moreover, from 1955 till 1958, Yoo taught dyeing at the College of Art & Design and the Graduate School of Arts at Ewha Womans University. He also instructed people in dyeing practices at craft education lectures held at the National Museum (the present-day National Museum of Korea) inside Deoksugung Palace. Yoo Kangyul also worked as an invited researcher at the Research Institute of Korean Formative Culture[3] affiliated with the National Museum of Korea, and in 1958, he went to study in the United States. After training in the U.S. for about a year, he returned to Korea where he was appointed as a professor of the College of Fine Arts at Hongik University in 1960.

Yoo Kangyul never gave up working as an independent artist. Even though he never held solo exhibitions during his lifetime, he continued to produce prints and submit them to venues such as the *Swiss International Print Exhibition* in 1957 and the *São Paulo Art Biennial* in 1963. Before studying in the U.S., Yoo had focused on dyeing, but after returning to Korea he produced work using diverse printmaking techniques, including etching, aquatint, and silkscreen. He created a wide range of two-dimensional works, such as dyeing, prints, interior design of public buildings, and stage curtains for theaters. These works appear to belong more to the category of craft in terms of materials and techniques, but they incorporate features which are not necessarily conventional of "craft."

Contemporary American Crafts of the 1950s

Under the sponsorship of the Rockefeller Foundation in the U.S., Yoo obtained an opportunity to study at New York University and the Pratt-Contemporaries Graphic Art Centre (hereafter, Graphic Art Centre) from 1958 to 1959.[4] How did the New York art scene appear in the eyes of Yoo, now in his late thirties? In what ways was the contemporary American craft of the time similar to the plastic art that Yoo intended to pursue, and how did they differ? Before answering these questions, contemporary American craft in the 1950s needs to be examined in terms of its foundation and characteristics.

American society was generally booming from the end of World War II in 1945 through 1969, a phenomenon which was closely associated with the birth of new lifestyles. The explosion of large-scale housing in the suburbs of major cities provided a foundation for a renaissance in American craft and design. The middle class amassed wealth in nineteenth century England thanks to the Industrial Revolution, which increased the demand for interior decoration. In a similar vein, a growing demand in America for furnishings and home appliances fueled by a new middle class led to a revival in crafts. As the tract homes in the suburbs were uniform by nature, their residents sought ways to be unique. According to the American craft theorist Glenn Adamson (1972-), the Crafts Movement of the time developed as reaction against a monolithic society. He argues that craft plays the social and moral roles of preventing an individual from being subsumed by the society.[5] A trend for preferring handmade products emerged, particularly in the fields of ceramics and textiles.[6]

The establishment of institutions related to contemporary craft served as a driving force for the craft revival in the U.S. Aileen Osborn Webb (1892-1979) was among those who played a leading role in establishing craft-related institutions. Webb's affection for crafts and her philanthropic attitude resulted in the publication of *Craft Horizons* magazine and the founding of the American Craft Museum. The American Craft Museum often held exhibitions in partnership with the Museum of Modern Art located just across from it. These contributions by Webb, however, spurred the unintended criticism that the American craft revival was overly dependent on just a single person. Besides Webb, professional artisans and craft artists actively participated in the establishment of an institutional infrastructure for contemporary American crafts. Nevertheless, it is true that the establishment of the institutional framework for contemporary American crafts cannot be grasped without awareness of Webb's contributions.[Fig. 1]

Moreover, the Servicemen's Readjustment Act of 1944 (commonly known as the G.I. Bill) changed the art and cultural landscape. The U.S. government legislated this act to provide veterans of the Second World War with educational and economic benefits, but it also led to an emphasis on the roles of craft in industrial production. The technical training provided through apprenticeship education in small factories before the 1940s was incorporated into college education based on art theory. Thanks to the G.I. Bill, the college enrollment rate from 1950 to 1960 increased by 21%, and from 1960 to 1970 it surged by 167%.[7] Such a drastic increase in the number of students eligible for enrollment at colleges resulted in a burgeoning demand for faculty. Around this time, artists who had fled to the United States to escape Nazi persecution were taking up teaching posts at U.S. institutions. Accordingly, the advanced plastic art education of Europe was naturally integrated into the contemporary plastic art education of America. For example, artists related to the Bauhaus Movement in Germany made a substantial impact on American plastic art education in the mid-twentieth century. They include the potters Frans Wildenhain (1905-1980) and Marguerite Wildenhain (1896-1985), the architect Walter Gropius (1883-1969), László Moholy-Nagy (1895-1946), Josef Albers (1888-1976), and Anni Albers (1899-1994). Gropius served as a professor of architecture at Harvard University, Moholy-Nagy contributed to founding the New Bauhaus in Chicago, and Josef Albers designed the curriculum subjects of basic design (Werklehre), color painting, and drawing at Black Mountain College in North Carolina. These artists pursued a unity of art, craft, and industry while maintaining a stance grounded in European modernism.[Fig. 2,3]

Another group of educators who exerted a significant influence on the formulation of contemporary American crafts in the mid-twentieth century were made up of Danish immigrants to America, including John Prip (1922-2009)[Fig. 4] and Tage Frid (1915-2004). Products of an apprenticeship-style education,. They

were accomplished artisans equipped who had mastered advanced metalworking and woodworking techniques. American artists like Phillip Lloyd Powell (1919-2008) and Paul Evans (1931-1987) operated independent studios making customized furniture catering to clients' tastes. In addition, the Studio Craft Movement, which highlighted the creation of various handmade objects in textiles, ceramics, metal, jewelry, wood, and glass, reached its peak at the time.[8] Small handicrafts businesses boomed throughout the country, and craft became popular enough to be considered a trend leader in the U.S. Furthermore, work suitable for industrial mass production was created. This type of employment, related to what we understand as industrial design today, emerged as an independent career in the 1950s.

The American art historian Jeannine Falino (1955-) argues that one of the notable features of American crafts and design is the arrival of the crafted object as an aspect of modern art.[9] Artists who created such handcrafted objects include Alexander Calder (1898-1976) and Isamu Noguchi (1904-1988). They empirically demonstrated that crafted objects could be produced as a form of unrestrained artistic expression without the limitations of genre or medium.

Yoo Kangyul in New York and Munakata Shikō

While studying in America from November 1958 through October 1959, Yoo frequented museums or galleries to better understand the latest phenomena taking place in the art world, whether in painting, design, printmaking, photography, or craft. He regularly visited the Metropolitan Museum of Art, Whitney Museum of American Art, and American Craft Museum, and on every visit he collected all the related materials he could find, including exhibition brochures. Among the numerous materials he gathered were exhibition brochures and catalogues regarding *Reinhardt Paintings* held at the Betty Parsons Gallery, New York, in 1958; *Paintings by Braque, Léger, Gris, and Picasso* at Paul Rosenberg & Co. in 1959; and *Beyond Painting*, a group exhibition featuring Robert Rauschenberg (1925-2008), Robert Motherwell (1915-1991), and Jasper Johns (1930-), at Alan Gallery in New York.[10]

The penciled notes added by Yoo to these materials regarding the characteristics of the works he observed are particularly illuminating. Five of the 184 works featured in the catalogue of an annual exhibition held at the Whitney Museum of American Art from November 19, 1958 through January 4, 1959 bear such notes. These five works are *Crown of Thorns*[Fig. 5] by Hans Moller (1905-2000), a German-American abstract painter; *Street Market* by Antonio Frasconi (1919-2013), an American visual artist and woodblock printer originally from Uruguay; *Pochade*[Fig. 6] by Stuart Davis (1892-1964), an American contemporary painter who created works on the theme of jazz; *Bathed in Light and Water* by Frederick Franck (1909-2006), a Dutch-American painter; and *Fallen Angel* (1958) by Kurt Seligmann (1900-1962), a Swedish-American surrealist painter and printmaker. This annual exhibition also presented works by famous artists such as Ruth Asawa (1926-2013), Harry Bertoia (1915-1978), Alexander Calder, Naum Gabo (1890-1977), Isamu Noguchi, Hans Hofmann (1880-1966), and David Smith (1906-1965). However, Yoo Kangyul showed a particular interest in works characterized by a certain primitiveness, contrasts among primary colors, and balance in two-dimensional composition, all of which are found in Korean folk painting.

As mentioned above, Yoo studied at New York University and the Graphic Art Centre. The Graphic Art Centre was an educational institution established with the primary objective of providing practical training in printmaking to artists, art teachers, and students from all around the world in order to enrich the understanding of graphic media. After seeing Yoo's wax-resist dyeing works at his studio in Korea, the Rockefeller Foundation suggested to Yoo that he study at the Graphic Art Centre since it was a leading institution for combining textile design with printmaking.[11] At the time, the programs at the Graphic Art Centre operated on a three-semester system, with the winter trimester running from October 1, 1958 to January 18, 1959, the spring trimester from January 21, 1959 to May 10, 1959, and the summer trimester from June 3, 1959 to August 2, 1959. Since Yoo arrived in New York in November 1958, it appears he could not take courses from the beginning of the trimester that started in October.

The Graphic Art Centre offered afternoon courses from 2 p.m. to 5 p.m. and night courses from 7 p.m. to 10 p.m. on the subjects of etching, engraving, woodblock printing, and lithography. Yoo is thought to

have attended special lectures and workshops on printmaking starting in January 1959 during the spring trimester and in June 1959 during the summer trimester. In June 1959, eight lectures and workshops on color woodblock printing were taught by the Japanese artist Munakata Shikō (棟方志功, 1903-1975) every Tuesday and Friday from 2 p.m. to 5 p.m. Moreover, color woodblock printing classes from Antonio Frasconi, lithography classes from Arnold Singer (1920-2005), and etching and engraving classes from Walter Rogalski (1923-1996) were on offer as well.[12] Yoo's etchings *Landscape*[p. 67] and *Cityscape* were produced while participating in these workshops. *Flower and Bees* was also created during this period using aquatint. After bringing this original *Flower and Bees* back to Korea, Yoo reproduced several editions and gave one of them to a friend as a present.[p. 69] *Cityscape* and *Landscape* were small works respectively measuring 22 by 30 cm and 44.5 by 30 cm. Considering that they do not deviate far from conventional prints in terms of themes of landscape and natural objects, these works are presumed to have been studies created while studying Western printmaking techniques.

How did Yoo's thinking on printmaking change after his training in America? Before studying in the U.S., most of Yoo's prints were small, like Christmas cards. His prints used as cards were created while he worked as a researcher at the Research Institute of Korean Formative Culture.[13] Accordingly, they reflected the institute's original goal of modern popularization of the printmaking, dyeing, and ceramics traditions in Korea. Not all of Yoo's prints from the 1950s were used as a preliminary study for painting or as a medium for reproductions. Nonetheless, the prints he produced after his time in America were clearly intended as standalone artworks compared to those created before. For instance, *Work*[Fig. 7] (87×59 cm) produced in 1963 using both woodblock and collagraphy techniques employs surface texture as a distinct formative element and achieves a balanced plane division, thus exhibiting extreme abstraction.

Munakata Shikō emerged as an international artist based on the Mingei Movement. He is believed to have had a considerable influence on shifting Yoo's attitude towards printmaking. Munakata's prints won him first prize at the 3rd *São Paulo Art Biennial* in 1955 and the grand prize in the 28th *Venice Biennale in 1956*. In 1959, a gallery exclusively handling Munakata's works opened in New York. In his essay "Munakata in New York: A Memory of the 1950s," the art critic Arthur Danto (1924-2013) recorded his impression of Munakata's activities in the city. According to Danto, in the years after WWII "New York artists aggressively embraced philosophical and religious thoughts that began to be introduced from Japan at the time." He further stated that "this was the second wave of Japanese influence on Western modern art."[14] Moreover, Danto vividly described the speed with which Munakata produced his prints.[15] This presentation of Munakata seems reminiscent of Jackson Pollock (1912-1956), the abstract expressionist painter who appeared in *Life* magazine in 1949.

Munakata's works occupied a niche of their own in the New York art scene of the late 1950s since they diverged from the traditions and norms of Western prints. For example, Munakata employed the *urazaishiki* (裏彩色) technique, the application of color to the reverse side of a finished print. In the Western printmaking tradition, this technique had been considered a taboo and an affront to the purity of printmaking, whereas in Japan it had been used in painting since medieval times and was often applied to prints.[16] Munakata applied pigments with a brush to the back of East Asian paper, which was relatively thinner than the paper used for woodblock printing in the West, so that traces of the colors could naturally permeate to the opposite side. This meant that even if images were printed from the same block, they differed depending on the direction of brushstrokes applied to the back or the color and volume of pigments. This technique can be found in some of Yoo's early works, including *Scenery* (1954) and *Still Life* (1955).

Furthermore, prints were conventionally smaller than paintings due to of the limitations of the size of printing tools. However, Munakata's created prints that were larger than any others. *Flower Hunt* produced in 1954 measures 131 cm by 159 cm, and *Flowers and Arrows* from 1961 measures 227 cm by 692 cm.[17] Munakata was indeed a distinctive artist and printmaker in New York.[Fig. 8]

Yoo returned to his home country in November 1959 via London, Paris, Berlin, Rome, Pompeii, Capri, Oslo, Copenhagen, Israel, and Tokyo. Would the sights and experiences imprinted in his memory from his stay in New York, which lasted less than a year, have been the abstract and dynamic Western

images that he encountered at the Whitney Museum of American Art? Or was it Munakata's printmaking speed? What kinds of stories unfolded within Yoo on his homeward journey?

"Construction and Humanity" by Yoo Kangyul

Yoo handwrote a manuscript entitled "Construction and Humanity: "On the Standpoint from a Craft Artist"." In this writing based on the premise that a person is considered a constructive being, he postulated introspection as a fundamental function that we of today have lost and encouraged the conception of human character as a new constructive being. He also suggested that a constructive being is "the reestablishment of a human subject based upon profound meditation, a great mind, a rich imagination, and diligent behavior, and the application of a pedagogy composed of 25% technique and 75% liberal arts."[18]

This attempt to relate artistic activity to an ethical attitude can be also found in the plastic art education of Josef Albers, a professor at the Bauhaus. Albers underlined how one of two juxtaposed objects makes the other look different while interacting with one another, and this difference leads to a reflective attitude acknowledging their relativity. In his Basic Design class, he implemented surface practices that experimented with the discrepancy between what we visually perceive and real objects. This was a plastic art education methodology encouraging a reflective attitude.

Yoo, on the other hand, emphasized comprehension of the principles of construction through an understanding of the interaction between a whole and its parts, alluding to Gestalt Psychology. Formative art consists of fundamental units of dots, as seen in *A Sunday Afternoon on the Island of La Grande Jatte* (Un dimanche après-midi à l'Île de la Grande Jatte) by the pointillist Georges-Pierre Seurat (1859-1891) or the black and white pixels of a TV screen. However, Yoo regarded any attempt to understand these minimum units as a construction principle as something passive and instead promoted more active practices. He perceived "structural integrity as a proactive trend"[19] and criticism, construction, and creation as preconditions of the human function. He stressed the importance of creating visual art through proactive execution. Moreover, Yoo frankly expressed a yearning for an embodiment of the "national traits [of Korea] and Koreanness in the form of plastic arts."[20] He further argued that imagination is preceded by a self-transcendence that stems from unbiased judgement and meditation. According to Yoo, designers should escape from the limits of production in a workshop in which their historical origins dominate and engage in "overall activities focused on traditions, nations, and epochs."[21], [22] Feeling strongly that an idea alone cannot complete a design, he encouraged artists to develop critical insight in addition to a sensitivity towards order, balance, and structure. He also pointed out the limits of visual design that is confined to visual functionality.

Yoo mentioned Bauhaus concepts in his "Construction and Humanity" to underscore the roles and responsibilities of designers in the modernization and industrial revolution period of Korea. However, they differed greatly from those practiced by Josef Albers. Particularly after 1933, Albers's plastic art education at Black Mountain College developed into a holistic form of education under the influence of the American pragmatism of John Dewey (1859-1952). It was far from attempts at promoting the industrial production of art or emphasizing its social roles. Albers's view of plastic art that encouraged cultivating a reflective attitude through experiments on the interplay between media influenced several artists, including Ruth Asawa, Robert Rauschenberg, and Eva Hesse (1936-1970). These figures played a crucial role in formulating the postwar avant-garde art of the U.S. While Albers's art education developed within the ideology of holistic education, Yoo Kangyul's construction focused on the roles for the plastic arts in the rapid modernization and reestablishment of his nation in and after the mid-twentieth century. Albers's formativeness and Yoo's construction shared common features in that both highlighted moral attitudes. However, Albers emphasized ethics related to the will of the individual, while Yoo stressed ethics promoting the reestablishment of a country.

Epilogue

After the Second World War, contemporary American crafts experienced a renaissance owing to education support acts for war veterans, such as the G.I. Bill, and the contributions of individuals like Aileen

Osborn Webb. On the other hand, following the Korean War, contemporary Korean craft was influenced by Western plastic art views brought over by individuals such as Yoo Kangyul. It also developed under a partial influence from Japan's Mingei Movement. During the formative years of the national systems from the 1950s through the 1970s in Korea, crafts tended to progress passively under the era's political, social, and economic requirements as a symbol of Koreanness and a means of reindustrialization. Yoo played a vital role in construction projects targeting the reformation of national systems by creating interior designs for the National Assembly of the Republic of Korea and National Theatre of Korea.

Yoo answered questions regarding what is modern or traditional in the broad context of "construction" and "human being" and tried to express his answers artistically. Yoo was a plastic artist in a time of turmoil who continuously questioned the meanings of formativeness in Korea that had just experienced Japanese colonial rule, the Korean War, U.S. military rule, and a restoration regime, and endeavored to find answers through his methodology of construction. This construction that he pursued emerged as a multifaceted style not subject to norms and served as a facilitator to allow the people of today to speculate about craft, design, and the essence of the plastic arts. Yoo's artistic activities question whether plastic art norms based on materials and techniques remain valid in 2020 and where our "formativeness" is heading.

Sixty years have passed since Yoo Kangyul was last active in the art field. Despite this time gap, it is still important to examine how his conception of the plastic arts was formed, how it evolved through experience, and how it was reflected in Korean plastic arts over the course of modernization since it questions the foundation for design, craft, and art as we understand them today. Yoo's experience of studying the plastic arts in Japan and America and working in Korea in the mid-twentieth century serves as one of the main channels through which the establishment of the plastic arts field in Korea can be retraced.

[Fig. 1] Aileen Osborn Webb and members of the World Crafts Council, Columbia University, New York City, 1964. Courtesy American Craft Council Library & Archives.

[Fig. 2] Marguerite Wildenhain at work, ca. 1940, unidentified photographer. Marguerite Wildenhain papers, Archives of American Art, Smithsonian Institution.

[Fig. 3] Albers and students manipulating a sheet of paper, Black mountain college, 1946. © The Josef and Anni Albers Foundation / SACK, Seoul, 2020.

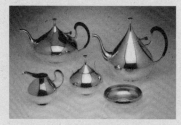

[Fig. 4] John Prip, *Dimension, Tea and Coffee Service*, ca. 1960. Museum of Art, Rhode Island School of Design, photograph by Erik Gould.

[Fig. 5] Hans Moller, *Crown of Thorns*, *Annual Exhibition*, Whitney Museum of American Art, November 19 to January 4 1959.

[Fig. 6] Stuart Davis, *Pochade*, 1956-1958, Oil on canvas. 132.1×152.4cm. Museo Nacional Thyssen-Bornemisza, Madrid.

[Fig. 7] Yoo Kangyul, *Work*, 1963, Woodcut on paper, paper, 87×59cm. National Museum of Korea collection (Prof. Yoo Kangyul's Donation).

[Fig. 8] Munakata Shiko, *In Praise of Flower Hunting*, 1949-1962, Woodblock prints mounted as a hanging scroll, 150.5×169.4cm. Art Institute Chicago, Chicago.

1) Research on modern crafts can be found in Choi Kongho, *At the Crossroads between Industry and Art: The Theory of the History of Modern Korean Crafts* (Goyang: Misul Munhwa, 2008) and in Jin Dongok's master's thesis from 2004, "A Study on the Craft Section of the *National Art Exhibition* of the Republic of Korea." Moreover, exhibitions focusing on modern crafts include *Glimpse into Korean Modern Crafts* held in 1999 at the National Museum of Modern and Contemporary Art and *Korea Fantasia* held in 2006 at the Chiwoo Craft Museum (present-day Yoolizzy Craft Museum). The history of Korean contemporary crafts after the 1970s has been discussed in a number of exhibitions, including *Changing Trends: Modern Metal Craft in Korea in the 1970-80s* (2011) and *Cohesion and Diffusion: Modern Metal Craft in Korea (1985-1999)* (2012) at the Chiwoo Craft Museum.

2) The Korean art community of the 1950s depended heavily on foreign aid provided mostly through the Asian Foundation. Such foreign aid was offered to help resolve everyday difficulties in holding student art competitions, lectures, and exhibitions, obtaining art materials, operating galleries, and traveling. Recited from "A Retrospective on Cultural Fields in the Gabo Year I," *Gyeonghyang sinmun*, December 16, 1954, 4 and Chung Moojeong, "The Asian Foundation and the Korean Art Community of the 1950s," *Hanguk yeosul yeongu* 26 (2019): p. 54.

3) The Research Institute of Korean Formative Culture (1955-1959) was founded as an affiliated organization to the National Museum of Korea with funding from the Rockefeller Foundation. Choi Soon-Woo played a central role in its establishment. It aimed to revive traditional Korean crafts and develop printmaking. Yoo Kangyul and Chung Kyu (1923-1971) were invited researchers. After building a printmaking workshop and a kiln in Seongbuk-dong in Seoul, the institute conducted research and educational activities.

4) Every year the Rockefeller Foundation provided people in diverse countries and working in various disciplines with an opportunity to study in the U.S. A condition for receiving the support was to return to their home country and foster younger students after completing studies in America.

5) Glenn Adamson, "Gatherings: Creating the Studio Craft Movement," in: *Crafting Modernism: Midcentury American Art and Design*, ed. Jeannine Falino (New York: Museum of Art and Design, 2011), p. 33.

6) Jeannine Falino, "Craft Is Art Is Craft," in: *Crafting Modernism: Midcentury American Art and Design*, ed. Jeannine Falino (New York: Museum of Art and Design, 2011), p. 18.

7) For more information, see Adolph Reed, "A G.I. Bill for Everybody," *Dissent* (Fall 2001) pp. 53-58 and Beverly Sanders, "The G.I. Bill and the American Studio Craft Movement," *American Craft* 67, no. 4 (Aug/Sep 2007), pp. 54-62.

8) Studies on modern and contemporary American craft and design can be found in papers published in relation to the exhibition *Crafting Modernism: Midcentury American Art and Design*, 1945-1969, held at the Museum of Art and Design (MAD) in New York from October 11, 2011 through January 15, 2012.

9) Falino, "Craft Is Art Is Craft," p. 16.

10) Yoo Kangyul Archive in the Art Research Center at National Museum of Modern and Contemporary Art (MMCA) consists of significant records enabling research on Korean crafts of the 1950s after the Korean War. This paper retraces Yoo Kangyul's experience in the U.S. by focusing on the materials accumulated during his stay in America from 1958 to 1959 from among the Yoo Kangyul Archive records.

11) See the letter sent by the Rockefeller Foundation to Yoo Kangyul on June 13, 1958. This letter can be found in the Yoo Kangyul Archive (Art Research Center, MMCA Gwacheon).

12) See the brochure entitled "Announcement: A Special Summer Course at the Graphic Art Centre." It can be found in the Yoo Kangyul Archive (Art Research Center, MMCA Gwacheon).

13) Yoo Kangyul brought 200 woodblock prints that he created at the time with him to America as gifts.

14) Arthur Danto, "Munakata in New York: A Memory of the 1950s," in: *Art as Philosophy*, trans. Jeong Yongdo (Goyang: Misul Munhwa, 2007), p. 223.

15) Danto commented on the documentary film in which Munakata appears as one of the three protagonists as follows: "In that film, I was shocked by the speed with which Munakata made his prints in three quick moves of applying ink on the woodblock with a brush, swiftly transferring an image onto the paper, and wiping ink off the woodblock with a cloth, which were repeated constantly like dance steps, while he started up with furious speed and desperation and found calmness." See Danto, "Munakata in New York: A Memory of the 1950s," p. 227.

16) For more information on *urazaishiki*, see "*urazaishiki* 裏彩色," JAANUS (Japanese Architecture and Art Net Users System), accessed September 16, 2020, http://www.aisf.or.jp/~jaanus/deta/u/urazaishiki.htm.

17) A brochure that Yoo Kangyul may have collected while staying in New York contains an explanation of Munakata's work *Flower Hunting*: "Hunters do not carry arrows because they are pursuing flowers, so they should hunt with their hearts." This brochure can be found in the Yoo Kangyul Archive (Art Research Center, MMCA Gwacheon).

18) Handwritten manuscript, "Construction and Humanity: "On the Standpoint from a Craft Artist"" by Yoo Kangyul (year unknown) (Art Research Center, MMCA Gwacheon), Chapter 1.

19) Handwritten manuscript, "Construction and Humanity: "On the Standpoint from a Craft Artist"" by Yoo Kangyul, Chapter 3.

20) Handwritten manuscript, "Construction and Humanity: "On the Standpoint from a Craft Artist"" by Yoo Kangyul, Chapter 5.

21) Handwritten manuscript, "Construction and Humanity: "On the Standpoint from a Craft Artist"" by Yoo Kangyul, Chapter 6.

22) In his paper, Yoo tried to reinforce his point by taking chairs designed by Bauhaus artists as examples. He mentioned chair designs by Marcel Breuer (1902-1981), Charles Eames (1907-1978), and Harry Bertoia and linked chair designs incorporating appropriate materials to the ultimate question of "what is a chair?" However, only Breuer's chairs were designed in the Bauhaus in Germany. Eames and Bertoia studied plastic arts at Cranbrook Academy of Art and worked in the U.S.

The Position of Yoo Kangyul within the Korean Art & Craft Topography of the 1960s and 1970s: The Foundation of Art Craft and Printmaking in the Homo Economicus Era

Park Namhee
Research Professor,
Hongik University

Prologue: Modern and Contemporary Craft, The Emergence of expert and Art & Craft World

Seoul men get their hair cut at a barbershop, and Seoul women get theirs cut at beauty salons. Afterwards, they meet at a coffee shop and drink tea. Next, they go to a restaurant to eat *bulgogi* (sliced and seasoned barbequed beef) or *naengmyeon* (cold noodles) and stop by a tea shop to drink tea again. Then, they swing by a drugstore, buy and eat digestive medicine, sleep at an inn, get sick, and go to a hospital. They seem to just keep repeating themselves. Some people sell medicine in order to drink tea, eat *naengmyeon*, pay lodging expenses, and pay hospital bills; others sell cars to buy medicine, eat *naengmyeon*, pay lodging expenses, and pay hospital bills; and others sell *naengmyeon*, run an inn, or give an injection to do so. I cannot help feeing suffocated when thinking that people are living like this, since money changes hands but cannot be created. (*The 1960s Style* by Kim Seungok)

This quotation is from Kim Seungok (1941-)'s novel *The 1960s Style*. As depicted in this novel, Korea in the 1960s dealt with the aftermath of Korean War while launching a political and historical revolution and implementing economic development plans to extract the nation from poverty. After the establishment of the Republic of Korea, the Korean Peninsula plunged into the chaos of the Korean War and afterwards only narrowly restored stability in the midst of grave threats to its survival. Unlike the Western world that passed into the contemporary period following the early modern and modern eras, Korea aggressively and rapidly impelled itself into state-led urbanization and industrialization. The capital Seoul was the first and fastest to embrace this urbanization and industrialization, forging the landscape of a contemporary city. Kim Seungok's *The 1960s Style* realistically described the image of an urbanite of the time. Despite its perception of the public as a main agent in 1968, this novel published in the first issue of *Sunday Seoul* magazine[1] was undervalued at the time. It received negative reviews stating that it lacked narrative grace and aesthetic achievement and that it focused excessively on depicting the social conditions of the time. Nevertheless, it is noteworthy in that it portrays the Korean society of the 1960s and 1970s from the perspective of the era. It expresses the zeitgeist in which "Homo Economicus" attempted to escape poverty in the midst of political dictatorship and economic corruption.[2]

Yoo Kangyul (1920-1976) was an art world figure who lived through the Homo Economicus period in South Korea. As a pioneer of contemporary crafts, he led a passionate life by keeping step with the Economy First Policy and serving in diverse roles as an artist, educator, researcher, and designer. He was born during the Japanese colonial era but witnessed Korea's liberation from Japanese rule. After the outbreak of the Korean War he fled to the South where he suffered the pain of separation. Still, he lived passionately by overcoming the realities of his life through art. There are many different views and opinions on Yoo, but he fulfilled his historical role as a member of Korean society during its transition and growth to its contemporary society and as an artisan, printmaker, and educator addressed a wide spectrum of Korean politics, economics, and culture. Yoo participated in the national project of alleviating poverty and also in the establishment of the various art systems required by the country, and actively worked in this regard.

Yoo Kangyul's life can be divided into six periods: the Hamgyeongnam-do Province period (1920-1933) from his birth in 1920 in Bukcheong-gun, Hamgyeongnam-do Province through his childhood; the Tokyo period (1934-1944) during which he studied architecture and craft design in the Japanese capital; the Tongyeong period (1950-1954) when he founded the first contemporary educational institute for the transmission of traditional Korean crafts; the Seoul National Museum period (1954-1959) when he worked at the Research Institute of Korean Formative Culture helping to lay a foundation for craft studies and becoming a prolific printmaking artist; the New York period (1958-1959) after he was invited to study at the Pratt-Contemporaries Graphic Art Centre and New York University; and the Hongik University period (1960-1976) during which he systematized craft education at the university, produced print works, and engaged in devising art systems related to crafts, design, and architecture. As indicated by his life's journey, Yoo assumed diverse roles as a crafter, printmaker, and educator, and thus could not be characterized by a

single social role. However, in-depth studies into Yoo were absent for many years after his death. This lack appears to have resulted from the multifaceted nature of this figure who was active as an artist, researcher, and professor, even crossing boundaries into architecture and interior design during his brief fifty-six years of life. His multidimensional nature made it difficult to examine him through the existing character-oriented (activity-oriented) or oeuvre-oriented research perspectives. Moreover, detailed research on Yoo might not have been conducted sooner because he gave away his work to the people around him and there were only a few collections of his art.

In this sense, studies on Yoo Kangyul need to investigate his circumstances by projecting the social perspectives of the time rather than by being conducted from a single fixed perspective. This paper is therefore more a sociological consideration exploring the fields of his activities. It examines the fields in which Yoo was vested and investigates his activities. The paper explores Yoo's diverse roles within society since he not only seriously contemplated the art world, but was also deeply involved in the craft world (工藝界) and the related systems fully implemented from the late 1950s. The term "craft world" is used interchangeably for the craft field, but it is not an easy word to define.

In Arthur Danto (1924-2013)'s proposal of the term "artworld,"[3] the need to divide the concept and definition of "artworld" into detailed sub-sections was addressed. This paper intends to borrow Danto's concept in terms of idiomatic usage and apply "craft world" to the semantically acceptable degree. In English, however, the phrase "art and craft world" will be used instead of "craft world" based on the premise that craft here is based on arts and crafts rather than craft in everyday use. Danto's "artworld" is conceptually comparable to the Institutional Theory of Art by George Dickie (1926-2020), "field" by Pierre Bourdieu (1930-2002), and Howard Becker (1928-)'s concept of an artworld as a sociological transformation.[4] A terminological approach to Yoo Kangyul using the term "art and craft world" adopts not the environmental standpoint that influenced his artworks, but the situational standpoint utilized in designing schemes for the research, production, education, and distribution of crafts. In this context, this paper notes the process through which Yoo, an expert who majored in crafts in Japan, created a prelude for the art and craft world, engaged in the devising of systems from the late 1950s in the era of the Economy First ideology, and constructed other intermediary systems between the arts and export promotion in the art and craft world. In doing so, it focuses on Yoo's activities related to crafts at a training center for artisans, a museum research institute, and universities during the formative period for art systems and markets in South Korea. It also examines his activities in the art world as he expanded printmaking into an additional sphere of the arts. Furthermore, it aims to offer an opportunity to illuminate in which environments the "art and craft world" in the Korean society of the time has reached into the present.

The Art and Craft World before the 1960s: The Birth of Systems

Korea's escape out of the pain and poverty that followed the Korean War in the 1950s accelerated the process of modernization and industrialization. The entire country was impoverished and could not afford to refuse international aid. In particular, the U.S. exerted a major impact on South Korea, a politically symbolic territory in the international Cold War structure, going beyond simple cooperation. The modernization implemented while rebuilding the nation after the war was aimed at facilitating the economic and political development of capitalism and democracy by constructing not only industrial infrastructure, but also the required social systems and institutions, such as schools, hospitals, and public offices. The field of art and culture could not provide a direct means of gaining a livelihood. However, during the war, the evacuations, and their aftermath, it continued to dream of new era. Artists who studied in Japan during the Japanese colonial period became a great asset for constructing the new era, as was Yoo Kangyul. As well as pursuing the field of craft, he engaged in remarkable activities from the late 1950s in support of art systems involving creation, exhibition, education, and research as they formed through the 1960s and 1970s. This chapter of the paper revolves around a series of events pertaining to the birth of such systems, which was a prelude to the art and craft world after the war. It focuses on experts, the main agents of the art and craft world, examines the founding of the Mother-of-pearl Inlaid Lacquerware Training

Institute of Gyeongsangnam-do Province that produced professional human resources for the succession and development of expertise in the art and craft world, and explores the birth of systems that resulted from the attempts at craft studies by a museum-affiliated research institute.

1. The Emergence of Craft Experts

Yoo Kangyul's life and art were enriched by his complex, multilayered career and activities. Yoo cultivated an image both as an artist and an activist in culture and the arts by playing diverse social roles. This was quite a contrast to many other modern and contemporary artists who attempted to evade or seclude themselves from harsh realities and settled in art. He also forged friendships with numerous people, including painters such as Lee Jungseob (1916-1956), Chang Uc-chin (1917-1990), Park Kosuk (1917-2002), and Kim Whanki (1913-1974), museum officials like Choi Soon-Woo (1916-1984), children's authors like Kang Sochun (1915-1963), artisans, and younger students. His art and craft world was based on these human networks in which his standing as a contemporary craft expert was clear. Yoo's broad activities in research, production, and judgement in the art and craft world also reflected a balance between his experiential world and practicality. Yoo Kangyul was able to pursue such a multilayered career since he was an expert in a craft field formed as an art system.

Yoo Kangyul's expertise is acknowledged not only because of his academic background, but also due to his experience, knowledge, discernment and manifest ability at applying them. He was a rarity with expertise in a specific field during the period in which Korea was undergoing industrialization, modernization, and westernization. People who went to Japan, the U.S., and Europe during the Japanese colonial era and acquired expertise in new systems played a key role in reconstructing the country after the Korean War. It cannot be denied that they were empowered or factionalized due to their pro-Japanese or pro-American political inclinations. However, they had a useful presence for embracing the Western order in support of modernization. As a talented person who graduated from middle school and university in Japan during the Japanese occupation period, Yoo also gained "expertise as an expert"[5] in the art field and contributed to applying the arts and establishing art systems based on this expertise. All of his activities required professionalism. The emphasis on the word "expert" was intended to suggest the institutionalization of an expert, drawing on Arthur Danto's concept of the artworld and Howard Becker's explanation of artists, art museums, the media, and critics as visible, tangible elements that ensure that the art world can function.[6]

It is a well-known fact that Yoo's expertise laid the foundation of the development of several systems for the support of contemporary Korean craft. This year marks the 100th anniversary of Yoo's birth. Over the fifty-six years from his birth in 1920 until his death in 1976, Yoo carved out an important place for himself in Korean contemporary craft history and in the art field. As an expert, he was active in education, research, and creation and was took part in the full modern systemization of verifying expertise through his specialization and sphere of activity. Let us look into his life journey as an expert. Yoo Kangyul was born in the Bukcheong region of Hamgyeongnam-do Province in 1920. Bukcheong was a place where people were generally enthusiastic about new learning at a time of relative enlightenment and had the nation's most intense passion for educating children. Serving as an industrial and transportation hub, Bukcheong harvested hemp, rushes, and silkworm cocoons. It was also a city of crafts and textiles where flax factories were being operated. This environment probably would not have exerted a direct impact on Yoo's majoring in dyeing craft. However, he might have been able to familiarize himself somewhat with textiles or other crafts. After spending his childhood in Bukcheong, Yoo left for Japan at a young age to study at middle school as did Kim Whanki.

Yoo Kangyul studied in Japan from 1934 to 1945. After graduating from middle school, he entered the Department of Architecture at Sophia University (上智大學) in Tokyo in 1938 but stayed there for only one year. He was granted admission to the Department of Craft Design at the Nihon Fine Arts School (日本美術學校) in Tokyo in 1940 and graduated in 1944. Completing architecture and craft design courses and serving as an assistant at the Saitō Craft Research Institute (齊藤工藝研究所) in Japan provided him with

valuable experience in contemporary craft and design fields after the war. Yoo majored in architecture under the influence of his father. He ended up changing his major after his first year, however. Having lost interest in architecture, Yoo might have been inspired by Yanagi Muneyoshi (柳宗悦, 1889-1961) after seeing his *Joseon Contemporary Folk Art Exhibition* and chosen the path of crafts. While on a break from Sophia University, he spent time with Lee Jungseob on Geumgangsan Mountain. He also lived in the house of Han Mook (1914-2016), enjoying the Geumgangsan Mountain landscape and encountering mural paintings from the Goguryeo Kingdom. In 1940, Yoo entered the Department of Craft Design at the Nihon Fine Arts School in Tokyo. In the following year, he submitted a dyeing work to the *Japanese Craftsman Association Exhibition* and won the runner-up prize. While attending the Nihon Fine Arts School, Yoo took courses on mural painting, interior design, and furniture design, which were essential for the plastic artists, as well as architectural history, which was a corequisite. The Craft Design faculty in those days also worried about students' career directions. Yoo agonized over which route he would take between being an artist and a worker, and chose the path of a crafter. As practical training in the fifth year of his five-year program at the Nihon Fine Arts School, he worked at the Saitō Craft Research Institute. Serving as an assistant in dyeing and weaving craft at the Saitō Craft Research Institute in Tokyo in 1942 provided a reference point for his growth as an artisan. After completing four years of dyeing and weaving craft studies, he returned to Korea in 1946.

Yoo was indeed a rare and outstanding individual at a time when few people specialized in crafts.[7] He was an essential figure who prepared the ground for contemporary craft after Korea's liberation from Japan and the Korean War. After studying both architecture and craft design, he became qualified to engage in complex activities in real spaces. It is meaningful that he graduated with a degree in crafts. However, his experience in the apprenticeship education system through which artisans were fostered in Japan served as a basis for establishing research and practice systems for the craft field in museums, universities, and educational institutions after his return. Thus, his Tokyo period can be considered the foundation for his expertise.

2. Mother-of-pearl Inlaid Lacquerware Training Institute of Gyeongsangnam-do Province and Plastic Art Education

In the post-war period marked by the advent of contemporary crafts, training talented individuals was as important as the presence of experts. Educating main agents of production for forming the terrain of the "art and craft world" was a long-range plan for artists. While staying in Tongyeong, a city with a long history of the arts, Yoo participated in the establishment of craft education institutions and provided plastic art education. Along with the transmission of traditional crafts and their modernization, training craft experts, particularly for najeon chilgi (mother-of-pearl lacquerware) with its lofty artistic and economic expectations, was regarded in the art and craft world as a significant and special task until the 1980s when craftworks were finally being produced and circulated in substantial numbers. After the national craze for mother-of-pearl wardrobes ended in 1990, najeon chilgi turned into modern artifacts. Nevertheless, najeon chilgi is a definitive art form commonly seen in everyday life. After 2010, the value of najeon chilgi was appreciated once again through objects created as a combination of contemporary design and mother-of-pearl inlaying technique. Even before 1950, Tongyeong was known as a stronghold of najeon chilgi. However, the founding of Mother-of-pearl Inlaid Lacquerware Training Institute of Gyeongsangnam-do Province as the first contemporary craft education institute made Tongyeong even more special.

In Tongyeong, where Yoo Kangyul developed close ties, the Tongyeong County Industrial Training School was built in 1907 for technological innovation and workforce training in najeon chilgi. Members of this school became famous for winning silver and bronze prizes at the *International Exhibition of Modern Decorative and Industrial Arts* in 1925. Following an evacuation during the Korean War, Yoo arrived on Geojedo Island and met Kang Chang-Won (1906-1977), Choi Soon-Woo, Lee Jungseob, Park Kosuk, Chung Kyu (1923-1971), Kim Foon (1924-2013), Chang Uc-chin, and children's author Kang Sochun. It seems natural that Yoo, who frequented Tongyeong from a base in Busan, was intrigued by its special place in both craft and the arts. He would not have moved to Tongyeong had it not been for his ties with Kim Bong-

ryong (1902-1994),[8] but the real story behind his relocation is unknown. At the time, Jeon Seong-gyu (1880-1940) and Kim Bong-ryong were well-known as international award-winning najeon chilgi makers. It was an unexpected event for Yoo, who studied crafts within the modern education system, to establish the education institution Mother-of-pearl Inlaid Lacquerware Training Institute of Gyeongsangnam-do Province with master Kim Bong-ryong. Kim was a member of Joseon Craftsmen Association,[9] the largest craft organization of the time, and was seeking refuge from the war after fleeing Seoul.

The Mother-of-pearl Inlaid Lacquerware Training Institute of Gyeongsangnam-do Province,[10] a contemporary educational institution for traditional craft transmission, at first offered a one-year training program but was renamed the Mother-of-pearl Inlaid Lacquerware Training School of Gyeongsangnam-do Province and restructured to provide a two-year program in December 1951. Its curriculum was revised once again to offer a three-year program, and in 1962 the institution was relocated and renamed the Chungmu City Craft Academy. This institution made the meaningful first attempt to transform apprenticeship-based craft education into systematic education by dividing plastic art education and practical education. Kim Bong-ryong assumed charge of education in practical skills, while Yoo was in charge of formative art education. Specifically, Kim Bong-ryong taught filing technique; Sim Bugil(1905-1996), cutting technique; An Yong-ho, lacquering; Jang Yunseong, drawing; and Yoo Kangyul, design planning. The promotion of plastic art education rather than simply passing down production techniques for najeon chilgi was spurred by Yoo, who emphasized the significance of artistic expression and sensitivity in contemporary crafts. A noteworthy course at the training school was a drawing class by Lee Jungseob. Yoo invited Lee, who was feeling disheartened by his separation from his family, to the training school in Tongyeong and allowed him to create artworks and teach students in his spare time. Yoo worked hard to help Lee focus on producing works amid Tongyeong's beautiful natural scenery.[11] Yoo not only highlighted plastic art education in the art and craft world together with Lee Jungseob, but also concentrated on his specialty of dyeing.

Another institutional matter as important as the Mother-of-pearl Inlaid Lacquerware Training Institute of Gyeongsangnam-do Province was the formation of several art or craft organizations in the late 1940s, including the Joseon Craftsmen Association, Joseon Commercial and Industrial Artist Association, Joseon Industrial Artist Association, Korean Visual Art Alliance, Joseon Culture Building Central Association, Korean Art Alliance, Korean Artist Alliance, Joseon Cultural Organizations Federation, and Joseon Art Federation. As Choi Kongho described it, "although in this particular set of social circumstances, the art and craft world could not be freed from ideological issues, it was immersed in seeking countermeasures against design's challenge to the craft field."[12] Yoo's connection with the art and craft world continued in Seoul via Choi Soon-Woo at the National Museum (present-day National Museum of Korea). Furthermore, Yoo came to participate in the birth of systems for the craft field by organizing and serving as a judge at the first *Export Craftwork Exhibition* in 1951 and the first *Local Craftwork Exhibition* in 1952, which provided systems to aid the national economy and provide substantive exchanges within the realm of crafts.

3. Dyeing and Printmaking Workshops at the Research Institute of Korean Formative Culture

Yoo moved to Seoul in 1954 on the advice of Choi Soon-Woo, who worked at the National Museum. When the provisional capital of Korea was transferred back to Seoul from Busan and the city's social, economic, and educational structures were being recreated, the National Museum was preparing for the establishment of its affiliated Research Institute of Korean Formative Culture (Head: Kim Jae-Won) with financial support from the Rockefeller Foundation in the U.S.[13] Yoo Kangyul and Chung Kyu served as researchers for the Handicrafts Section of the institute from 1954 through 1962, respectively taking charge of printmaking and dyeing and ceramics. They assumed responsibility for developing and producing work and fostering younger students with a goal of the revival of contemporary Korean crafts and the development of the arts.[14] In order to promote scholarship and the arts in Korea, the institute conducted research on formative culture in Korea and neighboring counties, published its research results, and offered lessons (for example, on printmaking and dyeing). The institute was practical in that it engaged in activities

to develop and produce artworks beyond surveys and research. The first project undertaken by the institute was to examine the ceramic traditions of the Joseon Dynasty and reinterpret them in the modern manner by building a porcelain kiln in Seongbuk-dong in Seoul. Although it was Chung Kyu who took charge of the kiln, Yoo joined this project as the chief of the Handicrafts Section and became familiar with Joseon ceramics. The use of Joseon ceramics as a main motif in his later prints may be not be unrelated to his experience at the institute.

Choi Soon-Woo reminisced that Yoo's path as a pioneer in contemporary crafts began at the National Museum. In 1955, the National Museum was relocated to the East Building of Seokjojeon Hall at Deoksugung Palace. There, Yoo provided lectures on craft education, like dyeing. He also operated dyeing and printmaking workshops in the basement level of Seokjojeon Hall. His experience during this period inspired him to focus on dyeing crafts and expanded his interest in the printmaking movement. In addition to his lessons at the institute, Yoo taught at Ewha Womans University and Seoul National University. He not only engaged in research, creation, and education, but also served as a committee member for selecting technical and scientific terms at the Ministry of Education in 1956 and as a member of the craft subcommittee of the Board of Education and Culture in Seoul in 1957.

It is astounding that along with all of these external activities, Yoo remained active in creating artworks and developing art systems. While playing a central role in the craft field, Yoo also established himself as a leading figure in the newly-rising field of printmaking, a dual role which was not common among artists from previous generations. Yoo's activities occupied an extraordinary space at a time when the Western history and systems that delineated crafts and fine arts based on distinctive production methods rather than differences in expressive modes were being introduced to Korea. In regard to Western systems, the philosopher Larry E. Shiner (1934-) stated that art museums, concerts, and literary criticism began to bear modern meanings and functions as they spread throughout Europe in the eighteenth century. According to Shiner, these institutions defined craft in opposition to fine art by providing spaces where poetry, painting, and instrumental music could be experienced and discussed independently of their social functions. He further argued that this institutional division must have played an important role in establishing the separate category of fine art, as did numerous essays or theses from intellectuals.[15] Moreover, Shiner claimed that markets served as a key to transforming the practice of showing and selling paintings alongside furniture, jewelry, and other household goods into one of displaying paintings in separate fine art institutions, such as art auctions, exhibitions, and museums. This claim confirms the influence of institutions.[16]

Yoo aligned himself with the establishment of systems through a series of exhibitions. He not only submitted his work to the first exhibition held by the Society of Craftsmen (comprised of Kim Jingap, Kim Jaeseok, Park Sungsam, Park Yeook, Jo Jeongho, Park Cheolju, Yoo Kangyul, and Paik Tae-Won), but also participated in the National Art Exhibition of the Republic of Korea (hereafter, National Art Exhibition) as a recommended artist in the craft section. It has been said that many works using Batik (wax-resist dyeing) technique started to be submitted to the National Art Exhibition starting in 1957 under the influence of Yoo.[17] Moreover, dyeing came to establish itself within craft education. Yoo was involved in both dyeing and printmaking. However, he gradually started to emphasize printmaking by taking part in the International Print Exhibition in Switzerland, the Carpi International Triennial of Contemporary Xylography in Italy, the Pre-Art Print Exhibition, the São Paulo Art Biennial, and the International Biennale Exhibition of Prints in Tokyo. He received positive results at these exhibitions. Furthermore, Yoo interfaced with contemporary art through his prints and began making occasional appearances on the international stage. The sphere of his activities passed beyond the craft field to overlap with the art field. A genre classification already existed in the mid-eighteenth century, and a structure separating fine art from applied art or craft still exists.[18] The partitioning off of fine art introduced through Japanese modernization and modern art systems and calligraphy, craft, and design continues even today because of the superior hierarchical position granted to fine art. Unlike other artists respecting this distinction, Yoo took the exceptional stance of crossing the border between craft and printmaking. In 1958, he founded the Korean Prints Association with Chung Kyu,

Choi Youngrim (1916-1985), Lee Hangsung (1919-1997), Byun Chongha (1926-2000), Kim Choungza (1929-), Park Sungsam (1907-1988), Lee Kyuho (1920-2013), Park Sookeun (1914-1965), Chang Reesuok (1916-2019), Rhee Sangwooc (1919-1988), Yim Jiksoon (1921-1996), Cha Ik, Choi Dukhyu (1922-1998), and Chun Sangbum (1926-1999). With the founding of this organization, Yoo strove to produce additional prints. While working in and out of the art system during this period, Yoo immersed himself in researching craft and in ensuring his position as a printmaker.

The Research Institute of Korean Formative Culture was significant in that it conducted practical research on respective fields of crafts based on its combination of substantive research with practical training. Crafts were explored within the environment of this museum-affiliated research institute not as an independent field, but as a field coexisting within the arts. Yoo's creations in both crafts and printmaking are presumed to have been intended to honor and increase the diversity within artistic expressions. However, Yoo appears to have chosen to work in printmaking rather than one of the more classical fine arts, particularly painting, due to the institute's practical mission. Moreover, he might have pursued both dyeing and printmaking since they show similarities in their making processes and the resulting effects of creating images and applying colors to flat surfaces. As discussed above, the fact that Yoo joined in the establishment of several systems for creating a framework for craft from the outset as an expert in the art and craft world demonstrates his position within the art realm. Yoo's endeavors differed from the traditional means of securing craft's legitimacy. His inquiries into formativeness and artistry in contemporary craft also might have impacted the futility of genre classification. It is undeniable that Yoo expanded the art and craft world, fostered the emergence of experts and the birth of systems in contemporary craft, and raised the complex and difficult issue of the identity of contemporaneous craft by immersing himself in printmaking.

The Establishment of Systems in the Art and Craft World in the Era of Homo Economicus

While Korea was experiencing rapid modernization in the 1960s, Yoo became actively involved in establishing the systems for the arts and crafts. The novel by Kim Seungok mentioned at the beginning of this paper convincingly depicts a new type of being harboring capitalistic desires and devoted to the economy, allowing readers to guess at life at the time. This new type of human espoused a nationalistic ideology that viewed people as industrious and diligent workers for modernization assimilating into the trends of mass society by adjusting a TV antenna or tuning in a radio station. They became members of the Homo Economicus society through sensitivity to the superficial life patterns of a modern urbanite. These circumstances were taken as a reflection of the developmental dictatorship of the Park Chung-hee regime and the advent of mass society. Former President Park Chung-hee took the reins of government through the May Sixteenth Military Coup and promoted an economy-first ideology that fueled the zeitgeist of the time and became the foundation for the consciousness and behavior of the nation. The five-year economic development plans caused all national systems to focus on economic growth, development, and industrialization and accelerated the development of administration. Within the governmental and social systems prioritizing military culture, most policies that included cultural elements were regarded as secondary.[19]

Between 1954 and 1962, when Yoo was working at the Research Institute of Korean Formative Culture after moving to Seoul, the country had almost no time to spare for culture. In the crafts field, the only national progress was the enactment of the Cultural Properties Protection Law. After the Culture and Arts Promotion Act was established in 1972, interest in art expanded throughout the 1970s.[20] Cultural policies from the 1960s and 1970s manifested a political ideology more closely linked to the continuation of the regime than to fulfilling objectives such as nurturing and spreading culture. The rigid government-regulated culture based on the promotion of a new national ideology through the transmission and development of traditional culture continuously disseminated the philosophy and totems of cultural policies through educational institutions and the mass media.[21] Under these circumstances, Yoo, who had majored in craft and served as a related expert, worked at research and creation, frequenting the National Museum and the Korea Handicraft Demonstration Center. During this period, craft developed double standards and

became polarized with the birth of systems such as craft-related institutes. In its formative years, opposing concepts of tradition versus contemporary or economic product versus art object in the art and craft world were merged, which led to the dualization of craft that remains even now. The art and craft world of the 1950s attempted to accept this reality to a certain degree. Nonetheless, as seen in Yoo's activities, the craft concept transplanted from Japan was systemized based on the perspective of art, and government policies pertaining to the preservation and transmission of traditional craft divided the art and craft world into two camps. Like other trends related to design, the art and craft world was repeatedly included or excluded from the institutional schemes on art.

After the 1960s, creation activities and works by artisans began to be accepted as artistic activities and art forms. According to Choi Kongho, an unprecedented quantitative expansion was witnessed in the craft scene as over fifty solo exhibitions and more than thirty group exhibitions were held and ten craft organizations were formed over the ten years from 1960 through 1969. He further noted that the trend towards solo or group exhibitions in the general craft field signaled a departure from industrial design and an advance toward art craft.[22] Artisans from the 1960s belonged to a generation that received their craft education at art universities and perceived craftworks to be artworks. The institutional duality between these artisans and others using traditional techniques in local fields of time-honored crafts solidified. In the Korean art scene, craft, the so-called applied art principle, came to comprise the first-generation Korean modern and contemporary craft artists who mostly served as professors starting in the mid-1970s when contemporary craft education was introduced at universities. Yoo's taking on of craft education in 1960 at Hongik University based on his art experiences was not irrelevant to the formation of the contemporary craft camp. Both government and academia were pursuing efforts to respond to the increased interest in traditional culture in the overall cultural realm in the 1970s. Accordingly, emphasis was placed on the identification, preservation, and survey of intangible cultural heritage by the Bureau of Cultural Property Preservation and the value of important intangible cultural heritage in transmitted crafts.[23] This resulted in the formation of a transmitted craft camp, which naturally led to a distancing from contemporary art and a parting from design. This chapter explores the blended landscape of Korean craft through Yoo's activities and teaching within craft systems, including the Korea Handicraft Demonstration Center, the Korean Craft Design Center, and the Department of Craft at Hongik University. It also focuses on Yoo as he shaped a binary landscape for craft and served as a researcher and educator, a dyeing and printmaking artist, and a government-sponsored expert in the art world.

1. Korea Handicraft Demonstration Center Project: Export Promotion and Support for Training Teachers

The life of Yoo Kangyul, an expert who was shaping the landscape of the art and craft world, and began sharing his prospects with the Korean art system in the 1960s. While broadening his dyeing and printmaking oeuvres, Yoo also began to engage in international activities. Korea was experiencing government-led growth, and craft fell under export promotion policy according to the economy-first ideology. In these circumstances, the establishment of the Korea Handicraft Demonstration Center was one of the major goals to be addressed in Korean contemporary craft. The Korea Handicraft Demonstration Center was built as a part of a project initiated by the United States to strengthen its anti-communist alliance with Korea, expand its influence, and promote Korea's economic reconstruction through craft. The project was neither autogenous nor independent. However, it did provide opportunities to provide an overview of the status of craft in Korea and evaluate and develop the suitability of crafts as export products to the U.S., thus establishing itself as a model for craft promotion in the era of Homo Economicus in Korea. As Choi Kongho stated, "Although the center was operated until January 1960 and was not so active after being relocated to the Seoul National University, it was a meaningful facility where American designers and Korean artisans, including Kwon Soonhyung (1929-2017), Won Dai Chung (1921-2007), Kim Youngsook, and Byeon Jangseong, researched craft under the categories of ceramics, wood lacquering, metalwork, textiles, glassware, and sedge weaving."[24] When this project was being conducted in the late 1950s, Yoo was working at the Research Institute of Korean Formative Culture affiliated with the National Museum. Yoo's direct

connection with the Korea Handicraft Demonstration Center's project allowed him to study printmaking at the Pratt-Contemporaries Graphic Art Centre under the sponsorship of the Rockefeller Foundation and advanced his career in crafts and printmaking.

The Korea Handicraft Demonstration Center was established as a part of a project implemented by the International Cooperation Administration (ICA) in the U.S. The ICA was an agency under the U.S. State Department that assumed responsibility for technical aid to developing countries. It earmarked sixty dollars for this project out of the 330-million-dollar foreign aid fund.[25] the project was operated by the design company Smith, Scherr & McDermott International (SSM). As the contractor, SSM visited major cities in Korea over three months, including Seoul, Busan, Tongyeong, and Gangneung, and surveyed handicraft industries. In 1955 it wrote a comprehensive report on strategies for the promotion of Korean handicraft industries.[26] In 1958, the three designers dispatched to Korea established a provisional demonstration center within the Korean Craft Association and launched university education programs. In May of that year, the Korea Handicraft Demonstration Center opened at Taepyeong-ro 2-ga, Jung-gu, Seoul. The contents of the contract for this project include the development of programs for training Koreans in industrial design departments at universities in the U.S., the establishment and operation of craft courses at universities in South Korea, and the establishment and operation of the Korea Handicraft Demonstration Center. During the twenty-eight months scheduled for the project, Korean government carried out the objective of promoting handicrafts. Among the twenty-five countries to which the ICA provided aid, South Korea and Israel received aid for craft or design.[27] Israel chose to promote industrial design, whereas Korea aimed more for the promotion of handicrafts.

Given the near-absence of industrial facilities at the time, the Korea Handicraft Demonstration Center was established to improve design, quality, and function of small-scale household industrial products and traditional craftworks in South Korea so that they could become better directed towards overseas export markets. It intended to combat poverty by developing industries within the agrarian Korean society and ultimately keep South Korea from turning toward the political left. This was one of the patterns of American aid to several countries according to the basis of its foreign assistance policy.[28]

Building a modern nation out of the aftermath of colonization and war was bound to be accompanied by challenges. The tensions that accompanied encountering unexplored worlds required economic activities for maintaining a livelihood. Under these circumstances, the Korea Handicraft Demonstration Center endeavored to educate Koreans on design, technical aid, marketing, and sales promotion of traditional craftworks and light industrial products.[34] It also encouraged the export of craftworks produced by small-scale enterprises.[29] By virtue of support from a South Korean government highly interested in expanding exports, the center acted like a governmental agency and worked to develop products and promote exports. Moreover, it executed education projects on behalf of the government through university education, faculty overseas training programs, instructional visits to factories, and traveling exhibitions.[30] It also carried out handicraft projects (discovery and export of local specialty craftworks), light industrial projects (technical aid and exports assistance for items suitable for mass-production), field studies (discovery of local specialties/cultivation of export markets), exhibition projects (design instruction and education), education projects (lectures at Seoul National University and Hongik University/educating artisans), and export projects (cultivation of export markets). As a result of these efforts, the first exhibition on Western-style furniture was held at Daeseong Furniture Shop in the Eulji-ro neighborhood of Seoul in April 1959. A South Korea project exhibition was held at the Akron Art Museum in the U.S. in September of the same year where Korean craftworks, including mother-of-pearl lacquerware, furniture, bags, baskets, and brassware, were displayed and sold. The U.S.'s agency's own evaluation of the center was excellent in terms of content, but there were other opinions since Korea at the time longed for a design industry rather than handicrafts.[31]

Another major role of the Korea Handicraft Demonstration Center was to train design faculty, and Yoo gained his opportunity to study in the U.S. through this program. Starting in 1958, the center provided two people recommended by the Ministry of Commerce and Industry with English training and sent them to study in America as special students. Yoo was teaching students at Seoul National University and Ewha Womans University at the time based on his studies of craft and design in Japan and his lecturing experience at the Mother-of-pearl Inlaid Lacquerware Training Institute of Gyeongsangnam-do Province and the Research Institute of Korean Formative Culture. His background and lecturing appear to have been built upon a curriculum similar to that of Tokyo National Fine Arts School. However, they changed as Yoo embraced an American-style education approach using the practice facilities of the Korea Handicraft Demonstration Center and participating in the faculty training program in the U.S. Yoo studied at the Pratt-Contemporaries Graphic Art Centre and New York University starting in November 1958 and observed the American art scene. His experiences in America at the invitation of the Rockefeller Foundation expanded his printmaking vision. After finishing the course at the Pratt-Contemporaries Graphic Art Centre in September in 1959, he visited London, Paris, Oslo, Hamburg, Berlin, Frankfurt, Rome, Beirut, Hongkong, and Tokyo in the following month and explored their craft and design education and art scenes. By doing so, Yoo is presumed to have broadened his perspective.

The Korea Handicraft Demonstration Center served as a role model for other organizations, such as the Korea Packaging Technology Association (1966), Korea Craft Design Research Institute (1966, later the Korea Exports Design Center), Korea Export Packaging Center (1969), and Korea Design and Packaging Center (1970), all of which created industrial designs under the umbrella of the Ministry of Commerce and Industry. The Korea Handicraft Demonstration Center invigorated stagnant Korean crafts, introduced Korean craft to America, transmitted American-style craft and design education systems, and expanded it through the faculty training program. Yoo found himself in the middle of these circumstances.

2. Plastic Art Education at Hongik University and the Korea Craft Design Research Institute

Yoo went to New York in November 1958, returned to Korea in October 1959, and began teaching at Hongik University in 1960 at the suggestion of Kim Whanki. He was able to apply his previous university experience at Hongik. While studying in America, Yoo became involved in the global art scene by submitting prints to Swiss, Italian, and Brazilian art biennales, being invited to participate in the exhibition *Contemporary Korean Art* held in New York in 1958, and having five prints included in the collection of Museum of Fine Arts, Boston in the U.S. He was also invited into the exhibition *100 Contemporary American Printmakers* at the Riverside Art Museum in 1959 and other international print exhibitions. His works were acquired by the Museum of Modern Art, the Metropolitan Museum of Art, and the Rockefeller Foundation in New York. His broadened perspective and experiences appear to have impacted his educational ideology supporting formativeness or artistry in contemporary craft when he served as the Dean of the Department of Craft at the College of Fine Arts at Hongik University. Besides Yoo's personal disposition, South Korean pioneers of contemporary art such as Kim Whanki and Han Mook might have influenced his education ideology. Younger artists like Song Burnsoo (1943-) and Chung Kyungyeun (1953-) carried on Yoo's legacy of artistic craft.

Even though the Korea Handicraft Demonstration Center closed in 1960, its basic beliefs still remained embedded at Seoul National University. When the Ministry of Commerce and Industry decided to install a Korea Craft Design Research Institute at Seoul National University in 1966, a new tradition of craft institutes was born. Established as a part of the project to promote export industries, the Korea Craft Design Research Institute modeled itself on the Korea Handicraft Demonstration Center. It aimed to promote the export of industrial craft products by improving designs, developing production technologies, fostering craft technicians, and placing them in the craft industry. According to a newspaper article, "The Korea Craft Design Research Institute was established to pursue the modernization of folk craft and support it academically in a two-story building on a site within the Seoul National University with a floor space of 1,980 square meters at a total cost of 30 million won."[32] The research institute consisted of wood lacquering, ceramics, metalwork,

weaving, dyeing, industrial art, and commercial art sections. Yoo was a member of the board.

> An art and industry research institute tasked with the promotion of the craft industry by improving craftwork design, developing production techniques, and fostering craft technicians was built within the College of Fine Arts at Seoul National University [⋯] This recently formed official body is composed of board members, including the chairman Park Gapseong, the Dean of the College of Fine Arts at Seoul National University; two art professors, Kwon Soonhyung from Seoul National University and Yoo Kangyul from Hongik University; a representative from each of the Korea Productivity Center, Korea Trade Promotion Corporation, Korea Chamber of Commerce and Industry, and Korea Federation of Handicrafts Cooperatives; the Director of the First Industry Division in the Ministry of Commerce and Industry; and the Director of the Higher Education Division in the Ministry of Education. Moreover, other two directors (one each from the Ministry of Commerce and Industry and the Ministry of Education) and the Chancellor of Seoul National University serve as advisers.[33]

The Korea Craft Design Research Institute was the first government-initiated institution for design promotion. It focused on training designers, enhancing designs across a variety of industries, refining product packaging designs, and encouraging research and education on the improvement of the design of industrial products. The Korea Craft Design Research Institute was founded in 1966 as the first craft promotion organization in the world. It aimed to contribute to the development of the craft industry and promote craftwork exports by studying and instructing in the improvement of craft design and production technology, fostering craft technicians, and placing them in the craft industry.[34] This South Korean craft promotion institution was followed by the Japanese Industrial Design Promotion Association was founded in 1969 under the Ministry of Trade, the Design Promotion Association founded in 1979 by the French Ministry of Industry, and England's Design Council founded in 1972.[35]

Yoo was involved in craft education and workforce cultivation from his early days. When he began teaching at Hongik University in 1960, he applied the practical know-how he had developed. When the Mother-of-pearl Inlaid Lacquerware Training Institute of Gyeongsangnam-do Province opened in Tongyeong, Kim Bong-ryong and An Yong-ho instructed students in practical skills and Yoo took charge of teaching theory and design.[36] As Kim Sung soo noted in his article, Yoo worked to offer modernized design education, breaking away from the previous conventional education practices and employing a new style for composition and detailed sketching. Kim further stated that the school curriculum was designed in accordance with Yoo's groundbreaking educational methods.[37] Since his Tongyeong period, Yoo had been supporting the need for modernized sensibilities in craft production. At Hongik University, he finally was able to deepen and extend the understanding of craft as "contemporary plasticity." Before Yoo joined the faculty at Hongik University, the organization of craft departments according to material was unknown. Yoo grouped craft majors into ceramics, wood lacquering, dyeing, and metalwork, and developed courses by major. That is to say, craft education was systemized according to major. Although design education failed to break away from the category of craft and visual design until the early 1960s, universities in Seoul provided industrial art education and craft art education separately and adopted the concept of industrial design in 1968. In the case of Hongik University, the College of Crafts was established in 1958, the Department of Design was created within the College of Crafts in 1964, and in 1965 the College of Crafts was divided into the Department of Craft (ceramics, textiles, metalwork, and wood lacquering) and the Department of Design.[38] The Department of Design was later reorganized as the Department of Industrial Design in the College of Crafts in 1966 and then into the Department of Applied Arts in 1968.

Yoo emphasized education in basic practical skills in contemporary craft and strengthened plastic art practices such as composition, drawing, and detailed sketching. He also stressed creative training and set up a system of demonstrating the achievements of craft education to the public through exhibitions. He devised a systematic process of achieving creative results by drawing upon the basics rather than through

transmission from traditional artisans. According to Kim Sung soo, "Yoo was an educator who planned ahead so students starting out from the simplest measures and demands could be educated in design based on the most modernistic potentiality and be ready to work as independent, creative artisans when they graduated."[39] The essence of craft education lies in being aware of and training in new formative sensitivities. From his days in Tongyeong, Yoo instructed students in understanding art on their own rather than explaining and implanting particular art theories. He proposed and practiced that the best education was one's own experience and practical training, surpassing research. He brought his students to understand the creative plastic arts method in which everything began from an experiment and led them to discover their talents. Kim Sung soo pointed out that "Yoo Kangyul's education objective was creativity. He believed that an original idea was the quintessence of all creative works."[40]

In the 1960s, the number of design-related departments and students at Seoul National University and Hongik University increased dramatically owing to the emergence of the Korea Handicraft Demonstration Center and the Korea Craft Design Research Institute. Both of these had close ties to the systems enacting the export promotion policy of the South Korean government. Based on the five-year economic development plan, university reorganization plans were focused on the cultivation of practical technology or workers. The total number of students at both universities barely changed over the eight years from 1962 until 1970, but the number of students in the craft and design departments increased nearly sixfold.[41] Yoo worked at Hongik University, a center for such changes, and the Korea Craft Design Research Institute. He not only played an active part in the break from the modern craft education system and the establishment of a contemporary American-style education system based on majors, but also explicitly articulated his education philosophy as follows:

> As humanity's ultimate goal should never be the alienation from other humans, we at all costs should regain our fundamental functions, retore the value of humanity, and cultivate a conception of human character as a new constructive being. What, then, is a constructive being and how can we become one? One example is the return to technical education emerging in Europe these days. It is the reestablishment of a human subject based upon profound meditation, a great mind, a rich imagination, diligent behavior, and a pedagogy composed of 25% technique and 75% liberal arts.[42]

An Art World with Classical Tastes but New Sensibilities

Art critics' views on Yoo Kangyul's works share two common features. One is that an inclination toward traditional or classical Joseon folk painting and folk-influenced tastes run through Yoo's work. The other is that these aesthetic and emotional foundations are portrayed using innovative and attractive techniques. Yoo's oeuvre can be divided into three periods starting from the 1960s. His artwork during the first period is characterized by sturdy black outlines and black-and-white contrasts fashioned through a contemporary transformation of traditional styles and the dyeing and printmaking techniques that Yoo acquired in Japan. The second period is marked by his experiments with abstract styles starting in November 1958 when he left for New York and lasting through 1968. During the subsequent third period, prints with images embodying Korean aesthetics reached their peak. In particular, the works in simple styles using bright primary colors produced during this third period integrated the artist's preexisting empirical aesthetic attitudes in expressive modes, and they became definitive of Yoo's prints. If he had not passed away in 1976, he would certainly have created more works and accommodated further changes. I pay respects to Yoo for building an independent artistic vision despite his links to government-led systems throughout his life. This section of the paper will briefly address the three periods mentioned above. A more in-depth discussion of Yoo's artworks in a broader sense will take place in another paper.

1. From Sturdy Black Lines

Yoo Kangyul's period of prolific creation began when he submitted work to the *National Art*

Exhibition in Tongyeong in 1951. When Yoo was on his own during the Korean War, an encounter with Lee Jungseob in Busan became a fateful event that led Yoo into the arts. Moreover, his friendships with Kim Whanki, Chang Uc-chin, Chun Hyuck Lim (1916-2010), and Kang Chang-Won in the refugee centers of Busan and Tongyeong inspired Yoo to produce art.[43] Yoo's works from his early days were undertaken through a process of long observation and contemplation. Yoo is said to have observed the rhythms, movements, and prismatic reflections on the Tongyeong seashore and closely examined fish and seaweed captured inside a jar or bucket. Most of his works created before 1958 were woodblock prints with strong and unrestrained lines reminiscent of ink brushstrokes. These prints appear to be contemporary translations of the tradition of landscape or bird-and-flower painting, and evoke different moods by using black or adding other colors.

Compared to his woodblock prints, Yoo's dyeing works show soft patterns and convey images for narration. *Crab*[Fig. 1] was produced in 1951 on a brown background with white contour lines. It delivers an overall atmosphere of supple vividness. Another dyeing work embodying softness is *Autumn*[p. 20], which won the first prize in the craft section of the *National Art Exhibition* in 1953. Since traditional embroidery, mother-of-pearl lacquerware, and their basic designs had predominantly been submitted to the *Joseon Fine Arts Exhibitions*, the emergence of dyeing as a new artistic manifestation at the *National Art Exhibition* naturally became a focus of attention. *Autumn* was produced using novel appliqué sewing and dyeing techniques as an example of an innovative aesthetic consciousness. *Tiger* from 1952 highlights a black-and-white contrast among tigers in pine trees through wax-resist dyeing, and is characterized by its flowing description. Since Tongyeong was a center of mother-of-pearl lacquerware (najeon chilgi) at the time, dyeing was not a well-known field. Yoo worked on *Tiger* while teaching art theory and design at the Mother-of-pearl Inlaid Lacquerware Training Institute of Gyeongsangnam-do Province, so a connection to najeon chilgi had been expected. *Tiger* was created after a process of sketching and careful consideration to demonstrate the overlap between certain characteristics of dyeing and the stark color contrasts found in najeon chilgi. The dark background corresponds to the black ground of lacquerware and prismatic reflection of bright colors in mother-of-pearl matches the varying outlines recalling waves of sunlight falling on the sea and waves.

In addition to these dyeing works, Yoo created a number of prints. A majority of his early prints present fluctuating black-and-white lines that reflect classical tastes. These works are based on traditional themes and compositions found in bird-and-flower, flower-and-vessel, and landscape paintings from the Joseon Dynasty. Yoo's intense flourishes and light colors are all exhibited in *Two People* (1954), *Work* (1954), *Still Object* (1953)[p. 19], *Scenery* (1954), *Lotus* (1954), and *Riverside* (1955). The subject matter including trees, fish, mountains, and animals, and the composition display a continuity with tradition, but contemporary effects are included in the strong contrasts among colors. In *Bees and Person* (1952) and *Flowers and Bees* (1956), specific images are repeated or enlarged using black and white lines, which resultingly become patternized or abstracted. In *Flower* (1956)[Fig. 2], the impression of patterns or abstracted images is reinforced. Abstract patterns appear in *Work*, which was also created in 1956. In it, black ink and white planes in organic shapes are scattered around the picture plane. Between them shine planes in bright colors, suggesting abstract painting. His tendency towards abstraction intensified in 1957 and 1958. Abstract patterns in *Work* (1958) came to serve as a basic proposition for *Composition* (1958)[Fig. 3], accelerating his creation. The themes and aesthetic sense appearing consistently in these prints recall a Korean sensibility and poetic conception. Birds, the sea, and nature are depicted in these prints as abstract forms. Yoo's expressive experiments were unconstrained by technique or materials and proved that he was able to maintain his own consistent style and aims despite his various activities at the Mother-of-pearl Inlaid Lacquerware Training Institute of Gyeongsangnam-do Province in Tongyeong and the Research Institute of Korean Formative Culture under the National Museum in Seoul. Since Yoo was responsible for operating dyeing and printmaking workshops at the Research Institute of Korean Formative Culture in Seoul, he is presumed to have easily practiced a variety of artistic expressions, including etching, lithography, and linoleum printing and to have agonized over aesthetic issues that are accompanied by theoretical understanding.

2. Moving toward Color Composition beyond Abstraction

The introduction of abstract picture planes evoking bold yet delicate brushstrokes can be seen both before and after he studied in America. The origin of sturdy black outlines or drawing lines in Yoo's works can be found in the mural paintings of the Goguryeo Kingdom. Several people have suggested that the forms and spirit of Goguryeo mural paintings, which loomed large in the minds of many artists from the North and other people who saw them, might have inspired these sturdy lines. The black outlines and colors found in Goguryeo Kingdom mural paintings are more clearly manifested in his woodblock prints. Yoo experimented with different printmaking techniques, but woodblock printing seemed to harmonize best with his themes or aesthetic preferences. In 1958 he kept busy by participating in the exhibition *Contemporary Korean Art* held in New York, founding the Korean Prints Association, and holding the association's first exhibition at the Central Public Information Office in Seoul. Besides Yoo, Park Sungsam, Lee Kyuho, Park Sookeun, Choi Youngrim, Chang Reesuok, Rhee Sangwooc, Byun Chongha, Chung Kyu, Yim Jiksoon, Cha Ik, Kim Choungza, Choi Dukhyu, Chun Sangbum, and Lee Hangsung all took part in this first exhibition of the Korean Prints Association. Yoo submitted *Lotus Season*, *Scenery*, and *Thought* (想). In October of the same year, Yoo left for New York to join the design faculty overseas training program of the Korea Handicraft Demonstration Center at the invitation of the Rockefeller Foundation, which led him to become more absorbed in printmaking. Yoo experimented with various printmaking techniques in New York on the weekdays while exploring museums on the weekends. He visited museums in New York and other cities, including the Philadelphia Museum of Art and the Rodin Museum in order to develop a more discerning eye for art and enhance his understanding of it.

In Yoo Kangyul's prints from 1958 and 1959, including *Moonlit Night* (1958), *Work* (1959), *Flower and Bees* (1959), *Cityscape* (1958), and *Scenery* (1959), his lines were enlivened and figurative images emerged. These prints exhibit both his former styles and new experiments, which is characteristic of a transitional period considering that *Composition* from 1961 embodies abstraction as its conceptual title implies. *Composition* from 1959 heralds his later patterns. Some small lines are scattered over brown planes in organic shapes overlapped by black planes. Smaller blue and white irregular touches are added. In this print, Yoo articulated his own formative language, namely overlapping color planes.

Work (1961) and *Work* (1962) achieved an irregular abstraction capturing the nuanced soft touches characteristic of lithography. Overall, they contain flat surfaces combining overlaps of color planes and unrestrained touches. In 1963, he created a series of additional prints entitled *Work*[Fig. 4]. In these, the color planes that he had been forming with organic shapes possessing a feeling of softness were cut linearly, recalling color planes in abstract expressionist painting. Interestingly, in this series Yoo jointly applied effects from woodblock printing and collagraphy, quickly establishing his own formative language. In a sense, it is not easy to identify distinct themes or meanings in these prints since most of them rely on experiments with style. They reflect not an extension of Yoo's life or his aims, but more the typical modernist trends that focus on artistic conventions such as color, plane, and form. As a case in point, an irregular white border lies in between the black background and dark navy-blue planes with a symbol-like image in the center. This concise, simplified composition is reminiscent of the flat surfaces of Kazimir Malevich (1879-1935). Planes, colors, and textures became the fundamentals of a kind of plasticity and completed the flat surface. Until nearly 1966, planes created these flat surfaces in Yoo's work as they became thinner, more complex, and dynamically segmented. Starting in 1968 he turned increasingly to silkscreen printing where color planes resembling cut or torn colored paper were employed as forms. These features recall the bright colors and papier collé applied by Henri Matisse (1869-1954). However, the color planes in *Composition* (1968) consist of colors and forms and are full of liveliness in that they have a tense sense of form and capture nuances of movable shapes. This is Yoo's most distinctive formative language: color shapes. Moreover, *Still Life* (1969)[p. 119] depicts floating color planes in the guise of pieces of fruit over a footed bowl utilizing color shaping and composition. Yoo's experiments with conventions reached color plane iconography through abstraction.

3. Traditional Korean Objects and Composition with a Modernized Sensibility

During Yoo Kangyul's latter period after 1969, his prints were created in a more unusual manner. Still drawing upon underlying sentiments or themes related to Joseon folk painting, Yoo's understanding of composition was revealed through colors and textures in the shape of a plane. For example, the color composition *Substitution* (1970) consists of lines, planes, and spheres, all fundamental elements of plastic art, in intense primary colors. The texture composition *Work No. 10* (1970) is created by portraying the surface of wood in colors within the space of cut-out planes. These two modes of expression defined Yoo's later style. They reflected not only the aesthetic effects of modernism revolving around the abstraction of the time, but also the time-honored tastes of Korean traditional objects and aesthetic subject matter. In actuality, Yoo's collection of white porcelain ritual vessels alludes to his taste for folk painting and his interest in Joseon white porcelain and earthenware. His tastes and interests exerted both a direct and indirect impact on his work and led him to develop a formative language with a modernized sensibility. Still-life prints of Joseon white porcelain, fruit on a white porcelain ritual vessel, or clay figurines show simple and rhythmical color composition suggestive of silkscreens by Andy Warhol (1928-1987), papier collé by Georges Braque (1882-1963) and Pablo Picasso (1881-1973), and cut-outs by Henri Matisse.

Achieving the effect of imprinting a wooden surface creates a space within the flat surface like the paper cut-outs pasted in papier collé. This effect manifested in *Work 1* (1972) and *Work 2* (1972) resulted in a warm and intense color abstraction. *Work A* (1973) and *Work B* (1973) showed an extreme composition of color planes instead of textures. Unpublished works from 1974 include woodblock prints depicting tranquil scenery in black and white lines. They appear to be black drawings of flowers, trees, and animals. In most of them, two large flat planes with a wood texture in particular shapes are stacked vertically, and two planes in different colors and textures face each other to create a non-textured image. *Clay Figurine Playing a Musical Instrument* (1975), a symbolic piece among Yoo's artworks, is represented by its simple form and colors. At the time, Yoo also achieved color abstraction using wax-resist dyeing. However, it was in his prints that he reached his peak of color abstraction. It is also reasonable to think that his prints embody Korean aesthetics by using traditional subject matter, including clay figurines, white porcelain, and white porcelain ritual vessels, and show a variation in vivid primary colors which originated from folk painting. As a case in point, *Inanimate Objects* (1976)[Fig. 5], featuring fruit such as bananas and apples as compositional elements above a white porcelain ritual vessel on a table, evokes the aesthetic sense of decorativeness and flatness found in folk painting in terms of subject matter and unrestrained composition. Yoo built up a distinct oeuvre of simple compositions and colors through a convergence of Korean subject matter with contemporary aesthetics and the use of vivid primary colors from folk painting.

In his silkscreen works showing the texture of aged paulownia wood, Yoo attempted to create a perception of depth and variation in a flat surface by using a complex technique for accenting texture. These silkscreen works bear a tension brought about by a strong contrast among colors and embrace experiments in formative expression. The depiction of wood surfaces over dark colors appears like a texture in the enlarged part of mother-of-pearl lacquerware. The textures and expressions with which Yoo familiarized himself while observing nature and working with mother-of-pearl lacquerware at the Gyeongsangnam-do Najeon Chilgi Training School in Tongyeong might have been unconsciously revealed here. Yoo was an artist who constantly pondered and practiced modernized but still-classical traditions and classical yet contemporary sensibilities by exploring diverse printmaking and dyeing styles.[44]

Epilogue: The Art World, an Unsettled Territory

Yoo Kangyul's contemporary formative consciousness in the era of Homo Economicus led him to perform multifaceted roles as an artist, educator, and designer. Rather than distinguishing himself in one particular field, Yoo actively participated in a broader realm described using the terms "art world" and "craft world" while he kept close ties with society. He led a passionate life by engaging himself in the establishment and operation of a series of systems and fields in the public domain and by compiling his own art world within his private domain. In the public domain, his sphere of activity was wide, extending from

teaching as a chief instructor at the Gyeongsangnam-do Najeon Chilgi Training Institution to serving as a researcher with the National Museum and a professor at Hongik University, then proceeding on to founding several art associations and serving as a judge at exhibitions. These activities reflected his passion and drive for producing change, influenced by the zeitgeist of an era energetically pursing economic development. His social activities and his art, however, appear to be traveling on different paths. Even though they influenced society in general, whether in the public or private domains, his work incorporated modernized sensibilities and classical tastes so thoroughly that no hint of social phenomena can be found in them. This is related to Yoo's attitudes and tastes as a modernist. Surely no artworks accord perfectly with actual events. However, considering that Yoo Kangyul was not the type of artist who was alienated from social phenomena and totally engrossed in creation, any detachment from reality in Yoo's artworks is questionable. When discussing Yoo as someone who worked to advance contemporary craft, I regret the relative lack of dyeing and weaving works he produced compared to his numerous prints. Printmaking and dyeing evidently share a common production ground and effects. However, to my regret, Yoo created fewer dyeing or weaving works even though he had majored in orthodox craft. This may imply that while Yoo straddled the boundary between the craft world and art world or crafts and fine arts, he thirsted more for fine art than for craft. His position as a great artist in contemporary craft who engaged in almost all government-led projects and judging exhibitions and his success in gaining international recognition for his prints shoulder-to-shoulder with fine artists all confirm Yoo's status within the established art system. Moreover, Goguryeo Kingdom mural paintings and Joseon Dynasty folk paintings and folk crafts provide the origins of or at least clues to Yoo's aesthetic consciousness, and were apparently emotionally embedded within him. Particularly in his prints, Yoo formed his own eclectic world synthesizing his aesthetic consciousness with modern sensibilities. The structure of the *Joseon Fine Arts Exhibition* during the Japanese colonial era in which the hierarchy elevated the fine arts cast an institutional shadow on Yoo's efforts through the 1960s, and even on artists today. This institutional shadow fall not just on South Korea and Japan, but on other countries as well wherever the realm of art and the topography known as the artworld exist. This recalls the power of conventional systems. In this sense, the people of today observe how the institutional shadow is causing confusion and other uncertain circumstances. This is not to say that the existing order should be overthrown or will collapse. Rather, it is hoped that the connotations and denotations of art and craft, both falling in different domains, can be understood with flexibility as a potentiality that unreservedly desires and crosses the boundaries between daily life and art and between industry and art. Any field builds an influential relationship with similar fields, and both of them must face up to irony. It was not easy for Yoo in the 1960s to purely view an aesthetic object as an event not subject to the concepts and systems of art and craft, and it is still not easy for us today. We need to take the time to focus on the chain of aesthetic objects or meaningful environments that human beings have created. Yoo Kangyul worked hard on behalf of Korean contemporary craft and printmaking and engaged in a wide array of activities related to art exhibitions, art education, and the day's art scene. The craft world always questions its unsettled identity and ambiguous existence, but it fails to find a clear answer, just as it is difficult to separate the overlap of art and craft in Yoo Kangyul's works. Unsettlement leads to unexplored territory. Even now, numerous artworks may be creating a further unexplored territory within this unexplored territory.

[Fig. 1] Yoo Kangyul, *Crab*, 1951, Batik on fabric, 47×64cm.

[Fig. 2] Yoo Kangyul, *Flower*, 1956, Woodcut on paper, 40.5×39.5cm.

[Fig. 3] Yoo Kangyul, *Composition*, 1958, Lithograph on paper, 70.6×57.4cm.

[Fig. 4] Yoo Kangyul, *Work*, 1963, Woodcut on paper, paper, 89×61cm. National Museum of Korea collection (Prof. Yoo Kangyul's Donation).

[Fig. 5] Yoo Kangyul, *Inanimate Objects*, 1976, Silk screen, 99.5×70cm. National Museum of Korea collection (Prof. Yoo Kangyul's donation).

1) *Sunday Seoul* magazine was first published on September 22, 1968 and was sold for 20 won. As the era of weekly magazines began, several publications including *Weekly Jungang*, *Weekly Joseon*, *Weekly Women*, and *Weekly Gyeonghyang* were published one after another. By the 1990s, video media gradually became more prominent. Accordingly, Sunday Seoul magazine ceased publication, marking its final issue with no. 1192 on December 29, 1991. In 2020, E-mart revived the publication of *Sunday Seoul* magazine.

2) See Lee Siseong, "Kim Seungok's 1960s Style of Survival," *Hanguk munhak nonchong* 76 (August 2017), pp. 375-376.

3) Danto claimed that "to see something as art requires something the eye cannot descry—an atmosphere of artistic theory, a knowledge of the history of art: an artworld." See Arthur Danto, "The Artistic Enrichment of Real Object: The Art World," in *Aesthetics: A Critical Anthology*, eds. George Dickie et al. (New York: St. Martin's Press, 1989), p. 177.

4) Regarding Howard Becker's concept of the artworld as a sociological transformation, Kim Dongil explained as follows: "Artists, art museums, the media, and critics are tangible and concrete elements that ensure the operation of the artworld. Artistic transformation in daily life cannot be achieved by these substantive elements of the system." Kim Dongil, "Danto and Bourdieu: Two Perspectives on the Concept of the Artworld," *Munhwawa sahoe* 6, no. 1 (2009), p. 107-159.

5) According to the *Webster's New World Dictionary* published in 1968, expertise is the qualities, techniques, and knowledge that distinguish an expert from a beginner or a less-experienced person. zin his book *Expertise: The Development of an Operational Definition of Human Resource Development* (1998), Richard W. Herling defines expertise as "displayed behavior within a specialized domain and/or related domain in the form of consistently demonstrated actions of an individual which are both optimally efficient in the execution and effective in their results." Moreover, in their article "Major Issues and Prospects of Expertise Research" in 2007, Oh Hunseok and Kim Jeonga describe expertise as behavior or potential that demonstrates high performance based on knowledge and skill within a specialized domain. An expert is equipped with knowledge, experience, and problem-solving ability and has been nurtured by education, training, and diverse experiences over a period of time and through problem-solving processes. To become an expert, at least ten thousand hours are required, a duration known as the "ten-year rule of thumb." For more information on experts, see Karl Anders Ericsson, Ralf Th. Krampe, and Clemens Tesch-Römer, "The Role of Deliberate Practice in the Acquisition of Expert Performance," *Psychological Review* 100, no. 3 (1993), pp. 363-406 and Adriaan D de Groot, *Thought and Choice in Chess*, Psychological Studies 4 (The Hague: Mouton, 1978).

6) See Howard S. Becker, "Art as Collective Action," *American Sociological Review* 39, no. 6 (1974), pp. 767-776.

7) Before Yoo Kangyul went to Japan to study, Kang Chang-Won, who was famous for dry lacquering, studied at Okayama Craft School (岡山工藝學校) in 1930 and graduated from the Department of Lacquer Art and the Research Department at Ueno Fine Arts School (上野美術學校; the present-day Tokyo University of the Arts) in Tokyo in 1935. In 1946, Kang established the Changwon Craft Research Institute, but then moved to the South. Kang continued to work as a post-war artist and mythic figure in the art world with his unique lacquering skills. While Yoo was active in art systems and the art scene of the day, Kang Chang-Won did not succeed in transferring his outstanding talent to social benefit. Even before Kang, several other artists had studied in Japan. For example, Lim Sook Jae (1899-1937) graduated from the Department of Design at the Tokyo Fine Arts School in 1928, Lee Soonsuk (1905-1986) did so in 1931, and Lee Byeonghyeon (1911-1950) followed in 1934. Han Hongtaik (1916-1994) graduated from the Tokyo Design Professional School in 1937.

8) Kim Bong-ryong was born in Tongyeong, Gyeongsangnam-do Province and worked as a artisan during the Japanese colonial era. In 1967, he was designated as a Master of Najeonjang (Mother-of-pearl Inlaying) in Important Intangible Cultural Heritage.

9) The Joseon Craftsman Association (朝鮮工藝家協會) was a craft organization founded on March 10, 1946 under the patronage of the U.S. Military Government. It consisted of fifty members, including its President Kim Jaeseok (1916-1987) and Kim Bong-ryong. "Joseon Craftsman Association" [in Korean], Wikipedia, accessed September 4, 2020, https://ko.wikipedia.org/wiki/조선공예가협회.

10) This training school brought about drastic changes in mother-of-pearl lacquerware in Tongyeong by selecting forty students, offering them a two-year curriculum of technical education, and fostering najeon chilgi masters. Famous najeon chilgi masters from Tongyeong served as lecturers at the school, and other artists from Tongyeong also took charge of educating students in art. "Mother-of-pearl Lacquerware in Modern and Contemporary Tongyeong," The Federation of Korean Cultural Center, accessed September 5, 2020, https://ncms.nculture.org/woodcraft/story/3492. This webpage does not mention Yoo Kangyul, however.

11) Lee Jungseob confessed that "while feeling distressed, I had such a great appetite for creation that works piled up and I became extremely confident." According to the testimony of Jang Jung-soon, Yoo Kangyul's wife, Yoo provided food and a place to stay to Kim Kyongseung, Nam Kwan, Park Saengkwang, Chun Hyuck Lim, and Lee Jungseob in a room on the second floor of his workshop next to his house. At the time, while staying with Lee Yunseong, a trainee painter from Tongyeong, Lee Jungseob became absorbed in producing artworks, including *Moon and a Crow*, *Butting Bull*, *Howling Bull against the Sunset*, *White Bull*, and *Couple*. He also created landscape paintings such as *Green Hills*, *Scenery of Chungryeolsa Temple*, *Scenery Path to Nammangsan Mountain*, and *Village with Peach Blossoms*. Lee Jungseob was productive and Yoo, like a manager, supported him in creating artworks and holding exhibitions in Tongyeong.

12) Choi Kongho, *The Flow of Korean Modern Craft* (Seoul: Jaewon Publishing, 1996), p. 81.

13) Main members of the Research Institute of Korean Formative Culture included its Chairman of the Board Lee Sangbaek, Director Jeon Hyeong Pil (1906-1962), Kim Jae-Won (1909-1990), Hong Jongin, and Min Byeongdo. In an effort to revive contemporary Korean craft and develop Korean printmaking, the institute aimed to develop and produce artworks and expand the talent pool for the Craft Revival Movement.

14) Kim Sung soo, "Discourse on Mr. Yoo Kangyul," *Sukdae*

hakbo 21 (1981), p. 287.

15) Larry E. Shiner, *The Invention of Art*, trans. Jo Juyeon (Seoul: Inganui gippeum, 2015), p. 161.

16) Shiner further stated that the emergence and specialization of collectors elevated the social standing of art dealers. As a result, art markets in the mid-eighteenth century developed the structure that we see today. It should be pointed out that the salons in France were the first European art exhibitions in thoroughly secular environments that were regularly and openly held for free. See Shiner, *The Invention of Art*, pp. 163-164.

17) Lee Kyung-Sung, *A Study on Korean Modern Art* (Seoul: Donghwa Publishing, 1975), p. 202.

18) A more in-depth discussion on the history and principles of the establishment of the hierarchy among fine art, craft, and design can be found in the second chapter "Art Divided" of *The Invention of Art* by Shiner and in the second chapter "Craft and Fine Art" of *A Theory of Craft: Function and Aesthetic Expression* by Howard Risatti.

19) I consulted the policy record from Presidential Archives at the National Archives of Korea in the Ministry of the Interior and Safety. See "The 4th Five-year Economic Development Plan," Presidential Archives, accessed September 7, 2020, http://www.pa.go.kr/research/contents/policy/index020205.jsp.

20) After Korea's liberation from Japan, cultural policies implemented by the South Korean government were insufficient until the 1960s. For example, the National Academy of Arts and National Academy of Sciences were established; the Gyeongseong Public Hall and Court Music Division of the Yi Royal Household were changed to the National Theater and National Gugak Center, respectively; and a statute on the registration of cultural individuals was enacted. Roughly from 1961 until 1979, the Public Performance Act, Cultural Heritage Protection Act, Buddhist Property Management Law, Furtherance of Local Cultural Projects Act, Motion Picture Law, and Sound Records Act were all legislated, and government aid was provided to book publishing. However, most of these laws followed cultural policies from the Japanese colonial era and focused on regulating the administrative procedures of art and culture rather than actually promoting it. In 1966, the Korea Arts and Culture Ethics Committee was formed to execute a preliminary review on all culture and arts. When the Culture and Arts Promotion Act was legislated in 1972, specific cultural policies began to be shaped and an infrastructure for culture and arts administration began to be built. The Culture and Arts Promotion Act contained art and literature promotion fund projects (expansion of cultural facilities, such as National Theater of Korea and Sejong Center for the Performing Arts); cultural heritage transmission and development projects (promotion of Korean studies, transmission and dissemination of intangible cultural heritage/development of folk art, the foundation of Gugak High School, and creation of the Gugak Performance Group); artistic creation support projects (sponsorship of various literary awards and Korea composition award and support for Korean music, theatre, and dance festivals); and art and culture international exchange projects (the exhibition "5,000 Years of Korean Art" and overseas performances by the Folk Performing Arts Company and Gugak Performance Group). In 1974, the 1st and 2nd Art and Literature Promotion Plans were announced and executed under a culture transmission motto emphasizing the passing down of traditional culture and creation of new national culture based on this traditional foundation. Korean Culture and Arts Foundation [present-day Arts Council Korea], ed., *Cultural Policies of Korea* (Seoul: Korean Culture and Arts Foundation, 1992).

21) Oh Myungseok, "Cultural Policies and the Discourse on National Culture in the 1960s and 1970s," *Bigyo munhwa yeongu* 14 (1998), pp. 122-123.

22) Choi Kongho, *The Flow of Korean Modern Craft*, p. 105.

23) Choi Kongho, *The Flow of Korean Modern Craft*, p. 121.

24) Choi Kongho, *The Flow of Korean Modern Craft*, p. 109.

25) Yuko Kikuchi, "Russel Wright's Asian Project and Japanese Post-war Design" (paper presented at the 5th Conference of the International Committee of Design History and Studies and the Nordic Forum for Design History Symposia, The University of Art and Design Helsinki and Estonian Academy of Arts, 23-25 August 2006), http://ualresearchonline.arts.ac.uk/1017/. Requoted in Kim Jong-kyun, "Korea Handicraft Demonstration Center and the College of Fine Arts at Seoul National University," *Form Archives* (2016): p. 224.

26) According to the newspaper article "Domestic and International State of Affairs" on the first page of *Gyeonghyang sinmun* on January 29, 1958, "Norman R. De Hann, Austin E. Cox, and Stanley Fistic are scheduled to stay for a month to perform a technical examination of Korean craft for its quality improvement and overseas export through ICA technical aid, and they will fly on Northwest Airlines in the afternoon on the 27th." Requoted in Kim Jong-kyun, "Korea Handicraft Demonstration Center," p. 225.

27) Kim Jong-kyun, "Korea Handicraft Demonstration Center," p. 226.

28) Kim Jong-kyun, "Korea Handicraft Demonstration Center," p. 231.

29) Kim Jong-kyun, *Korean Design History* (Seoul: Mijinsa, 2008), p. 67.

30) Kim Jong-kyun, "Korea Handicraft Demonstration Center," p. 231.

31) Kim Jong-kyun in his book *Korean Design History* stated as follows: The Korea Handicraft Demonstration Center failed to satisfy Korean society's desire for modernization and meet its demands for industrial design as an advanced technology. The Light Industry Project was geared towards a limited number of items, and only improved existing Korean products. The center appears not to have introduced new products or designs nor have disseminated the industrial design that developed in the 1950s in the U.S." He further noted that with regard to Korean craft introduced to America, "In many cases the perceived level of Korean cultural tradition among foreigners could not exceed material-oriented thinking by surpassing exotic tastes and orientalism." See Kim Jong-kyun, *Korean Design History*, pp. 69-70.

32) "Craft Design Research Institute at the College of Fine Arts in Seoul National University," *Jungang ilbo*, July 30, 1966, p. 7.

33) "The Successful Establishment of the Craft Design Research Institute," *Gyeonghyang sinmun*, August 1, 1966, p. 5.

34) Choi Kongho, *The Flow of Korean Modern Craft*, p. 109.

35) Kim Jong-kyun, *Korean Design History*, pp. 172-182.

36) Kim Sung soo, "Discourse on Mr. Yoo Kangyul," p. 288.

37) Kim Sung soo, "Discourse on Mr. Yoo Kangyul," p. 288.

38) Kim Jong-kyun, *Korean Design History*, p. 81.

39) Kim Sung soo, "Discourse on Mr. Yoo Kangyul," p. 289.

40) Kim Sung soo, "Discourse on Mr. Yoo Kangyul," p. 286.

41) Kim Jong-kyun, *Korean Design History*, pp. 81-82.

42) Handwritten manuscript, "Construction and Humanity: "On the Standpoint from a Craft Artist"" by Yoo Kangyul (year unknown) (Art Research Center, MMCA Gwacheon), Chapter 1.

43) During his Tongyeong period spanning from 1950 through 1954, Yoo Kangyul spent time with Lee Jungseob, Jang Yunseong, and Chun Hyuck Lim; practiced expressing artistry in craft; and held several exhibitions, including *Four Person Exhibition* at the Hosim Coffee House in Tongyeong in 1952.

44) Yoo's artistic practices were implemented not only in craft, but also in design of the interior spaces of buildings. His participation in contemporary interior design can be seen in the metal bird decoration that still remains in buildings at Hongik University, the Walkerhill Art Museum (1963), Seunggonggwan Hall at the Freedom Center (1966), the National Museum of Korea (1970), the National Assembly of the Republic of Korea (1971), and Children's Grand Park (1973). In particular, he developed the interior design for the National Museum of Korea as a member of the standing committee for the establishment of the National Museum of Korea. Yoo's interior designs utilized features of printmaking, dyeing, weaving, and ceramics and showed the modernistic patterning of traditional designs. As a case in point, the walls of the National Assembly exhibit peaceful and calm images with folk painting elements, including the ten longevity symbols. After being commissioned to produce a stage curtain for the Sejong Center for the Performing Arts, Yoo gladly searched for different methods to create it. Unfortunately, he passed away before completing the project.

감사의 말씀

국립중앙박물관, 경기도자박물관, 서울공예박물관,
우란문화재단/아트센터 나비, 전혁림미술관,
통영시립박물관, 통영옻칠미술관, 홍익대학교박물관,
최승원, 박우권, 건축가 조계순, 서수경, 채홍범
그리고 유족 및 익명을 요구하신 개인 소장가분들께
진심으로 감사의 말씀을 드립니다.

Acknowledgements

The MMCA would like to express our sincere
thanks to the National Museum of Korea,
Gyeonggi Ceramic Museum, Seoul Museum of
Craft Art, art center nabi (Wooran Foundation),
Chun Hyuck Lim Art Museum, Tongyeong City
Museum, Ottchil Art Museum in Tongyeong,
Hongik University Museum, Choi Seung Won,
Park Wu-gweon, architect Cho Kye-Soon,
Suh Swoo-Kyung, Chae Hong Beom, the families
of the deceased artists, private collectors, and
all of whom generously loaned their works.

유강열과 친구들:
공예의 재구성
2020.10.15. - 2021.2.28.
국립현대미술관 과천관 제2전시실

Yoo Kangyul and His Friends:
Reframing Crafts
October, 15, 2020-February, 28, 2021
MMCA Gwacheon Gallery 2

관장	Director
윤범모	Youn Bummo
학예연구실장	Chief Curator
김준기	Gim Jungi
현대미술2과 과장	Supervised by
박영란	Park Youngran
현대미술2과 연구관	Senior Curator
손주영	Sohn Jooyoung
큐레이터	Curated by
윤소림	Yoon Sorim
코디네이터	Curatorial Assistant
이민아	Lee Minah
공간디자인	Exhibition Design
김소희	Kim Sohee
그래픽디자인	Graphic Design
김동수	Kim Dongsu
공간 조성	Space Construction
홍지원	Hong Jiwon
운송 · 설치	Technical Coordination
명이식, 복영웅	Myeong Yisik, Bok Yeongung
작품 출납	Collection Management
권성오, 구혜연	Kwon Sungoh, Koo Hyeyeon
보존수복	Conservation
범대건, 조인애, 윤보경,	Beom Daegon, Cho Inae, Yoon Bokyung,
권현주, 전상우, 김영미	Kweon Hyunju, Jeon Sangwoo, Kim Youngmi
아카이브	Archive
문정숙, 배수현	Moon Jeongsuk, Bae Suhyun
고객지원	Customer Service
오경옥, 신명진, 임재형	Oh Kyungok, Shin Myungjin, Lim Jaehyong
홍보 · 마케팅	Public Relations
이성희, 윤승연, 채지연, 박유리,	Lee Sunghee, Yun Tiffany, Chae Jiyeon,
김홍조, 김민주, 이민지, 기성미,	Park Yulee, Kim Hongjo, Kim Minjoo, Lee Minjee,
신나래, 장라윤	Ki Sungmi, Shin Narae, Jang Layoon
교육	Education
정상연, 김혜정, 최연진	Chung Sangyeon, Kim HeiJeoung, Choe Yeonjin
사진	Photography
남기용, 김진현	Nam Ki Yong, Kim Jinhyeon
영상	Film
이미지줌	Image Joom

유강열과 친구들:
공예의 재구성

Yoo Kangyul and His Friends:
Reframing Crafts

발행처 국립현대미술관	**Published by** The National Museum of Modern and Contemporary Art, Korea
발행인 윤범모	**Publisher** Youn Bummo
책임 편집 김준기	**Production Director** Gim Jungi
제작총괄 박영란, 손주영	**Managed by** Park Youngran, Sohn Jooyoung
기획 · 편집 윤소림, 한정민	**Edited by** Yoon Sorim, Han Jungmin
영문 번역 · 감수 장통방	**English Translation and Revision** Jangtongbang
편집 지원 이민아	**Sub-Edited by** Lee Minah
디자인 지상이기	**Design** zisangegi
사진 남기용	**Photograph** Nam Ki Yong
인쇄 · 제본 현대원색문화사	**Printing & Binding** Hyundai Printing
발행일 2020년 12월 20일	**Publishing Date** December, 20, 2020

ISBN
978-89-6303-256-6
가격
35,000원

ISBN
978-89-6303-256-6
Price
35,000KRW

국립현대미술관
13829 경기도 과천시 광명로 313
Tel. 02-2188-6000
www.mmca.go.kr

National Museum of Modern and
Contemporary Art, Korea
313 Gwangmyeong-ro,
Gwacheon-si, Gyeonggi-do 13829
Tel. +82-2-2188-6000
www.mmca.go.kr

값 35,000원
93600

9 788963 032566

ISBN 978-89-6303-256-6